지은이

스티븐 헬러Steven Heller

뉴욕 스쿨 오브 비주얼 아츠SVA의 석사 과정인 '저자+기업가로서의 디자이너Designer as Author + Entrepreneur'의 공동 학과장을 맡고 있으며, 디자인 비평 석사 과정의 공동 설립자이기도 하다. 33년간 『뉴욕 타임스』의 아트디렉터로 일했고, 지금은 『애틀랜틱The Atlantic』과 『프린트Print』 잡지에 정기적으로 글을 쓴다. 『그래픽 디자인을 뒤바꾼 아이디어 100』을 비롯하여 디자인과 대중문화에 관한 책을 150권 이상 집필했다. 1999년에 미국그래픽아트협회AIGA의 평생공로상을 받았고 2011년에는 스미소니언 내셔널 디자인 어워드를 받았다.

제이슨 고드프리Jason Godfrey

런던 소재 고드프리 디자인Godfrey Design의 디렉터다. 왕립예술대학교RCA에서 공부하고 영국 런던, 미국 뉴욕과 텍사스 주에서 디자이너 경력을 쌓았다. 그의 작업은 D&AD와 뉴욕 타입 디렉터스 클럽The New York Type Directors Club의 연감에 소개되었다. 저서로 『그래픽디자인 도서관』이 있다.

옮긴이

김현경

서강대학교 영문학과를 졸업하고 외국계 사무소와 출판사에서 일하며 문화비평지와 다수의 번역서를 소개하고 편집했다. 옮긴 책으로는 『다이앤 아버스-금지된 세계에 매혹된 사진가』, 『비주얼 리서치』, 『걸작의 공간』, 『그래픽디자인 도서관』, 『민낯이 예쁜 코리안』 등이 있다.

SIGONGSA *design* 박지은

100권의 디자인 잡지

100 CLASSIC GRAPHIC DESIGN JOURNALS by Steven Heller and Jason Godfrey

일러두기 _____

1. 인명, 지명, 잡지명 등은 한글맞춤법, 외래어표기법에 의해 표기하는 것을 원칙으로 했으나, 일부는 통용되는 방식으로 표기했다.
2. 본문 캡션에서 일러스트는 '일', 디자인은 '디', 아트디렉트는 '아', 크리에이티브 디렉트는 '크', 사진은 '사'로 표기했다.
3. 이 책의 차례는 잡지명의 알파벳순으로 구성되었다.

영감을 얻고 싶은 디자이너들에게

100권의 디자인 잡지

스티븐 헬러 & 제이슨 고드프리 지음 | 김현경 옮김

SIGONGART

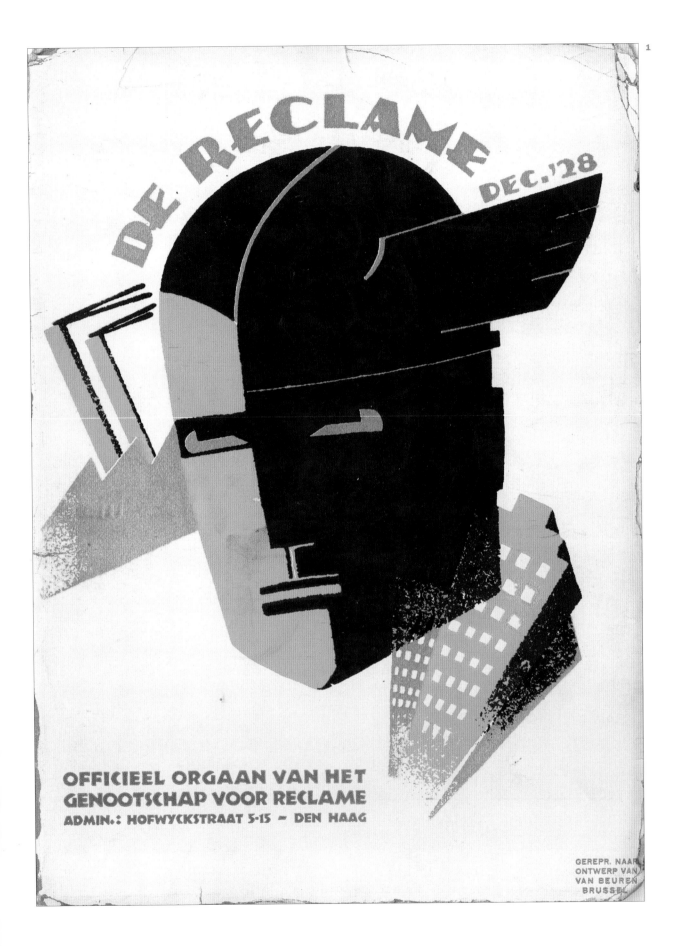

DE RECLAME DEC. '28

OFFICIEEL ORGAAN VAN HET
GENOOTSCHAP VOOR RECLAME
ADMIN.: HOFWYCKSTRAAT 5-15 ~ DEN HAAG

숨은 고리:
그래픽 디자인 업계의 잡지들

2

신의 말씀을 전파하려는 인간의 열망이 촉매제가 되어 16세기에 인쇄 혁명이 일어났다. 소비재를 판매하려는 산업계로 인해 19세기 상업 미술이 등장했다. 그래픽 디자인은 원래 수익을 내지 못하던 인쇄 산업의 부업이었으나 독립적인 직종으로 진화했다. 이런 일이 하룻밤 사이에 이루어지는 않았지만, 토머스 에디슨, 알렉산더 그레이엄 벨, 굴리엘모 마르코니 시절에는 현대 대중 매체를 예견하지 못했던 점을 고려하면, 광고와 출판, 간판과 포장 같은 그래픽 커뮤니케이션은 상당히 빠른 속도로 폭넓게 발달한 편이다. 나아가 비즈니스와 소비자들을 더 쉽고 빠르게 연결하려는 상업적 수요 때문에 그때그때 필요에 따라 레이아웃을 내놓던 작업은 활자와 이미지를 심사숙고하여 구성하는 방식으로 바뀌었다. 복제와 인쇄 기술이 발달하면서 그래픽 디자이너들이 아이디어를 홍보하고 제품을 포장하는 방법이 다양해졌다. 20세기 초, 그래픽 디자인은 오늘날 우리가 알고 있는 분야가 되었다. 다시는 인쇄소의 어두운 구석에서 볼품없이 시작된 과거로 돌아가지 않을 것이다(그러기를 바란다).

그래픽 디자인이 부업에서 독립적인 직종으로 발전한 것은 특히 인쇄업자가 고객에게 제공한 서비스 그리고 고객이 인쇄업자에게 기대한 서비스 측면에서 상당히 비중 있는 패러다임 전환이었다. 그래서 기술과 미학 양면에서 어떤 계기를 통해, 혹은 누군가가 엄격한 기준을 세워야 했다. 이렇게 진화하는 그래픽 디자인의 체계화 과정에 숨은 고리가 바로 인쇄업계의 전문지였다.

처음에 이 잡지들은 인쇄와 활자 조판을 위한 전문적인 표준(산업 선호도)을 규정했지만, 그래픽 디자인은 지나치게 일시적인 분야로 보고 무시했다. 그렇지만 20세기 초 기업들이 인쇄업자들에게 눈에 확 띄는 레이아웃과 기억하기 쉬운 서체를 강력히 요구하자, 업계지 편집자들은 당대 예술과 디자인의 스타일과 트렌드를 보여 주고 분석, 비평하기 시작했다. 결국 이로 인해 일러스트레이션, 레이아웃, 레터링을 비롯하여 (공식적으로 그래픽 디자인이라는 이름을 얻게 되는) 상업 미술의 실무 가치가 인정받게 되었다. 모든 업계지들이 반사적으로 이러한 트렌드를 보도하지는 않았다. 하지만 실제로 트렌드를 보도한 잡지들은 지극히 가벼운 작업을 이끌어 낸 방법과 타성을 맹렬히 비난하면서, 자의적인 취향에 맞는 디자인을 내놓았다. 이들 중 가장 인기 있는 잡지에서 활자와 레이아웃을 중점적으로 다루는 칼럼니스트들이 상당한 지배력을 발휘했다. 이들이 한 가지 서체나 장식 요소를 다른 것들보다 더 홍보하면 보이지 않는 곳에서 이익을 보는 사람이 생기기도 했다. 그들은 기존의 규범대로 독자들에게 정보를 제공했다고 할 수 있다.

업계지들은 조심스럽게 기존 상태를 변화시켰다. 초기의 일부 출판물들은 단조로웠지만 그런 경우에도 간간이 새로운 디자인 접근 방식을 다룬 기사를 화보와 함께 실었다. 1980년대 말 이 분야에서 가장 높은 평가를 받았던 『인랜드 프린터』(114-115쪽 참조)는 전문 디자이너 겸 타이포그래퍼 윌 브래들리의 작업을 통해 프랑스 아르 누보의 변형된 양식을 미국에 도입했다. 곡선미가 있는 유럽식 기법을 이용해, 뻔한 텍스트로 가득 찬 광고지보다

훨씬 눈길을 끄는 포스터와 광고 전단을 만들어 기존 취향에 공격적으로 도전했다. 마치 1백 년 후에 『에미그레』(1984년 창간, 78-79쪽 참조)가 실험적인 디지털 타이포그래피와 포스트모던 해체의 주요 전시장이 되었던 것처럼, 1883년 창간된 『인랜드 프린터』는 미국에서 아르 누보의 선봉이 되었다 (당시 제호는 『아메리칸 프린터』, 32-33쪽 참조, 2011년에야 사업을 중단했다). 그러나 1900년대 초에는 가장 보수적인 업계지들도 표현주의와 이후 입체파 등의 유럽 미술 운동이 (특히 프랑스, 독일, 이탈리아, 영국에서) 글자꼴과 포스터 디자인에 영향을 미치는 방식을 완전히 무시하지는 못했다. 디자이너들은 현대적인 공간, 구성, 관점, 컬러 개념을 채택했다.

『매트르 드 라피슈Maitres de l'Affiche』(1895-1900)는 19세기 말 프랑스 포스터 예술을 전문으로 다룬 최초의 정기간행물이었다. 이 잡지는 각 페이지 한쪽에 포스터 축소판을 컬러로 넣었다. 『매트르 드 라피슈』는 전문지가 예술, 상업, 미학을 하나의 편집으로 통합해 넣는 방식의 본보기였다. 광고 포스터는 순전히 기능적인 결과물을 위해 미술과 공예를 결합한 것이므로 업계지의 내용을 구성하기에 이상적인 주제였다. 이러한 계산에 따라 모든 그래픽 디자인 장르에 적용 가능한 활자, 이미지, 메시지에 관한 기사들이 나왔다. 비즈니스를 수행하는 데 광고 산업(특히 옥외 광고)이 그 어느 때보다 핵심적인 자리를 차지하게 되면서, 서로 무관한 매체였지만 영국과 미국 버전이 있던 『더 포스터』라는 제목의 잡지들(156-157쪽 참조)이 등장했다. 비록 대부분의 출판업자들이 『매트르 드 라피슈』처럼 고품질의 복제본을 보여 주려 애쓰지는 않았지만, 베를린의 『다스 플라카트』(The Poster, 146-147쪽 참조)는 나름 독보적인 잡지였다. 이 잡지는 관습적 감성과 아방가르드적 감성의 균형에 초점을 맞추었고, 다른 잡지들보다 역사적으로 영향력 있는 리뷰 매체로 떠올랐다.

1910년 창간된 『다스 플라카트』는 포스터동호인협회의 공식지였다. 이 잡지의 목표는 아트 포스터 수집을 옹호하고, 아마추어와 전문가의 연구를 증진하며, 포스터 예술의 장점을 클라이언트들에게 홍보하는 것이었다. 그 과정에서 포스터가 활용되는 현장을 보도하면서 심미적, 법적 이슈들을 다루었다. 초대 편집장 한스 요제프 작스는 느슨한 조직이었던 베를리너 플라카트의 구성원들을 옹호했다. 그들은 루치안 베른하르트가 인쇄소 광고 회사 홀러바움 & 슈미트를 위해 발명한 '자크 플라카트(오브제 포스터)'라는 스타일을 구사했다. 이는 독일 유겐트슈틸Jugendstil을 복제 가능한 그래픽 언어로 바꾼 것이었다. 『다스 플라카트』는 자크플라카트가 유명해지는 데 기여했으며, 디자인 역사가들에게 기록을 남기는 중요한 역할도 수행했다. 이 잡지는 복제판을 끼워 넣고 예술가, 인쇄업자, 잉크를 광고하는 다채로운 광고들을 실어 놀랄 만큼 매혹적이었다.

1921년 『다스 플라카트』가 폐간될 무렵, 상업 미술가들과 타이포그래퍼들은 미래주의, 데스틸, 구성주의, 다다 등 모더니즘 운동의 영향을 받았다. 미술과 디자인 중심의 잡지들은 이러한 접근법들을 전파하는 플랫폼이었으나 스스로 규모를 제한했다. 업계지들은 독자를 잃을까 두려워서 전통을 완전히 거부하는 데는 적극적으로 나서지 않았다.

그럼에도 불구하고 전위적인 아이디어들이 얼마나 효과적으로 상업에 적용될 수 있는지 보여 줄 선지자가 필요했다. 1925년이 되어서야 대표적인 인쇄·디자인 업계지이자 라이프치히 소재 독일인 쇄협회의 월간지인 『타이포그래피 소식지』(194-195쪽 참조)가 가장 급진적인 접근 방식을 도입하여 전문가들의 사고 체계에 충격을 주었다.

『타이포그래피 소식지』는 타이포그래피 신동 얀 치홀트를 객원 편집자로 두고 바우하우스, 데스틸, 구성주의에서 나온 그래픽 디자인과 타이포그래피를 폭넓은 전문 분야에 두루 실용적인 것으로 소개했다. 독일의 인쇄·그래픽 산업에 후일 '신타이포그래피'로 알려진 활자와 레이아웃이 총체적으로 제공된 것은 이때가 처음이었다. 신타이포그래피는 주류 입장에서 본다면 사회주의적 정치 성향을 띤 비주류 예술 운동이었다.

1903년에 세심한 레터링을 전파하기 위해 창간된 『타이포그래피 소식지』는 디자인을 급진적으로 개혁하려 들지 않았다. 실험적인 작업에 대한 이 잡지의 편집 방침은 상당히 제한되어 있었고, 편집자들은 급진적 학파나 운동에 거의 관심이 없었다. 이 잡지의 기본적인 스타일 메뉴는 관습적인 독일 블랙레터 타이포그래피였고 현대적인 레터헤드, 로고, 책표지 사례들이 텍스트 중심의 잡지에 간간이 흩어져 실려 있었다. 『타이포그래피 소식지』의 책임이 현 상태를 보도하는 것이었음에도 불구하고 이 잡지는 얀 치홀트에게 유례없는 기회를 주었다. 치홀트는 객원 편집자로 참여하여 엘 리시츠키, 쿠르트 슈비터스, 테오 판 두스뷔르흐, 카렐 타이게의 작업을 소개하고, 전체 포맷과 잡지의 제호를 완전히 다시 디자인했다.

치홀트의 『타이포그래피 소식지』 1925년 10월호는 그 자체로 '10월 혁명'이었다. 공산주의자였던 치홀트는 일시적으로 이름을 안에서 이반으로 바꾸기도 했는데, 러시아 혁명 시기와 일치하는 10월 호를 재미있게 생각했을 것이다. 그러나 원래는 격식에 따라 중심을 맞춘 당대의 상업 광고가 있을 자리에 아방가르드적 불협화음과 비대칭이 잔뜩 주입된 것을 고려하면, 어떤 독자들에게는 이 잡지가 불편했을 것이다. 불평이 홍수처럼 쏟아졌다. 『타이포그래피 소식지』는 우연히 역사에 남을 일을 했지만, 그다음 달에는 기존의 고루한 레이아웃으로 돌아가고 말았다. 여전히 새로운 흐름의 물꼬가 트이지 않은 상태에서 『타이포그래피 소식지』는 당대의 다른 업계지들이 새로운 것에 더 개방적이 되도록 영감을 주었다.

『게브라우흐스그라피크』(86-87쪽 참조), 『디 레클라메』(174-175쪽 참조), 『아르히브』(34-35쪽 참조) 같은 독일 잡지들은 상당한 지면을 할애하여

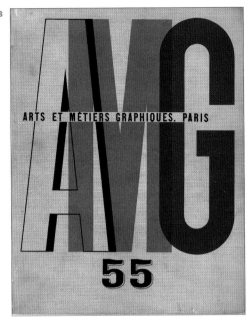

3 『아르 에 메티에 그라피크』 표지, 55호, 1936년 (디: Charles Peignot)
4 『프린트』 표지, 11권 12호, 1957년 4/5월(일: Rudolph de Harak)
5 『다스 플라카트』 표지, 12권 2호, 1921년 2월(디: Karl Schulpig)

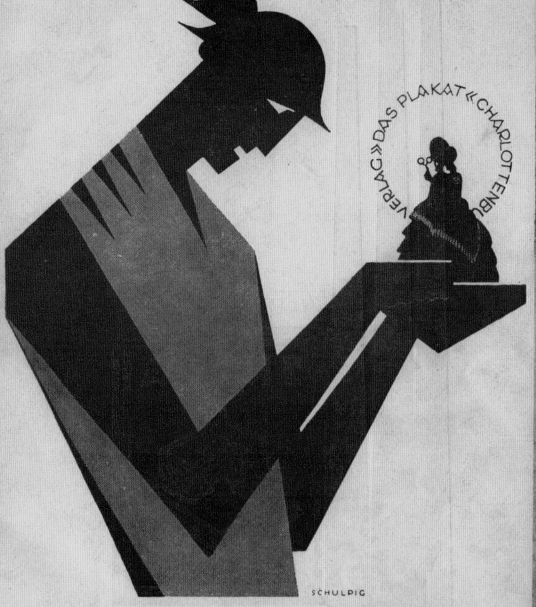

6 『AD』 뒤표지, 7권 6호, 1941년 8/9월(디:
Matthew Leibowitz)
7 『퓌블리몽디알』, 3권 18호, 1951년(일: R.
Hétreau)
8 『타이포그래피카』 표지, 15호, 1967년 6월
(디: Crosby Fletcher Forbes)

아방가르드와 아방가르드에서 영감을 얻은 접근
방식들을 실어 이를 효과적으로 주류에 편입시켰
다. 그러나 1933년 나치는 모든 형태의 모더니즘
을, 특히 그래픽 디자인을 불허한다는 입장을 공식
적으로 발표했다.

많은 인쇄·광고업 잡지들 중에서 베를린 소재
의 『게브라우흐스그라피크』가 가장 세계적이고 영
향력이 컸다. 초대 편집장인 H. K. 프렌첼은 1924
년에 잡지를 기획했다. 전후 극심한 인플레이션으
로 독일인들이 심각한 궁핍을 겪고 있던 시기였다.
『게브라우흐스그라피크』는 독일어와 영어 두 가지
로 발간되었으며 새로운 국제주의 그래픽 아트 스
타일과 테크닉을 구사했다. 뉴욕 메이시 백화점에
서 젊고 눈 밝은 미국 디자이너들에게 판매되었다.
그러나 일시적 유행을 기념하는 것이 프렌첼의 목
적은 아니었다. 그의 잡지가 두각을 나타낸 것은
광고 기술이 세상을 유익하게 만들 수 있다는 편
집 방향 덕분이었다. 프렌첼은 상업 미술이 대중을
교육시킨다는 이상적 신념을 가지고 있었다. 버지
니아 스미스가 그의 저서 『재미있고 작은 남자The
Funny Little Man』(Van Nostrand Reinhold, New York, 1993)
에 썼듯이, 프렌첼은 "광고는 사람들 사이를 중개
하는 대단한 매체이자 세상의 이해를 돕고 그 이해
를 바탕으로 세계 평화에 기여하는 촉진자"로 보
았기 때문이다. 독립 출판인이자 자유로운 사상가
였던 프렌첼은 『게브라우흐스그라피크』가 어떠한
이데올로기적, 정치적 혹은 철학적 운동과도 직간
접적 관계를 맺지 않도록 했다. 적어도 나치가 집
권하여 당의 미학에 따라 디자인을 '표준화' 했던
1933년까지는 그랬다.

프렌첼은 자신의 잡지에서 전통적 디자인과 진
보적 디자인의 균형을 맞추었다. 스타일이나 방법
에 관계없이 기능이 본질이었다. 또한 그는 대중
의 심리를 잘 이해하고, 새롭고 도전적이기까지 한
시각적 접근법을 통해 최고의 자극을 얻을 수 있
음을 아는 듯했다. 바우하우스는 그래픽과 다른
디자인 분야들을 하나의 포괄적인 실무로 결합하
는 이상적인 모델이었고 프렌첼은 바우하우스 구
성원인 헤르베르트 바이어 같은 디자이너들을 홍
보했다. 바이어는 『게브라우흐스그라피크』의 포
트폴리오와 표지에 소개되었다. 그렇지만 얀 치홀
트의 『타이포그래피 소식지』와 비교할 때, 프렌첼
의 잡지는 확실히 좀 더 보수적인 그래픽 환경이었
다. 아마도 이런 이유로 『게브라우흐스그라피크』
가 제3제국 초기에 살아남았던 것 같다. 그러나 나
치는 결국 승인받지 않은 '타락한' 디자인을 강제
퇴출시켜 잡지를 탈바꿈시켰다. 1937년 프렌첼이
(소문에 의하면 자살로) 사망한 후 『게브라우흐스
그라피크』의 새 편집자들은 독자들에게 인상주의,
표현주의, 입체파, 미래주의를 피하라고 경고했다.

미국에서 진보적인 그래픽 디자인이 업계지를
통해 알려진 것은 유럽의 상황이 진정된 후였다.
영국의 일류 언론 『커머셜 아트』(58-59쪽 참조)는
새로운 것을 인지하는 데 미국보다 훨씬 앞서 있었
기에 바우하우스를 다룬 최초의 영어 설명서 중 하

나를 출간했다. 1920년대의 미국 광고는 영리한
슬로건과 광고 카피를 통해 제품을 판매해 온 오랜
방식을 바꾸는 데 조심스러웠다. 광고업자들은 헤
드라인 하나에 이미지만 실어서 광고가 성공을 거
두리라고 믿지 않았다. 미국의 광고 전문가들은 결
코 프렌첼처럼 광고 미술이 세상을 구원할 수 있다
고 주장하지 않았다. 현실적으로 광고는 자본주의
의 도구였다. 그럼에도 불구하고 뉴욕의 『애드버
타이징 아츠』(20-21쪽 참조)와 『PM』(이후 『AD』
로 바뀜, 152-153쪽 참조)은 좋은 관점에서 『게브
라우흐스그라피크』에 비견할 만했다. 이 잡지들은
유럽에서 이민 온 디자이너들과 미국 태생의 모더
니스트들 같은 개인주의적 상업 미술가들이 광고
산업에 자극을 주어 크리에이티브의 수준을 높일
것이라는 아이디어를 발전시켰다.

1930년 1월에 나온 『애드버타이징 아츠』 창간호
는 현대 미술을 상업 문화와 결합하려고 시도했다.
이 잡지는 업계 주간지 『애드버타이징 앤드 셀링
Advertising and Selling』에서 매월 무선 제본으로 발간
한 부록으로, 모든 실무에 디자인 프로그램을 도입
하는 방법을 제시했다. 잡지는 이러한 디자인 프로
그램을 '급진주의자들이 채택하는' 것이라고 주장
했다. 그러나 잡지에서 소개한 근대주의적 디자인
은 '스타일 진부화'의 도구였다. 이는 광고업계의
어니스트 엘모 캘킨스가 고안한 모호한 개념으로
소비자들이 새로운 물건을 사도록, 혹은 그의 표현
대로 '제품을 바꾸도록' 부추긴다는 의미였다.

『애드버타이징 아츠』는 대공황으로 극심한 고통
을 겪는 시기에 창간되었으며, 그래픽 디자인과 산
업 디자인은 불경기와의 전쟁에 쓰일 군수품이었
다. 편집자인 프레더릭 C. 켄들과 루스 플라이셔
는 잡지를 현대 마케팅에 필요한 판매 전단으로 만
들었다. 대다수의 필자는 루치안 베른하르트, 르네
클라크, 클래런스 P. 호낭, 폴 홀리스터, 노먼 벨 게
디스, 록웰 켄트 등 영향력 있는 그래픽·산업 예술
가들이었고, 그들은 동시대 예술을 산업의 구세주
라며 옹호했다. '스트림라인'이라는 뚜렷하게 미국
적인 디자인 스타일을 전파하기도 했다. 이 스타일
은 과학 기술에서 탄생한 날렵한 공기역학적 디자
인에 바탕을 둔 미래주의적 스타일을 담고 있었으
며, 공기역학적 곡선을 이용해 속도를 나타냈다.
활자와 이미지는 이러한 미학을 반영했고, 에어브
러시를 사용해 미래주의적 장치들을 실질적으로
혹은 상징적으로 표현했다.

나중에 『AD』로 바뀐 『PM』은 로버트 레슬리가
1934년에 창간했다. 레슬리는 의학을 전공한 활자
마니아로, 뉴욕의 주요 활자 회사였던 컴포징룸의
공동 창업자였다. 『PM』은 진보적인 디자이너들에
게 미국의 광고와 그래픽 디자인에서 신타이포그
래피의 실행 가능성을 강조하는 플랫폼을 제공했
다. 이 작은 격월간 잡지는 다양한 인쇄 매체를 탐
구하고, 업계 소식을 다루며, 종종 비대칭적인 타
이포그래피와 디자인의 미덕을 칭송했다. 『다스
플라카트』처럼 『PM/AD』의 표지는 외부 디자이
너들에게 의뢰해 각 디자이너의 그래픽적인 개성

을 강조했다. 예를 들어, 카우퍼의 표지는 입체파의 특징을 뚜렷이 보였고, 폴 랜드의 표지는 현대성을 재치 있게 보여 주었다.

1942년 4/5월 호가 나올 무렵 제2차세계대전이 한창이었고 편집자들은 잡지 발간을 중단하기로 결정했다. 편집자의 글에는 "이유는 이해하기 쉽다. 인력과 물자가 부족하고, 『AD』의 독자였던 전문인들이 몸담고 있는 광고업이 위축되었으며, 전쟁의 승리를 위해 전면적인 안내의 시기를 보내고 있기 때문이다"라고 적혀 있다. 이 잡지는 전후에 발간을 재개하지 않았지만, 미국과 유럽 디자이너들이 비즈니스에 맞추어 디자인 언어를 만들어 낸 방식을 기록으로 남겼다는 점에서 의의가 있다.

제2차세계대전 이전에 활자와 그래픽 디자인 잡지 수십 개가 유럽 전역에서 발간되었다. 산업화된 상업 국가는 상업 예술가들을 고용했다. 기업이 광고를 구매한다면 나름의 업계지가 필요하다는 뜻이었다. 전후 가장 중요하고 의미심장한 그래픽 디자인 잡지는 1944년 취리히에서 포스터 디자이너 발터 헤르데크가 창간한 다중 언어 잡지 『그라피스』(96-97쪽 참조)였다. 그의 콘셉트는 『게브라우흐스그라피크』와 『아르 에 메티에 그라피크』(파리의 활자 주조소 드베르니 & 페뇨가 창간한 미술 디자인 잡지, 44-45쪽 참조)의 가장 좋은 요소들을 결합하는 것이었다. (변경의 여지가 없는 그리드를 바탕으로 디자인되어 있었다는 점에서) 헤르데크만큼 '스위스적'(혹은 보수적)이었던 『그라피스』는, 전 세계에서 온 인습 타파적인 디자이너들과 일러스트레이터들의 에너지 분출구였다. 특히 헤르데크가 새로운 언더그라운드 아방가르드의 산실이라 믿었던 동유럽에서 온 디자이너들과 일러스트레이터들이 많았다. 헤르데크는 극단적으로 엄격한 스위스 활자의 원칙을 고수했던 『노이에 그라피크』(136-137쪽 참조)처럼 독단적인 디자인 입장을 취하지는 않았지만, 『그라피스』에 발표되는 것은 과거나 현재에서 파생된 것이 아니라 독창적이어야 한다고 주장했다.

영국의 『알파벳 앤드 이미지』(30-31쪽 참조), 미국의 『프린트』(158-159쪽 참조)와 『CA』(60-61쪽 참조), 구서독의 『그라피크』(94-95쪽 참조) 및 동유럽의 여러 잡지 등, 1940년대 말부터 1950년대 초까지 발간된 소수의 흥미로운 디자인·타이포그래피 잡지들은 미술, 상업, 그리고 토착적 트렌드를 강조했다. 가장 정교한 『포트폴리오』(154-155쪽 참조)는 전후 아방가르드적 사고와 직접 연결되는 잡지였다.

프랭크 재커리가 편집하고 알렉세이 브로도비치가 디자인한 『포트폴리오』는 3호까지만 발간되었으나, '좋은 디자인'은 문화 전반에 걸쳐 이어져야 한다는 근대 후기 정신을 분명히 했다. 『포트폴리오』는 고급 예술과 저급 예술 사이에 공평한 장을 만들었고 이를 통해 업계지의 정의를 근본적으로 변화시켰다. 단순한 전문 잡지가 아닌 문화에 굳게 뿌리 내린 주류 디자인 잡지였다. 『포트폴리오』는 영국의 『타이포그래피카』(198-199쪽 참조)

와 미국의 『U&lc』(200-201쪽 참조) 같은 잡지에 영향을 끼쳤다. 이 잡지들은 흔히 '시각 문화' 잡지로 불렸고 오늘날의 『에미그레』(78-79쪽 참조), 『아이』(82-83쪽 참조)와 『베이스라인』(46-47쪽 참조)의 선조 격이었다.

'시각 문화'라는 용어는 전형성을 벗어난 이 전문 잡지들의 자리를 찾아 준다. 릭 포이너가 창간한 『아이』는 초기 디자인 저널의 그늘에서 벗어나, 그래픽 디자인 역사의 매우 결정적인 시기에 나오게 되었다. 바로 디지털 혁명이 시작되어 포스트모던 미학과 해체주의 운동을 촉진시킨 때였다. 1920년대 초기와 마찬가지로 활자와 레이아웃을 소재로 한 실험이 활발했던 시기였고, 문학과 기타 커뮤니케이션 이론들이 그래픽 디자인 '담론'을 일으켰다. 『아이』는 비판적인 저널리즘을 도입했고, 한때 작심한 듯 업계 중심적이었던 『프린트』는 디자인 비평도 함께 제공하기 시작했다. 그리고 디지털 디자인계의 사이렌에 해당하는 『에미그레』가 있었다. 루디 반데란스와 주자나 리코가 창간했으며 고전적 타이포그래피 원리와 모더니즘적 타이포그래피 원리를 공격하여 논쟁을 일으킨 것으로 유명했다. 이 잡지는 디지털 실험의 시금석이 되었기에, 모방할 견본이 되기도 했다. 『에미그레』가 시도한 것은 패션 잡지부터 MTV까지 주류 매체에서도 끌어들였다. 스타일 측면에서 『에미그레』는 단순한 스타일의 기수를 넘어 실험적인 시대를 위한 기준을 세웠다. 전통을 따르는 데 만족하지 않고 나름의 전통을 창조했다.

초기의 그래픽 디자인 업계지는 법규와 스타일이 발전하는 단계의 숨겨진 고리다. 오래 지속된 혹은 잠시 스쳐 간 모든 디자인 방식과 열정의 역사적 기록물이다. 현대의 잡지들은 19세기 말 이후 많은 변화를 겪었다. 전면 컬러 사진이 더 많이 들어가고, 앞선 것들을 단순히 칭송하고 보여 주는 대신 분석하고 비판하는 측면에 편집의 무게가 좀 더 실렸다. 또 다른 요소, 인터넷은 이제 더욱 시의적절한 접근법을 제공하고 디자인의 역사를 다룬다. 아마 거기에는 걸러지지 않고 편집되지 않은 부정확한 정보가 지나치게 많을 것이다. 디자인 블로그와 플리커, 유튜브, 핀터레스트 같은 사이트들이 확산되면서 옛 정보와 새로운 날것의 자료들이 인터넷에 '던져'졌다. 디자인 잡지에는 최소한, 주관적이라 하더라도 일정한 조사 과정이 있다. 잡지에 발표된 기사와 이미지는 한 명 이상의 편집자가 수행한 조사를 거친 것인 반면 인터넷의 콘텐츠는 항상 그렇다고 볼 수 없다.

이 책은 처음으로 연대기들의 연대기가 시도된 사례다. 여기 조사된 100권이 넘는 잡지와 저널들, 특히 놀랍게도 수십 년의 세월을 견뎌 온 매체들은 디자인 역사의 기둥이며, 어떤 경우에는 인물과 사건의 이유와 배경을 밝혀 주는 기록이다. 그리고 가장 중요한 것은 다른 식으로는 구할 수 없는 귀중한 해설을 제공한다는 점이다.

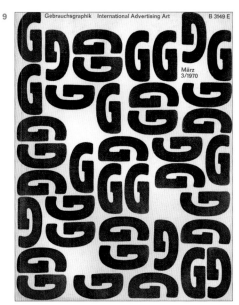

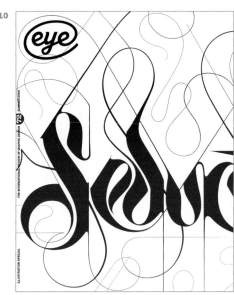

9 『게브라우흐스그라피크』 표지, 41권 3호, 1970년 3월(디: 미상)
10 『아이』 표지, 18권 72호, 2009년 여름 (활자 디테일: Marion Bantjes, 아: Simon Esterson, 디: Jay Prynne)
11 『TM』 표지, 94권 12호, 1975년

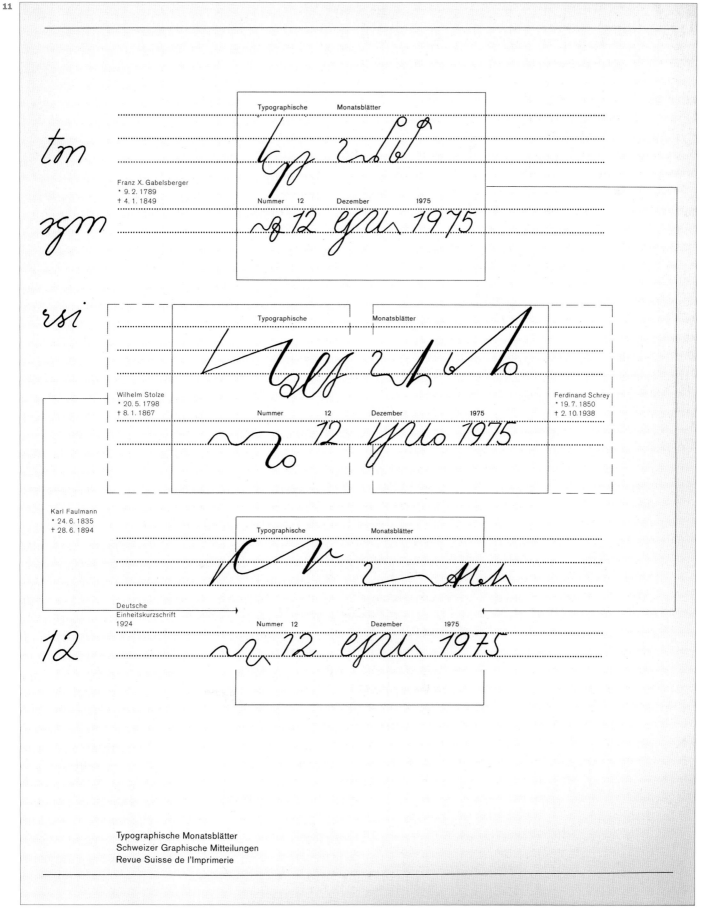

Typographische Monatsblätter

Franz X. Gabelsberger
* 9. 2. 1789
† 4. 1. 1849

Nummer 12 Dezember 1975

Typographische Monatsblätter

Wilhelm Stolze
* 20. 5. 1798
† 8. 1. 1867

Nummer 12 Dezember 1975

Ferdinand Schrey
* 19. 7. 1850
† 2. 10. 1938

Karl Faulmann
* 24. 6. 1835
† 28. 6. 1894

Typographische Monatsblätter

Deutsche
Einheitskurzschrift
1924

Nummer 12 Dezember 1975

Typographische Monatsblätter
Schweizer Graphische Mitteilungen
Revue Suisse de l'Imprimerie

창간인: 키트 하인릭스Kit Hinrichs, 델핀 히라수나
Delphine Hirasuna

편집자: 델핀 히라수나

디자이너: 키트 하인릭스

발행처: 기업디자인재단Corporate Design Foundation
언어: 영어
발행주기: 처음에는 6개월, 이후에는 1년

『앳이슈』는 디자이너 키트 하인릭스와 작가 델핀 히라수나가 기업의 성공에 디자인이 얼마나 중요한지 회사들이 제대로 인식하지 못한다는 사실을 토론하면서 등장했다. 그 결과로 나온 이 잡지는 기업디자인재단 피터 로런스Peter Lawrence와의 협업으로 만들어졌다. 여러 해 동안 기업 커뮤니케이션 분야에서 일한 히라수나는, 디자이너들이 기업 경영자들이 이해할 만한 방식으로 디자인을 제시하지 않았다고 주장했다. "프로젝트 프레젠테이션에서 디자이너들은 먼저 그들의 디자인 접근법이 브랜드의 목표를 다루고 경쟁 국면을 이해하고 있는지 전달하지 않은 채 곧바로 스타일, 제품의 형태, 타이포그래피, 이미지, 제조 방식 등을 내놓는다"라고 했다. 역으로 디자이너의 관점에서 보면 다음과 같다. "경영자들이 일을 예산에 맞추거나 예산 이하로 수행하는 것을 기준으로 성공을 평가하는 경우가 지나치게 많다. 그것이 경영자들의 안전지대다."

『앳이슈』는 사례 연구를 실어 기업들에게서 폭넓게 인정받는 『하버드 비즈니스 리뷰』에서 결정

적으로 영향을 받고 이와 비슷한 형태로 만들어져, 좋은 디자인과 좋은 비즈니스가 얼마나 밀접하게 관련이 있는지 보여 주었다. 이 잡지는 비록 포틀래치 코퍼레이션Potlatch Corporation(현재는 Sappi Fine Papers North America)의 인쇄용지 부문의 후원을 받았지만, 공식적으로는 기업디자인재단이라는 비영리 주체에 의해 발간되었다.

『앳이슈』라는 제목은 비즈니스나 디자인 어느 쪽에도 치우쳐 보이지 않게 하려고 선정되었다. 잡지를 창간한 두 사람은 기업의 임원들이 이 잡지를 비즈니스 측면에서 디자이너들을 위해 쓰인 것으로, 반대로 디자이너들은 디자인계 입장에서 기업을 위해 쓰인 것으로 생각하기를 바랐다. 처음에는 비즈니스와 디자인계 양측에서 성공으로 여기는 회사나 브랜드를 소개하는 것이 사례 연구의 목적이었다. "또한 제품이나 브랜드를 성공시키는 데 디자인이 주가 되거나 주로 공헌하는 사례여야 했다"라고 히라수나는 설명했다. "그러한 제약을 고려하면 분야가 상당히 좁아진다. 그리고 우리는 프로젝트에 참여한 기업 경영자들과 디자이너들을 모두 인터뷰하기 원했다. 사례 연구, 디자인의 고전, 퀴즈, CEO 인터뷰와 '방법'에 관한 특집 기사들을 통해 우리는 디자인이 사람들의 삶에서 얼마나 큰 부분을 차지하는지 보여 주고 싶었다."

오늘날 『앳이슈』는 웹 기반의 '메타블로그'만을 운영하고 있다. 뉴스 위주의 기사를 싣고 유튜브와 비메오Vimeo, 디자인 블로그와 비즈니스 블로그에서 모아 온 혁신적인 주제들을 중점적으로 다룬다.

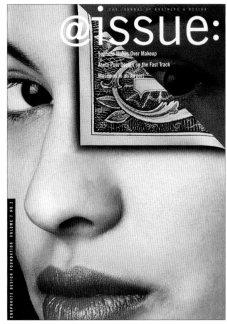

1

2

『앳이슈』는 디자인과 비즈니스를 결합하여, 눈과 마음을 모두 즐겁게 하는 매력적인 타이포그래피 작품을 만든다.

1 표지, '머니 페이스', 7권 2호, 2001년 가을(이미지: Gerald Bybee, 디: Kit Hinrichs, Maria Wenzel)

2 「알파벳 수프」, 3권 2호, 1997년 가을(디: Kit Hinrichs, Karen Burnt)

3 「페덱스」, 1권 1호, 1995년 봄(디: Kit Hinrichs, Piper Murakami)

4 「비언어적 소통」, 6권 2호, 2000년 가을(디: Kit Hinrichs, Amy Chan)

5 표지, '모니터', 4권 1호, 1998년 봄(일: John Hersey, 디: Kit Hinrichs, Amy Chan)

6 표지, '어번 페이스', 12권 1호, 2006년 겨울 -2007년(콜라주: Kit Hinrichs, 디: Kit Hinrichs, Myrna Newcomb)

7 「비즈니스 위크의 브루스 누스바움, 디자인에 대해 말하다」, 4권 1호, 1998년 봄(일: Paul Davis, 디: Kit Hinrichs, Amy Chan)

8 「미쉘린 맨」, 3권 1호, 1997년 봄(디: Kit Hinrichs, Amy Chan)

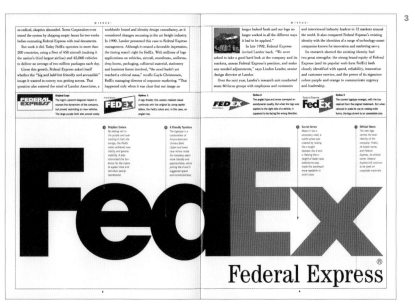

so radical, skeptics abounded. Xerox Corporation even tested the system by shipping empty boxes for two weeks before entrusting Federal Express with real documents.

But work it did. Today FedEx operates in more than 200 countries, using a fleet of 458 aircraft (making it the nation's third largest airline) and 45,000 vehicles to deliver an average of two million packages each day.

Given this growth, Federal Express asked itself whether the "big and bold but friendly and accessible" image it wanted to convey was getting across. That question also entered the mind of Landor Associates, a worldwide brand and identity design consultancy, as it reconsidered changes occurring in the air freight industry. In 1990, Landor presented this case to Federal Express management. Although it created a favorable impression, the timing wasn't right for FedEx. With millions of logo applications on vehicles, aircraft, storefronts, uniforms, drop boxes, packaging, collateral material, stationery and business forms involved, "the need hadn't yet reached a critical mass," recalls Gayle Christensen, FedEx managing director of corporate marketing. "That happened only when it was clear that our image no longer looked fresh and our logo no longer worked in all the different ways it had to be applied."

In late 1992, Federal Express invited Landor back. "We were asked to take a good hard look at the company and its markets, assess Federal Express's position, and make any needed adjustments," says Lindon Leader, senior design director at Landor.

Over the next year, Landor's research unit conducted some 40 focus groups with employees and customers and interviewed industry leaders in 12 markets around the world. It also compared Federal Express's existing identity with the identities of a range of technology-smart companies known for innovation and marketing savvy.

Its research showed the existing identity had two great strengths: the strong brand equity of Federal Express (and its popular verb form FedEx) both closely identified with speed, reliability, innovation and customer service, and the power of its signature colors purple and orange to communicate urgency and leadership.

Original Logo The logo's upward diagonal helped to express the dynamism of the company, but proved restricting on new vehicles. The large purple font also proved costly.

Option 1 A logo finalist; this version retained visual continuity with the original by using capital letters, the FedEx colors and, in this case, an angled box.

Option 2 The angled type and arrow conveyed an aerodynamic quality. But when the logo was applied to the right side of a vehicle, it appeared to be facing the wrong direction.

Option 3 The current logotype emerges, with the box retained from the original trademark. But when reduced in scale for use on catalog order forms, the logo proved to be an unworkable size.

Brighter Colors By adding red to the purple and subtracting it from the orange, the FedEx colors achieved new vitality and greater stability. It also minimized the tendency for the colors to appear blurred and fade too easily or bleed when poorly reproduced.

A Friendly Typeface The logotype is a combination of Futura Bold and Univers Bold. Upper and lower case mixes made the company seem more friendly and approachable, while joining the d and E suggested speed and connectedness.

Secret Arrow Meant to be a secondary read, a subtle arrow was created by nesting the negative space in the height between the D and E. The hidden arrow reinforces the height of lower case letterforms, which made the wordmark more readable in small sizes.

Official Name The new logo carries the dual identity of the company: FedEx, its brand name, and Federal Express, its official name. Federal Express will continue to be used on complete materials.

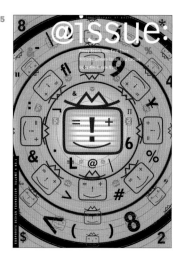

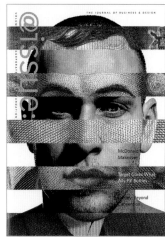

McDonald Makeover

Target Cures What Ails Pill Bottles

...Beyond Convention

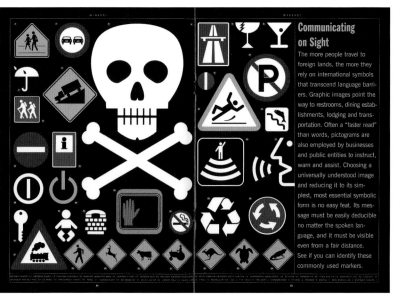

Communicating on Sight

The more people travel to foreign lands, the more they rely on international symbols that transcend language barriers. Graphic images point the way to restrooms, dining establishments, lodging and transportation. Often a "faster read" than words, pictograms are also employed by businesses and public entities to instruct, warn and assist. Choosing a universally understood image and reducing it to its simplest, most essential symbolic form is no easy feat. Its message must be easily deducible no matter the spoken language, and it must be visible even from a fair distance. See if you can identify these commonly used markers.

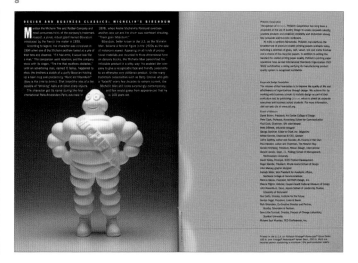

Business Week's Bruce Nussbaum on Design

An advocate for the coverage of design in *Business Week*, editorial page editor Bruce Nussbaum talks here with Peter Lawrence, chairman of Corporate Design Foundation, about why designers must take the lead in the New Economy and the magazine's new architectural design awards.

DESIGN AND BUSINESS CLASSICS: MICHELIN'S BIBENDUM

1

3 x 3 (: 현대 일러스트레이션 잡지)
2003-현재, 미국

창간인: 찰스 하이블리Charles Hively
편집자: 찰스 하이블리
발행처: 아티즈널 미디어 LLC Artisanal Media LLC
언어: 영어
발행주기: 연 3회

『그라피스』(96-97쪽 참조)의 공동 발행인으로서 일러스트레이터 겸 아트디렉터였던 찰스 하이블리는 동시대 일러스트레이션의 내용을 더 많이 싣고 싶었다. 당시 경쟁지는 전통주의 잡지로 20세기 전환기부터 1960년대까지를 다루었던 『일러스트레이션』과 만화 예술에 초점을 두었던 『적스타포즈Juxtapoz』뿐이었다. 하이블리는 동시대 일러스트레이션에 초점을 맞춘 새로운 출판물이 아트디렉터들의 관심을 얻고 일러스트레이션의 이미지를 바꾸는 데 일조할 것이라 믿었다.

『3x3』은 캐나다, 영국, 독일과 미국의 일러스트레이터를 다루는 국제적인 잡지다. 편집 면에서 하이블리는 파스텔화부터 만화와 3D에 이르기까지 일러스트레이션 스타일을 폭넓게 보여 주며, 20대 후반부터 40대까지의 일러스트레이터들을 소개한다. 한 호에 다양한 일러스트레이터들을 소개하여 차이를 드러내면서도 어떤 식으로든 연관성도 보여 준다. 이 잡지는 일러스트레이터들을 '쇼케이

스'와 '갤러리' 섹션에서 소개한다. 우선 재능을 기준으로 선정하고 활동 지역과 그 섹션에 얼마나 잘 녹아드는지를 살펴서 최종 선택한다.

적어도 1년에 세 번, 하이블리는 새롭게 잡지에 실을 일러스트레이터를 찾아 광범위한 온라인 검색을 한다. 또한 『3x3』의 연례 심사와 하이블리가 접한 홍보물을 통해서도 찾는다. 『3x3』은 주로 미국 독자들이 들어보지 못한 일러스트레이터들을 소개하거나 그들의 작업과 배경을 심도 있게 살펴본다. 미국 일러스트레이터들을 해외에 소개하기도 한다.

창간 이후 가장 극적인 변화는 소셜 미디어의 성장이다. 잡지의 연감에 지면을 얻으려 하는 대신, 일러스트레이터들은 이제 페이스북과 텀블러에서 작품을 보여 주고 트윗을 올린다. 온라인으로 혹은 팟캐스트를 통해 모두가 예술가들을 인터뷰하는 것이다. 하이블리의 처음 목표는 1년에 3호의 잡지를 내는 것이었지만, 전문가, 학생, 그림책 세 부문으로 나뉜 대회를 도입했다. 그래서 『3x3』은 1년에 2호의 잡지와 연감 한 권을 발행한다. 두 명의 직원이 1년에 1천6백 페이지를 만든다. 처음에 비용은 '광고처럼 보이지 않는' 유료 광고를 통해 확보했다. 대회가 자리를 잡아가자 대회 참가비와 가판대 판매 수익에 더 많이 의존하여 운영하게 되었다.

『3x3』의 표지는 『그라피스』의 전통을 따른다. 강렬한 일러스트레이션을 중심에 놓고 기사 제목은 나열하지 않은 채 로고만 싣는다.

1 표지, 9호, 2007년 8월(일: Ward Schumaker)
2 쇼케이스 특집, 13호, 2009년 8월(일: Karen Barbour)
3 갤러리 특집, 15호, 2010년 9월(일: Peter Diamond[좌], Paul Hoppe[우])
4 표지, 6호, 2006년 5월(일: Olaf Hajek)
5 표지, 11호, 2008년 9월(일: Martin Haake)
6 캐리커처 작가 앙드레 카릴로 관련 기사, 8호, 2007년 4월
7 그래픽 노블 작가 제임스 진 관련 기사, 12호, 2009년 4월

2

Peter Diamond. *View more of Peter's work at www.peterdiamond.ca, or contact him at peter@peterdiamond.ca. +43 (0) 680 315 8279.*

IC-IDESIGN. *View more of this group's work at www.icadesign.com, or contact them at info@icadesign.com. +81 (0) 243 1999. Or contact their rep, Pocko, at +44 (0) 207 4014 9110.*

3

4

5

6

On plagiarism: "If there is plagiarism of my style, it has to be seen as a compliment. It acknowledges your importance—it's the proof that you influence others, which is a victory in itself. As far as real plagiarism of work is concerned, I'd rather be the one who's plagiarised than the plagiarist."

7

On sketchbooks: "As I was keeping sketchbooks in art school I noticed that people wanted more interested in those well-worn pages than my above-unrivalled paintings."

On style: "Making images is a kind of violent act and I have to exert myself. With each new picture, I hope that I'm progressing towards some kind of subtlety in the orchestration of element and idea."

에이비씨디자인|ABCDESIGN
2001–현재, 브라질

창간인: 에릭손 스트라우브Ericson Straub
편집자: 에릭손 스트라우브
발행처: 멕시그라피카Mexigrafica
언어: 포르투갈어
발행주기: 계간

『에이비씨디자인』은 2001년 브라질 남부 쿠리치바에서 그래픽 디자인, 제품 디자인, 사회·문화, 커뮤니케이션과 창의성을 다루는 잡지로 창간되었다. 창간인 겸 편집자 에릭손 스트라우브에 따르면, 예상 독자는 "문화와 창의성에 관심을 가진 브라질 디자이너들과 사람들"이다.

스트라우브는 "디자인이 영감을 주는 도구이자 우리 주변에 널리 퍼져 있으며, 단순한 커뮤니케이션 혹은 의미로 가득 찬 우리 일상의 중요한 대상이 될 수 있음을 보여 주는" 설득력 있는 임무를 띠고 잡지가 시작되었다고 말한다.

『에이비씨디자인』의 편집 내용은 대개 "독자 및 우리 자신의 관심사와 조화를 이루도록" 선정된다. 이해하기 쉬운 문체로 디자인 과정을 잘 설명해 준다. 스트라우브는 독자에게 역사적인 지식을 전달

하고 그것이 현대 세계와 어떤 연관성이 있는지 알려야 한다고 강조한다. 시각적인 테크닉과 제작 기술도 역시 중요하다.

다소 별난 면모도 있다. 제28호의 표지와 내지에서는 성적 판타지가 강조되었는데 동시에 같은 호에서 폴란드 포스터를 검토하고 있다.

디자이너의 포트폴리오가 아무리 모범적이어도 잡지에 실리는 주된 이유가 되지는 못한다. 편집자들은 역사적인 반향이 있는 작업을 하는 사람으로서 잡지에서 그것을 확실하게 논의해 줄 디자이너들을 찾고 있다.

『에이비씨디자인』의 디자인은 다소 동적이다. 단색, 그러데이션, 과감한 색, 부드러운 색, 원색, 파스텔 톤 등 다양한 컬러 팔레트가 독자의 시선을 끌려고 경쟁한다. 그렇지만 표지는 좀 더 개념적이고 하나에 집중한다.

창간 이후 『에이비씨디자인』은 광고, 구독, 가판대 판매 수익을 바탕으로 55호 넘게 발간해 왔다. 그리고 스트라우브는 『에이비씨디자인』이 10여 년 넘게 디자인에 대한 인식 확장과 브라질 디자인의 지속적이고 질적인 향상에 이바지해 왔다고 확신한다.

1

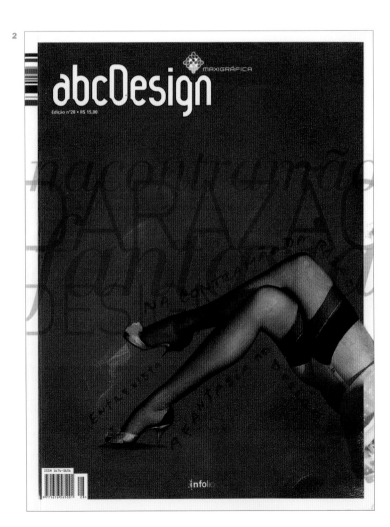

2

『에이비씨디자인』은 순수 미술 잡지와 상업 미술 잡지 사이의 시각적 경계를 가로지른다. 표지들은 매우 개념적이거나 유쾌할 정도로 장식적이다.

1 표지, 26호, 2008년 12월(디: Indianara Barros, 일: Joshua Davis)
2 표지, 28호, 2009년 6월(디/일: Ericson Straub)
3 표지, 22호, 2007년 12월(디: Ericson Straub, 일: Pierre Mendell)

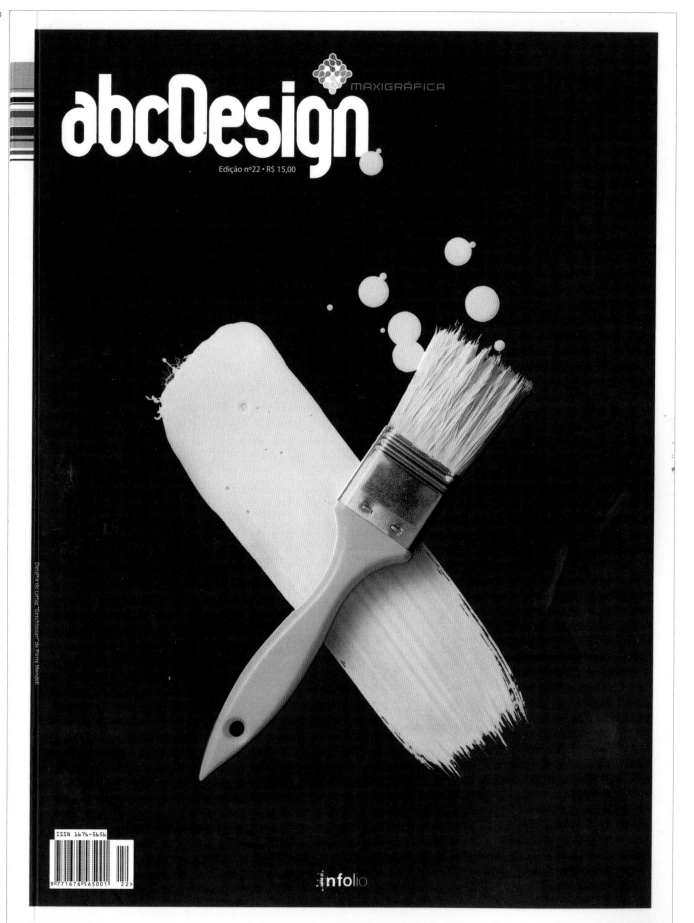

abcDesign

MAXIGRÁFICA

Edição nº22 • R$ 15,00

Detalhe do cartaz "Geschlossen" de Pierre Mendell

ISSN 1676-5656

9 771676 565001 22>

infolio

1

애드버타이징 아츠ADVERTISING ARTS
1930-1935, 미국

편집자: 프레더릭 C. 켄들Frederick C. Kendall, 루스 플라이셔Ruth Fleischer

발행처: 애드버타이징 앤드 셀링Advertising and Selling Co.

언어: 영어

발행주기: 첫 해는 계간, 이후 격월간

업계 주간지 『애드버타이징 앤드 셀링』의 부록 『애드버타이징 아츠』는 새로운 디자인 방식과 '급진주의자들이 채택한' 진보적 아이디어들을 기존 관행에 도입하는 방식을 제시했다. 이러한 선진적인 시도를 실제로 실현하기보다 그저 보도하는 데 치중했음에도, 이 잡지는 당시 미국 그래픽·산업 디자인에 진보의 소용돌이를 일으켰다.

『애드버타이징 아츠』를 구성주의자, 미래파, 혹은 바우하우스가 내놓은 급진적 좌파 및 혁명적 우파의 유럽 디자인 선언들과 혼동하면 안 된다(이들은 신타이포그래피Neue Typographie를 소개하고 시각적인 관행과 인식을 바꾸어 놓았다). 1920년대 미국 디자인·광고계에는 유토피아적 원리에 뿌리를 둔 아방가르드가 없었다. 그보다 업계는 뻔뻔하리만치 자본주의적이었다. 상업주의가 유럽보다 훨씬 앞서 나간 반면 미국의 마케팅 전략은 훨씬 관습적이고 언어적으로 이루어졌다. 아이러니하게도 창간호에서는 '볼셰비키 광고' 기사가 자본주의 광고 기획사들이 나아갈 방향으로 제시되었다.

대공황 시기에 『애드버타이징 아츠』가 첫선을 보였을 때, 경제는 바닥을 치고 있었다. 프레더릭 C. 켄들과 루스 플라이셔가 편집한 이 잡지는 광고 디자이너들이 유사 과학을 이용하여 대중의 인식을 조작하는 데 도움을 주었다. 가십, 업계 단신, 기술적인 소식을 담는 대신, 켄들과 플라이셔는 좀 더 세련된 '산업을 위한 기술'을 홍보했다.

잡지는 정신과 스타일로서의 근대성을 시장에 어떻게 내놓을지 제시하는 청사진이 되었다. 루치안 베른하르트Lucian Bernhard, 르네 클라크Rene Clark, 클래런스 P. 호눙Clarence P. Hornung, 폴 홀리스터Paul Hollister, 노먼 벨 게디스Norman Bel Geddes, 록웰 켄트Rockwell Kent 등 영향력 있는 그래픽·산업 예술가들을 비롯한 필자들이 열정적으로 근대성을 옹호했다.

『애드버타이징 아츠』는 매끄러운 공기역학적 디자인을 바탕으로 스트림라인 스타일, 미래주의적 스타일을 홍보했다. 결과적으로, 활자와 이미지는 그러한 감각을 반영하도록 디자인되었고, 실용적이든 상징적이든 모든 미래주의적 방법이 권장되었다.

이 잡지는 근대화가 세계의 병폐와 미국의 경제 위기를 치유하는 만병통치약이라 믿었다. 하지만 결국 『애드버타이징 앤드 셀링』이 폐간되자 이 잡지도 종말을 맞이했다. 그 무렵 자립적인 경쟁지로 『PM』(이후 『AD』, 152-153쪽 참조)이 있었다. 『애드버타이징 아츠』는 틈새시장을 확보하고 '근대적인 것'을 옹호하여 미국 디자인을 세련된 수준으로 높이는 데 성공했다.

2

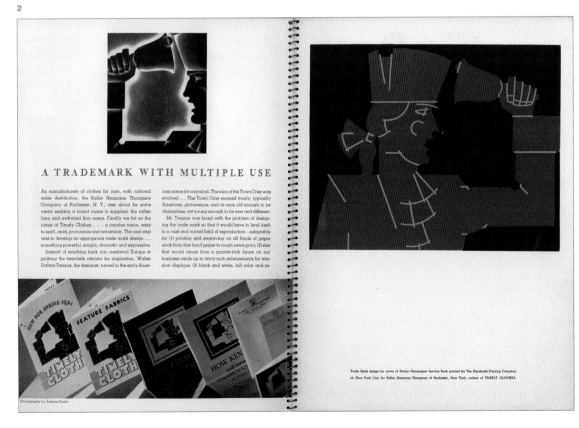

『애드버타이징 앤드 셀링』의 부록이었던 『애드버타이징 아츠』는 본 잡지보다도 업계의 첨단을 걸었던 듯하다. 이 잡지는 아방가르드를 조명하여 주류로 끌어들이려 했다.

1 표지, 1935년 1월(일: Lester Gaba)

2 상표 관련 기사, 1935년 1월(디: Walter Dorwin Teague)

3 도서 재킷 디자인의 현황을 조사한 기사, 1934년 9월

4 맥스필드 패리시의 일러스트레이션(좌)과 알렉세이 브로도비치의 판화 3점 가운데 하나(우), 1934년 9월

5 필코 라디오 관련 사례 연구, 1934년 9월

6 미국 정부의 트레이드마크 관련 기사, 1934년 5월(디: Clarence P. Hornung)

7 표지, 1934년 5월(일: John Atherton)

8 표지, 1933년 7월(일: Lester Gaba)

3

4

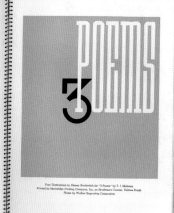

7

5

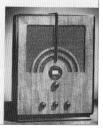

6

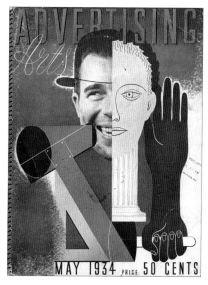

8

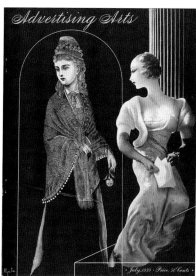

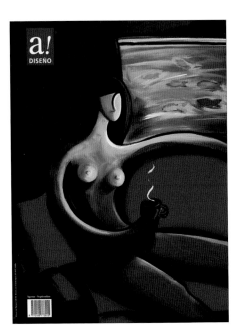

1

아! 디세뇨 A! DISEÑO
1991-현재, 멕시코

창간인: 안토니오 페레스 이라고리Antonio Pérez
　Iragorri, 라파엘 페레스 이라고리Rafael Pérez Iragorri
편집자: 안토니오 페레스 이라고리
발행처: 비주알복스 인테르나시오날Visualvox
　Internacional
언어: 스페인어
발행주기: 격월간

『아! 디세뇨』는 안토니오와 라파엘 페레스 이라고
리 형제가 멕시코 최초의 전문 디자인 잡지를 목표
로 1991년 5월 창간했다. 처음부터 초점은 그래픽
디자인, 산업 디자인, 인테리어 디자인, 사진, 그래
픽 아트와 마케팅이었다. 안토니오 페레스는 "우리
독자는 그래픽 디자인 전공 학생, 독립 디자이너,
디자인 회사, 전문 사진작가, 인쇄소, 광고 회사,
아트디렉터와 브랜드 매니저 등이다. 현재『아! 디
세뇨』는 우리나라에서 디자인 진흥과 보급에 전념
하는 최고의 조직이다"라고 했다.

　『아! 디세뇨』편집자들은 라틴 아메리카 전역에
서 온 디자이너들을 맞아 '아! 디세뇨 국제 컨퍼런
스'를 조직해 왔고, 1996년부터 국내외 디자이너

들에게 상패를 수여했다. 인쇄판과 마찬가지로, 최
근『아! 디세뇨』는 온라인에서 공격적인 모습을 선
보였다. 독자들을 웹사이트로 이끄는 이메일을 격
주로 보내면서 경쟁 잡지들보다 더욱 온라인에 치
중했다. 이 플랫폼 덕분에『아! 디세뇨』는 즉시 업
계의 큰 화제가 될 수 있었고, 이에 따라 성장하는
멕시코와 남미 디자인 산업에 관한 장문의 글을 실
을 충분한 지면을 확보했다.

　잡지 내용 대부분이 업계의 유행을 다루지만 그
게 다는 아니다. 2005년 76호에 실린「평행 인생」
이라는 특집 기사에서는 배우 카를로스 산체스를
인터뷰하며 그에게 국립커피재배농연합을 위한
장기 광고에서 후안 발데스를 연기한 것에 대해 질
문했다. 이 기사는 다른 어떤 사회적·문화적 보도
보다 리서치가 잘되었고 매혹적으로 서술되었다.

　교육은 아마도 이 잡지의 가장 중요한 관심사일
것이다.『아! 디세뇨』는 학생들이 탁월한 멕시코
디자인을 경험함으로써 전문적인 영역에 입문하
도록 멕시코 전역의 대학들과 긴밀하게 연결된 행
사들에 지면을 할애하고 직접 행사에도 참여했다.

2

3

No. 101
28-03-11

GARRIGOSA STUDIO
FOTOGRAFIA IRREAL

SIGNI
30 AÑOS DE DISEÑO

ARIEL ROJO
POR UNA TRAVESURA

COCA-COLA LIGHT
DISEÑO PARA SENTIRSE BIEN

RIGOLETTI
UN 10 EN DISEÑO

ROOM SERVICE
CREACION DE ESPACIOS

$80.oo
www.a.com.mx

Papel: VERGE PLUS
DIAMANTE 220 grs.

ALBERTO CERRITEÑO
CREATIVIDAD QUE
TRASCIENDE FRONTERAS

PENTAGRAM
LA NUEVA IDENTIDAD DEL MET

300% SPANISH DESIGN
RECONOCIMIENTO AL
DISEÑO ESPAÑOL

GREENPEACE
DESIGN AWARD
GANADORES 2009

pochteca
club

$80.oo
www.a.com.mx

『아! 디세뇨』의 편집 디자인은 다양한 업계·전
문 광고들을 아우른다. 잡지 표지는 눈에 확 띄
는데, 때로는 개념적이었다가 때로는 단순하게
아름답다.

1 표지, 44호, 1999년
2 표지, 101호, 2011년(알: Alberto
Cerriteño)
3 표지, 97호, 2009년
4 표지, 104호, 2012년
5 표지, 89호, 2008년
6 디자인 회사 터너 덕워스 관련 기사, 96호,
2009년
7 디자인 스튜디오 홀라+홀라 인터뷰, 85호,
2007년

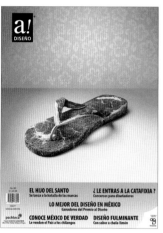

4

5

6

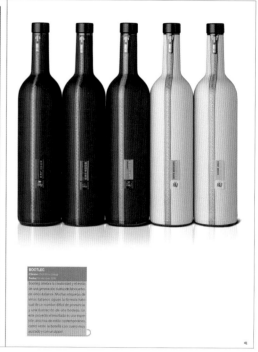

7

Advertising Display and Press Publicity(1935-1937)

발행처: 비즈니스 퍼블리케이션스Business Publications Ltd
언어: 영어
발행주기: 월간

1920년대 런던 소재 잡지였던 『애드버타이징 디스플레이』와 『커머셜 아트』(58-59쪽 참조)는 매우 유사했다. 정확히 말하면 둘 다 역사적 타당성을 제대로 전달하지 못하는 부적절한 제목이었다. 원래 『애드버타이저스 위클리Advertiser's Weekly』의 부록이었던 『애드버타이징 디스플레이』는 양차 대전 사이에 광고 대행인들과 상업 예술가들이 늘어나자 이들을 대상으로 한 뉴스, 의견, 특집 기사 등을 실은 잡지였다. 하지만 사실은 그 이상이었다.

업계 소식이나 보도 자료를 적당히 가공한 내용만 있는 것이 아니었다. 「광고판 위의 한 달」, 「광고 비평」, 「포스터의 강점」 같은 기사들 사이에 헝가리 정치 포스터 작가이자 조각가인 마이클 비로Michael Biró의 기사가 있었다. 「현미경이 판매에 도움이 될 수 있다」, 「왜 자연스러운 여자가 되지 않는가?」와 같은 좀 더 별난 기사도 있었다. 하지만 '그는 포스터에 신념을 담는다'라는 부제가 붙은 비로에 관한 기사는 광고 미술 잡지에는 통상적으로 실리지 않는 내용이었다.

이 기사만 예외적인 것도 아니었다. 랜스턴 모노타입 사의 블라도 이탤릭Blado Italic 서체와 레플리카즈Replicards 사 광고, 쇼윈도 장식품 제조사와 도자기 간판 제조사의 광고들 사이에 정치 포스터 작가들의 이야기와 대중적 커뮤니케이션의 진지한 역사를 담은 기사(「예전에 간판은 필수품이었다」)가 실렸다. 『애드버타이징 디스플레이』는 주로 일상적인 홍보와 판촉 활동의 기능성을 다루었지만 소재와 주제의 다양성이 돋보였다.

『애드버타이징 디스플레이』는 비즈니스 퍼블리케이션스 사가 월간으로 발행하고 오덤스 프레스Odhams Press가 인쇄했으며, 잡지 내에서 인쇄소의 인쇄와 활자 조판 사업을 홍보했다. 발행란이 없어 편집자와 디자이너가 확인되지 않지만, 필자는 대부분 잘 알려진 업계 전문가들이었다. 가장 두드러진 인물이 타이포그래피 전문가 비어트리스 워드Beatrice Warde로, 「에릭 길의 새로운 산세리프 서체」라는 기사를 비롯한 서체 평론을 썼다. 1929년 1월 호는 『보그』지 영국 사무소를 경영하던 H. W. 욕스올H. W. Yoxall이 쓴 「멋진 영국제」라는 기사를 통해 미국에서 영국 제품이 그 내구성과 품질 덕에 인기가 높아지고 있음을 언급했다.

『애드버타이징 디스플레이』는 단순히 산업을 촉진하는 잡지가 아니었다. 성장하는 산업이자 경제 발전의 도구인 국제 광고 분야를 확실하게 뒷받침한 잡지였다.

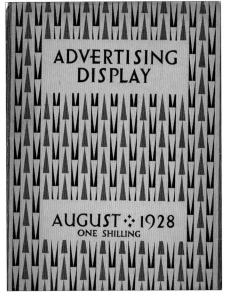

1

『애드버타이징 디스플레이』는 '광고'라는 목적이 분명한 잡지였다. 그래픽 디자인은 고객을 끌어들이는 임무를 수행하는 도구였다. 고객들은 현대적인 스타일의 그래픽 디자인에 이끌렸다.

1 표지, 5권, 1928년 8월(디: Vincent Steer)
2 지면에 실리는 컬러 광고와 대비되는 옥외 광고판 관련 기사, 5권, 1928년 7월

2

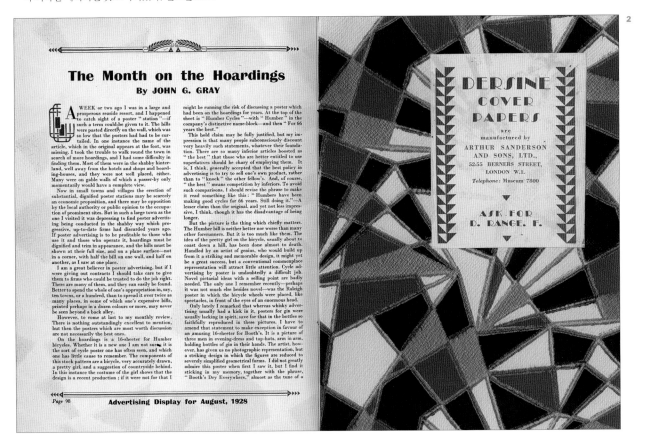

3

4

5

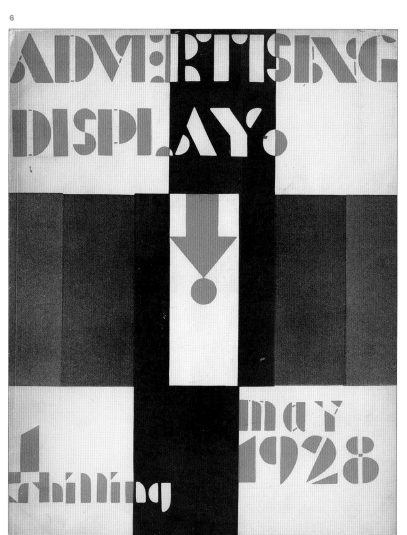

6

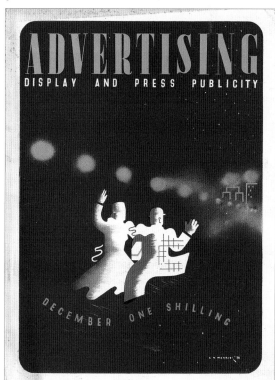

7

3 표지, 5권, 1928년 12월
(샤: F. H. G. Blain)
4 표지, 6권, 1929년 1월
(디: 미상)
5 표지, 5권, 1928년 7월
(샤: 미상)
6 표지, 5권, 1928년 5월
(디: E. McKnight Kauffer)
7 표지, 13권, 1936년 12월
(일: E. R. Morris)

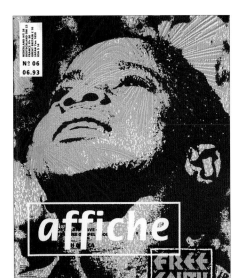

1

(아피시)(AFFICHE)
1992-1996, 네덜란드

창간인: 윌마 와브니츠Wilma Wabnitz
편집자: 캐롤린 흘라젠뷔르흐Carolien Glazenburg
발행처: 와브니츠 에디션스Wabnitz Editions
언어: 영어, 네덜란드어
발행주기: 계간

"포스터는 인간 역사의 다양한 측면을 반영한다." 캐롤린 흘라젠뷔르흐는 1993년도에 발간된 『(아피시)』 5호의 사설에서 이렇게 썼다. "때로는 이 점이 즉각적으로 분명하게 드러나고, 때로는 세월이 흐른 후에야 드러난다. 포스터는 우리의 취향과 문화적 관심과 정치적 확신을 시각화한다." 이 말은 포스터와 관련된 모든 것을 다룬 네덜란드의 불운했던 이중 언어 잡지 『(아피시)』의 배경 논리를 깔끔하게 요약해 준다.

윌마 와브니츠의 와브니츠 에디션스는 대담하게도 역사적인 회고부터 동시대의 현황 및 전 세계의 포스터 전시와 도서 리뷰까지 아우르며, 포스터 아트와 문화의 모든 면을 다룬 잡지를 4년간 시도했다. 와브니츠는 잡지 재정을 대부분 스스로 부담했고, 3분의 1 정도를 네덜란드 문화부에서 지원받았다. 한때 그녀는 잡지를 계속 발행하기 위해 집을 팔아야 했다. "잡지가 작은 책자 그 이상으로 성장했다"라고 와브니츠는 말했다. 잡지의 시작은 포스터 구독 서비스에 제공되는 안내서였다. 구독자들은 한 회당 약 100장의 포스터를 받곤 했다. "잡지의 레이아웃이 거기서 나왔다. 처음에는 잡지보

다 카탈로그에 가까웠다."

가장 눈에 띄는 자리에는 안톤 베이커Anthon Beeke, 이르마 봄Irma Boom, 빔 크라우얼Wim Crouwel, 요스트 스바르터Joost Swarte와 오토 트뢰만Otto Treumann 등 네덜란드에서 가장 존경받는 예술가와 디자이너들과의 인터뷰를 비롯해 네덜란드 포스터를 실었다. 그러나 네덜란드 극장 포스터와 크로아티아, 남아프리카, 스위스, 러시아 출신의 업계 중견 및 신인 종사자들, 그리고 뉴욕의 거리 그래픽에 대한 기사들도 있었다. 1992년 3호에 구동독의 포스터 예술을 다룬 강렬한 특집이 실렸는데, 디자인 저널에 그런 류의 기사가 실린 것은 처음이었다.

와브니츠의 정책은 처음에는 "좀 더 카탈로그처럼 만드는 것이었는데, 포스터가 우리가 살고 있는 거리에 어떻게 영향을 주는지, 그리고 서로 다른 시간과 문화에서 어떻게 달라질 수 있는지로 발전되었다." 국제적인 학자, 업계 종사자, 수집가들이 기사를 기고했다. '괴짜 수집가' 메릴 C. 버먼Merrill C. Berman과의 인터뷰 기사도 있었다. 『(아피시)』의 테마가 있는 호들 중에서 흘라젠뷔르흐가 "명백히 정치적"이라고 했던 호에는 역사적 상황과 동시대 상황이 독특하게 혼합되어 있었다.

『(아피시)』는 고상한 디자이너들의 포트폴리오보다는 거리에 뿌리를 둔 것처럼 보였다. 일러스트레이션은 고상한 예술이 아니라 포스터였다. 그렇다 해도 와브니츠가 가장 자랑스러운 성취는 '베아트릭스 여왕의 인정을 받은 것'이었다.

2
3

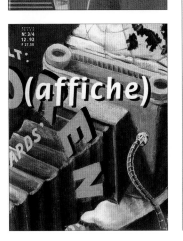

4

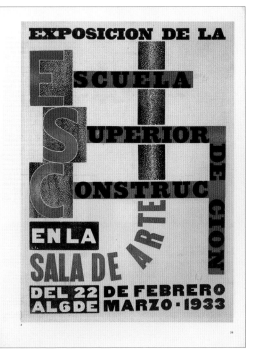

『다스 플라카트』의 전통을 따르기는 쉽지 않았지만, 『아피시』는 옛것과 새것을 영리하게 조화시키며 포스터 분야를 모범적이고 신중하게 다루었다.

1 표지, 1989년 아트 챈트리의 포스터 〈자유 남아프리카〉 일부, 6호, 1993년 6월

2 표지, 블라디미르 스텐베르크와 게오르기 스텐베르크의 1926년 작 영화 포스터 일부, 2호, 1992년 8월

3 표지, 프리츠 판 하르팅스펠트의 포스터 〈흔적들〉 일부, 3호, 1992년 12월

4 호세 과달루페 포사다의 1910년 작 일러스트레이션 (좌)과 가브리엘 페르난데스 레데스마의 1932년 작품(우)이 실린 멕시코 포스터에 대한 기사

5 러시아 버내큘러 포스터에 관한 기사, 5호, 1993년 3월

6 쿠바의 현대 포스터에 관한 기사, 6호, 1993년 6월(사: Birgitte Kath)

Noch gemaakt in opdracht van de staat, noch ontworpen door ontwerpers:
RUSSISCHE 'VOLKSE' AFFICHES

Neither commissioned by State, nor designed by designers:
Russian vernacular posters

BY VLADIMIR KRICHEVSKI

Russian professional designers have good reason to envy vernacular poster makers. These untrained artists show a lack of pretension and seem completely disinclined to follow any rules or standards.

Russiche professionele ontwerpers kunnen jaloers zijn op de makers van 'volkse' affiches. Die houden zich niet aan normen of regels en hebben bovendien geen enkele pretentie.

35

5

6

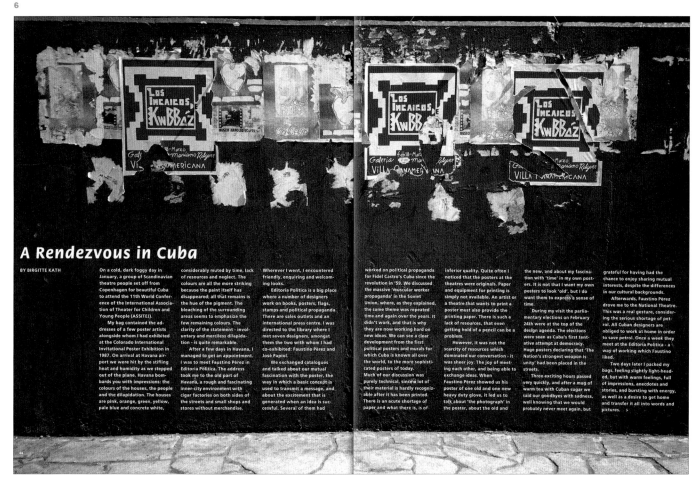

A Rendezvous in Cuba

BY BIRGITTE KATH

On a cold, dark foggy day in January, a group of Scandinavian theatre people set off from Copenhagen for beautiful Cuba to attend the 11th World Conference of the International Association of Theater for Children and Young People (ASSITEJ).
My bag contained the addresses of a few poster artists alongside whom I had exhibited at the Colorado International Invitational Poster Exhibition in 1987. On arrival at Havana airport we were hit by the stifling heat and humidity as we stepped out of the plane. Havana bombards you with impressions: the colours of the houses, the people and the dilapidation. The houses are pink, orange, green, yellow, pale blue and concrete white,

considerably muted by time, lack of resources and neglect. The colours are all the more striking because the paint itself has disappeared; all that remains is the hue of the pigment. The bleaching of the surrounding areas seems to emphasize the few remaining colours. The clarity of the statement - involuntary and merciless dilapidation - is quite remarkable.
After a few days in Havana, I managed to get an appointment. I was to meet Faustino Perez in Editoria Política. The address took me to the old part of Havana, a rough and fascinating inner-city environment with cigar factories on both sides of the streets and small shops and stores without merchandise.

Wherever I went, I encountered friendly, enquiring and welcoming looks.
Editoria Política is a big place where a number of designers work on books, posters, flags, stamps and political propaganda. There are sales outlets and an international press centre. I was directed to the library where I met seven designers, amongst them the two with whom I had co-exhibited: Faustino Pèrez and José Papiol.
We exchanged catalogues and talked about our mutual fascination with the poster, the way in which a basic concept is used to transmit a message, and about the excitement that is generated when an idea is successful. Several of them had

worked on political propaganda for Fidel Castro's Cuba since the revolution in '59. We discussed the massive 'muscular worker propaganda' in the Soviet Union, where, as they explained, the same theme was repeated time and again over the years. It didn't work, and that is why they are now working hard on new ideas. We can see a clear development from the first political posters and murals for which Cuba is known all over the world, to the more sophisticated posters of today.
Editoria Política is a big place where a number of designers work on books, posters, flags, stamps and political propaganda. There are sales outlets and an international press centre. I was directed to the library where I
Much of our discussion was purely technical, since a lot of their material is hardly recognizable after it has been printed. There is an acute shortage of paper and what there is, is of

inferior quality. Quite often I noticed that the posters at the theatres were originals. Paper and equipment for printing is simply not available. An artist or a theatre that wants to print a poster must also provide the printing paper. There is such a lack of resources, that even getting hold of a pencil can be a problem.
However, it was not the scarcity of resources which dominated our conversation - it was sheer joy. The joy of meeting each other, and being able to exchange ideas. When Faustino Pèrez showed us his poster of one old and one new heavy duty glove, it led us to talk about 'the photograph' in the poster, about the old and

the new, and about my fascination with 'time' in my own posters. It is not that I want my own posters to look 'old', but I do want them to express a sense of time.
During my visit the parliamentary elections on February 24th were at the top of the design agenda. The elections were seen as Cuba's first tentative attempt at democracy. Huge posters declaring that 'The Nation's strongest weapon is unity' had been placed in the streets.
Three exciting hours passed very quickly, and after a mug of warm tea with Cuban sugar we said our goodbyes with sadness, well knowing that we would probably never meet again, but

grateful for having had the chance to enjoy sharing mutual interests, despite the differences in our cultural backgrounds.
Afterwards, Faustino Pèrez drove me to the National Theatre. This was a real gesture, considering the serious shortage of petrol. All Cuban designers are obliged to work at home in order to save petrol. Once a week they meet at the Editoria Política - a way of working which Faustino liked.
Two days later I packed my bags, feeling slightly light-headed, but with warm feelings, full of impressions, anecdotes and stories, and bursting with energy, as well as a desire to get home and transfer it all into words and pictures. >

44

Trace: AIGA Journal of Design(2001-2003)

편집자: 스티븐 헬러Steven Heller, 앤드리아 코드링턴
Andrea Codrington

발행처: 미국그래픽아트협회American Institute of Graphic
Arts, AIGA

언어: 영어

발행주기: 비정기적

뉴욕의 저명한 국립미술클럽National Arts Club 멤버들이 1941년 설립한 미국그래픽아트협회(AIGA)는 북 디자인, 그래픽 아트와 판화 종사자들로 구성되었다. AIGA는 책, 잡지, 타이포그래피, 기업 아이덴티티와 기타 여러 시각 미디어 장르들을 상업적이고 미학적인 관점에서 장려하고, 분석하고, 기념하는 단체였다. 모범적인 업적에는 AIGA 메달을 수여하고 심사위원들이 매해 최고의 디자인 작품들을 선정했다. 이러한 경쟁이 카탈로그에 기록되었다. 1921년, 최초의 AIGA 뉴스레터가 시작되었고 비정기적이었지만 지속적으로 출간되었다.

디자인 이슈들은 1952년부터 1962년까지 연 5회 발간되었던 『AIGA 저널』에서 공식적으로 다루었다. 그 후 30년에 걸쳐 AIGA는 특정 트렌드에 대한 비판적인 분석을 결합하여 뉴스레터, 저널, 카탈로그, 연감 들을 발간했다. 1981년 AIGA 뉴스레터가 흑백 타블로이드판의 『AIGA 그래픽 디자인 저널』로 개편되었고, 1985년 (스티븐 헬러가 편집자일 때) 4페이지에서 8페이지로 증면되어 좀 더 진지하고 심층적인 분석과 디자인 이슈 비평을 담게 되었다.

글로벌리즘, 교육, 특이성 그리고 '사랑, 돈, 권력'(시카고에서 열린 제4회 전국 디자인 컨퍼런스 주제)에 관한 주제별 이슈를 발전시켰고 비평을 장려했다. 1994년 무렵 두 차례 디자인 개편이 있은 후, 풀컬러의 잡지로 바뀌었다(그럼에도 불구하고 처음 네 권의 표지는 여백이 있는 흑백으로 디자인되었다). 음악, 홍보, 문화적 고정관념, 컬트와 문화, 활자 등의 주제를 담은 호를 발간하며 주제별 콘셉트를 유지했다.

2000년에 『AIGA 그래픽 디자인 저널』이 폐간되고 다음 해에 앤드리아 코드링턴이 편집한 『트레이스: AIGA 디자인 저널』이 창간되었다. 더 작고 탄탄하면서도 풍부한 삽화가 들어간 잡지로, 첫 호는 'Voice'라는 제목으로 나왔다. 코드링턴은 논설에서 이렇게 말했다. "만일 이미지가 현대 사회의 국제어를 형성한다면, 디자이너는 예술가, 사진가, 일러스트레이터와 더불어 문화와 상업의 영역에서 경쟁하는 수많은 목소리들의 번역자 역할을 하게 된다." 『트레이스』는 두 호를 더 출간하고 2005년 온라인판 『보이스VOICE』로 바뀌었으며 2011년까지 스티븐 헬러가 편집했다.

여러 형태로 출간된 『AIGA 그래픽 디자인 저널』은 모두 중심이 글 쪽으로 기울어 있었다. 그 유산이 디자인 저널리즘과 해설의 모체를 이루며 글이 본질적인 디자인 분야의 하나로 자리매김하는 데 도움을 주었다.

1

3
4

2

5

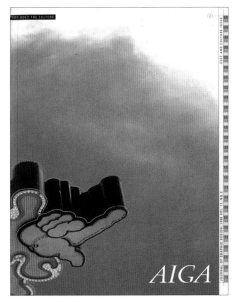

6

7

「AIGA 저널」은 이름, 포맷, 내용을 여러 차례 변경하여 마지막에는 작은 크기의 풀컬러 요약본으로 출간하게 되었다.

1 표지(타블로이드). 잡지 출판을 중점적으로 다룬 「AIGA 그래픽 디자인 저널」의 특집호, 11권 2호, 1993년(디: Julie Riefler, 일: Rodrigo Shopis)

2 기사 「두뇌로 대화 그리기」, 「AIGA 그래픽 디자인 저널」의 '교육: 아카데미 디자인' 호, 13권 1호, 1995년(일: Christiaan Vermaas)

3 표지. 「트레이스: AIGA 디자인 저널」, 1권 3호, 2001년(디: 2 x 4)

4 표지. 「AIGA 그래픽 디자인 저널」의 '교육: 아카데미 디자인' 호, 13권 1호, 1995년(아: Laurel Shoemaker)

5 표지. 「미국그래픽아트협회 저널」, 12권, 1970년 3월(디: Milton Glaser, Vincent Ceci)

6 표지. 「AIGA 그래픽 디자인 저널」의 '컬트와 컬처: 팝이 문화가 된다' 호, 17권 2호, 1999년(아: Michael Ian Kaye, 사: Melissa Hayden)

7 표지. 「AIGA 그래픽 디자인 저널」의 '음악: 시각과 소리' 호, 15권 3호, 1997년(아: Michael Ian Kaye)

8, 9 표지 및 내지. 「AIGA 저널」의 벤 샨Ben Shahn에 관한 기사, 9권, 1969년 4월(일: 표지는 벤 샨 〈창조의 알파벳〉 중에서, 내지는 벤 샨 〈그림의 전기〉 중에서)

10 시각 에세이 「말풍선 기호학」, 「트레이스: AIGA 디자인 저널」, 1권 3호, 2001년(저자/일: Elizabeth Elas © 2001 Elizabeth Elas)

8

9

10

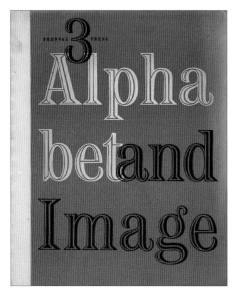

1

『알파벳 앤드 이미지』는 전후 영국 잡지들 가운데 그래픽 면에서 풍성한 잡지에 속했다. 할링의 디자인은 항상 읽기 편했고 이미지를 넉넉하게 보여 주었다.

1 표지, 3호, 1946년 12월
(디: Robert Harling)
2 A. F. 존슨의 기사 「두꺼운 서체: 역사와 형태와 용도」, 5호, 1947년 9월

알파벳 앤드 이미지 ALPHABET AND IMAGE (A&I)
1946-1948, 영국

원제: 타이포그래피Typography(1936-1939)
편집자: 로버트 할링Robert Harling
발행처: 제임스 샌드James Shand, 센벌 프레스Shenval Press
언어: 영어
발행주기: 계간

로버트 할링은 영국의 활자 주조소 스티븐슨 블레이크 & 컴퍼니에서 일했고, 초기 그래픽 디자인 비평가이기도 했다. 1936년 그는 인쇄업자 제임스 샌드와 함께 『타이포그래피』라는 멋진 계간지를 공동 창간했다. 그래픽 역사에서 덜 알려진 측면들을 특집 기사로 다루고 동시대 타이포그래피 작업에 관한 기사를 실었다.

할링의 표지들은 절충적인 서체들과 어우러져 현대적 미학을 자아냈다. 잡지는 플라스틱 링으로 제본했다. 『타이포그래피』가 겨우 여덟 호를 출간하고 나서 1939년 9월 전쟁이 발발했다. 전쟁이 끝나고 1946년에 할링과 샌드는 이름을 『알파벳 앤드 이미지』로 바꾸었다.

샌드의 센벌 프레스에서 발간한 『알파벳 앤드 이미지』는 할링이 빈티지 서체를 현대적인 포맷으로 활용하여 디자인한 활판 인쇄 표지를 적용했다. 내지 디자인에는 장난스러운 컬러와 함께 장식적이고 현대적인 서체들을 사용했다.

『알파벳 앤드 이미지』는 할링의 선교 사업이었고 디자이너, 즉 그래픽 아트 분야의 아티스트를 홍보하는 것이 그의 사명이었다. 이 잡지는 『베이스라인Baseline』(50호, 2006)에서 디자인 역사가 케리 윌리엄 퍼슬Kerry William Purcell이 "그래픽 환경에서 흔히 간과되는 요소"라고 불렀던 것에 초점을 맞췄다. 하지만 이는 단지 영국 내의 요소들에만 국한되었다. 할링은 "우리는 영국이 축적한 예술의 보고가 상당히 풍성하지만 알려진 바가 너무 없다고 오랫동안 생각해 왔다"라고 인정했다.

그러한 초점 덕분에 오늘날 역사학자들은 영국 디자인과 그래픽 아트의 순수성을 제대로 인식할 수 있다. 가장 흥미로운 부분 중에는 타임스 로만 상세 분석(2호)과 에드워드 보든이 영국 사회를 유머러스하게 형상화한 평론도 있다. 『알파벳 앤드 이미지』는 「에릭 길의 초기 알파벳」(3호) 기사와 같이 여러 가지 오리지널 활자 디자인을 소개했다. 이때는 길의 디자인을 3장의 접지로 추가했다. 제2차세계대전 중 심리전에서 타이포그래피가 담당하는 역할에 대한 기사(4호)는 업계지에서는 획기적인 시도였다.

인쇄와 디자인을 좀 더 통합된 직종 안에 결합하려는 할링의 용감한 시도였던 이 잡지는 1948년 마지막 호(8호)를 발간했다. 그러나 1949년 일종의 부활이 이루어져 『이미지』(112-113쪽 참조)가 발간되었고, 영국 드로잉에 관한 내용으로 여덟 호를 발행했다. 마지막 호는 1952년 가을에 발간되었다.

2

30

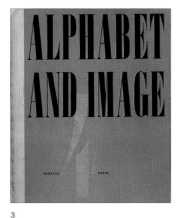

3 표지. 4호, 1947년 4월
(디: Robert Harling)

4, 5 표지와 뒤표지. 5호, 1947년 9월
(디: Robert Harling)

6 레터링 관련 기사. 석판에 새겨진 로마자가 접지로 삽입되어 있다. 4호, 1947년 4월

7-9 기사 「고딕 표제와 영자 신문」. 3호, 1946년 12월

10 신문 제호 관련 기사. 3호, 1946년 12월

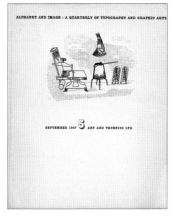

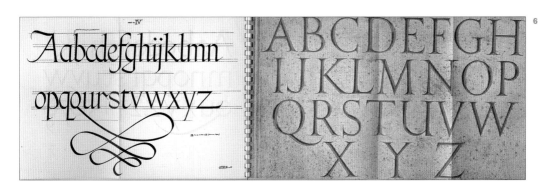

아메리칸 프린터AMERICAN PRINTER
1883–2011, 미국

편집자: 에드먼드 G. 그레스Edmund G. Gress
발행처: 로빈스 퍼블리케이션스Robbins Publications
언어: 영어
발행주기: 월간

1883년 창간된 『아메리칸 프린터』는 디자인과 인쇄에 관한 『인랜드 프린터』(114–115쪽 참조)의 보도 전통을 따랐다. 편집자인 그레스는 활자와 타이포그래피를 열정적으로 연구하는 사람이었다. 전직 식자공이었던 그는 1920년대에 본인이 편집을 주도한 호들을 통해 활자를 강조했다(1930년에 은퇴하여 4년 후 사망했다). 그레스는 자신을 "새로운 타이포그래피 운동의 선구자"라고 불렀고 전통적인 유럽 스타일에 대응하여 '프레시 노트 아메리칸 피리어드Fresh Note American Period 타이포그래피'라는 것을 개발했다. 그는 잠시도 모더니스트였던 적이 없지만, 「패션」이라는 기사에서는 특정 시기에 쓰인 활자와 유사하면서도 "현대 감각에 맞게 신선한", 그리고 "스타일 면에서 적절한 서체" 사용을 옹호했다.

편집자로 일하는 동안 그레스는 인쇄 산업에 초점을 두는 동시에 디자인을 지향했다. 표지에 멋진 삽화가 들어가고 로버트 포스터Robert Foster가 레터링을 했으며, 「지나치게 독창적일 필요는 없다」, 「죽

은 활자 형태의 폐기」 등의 기사들과 「1545년 베니스와 바젤의 인쇄업」처럼 역사를 돌아보는 글이 실려 있었다. 1920년대와 1930년대 초에 발간된 호들에서는 표지와 내지 기사를 형식 면에서 연관 지으려고 애썼다. 포스터의 1929년 표지 디자인은 역동적인 대각선을 해석한 작품이었다. 이 절충적인 호에는 「6월 결혼식 관련 사업」이라는 기사도 있다. 수지맞는 사업인 결혼 청첩장 인쇄에 대한 기사였다.

『아메리칸 프린터』는 오늘날의 그래픽 디자이너들이라면 관심이 없었을 건조한 글을 많이 실었지만, 광고는 디자인 역사의 풍성한 원천이 되었다. 인쇄용 잉크 회사 찰스 에뉴 존슨을 위한 풀컬러 삽지는 밀라노의 디자이너 겸 인쇄업자 마가Maga의 일러스트레이션으로, 유럽의 현대 미학을 미국에 소개한 역작이었다.

1941년 『인랜드 프린터』가 트레이드프레스 출판사Tradepress Publishing Corp.에 팔렸고 1945년에는 매클린헌터 출판사Maclean-Hunter Publishing Corp.에 매각되었다. 1958년에 매클린헌터는 『아메리칸 프린터』를 인수하여 두 잡지를 합병하면서 이름을 『인랜드 앤드 아메리칸 프린터 앤드 리소그래퍼The Inland and American Printer and Lithographer』로 바꾸었다. 이후 이름이 몇 차례 바뀌다가 1982년에 보다 간단한 『아메리칸 프린터』가 되었다.

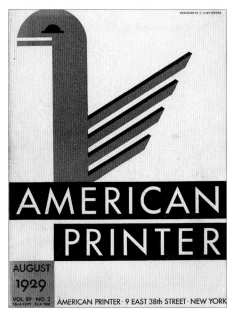

1

3
4

Cover of brochure "The Gateway Empire," from an original drawing by C. E. Millard, produced by SELECT PRINTING COMPANY, INC., New York

2

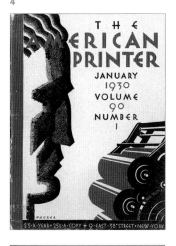

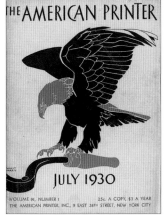

인쇄업자들과 상업 예술가들을 위한 이 잡지는 여러 차례 디자인을 개편했다. 1920년대 후반과 1930년대 초에는 표지에 아르 데코 미학이 뚜렷하게 드러났다.

1 표지, 89권 2호, 1929년 8월(디: Huxley House)
2 인쇄의 미래 관련 기사, 91권 2호, 1930년 8월(일: C. E. Millard[좌])

3 표지, 90권 1호, 1930년 1월(일: Sacha A. Maurer)
4 표지, 91권 1호, 1930년 7월(일: Walt Harris)

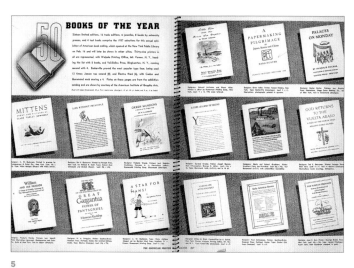

5

6

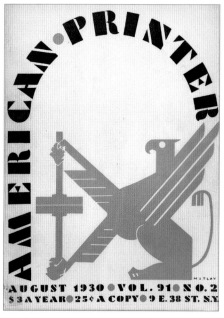

9
10

7 8

11

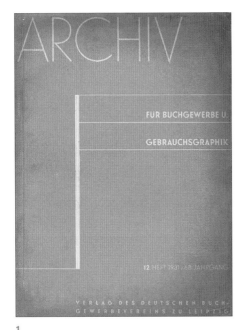

1

원제: 도서 인쇄와 관련 사업을 위한 아카이브Archiv für
Buchdruckerkunst und verwandte Geschäftszweige
(1864–1899), 출판업을 위한 아카이브Archiv für
Buchgewerbe(1900–1921)
편집자: 한스 보크비츠Hans Bockwitz
발행처: 독일서적업협회 출판사Verlag Deutscher
Buchgewerbeverein
언어: 독일어
발행주기: 월간

야심 차고 꼼꼼하게 만들어진 독일의 그래픽 디자
인 저널 『출판업과 그래픽 디자인을 위한 아르히브
(아카이브)』는 아마도 삽지와 정교하게 인쇄된 자
료를 추가 제공하는 면에서 가장 풍성한 잡지였을
것이다. 1919년부터 1920년대 내내 이어진 모더
니즘 시대 동안 매 호마다 다양한 디자이너들의 작
품을 삽지에 담아 다양한 종이에 인쇄했다.

『아르히브』는 독일은 물론 세계 최초의 디자인
잡지일 수도 있다. 1864년부터 1899년까지 잡지
는 『도서 인쇄와 관련 사업을 위한 아카이브』라는
제목으로 출간되었고, 알렉산더 발다우가 편집했으
며, 전통적인 독일 블랙레터로 조판되었다. 잡
지명은 1900년에 『출판업을 위한 아카이브』로 바
뀌었고, 이때는 프리드리히 바우어가 편집하고 출
판기구에서 출간했다. 이 단체는 1819년에 독일의
도서 제작 산업을 통합하기 위해 만들어진 기구였
다. 1922년 잡지는 최종적으로 『출판업과 그래픽
디자인을 위한 아르히브』로 이름이 바뀌고 한스

보크비츠가 편집하게 되었다. 그는 라이프치히의
'독일 책과 글쓰기 박물관'의 관장이었다.

『아르히브』는 프렌첼의 『게브라우흐스그라피
크』(86-89쪽 참조)만큼 그래픽적으로 탁월하지
는 않았지만, 보크비츠의 후원 아래 모더니즘 디자
인과 '신타이포그래피'를 더욱 분명하게 옹호했다.
표지는 다소 차분하고 자주 반복되는 경향이 있었
지만 이런 기본 틀 안에서 놀라운 점들이 많았다.
예를 들어, 1920년대와 1930년대를 통틀어, 제호
의 활자가 프락투르Fraktur에서 산세리프와 세리프
가 있는 현대적 서체들을 오가며 바뀌었다.

후기에 발간된 잡지 내용은 포괄적이고 절충적
이었다. 일러스트레이션, 도서 재킷, 산업적인 건
축 사진에서부터 특별한 질감을 더한 면지까지 다
양한 기사들을 실었다. 1932년에 발간된 4호는
(문학, 기술 서적, 사진집 분야를 포함하는) '1931년
에 출간된 가장 아름다운 책 50' 대회를 다뤘다.
같은 호에는 그림Grimm 형제, 헨드릭 판 론Hendrik
van Loon, 크누트 함순Knut Hamsun, 베르너 그라프
Werner Gräff의 작품을 샘플 페이지로 만든 특별 포
트폴리오가 포함되었다. 또한 조지 솔터, 한스 마
이트, G. 루스가 작업한 탁월한 재킷들이 별도로
제공되었다.

『아르히브』는 나치 집권 후에도 계속 발간되었
다. 잡지의 그래픽 품질은 유지되었지만 나치 정책
때문에 현대적인 미학을 버리고 나치가 승인하는
국가주의적 감성을 선택해야 했다.

2
3

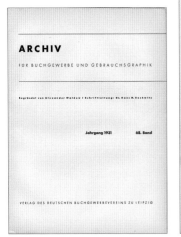

4

『아르히브』는 오랫동안 발간되
다 보니 고전 디자인부터 신타
이포그래피까지 여러 디자인
시대를 거쳤다. 후기 일부 호에
적용된 정신분열증적 디자인과
타이포그래피가 당시에는 적절
한 것이었다.

1 표지, 68권 12호, 1931년
2 표지, 61권 1호, 1924년
3 색인의 표지, 68권 12호,
1931년
4 독일 카셀의 디자인학교에
서 유래한 신타이포그래피를
이용한 광고 관련 기사, 66권
9호, 1929년
5 전통적 광고에 대한 기사,
66권 9호, 1929년
6 독일 카셀의 디자인학교에
서 유래한 신타이포그래피를
이용한 디자인 해결책 관련 기
사, 66권 9호, 1929년
7 표지, 헝가리 디자인 관련
호, 67권 10호, 1930년(디:
Jost)
8 표지, 69권 4호, 1932년
9 고딕 타이포그래피 관련 기
사, 70권, 1933년
10 동시대 도서 재킷 비평 기
사, 68권 12호, 1931년

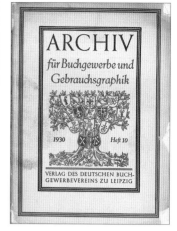

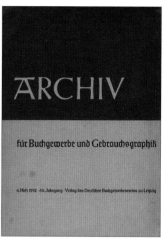

7

8

5
6

9

10

35

아스 타이포그래피카ARS TYPOGRAPHICA
1918-1934, 미국

창간인: 프레더릭 가우디Frederic Goudy
편집자: 프레더릭 가우디, 버사 가우디Bertha Goudy
발행처: 마치뱅크스 프레스Marchbanks Press, 프레스 오브 울리 웨일Press of the Woolly Whale
언어: 영어
발행주기: 계간

1903년 활자 디자이너 프레더릭 윌리엄 가우디(1865-1947)는 윌리엄 랜섬과 함께 일리노이 주 파크리지에서 빌리지 프레스를 설립했고, 이후 랜섬에게서 회사를 매입하여 1906년 뉴욕으로 이사했다. 2년 후 화재로 인해 빌리지 프레스가 망했지만 1914년 가우디는 뉴욕 주 포레스트힐스에 다시 회사를 설립했고, 정기간행물『아스 타이포그래피카』를 제작했다.

디자인 전문가들을 비롯한 세련된 독자들을 겨냥한 가우디는 잡지 인쇄와 타이포그래피의 세부 사항에 많은 관심을 쏟았다. 예술 공예 운동 스타일의 구성은 완벽했고 이미지 복제는 흠잡을 데가 없었다. 『아스 타이포그래피카』는 가우디가 독자적으로 디자인한 서체들과 함께 디자인의 미학적 측면만을 다루면서 한편으로 디자인 실무를 비평했다. 이 독특한 면이 독자들의 눈에 띄었다.

『아스 타이포그래피카』 1권 3호 리뷰에서 『아메리칸 프린터』(1922년 2월 5일 자)는 이렇게 선언했다. "좋은 인쇄와 좋은 글을 아끼는 사람들이 소중히 여길 잡지가 또 한 호 나왔다. …『아스 타이포

그래피카』는 미국이 자랑할 만한 출판물이다."

가우디의 주제들은 활자 주조의 기원과 전통에 뿌리를 두고 있었다. 탤벗 베인스 리드Talbot Baines Reed의 「타이포그래피의 신구 유행」이라는 기사에서는 구텐베르크 성경의 고딕체부터 젠슨Jenson체와 가라몬드Garamond체의 로만 스타일까지의 진화를 설명했다. 한편, 가우디의 아내 버사는 가우디가 쓴 「수동 인쇄: 잃어버린 기술을 위한 호소」라는 기사에 생생한 일러스트레이션을 더했다.

『아스 타이포그래피카』는 무엇보다도 랜스턴Lanston, 케널리Kennerley, 가우디 올드 스타일Goudy Old Style의 폰트 디자이너들에게 우아한 무대가 되었다. 가우디는 자신의 입지를 세우는 동시에 디자인과 인쇄업의 위상을 높이기 위해 최선을 다했다. 「예술로서의 인쇄」라는 열정적 사설에서 그는 이렇게 썼다. "인쇄는 저자의 생각을 가시적으로 드러내 주고 문학이 표현과 구현의 방식을 찾게 해준다. 생각이 아주 적절하고 풍성한 옷을 입어서 그 옷이 해석이 되는 동시에 그 생각의 가치를 드높이는 찬사가 될 때, 우리는 이를 좋은 인쇄라고 한다."

『아메리칸 프린터』의 리뷰는 이렇게 끝을 맺는다. "『아스 타이포그래피카』 발간은 중단되면 안 된다. 1달러를 동봉한 격려의 편지를 보낸다면 아마도 가우디와 마치뱅크스가 이 훌륭한 출판물 제작을 주저하지 않게 될 것이다."

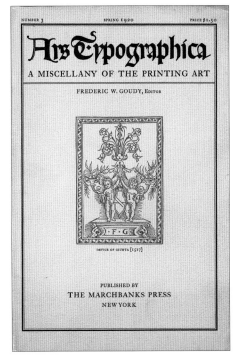

1

2

가우디는 고전적인 북 디자인에 대한 가우디 특유의 타이포그래피적인 경의를 표하며 『아스 타이포그래피카』를 편집하고 디자인했다. 그래서 잡지임에도 책과 같은 분위기를 풍겼다.

1 표지, 1권 3호, 1920년 봄(디: Frederic Goudy)
2 기사 「윌리엄 불머와 셰익스피어 프레스」, 1권 2호, 1918년 여름
3 표지, 1권 2호, 1918년 여름(디: Frederic Goudy)

Number 2 Summer 1918 Price $1.00

Ars Typo-graphica

FREDERIC W. GOUDY, Editor

Published Quarterly by

THE MARCHBANKS PRESS

NEW YORK

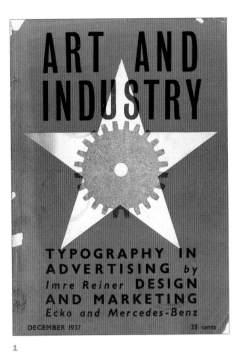

1

아트 앤드 인더스트리 ART AND INDUSTRY
1936-1958, 영국

편집자: F. A. 머서 F. A. Mercer
발행처: 스튜디오 퍼블리케이션스 Studio Publications Ltd
언어: 영어
발행주기: 월간

1922년의 『커머셜 아트』(58-59쪽 참조)가 나중에 『아트 앤드 인더스트리』가 된 잡지의 시초였다. 이후 『디자인 포 인더스트리 Design for Industry』가 되었고 1959년 폐간되었다. 이 잡지들은 동일한 목표가 있었고 내용도 유사했지만 각각 사이즈와 판형이 뚜렷하게 달랐고 편집 정책도 독특했다.

『아트 앤드 인더스트리』는 다이제스트 크기였고, 내지는 흑백으로만 인쇄되었다. 쓸쓸한 느낌을 주는 이유는 전쟁 시기에 발간된 잡지였기 때문이다. 잉크와 종이가 부족했기에 내핍은 필수였다. 다른 두 잡지에 비해 크기와 페이지 수가 절반 이하여서, 종종 활자와 이미지를 너무 꼭 끼게 채워 넣었다. 이 때문에 창의적인 페이지 디자이너를 두는 것이 불필요할 정도였다. 지극히 단순한 타이포그래피 혹은 수작업 레터링을 싣느라 값비싼 일러스트레이션은 넣지 않았다. 심지어 1942년 1월 '포스터' 호 표지는 골자만 보여 주었다. 잡지 제호와 'Poster Issue'라는 단어가 붉은 바탕 위 두 개의 검은 사각형 안에 배치되었다.

1942년 2월 호 표지는 초록, 자주, 분홍색의 직선 블록 패턴이었다. 이 작은 잡지는 독자들에게 흥미로운 디자인 발전상을 제공하려고 노력했다. 2월 호에는 호주의 쇼윈도 디스플레이와 남미의 포스터 홍보 기사가 포함되었다. 사설에서 이야기했듯이 "외국 작업의 사례를 확보하기가 점점 더 어려워지고" 있었기에 칠레의 전쟁 구호 포스터는 잡지에서 더욱 환영받았다.

전시에 발행하기가 쉽지 않았지만, 『아트 앤드 인더스트리』는 고집스럽게 지속되었다. 1942년 1월 호는 '사진을 확대하는 것과는 확연히 다른, 포스터 예술가가 그린 포스터에 주력한' 특별한 기회였다. 편집자들은 이 기회를 이용하여 '국가적인 선전에 포스터 예술가를 훨씬 더 많이 활용하는 것'을 지지했다.

1942년 5월 호에서는 광고업 길드 Advertising Service Guild가 영국의 선전선동에 나타난 잘못을 다루었다. F. A. 머서는 "길드는 상상력이 풍부한 예술가를 고용하면 전쟁 단축에 도움이 된다고 믿는다"라고 썼다. 그는 만일 영국의 상업적인 예술가들이 "우리가 주장하는 대로 상상력이 풍부하고, 활력 넘치고, 리더십이 있다면, 이제 우리의 가치를 증명할 때가 왔다"라고 덧붙였다. 업계지 특성만큼이나 선언의 성격을 띠었던 이 5월 호에는 모스크바의 사실주의 포스터, 제1차세계대전 포스터와 『아트 앤드 인더스트리』의 '영국 예술을 향한 선동적 요청'이 실렸다.

제2차세계대전 동안 그래픽 디자인과 산업 디자인을 다룬 이 기록물은 나치에 대한 영국의 저항을 뒷받침하는 지지자였으며, 잡지 레이아웃은 전시의 내핍을 상징적으로 보여 준다.

1 표지(전쟁 전 큰 판형).
23권, 1937년 12월
2 표지, 31권, 1942년 1월
3 표지, 31권, 1942년 2월

2

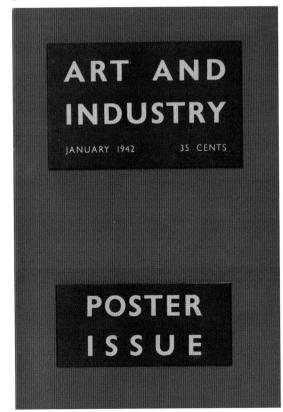

3

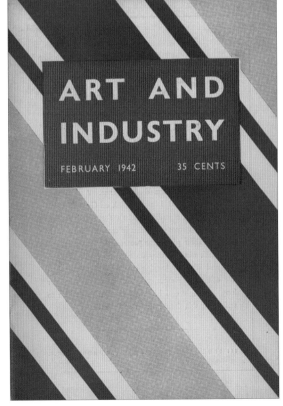

FASHION DRAWING AS A CAREER

To many art school students in this country
fashion drawing seems an attractive but hazardous career.
In this survey the art editors of
Vogue, The Queen, Harper's and the Daily Express
advise students on fashion drawing as a career,
and give some shocks to conventional ideas

Spring Collections, 1940:
by Eric

" He seems," says de Holden Stone, " to take the clothes as his starting-point, choosing model, pose and background always with the idea of heightening the significance and impact of the fashion. These drawing are portraits of clothes."

THE FASHION ARTIST invites imagination ; his women are unreal, and therefore might be us. We slip into the personalities that he has left vacant for us, and buy the clothes he has no more than indicated. He relates the fantasy of fashion to its period—he and his technique are part of the age it represents, and therefore we shall never look funny, as we do in old photographs ; in time we may parallel the *grandes danses* and *petites bourgeoises* of Constantin Guys. For the purpose of this brief survey, a rough division into four types may be useful : the catalogue drawing ; fashion advertising ; magazine fashion ; newspaper work.

Fashion drawing for catalogue work is a form of illustration which is the prerogative of the competent, and no doubt comes naturally to them. Such artists maintain a low but honest standard, are careful not to fall below it and incapable, usually, of surpassing it. Such drawing dominates British fashion and shares with the " county " tradition responsibility for the legend of British feminine dowdiness. There are, however, excellent and even brilliant exceptions : the drawings for the catalogues of Galeries Lafayette, produced by Colman Prentis and Varley, are notable examples. Let us hope they are a portent.

Space will not permit detailed discussion of drawings for fashion advertising, or of the campaigns of the different fashion houses and their personal ingenuity. On broader issues, fashion advertising is influenced by magazine and newspaper work, and for the purpose of these notes will be identified with them.

The most important consideration is obviously the buyers' requirements, and Vogue must automatically take first place for intelligent and imaginative use of the fashion artist (and frequently for his discovery). Listen, then, to J. de Holden Stone, art editor of the English edition of Vogue. He has written at length because he " wants to discourage a lot of students who are thinking of ' going in ' for fashion drawing, and rope in a few who " wouldn't touch it with a barge pole." Here, then, is his advice :

" Start by thinking about phonography. Realise that the camera has cheapened whole aspects of draughtsmanship which at one time or another have been taken as evidence of supreme skill— perspective, detail, texture, unusual angles, momentary facial expression, play of light, crowd scenes, and so on. Note that the fashion photographer, unknown to the reader, has developed

140 141

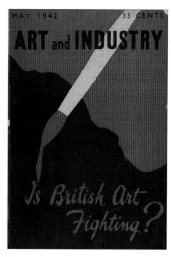

WARSHIP WEEKS CAMPAIGN

The National Savings Committee's new drive for savings is capturing the public's imagination. Here are a few examples of striking poster design which are supporting the Campaign.

THIS NEW WAR SAVINGS SCHEME discloses the hand of the experienced campaign director. The idea is simple. Each local committee is asked to select a week in which to raise through War Savings a sum which represents the cost of building a warship. Each community has thus a definite target at which to aim adjusted to the size of its population, from an Aircraft Carrier, Cruiser, Destroyer, Corvette, or Submarine, down to the humble Trawler, or small craft within the capacity of the small community. In addition some towns are offered the added inducement of " adopting " the crews of warships for the duration of the war.

An award of honour in the form of a replica of the selected ship's badge will be presented by the Admiralty for permanent exhibition in the town achieving its object, and a plaque will be mounted on the quarter-deck of the ship to commemorate the connection between the ship and the area.

The promotion scheme shows co-ordination and versatility. In addition to the use of posters, communities will be encouraged to arrange window displays with model warships, and naval flags, as well as exhibitions of naval relics, pictures and prints of stirring appeal.

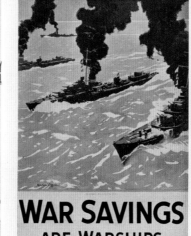

THE SIGNAL IS SAVE

The man on the bridge — BACK HIS ATTACK — WAR SAVINGS

WAR SAVINGS
ARE WARSHIPS

THE POSTERS *on the left combine a happy combination of illustration and slogan. The use of signal flags spelling the word SAVE is particularly apposite.*

THE POSTER *shown above is designed by Norman Wilkinson, R.I., and is the most striking of those used in this campaign. This powerful design gives point to the associated caption and carries home its message.*

14 15

RUSSIAN WAR POSTERS

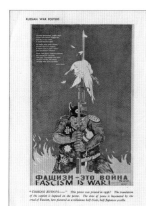

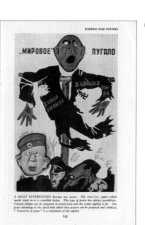

ФАШИЗМ—ЭТО ВОЙНА
FASCISM IS WAR!

" COMING EVENTS—". This poster was printed in 1938! The translation of the caption is topped on the poster. The date of poses is happened by the coral of Fascism, here pictured as a villainous half-Nazi, half-Japanese gorilla.

«МИРОВОЕ» ПУГАЛО

A MOST INTERESTING Russian war poster. The Jane-ore papier-mâché masks stuck on to a stretched design. This type of poster has distinct possibilities. Various designs can be prepared in record form and the masks applied to fit. One great advantage is the speed with which these posters can be prepared and exhibited. " Scarecrow of peace " is a translation of the caption.

142 143

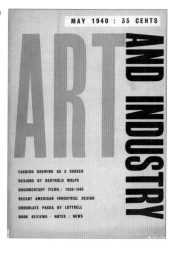

아트 인 애드버타이징ART IN ADVERTISING(:비즈니스를 위한 월간 일러스트 잡지)
1890-1899, 미국

발행처: 아트 인 애드버타이징 컴퍼니The Art in
　　Advertising Company

언어: 영어

발행주기: 월간

만일 광고가 그래픽 디자인의 어머니가 아니라면, 적어도 그래픽 디자인의 출생부터 그 생애에서 지속적으로 어마어마한 존재감을 가졌을 것이다. 활자와 이미지는 19세기 초 미국의 초기 광고에서 필수 요소였다. 상업이 성장하고 신문 발간 부수가 증가하자 광고는 점점 더 비즈니스에 필수적인 것이 되었다. 신문 지면을 판매하는 광고업자들은 효율성을 내세우며 고객을 끌어들였다. 이러한 목적 때문에 초기의 광고 업계지들은 광고업계만큼이나 고객을 겨냥하고 있었다. 그들은 고객에게 카피, 서체, 장식의 좋고 나쁨에 대해, 즉 무엇이 소비자의 긍정적인 주목을 받을 수 있는지 가르치려 들었다. 기술이 발달하면서 광고 도구에 또 한 가지 요소인 '예술'이 추가되었다. 이 단어는 심미적인 기준을 암시하는 것이 아니라, 서체와 장식적인 자료 외에 드로잉, 회화, 사진도 광고에 포함될 수 있다는 의미였다. '예술'이 많이 들어갈수록 장점이 많았다.

기교적인('디자인된'이라는 의미) 광고의 새로운 발전에 관한 정보를 전달하기 위해 업계지들이 창간되었다. 1890년 뉴욕에서 창간된 『아트 인 애드버타이징』은 광고의 외양에 초점을 둔 종합지였고, 유용한 그래픽 팁을 유달리 많이 실었다. 동시대의 일러스트레이션 기법을 소개하고 효과적인 타이포그래피 처리를 강조하는 최첨단 잡지였다. 수작업 레터링은 편집자들에게 특별한 관심사였고, 이들은 잡지의 제호 디자인을 매번 바꾸었다.

도시의 벽과 울타리를 간판으로 덮는 최선의 방법, 그리고 최근 등장한 인상적인 전차 광고의 기회에 관한 기사들에 더하여, 매 호마다 주제가 있는 경우가 많았다. 1893년의 '안티 패닉 호'는 경기 침체기에 광고의 쇠퇴를 피하려는 『아트 인 애드버타이징』의 시도였다. 같은 해 '시카고 호'는 뉴욕 외의 다른 광고 중심지에 진출하려는 노력이었다. '휴가에서 돌아오다 호'는 여름철 비수기 이후의 광고와 캠페인 전략에 초점을 두었다.

이 호들과 종종 미사여구를 동원하여 작성된 칼럼들의 요지는 단순했다. 광고는 상업에 요긴하지만 이야기를 전달하지 못하면 가치가 없다는 것이다. 그러므로 『아트 인 애드버타이징』 역시 아마추어적인 디자인 타이포그래피와, 지나치게 복잡하거나 '그로테스크한' 작품의 낭비를 비판했다. 대호황 시대(19세기 후반)에 과도한 장식을 애호했던 것과 비교되는 기준이었다.

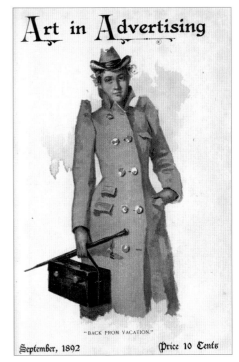

"BACK FROM VACATION."

September, 1892　　Price 10 Cents

1

2

November 1893

Chicago Number.
Price 10 c.

3

Anti-panic Number

Art in Advertising

for September '93

Western Union Telegraph Co

Certainly not! Business was made to go, and must go—there's but one end to holding your breath. Who can afford to stop? The coming season offers unusual opportunity to the business men who will apply the sand of Newspaper Advertising to the slipping wheels of trade.
We are at their service.
N. W. AYER & SON,
Philadelphia.

기술에 초점을 두기보다 광고 그래픽의 매력을 (또는 일러스트레이션과 레터링이 어떻게 성공적인 결과를 내는지) 설명하는 데 목적을 둔 미국의 초기 업계지다.

1 표지, 6권 1호, 1892년 9월
2 표지, 7권 3호, 1893년 11월
3 표지, 7권 1호, 1893년 9월
4 기사 「전차 광고」, 9권 2호, 1894년 4월
5 기사 「간판, 울타리, 벽과 게시판 광고」, 7권 1호, 1893년 9월
6 표지, 9권 2호, 1894년 4월
7 표지, 7권 2호, 1893년 10월
8 표지, 6호, 1894년 2월

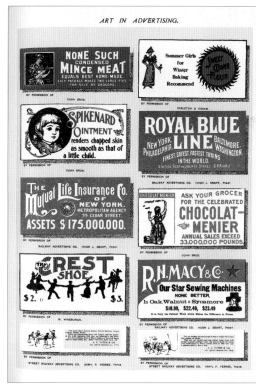

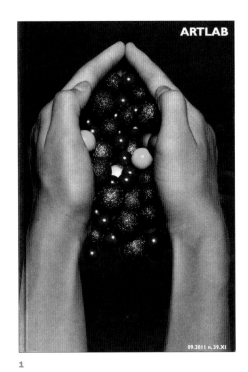

1

아트랩ARTLAB
2001-2008(1차 시리즈), 2008-현재(2차 시리즈), 이탈리아

편집자: 편집위원회
발행처: 인테그라타Integrata
언어: 이탈리아어, 영어
발행주기: 계간

편집장 카를로 브란차글리아Carlo Branzaglia는 『아트랩』 두 번째(현재) 시리즈를 '그래픽 디자이너들을 위한 업그레이드 도구'라고 정의하고, 현상학적 관점을 통해 주로 그래픽 디자인과 관련된 '그림 레퍼토리'를 제공한다고 설명한다. 여기에는 형태나 기능상 유사한 특성의 그림들을 선정해 그 연관성을 검토하는 것도 포함된다. 『아트랩』의 1차 시리즈(2001-2008)에서는, 짧은 에세이로 특별한 주제를 설명하고 약 15점의 작은 그림들로 삽화를 넣었다. 현재 시리즈(2008-현재)에서 편집의 요점은, 주제와 관련된 그림들의 특정 유형이 갖는 의미와 기능을 더욱 철저히 설명하는 것이다. 이러한 그림들은 관계 체계를 알려 주고 그래픽 디자인이 수반하는 범위를 넓혀 준다. 각 호는 대부분 주제가 있고 "(기술적인 관점이 아니라) 생각을 환기하는 관점에서 다루어진다"라고 브란차글리아는 이야기한다. 시각적 스타일(펑크, 팝) 산업 분야(패션, 가구), 커뮤니케이션 수단(글쓰기), 음식, 고정관념 등의 주제가 있었다. 음식을 주제로 할 때는, 학생들에게 표지 콘셉트를 통해 주제를 해석

해 달라고 요청했다. 최근의 호들은 주제와 관련된 그래픽 디자이너, 스튜디오, 에이전시와의 인터뷰와 이들에 대한 프로필 기사들을 실었다.

『아트랩』이 그래픽 디자인 잡지라기보다 문화 저널처럼 보이긴 하지만, 궁극적으로 대부분의 기사는 편집 디자인, 기업 아이덴티티, 포스터 및 그래픽 디자인 전반을 다룬다. 뉴미디어도 간과하지 않고, 제품 디자인도 매 호마다 논의한다. '레퍼토리'라는 사진들에는, 브란차글리아 말에 따르면 "비주류와 대중적인 시각 문화에서 온" 이미지들이 포함되었다. 예를 들면 수작업으로 만든 인디언들의 표지판, 모터스포츠 포스터, 비밀 군대 로고와 풍선껌 등이 소개되었다.

현재의 작은 사이즈(6.3×9센티미터, 64쪽)는 『아트랩』의 핸드북 미학에 일조했다. 수수께끼 같으면서도 매혹적인 표지 안에 담긴 간결한 기사와 풍성한 시각 자료는 이 잡지가 디지털 시대에 맞는 인쇄 잡지임을 시사한다. 『아트랩』의 주요 후원사인 페드리고니 제지 회사와 몇몇 광고주들이 잡지의 유일한 수입원이다. 가판대나 구독 판매는 없다. 『아트랩』은 주로 그래픽 디자이너들과 일부 광고사들, 그리고 디자인 관련 회사들에 무료로 배포된다. 이탈리아 내에서 1만 부, 기타 유럽 전역에서 6천 부가 배포된다.

작은 판형에도 불구하고, 꽉 차거나 거추장스럽게 보이지 않으면서도 페이지마다 많은 내용을 담고 있다. 다이제스트 크기라 소화하기도 쉽다.

1 표지, 39호, 2011년 9월(콘셉트: Mario Benvenuto)
2 표지, 35호, 2010년 9월(콘셉트: Mario Benvenuto, Gianluca Sturmann)
3 표지, 31호, 2009년 9월(콘셉트: Gianluca Sturmann)
4 상하이 프로파간다 포스터 아트 센터의 일러스트레이션(하 키옹웬, 〈더 좋은 철을 더 많이 생산하려는 노력〉, 1959)이 소개된, 중국 선전 선동 포스터 관련 기사, 31호, 2009년 9월
5 카르스텐 니콜라이의 『그리드 인덱스』 북 리뷰, 39호, 2011년 9월
6 풍선껌 포장 관련 기사, 36호, 2010년 12월
7 표지, 29호, 2009년 3월(콘셉트: Gianluca Sturmann)
8 표지, 36호, 2010년 12월(콘셉트: Mario Benvenuto, Gianluca Sturmann, 사: Mario Parodi)

2

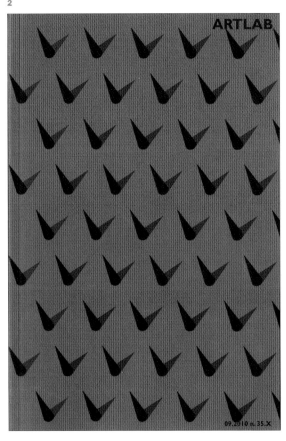

3

LA LUNGA MARCIA
STEREOTIPO E INQUIETUDINE NEL POSTER CINESE DI PROPAGANDA

REMO M. MICACCI

Tutti abbiamo ancora negli occhi le immagini del realismo socialista. Quelle sovietico, o quello cinese. Quest'ultimo sorprende per avere innestato una cultura figurativa naturalista, occidentale, su una tradizione iconografica e prospettica assai diversa. Oggi queste immagini sembrano dimenticate e, in patria, sopravvivono in poche collezioni private, come il Shanghai Propaganda Poster Art Centre.

Si tratta di un patrimonio unico nel suo genere, efficace nell'esprimere sentimenti e comunicare obiettivi: la fede nel futuro e nella scienza, il culto della personalità del capo una collaborazione, la necessità di una collaborazione che sfocia nel col-

laborazionismo, il senso di fratellanza con altri popoli, il rigetto per l'imperialismo di stampo occidentale. Sono tutti temi che hanno generato iconografie specifiche, di grande intensità ma di non altrettanta efficacia.

Il patrimonio stilistico cinese è meno monolitico di quanto si pensi. Non solo si possono individuare e distinguere autori diversi come nel caso di Stefan Landsberger nel suo sito, ad esempio, ma anche stili diversi, dovuti a periodi storici e alle diverse situazioni economiche. La penuria di carta e di inchiostri, per esempio, spinse a più riprese verso una xilografia che riecheggia lo stile espressionisti, pur con una dominante

rossa. Ed è evidente l'evoluzione stilistica, dagli anni Quaranta alla fine dei Settanta, di un taglio più illustrativo, con linee di contorno e composizioni addensate, verso la retorica monumentale che definiamo ad punto realismo socialista.

Il manifesto cinese degli anni successivi, per quanto abbia cercato di accompagnare lo sviluppo della Cina, è rimasto vittima della rapida espansione della società dei consumi. E, forse, il passaggio ai diversi dimenticato è stato facilitato dalla sostanziale uniformità referenziale e iconografica fra poster di propaganda e tanta attuale pubblicità commerciale…

We can all remember the images projected by Socialist Realism, whether in the Soviet or the Chinese style. The latter was quite surprising, as it grafted a naturalistic, Western figurative culture onto a rather different underlying iconographic and perspective tradition. These days, those images seem to have been forgotten, only surviving in their regional homelands in a handful of private collections, such as the Shanghai Propaganda Poster Art Centre. In actual fact, though, there is nothing else quite comparable to this heritage, which was very effective at expressing feelings and conveying objectives: faith in the future and in science, the personality cult of the supreme leader, the need for co-operation and

verged on collaboration, the sense of brotherhood with other peoples and the refusal of Western-style imperialism. All of these topics generated their own specific iconographies that were very intense, but not altogether so effective.

The heritage of the Chinese propaganda style is not as monolithic as we may think. Not only is it possible to identify and distinguish between individual authors (in a painstaking labour undertaken by Stefan Landsberger on his website, for example), but the same also applies to different styles, brought about in different historical periods and by different economic situations. On several occasions, for example, the severe shortage of paper and of inks ended up encouraging a revival of woodcuts that echo Expressionist tones, albeit with a dominant red. And the evolution of style from the forties to the end of the seventies is clearly evident, passing from a more illustrative approach, with outlines and compact compositions, towards the monumental rhetoric that we know best as Socialist Realism.

However much they tried to keep up with the country's development, Chinese posters in subsequent years remained victims of the consumer society's rapid expansion. And maybe their consignment to oblivion was also facilitated by the substantial uniformity of the benchmarks and iconography used both by propaganda posters and by so much of today's commercial advertising…

THE LONG MARCH
STEREOTYPES AND DISQUIET IN CHINESE PROPAGANDA POSTERS

Negli ultimi anni assistiamo al ritorno di un medium artistico molto amato dalle avanguardie storiche: il libro.

Il libro d'artista, da non confondere con il catalogo di una mostra o una monografia, è lui stesso un'opera d'arte, con un compito precipuo: presentare in maniera esperta la poetica dell'autore, quindi con estremo grado di progettualità e/o espressività. Le sue origini coincidono con quelle del Modernismo, quando l'opera d'arte diventa un sistema linguistico autosufficiente. I libri d'artista, infatti, sono meta-libri che riflettono sul concetto stesso di libro come insieme di elementi formali (testo, forma, immagini) e come strumento relazionale.

Nowadays, the artist book has acquired the dignity of a genre in its own right, becoming the subject of learned essays, like the recent Behind the Zines (Die Gestalten, 2011). The art book fairs Bike PaPer View in London or the New York Art Book Fair are seething with them. The publishers who now focus on them include such names as JRP Ringier of Zurich, Sternberg Press of Berlin, Book Works of London and Onestar Press of Paris.

Oggi il libro d'artista ha ormai assunto la dignità di genere a sé, protagonista di saggi come il recente Behind the Zines (Die Gestalten, 2011). Le fiere del libro d'arte (come PaPer View di Londra e la New York Art Book Fair) pullulano. Tra le case editrici più attive troviamo JRP Ringier di Zurigo, Sternberg Press di Berlino, Book Works di Londra, Onestar Press di Parigi.

Dietro ai progetti editoriali più sperimentali non è raro trovare gli artisti stessi, come nel caso della newyorkese 38th Street Publishers di Josh Smith, o della polacce Morava di Honza Zamojski. Altre volte sono i musei a aprire per un libro d'artista in alternativa al tradizionale catalogo: come

È solito fare ci De Appel Arts Center di Amsterdam. A questo si aggiungono poi le case editrici nate come custode di riviste: per esempio Kaleidoscope di Milano.

I motivi di questo ritorno? Il naturale bisogno di affezioni materiali; l'attitudine feticistica che contraddistingue la nostra cultura post-fordista; la necessità di relazioni private con oggetti e artisti. Infine, la voglia di rompere le barriere fra arte e vita: infine, una nuova cultura che spinge l'artista a progetti più complessi, anche proprio nel rapporto con gli utenti.

It is by no means unusual to find that the driving force behind the more experimental publishing projects is the actual artist, as in the case of New York's 38th Street Publishers with Josh Smith, or of the Polish publisher Morava with Honza Zamojski. Other times it may be a museum that chooses to publish an artist book instead of the more traditional catalogue, the usual practice at the De Appel Arts Centre in Amsterdam. Then there are the publishers that grew out of magazines, like Kaleidoscope in Milan.

So why is this comeback happening? Maybe so cater for our natural need for material affections, the fetishist attitude that is a hallmark of our post-Fordist culture; our need to relate privately to limited-edition objects, our desire to break down the barriers between art and life or, lastly, a new culture that is driving artists to venture out on more complex projects, including specifically how they relate to their users.

META BOOKS
META BOOKS

Francesco spampinato

Carsten Nicolai, Grid Index, Die Gestalten Verlag (Berlino/Berlin), 2009

grid index

IL LIBRO D'ARTISTA NELL'ERA IPERMEDIALE

THE ARTIST BOOK IN THE HYPERMEDIA AGE

Illustrazione pubblicitaria Fleer Dubble Bubble Gum per quotidiano. Produzione: Frank H. Fleer Corp., USA, anni '30.

Advertising illustration for Fleer Dubble Bubble Gum for a daily newspaper. Produced by the Frank H. Fleer Corp., USA, 1930s

Illustrazione pubblicitaria Fleer Dubble Bubble Gum su Saturday Evening Post. Cliente: Frank H. Fleer Corp., USA, 1938

Advertising illustration for Fleer Dubble Bubble Gum in the Saturday Evening Post. Client: the Frank H. Fleer Corp., USA, 1938

Illustrazione per Bazooka Gum. Illustratore: Norm Saunders, 1973

Illustration for Bazooka Gum. Illustrated by Norm Saunders, 1973

Confezione Razzle Berries Bubble Gum. Produzione: Leaf Brands.

Razzle Berries Bubble Gum packaging. Produced by Leaf Brands, a Division of W. R. Grace & Co., USA, anni '70.

Confezione Freaky Freaks Bubble Gum. Produzione: Leaf Brands.

Freaky Freaks Bubble Gum packaging. Produced by Leaf Brands, a Division of W. R. Grace & Co., USA, 1960s

ARTLAB

03.2009 n. 29.IX

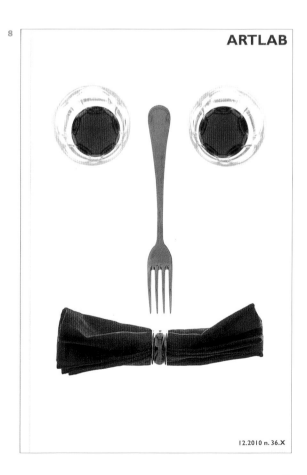

ARTLAB

12.2010 n. 36.X

아르 에 메티에 그라피크ARTS ET MÉTIERS GRAPHIQUES (AMG)
1927-1939, 프랑스

편집자: 샤를 페뇨Charles Peignot
발행처: 드베르니 & 페뇨Deberny & Peignot
언어: 프랑스어
발행주기: 격월간

4천 부 발행의 격월간지 『아르 에 메티에 그라피크』(이하 AMG)는 미술과 디자인 전반을 다루는 잡지로, 파리의 유명 활자 주조소 드베르니 & 페뇨에서 발간하고 샤를 페뇨가 편집했다. 『AMG』는 책과 인쇄의 역사, 일러스트레이션, 판화, 그래픽 디자인, 포스터, 홍보 등 기본적인 업계의 주제들을 지속적으로 보도했다. 활자 주조소에서 발행하는 만큼 타이포그래피를 잘 다루었다. 방대한 특집호를 매년 발간하여 사진과 광고를 실었다. 26호 '국제적인 북 아트'는 1931년 파리에서 열린 북 아트 전시회만 독점적으로 보도했고, 47호 '빅토르 위고'는 유명한 작가 겸 정치가인 빅토르 위고 사망일을 기념했으며, 60호에서는 '국립도서관에 소장된 가장 아름다운 중세 프랑스 원고'를 다루었다.

『AMG』의 편집 레이아웃은 알렉세이 브로도비치가 디자인한 것으로 추정되는 페이지들 외에는 다소 보수적이고 학구적이었다. 브로도비치는 드베르니 & 페뇨에서 일하다가 이후 뉴욕으로 이주하여 『하퍼스 바자Harper's Bazaar』 아트디렉터가 되었다.

'그래픽 아트 테크닉', '책과 인쇄의 역사', '다양성' 항목의 기사들이 잡지의 전반부를 채웠다. '그래픽 아트 테크닉' 칼럼들은 다이어그램과 사진을 실어 최신 복제 과정을 설명했다. '책과 인쇄의 역

사' 기사들은 시몽 드 콜린스Simon de Colines, 존 배스커빌John Baskerville, 윌리엄 모리스William Morris, 디도Didot 가문 등 인쇄 역사에서 중요한 인물들을 모아 소개했다. 이 항목으로 분류되는 다른 기사들은 특정 시대를 거치며 발달한 일부 인쇄 역사에 초점을 두었다.

'다양성' 기사들은 절충적이었지만 항상 그래픽 아트와 관련 있었다. 전형적인 주제로는 그림이 인쇄된 손수건의 역사, 도로 표지판 디자인, 초기의 감귤류 라벨, 음식 조각품, 조롱박 장식, 인디언의 모래 그림 창작 등이 있었다.

잡지 후반부에서는 항상 성공적인 동시대 그래픽 아티스트를 소개했다. 조지 그로스Georg Grosz, 허버트 매터, 앙드레 드랭André Derain, 라울 뒤피Raoul Dufy 등이 포함되었다. '애서가의 눈L'oeil du Bibliophile' 칼럼에는 최고급 한정판 도서들의 리뷰가 실렸다. 『AMG』는 한정판 도서의 오리지널 도판을 끼워 넣은 디럭스판을 발표해 탁월한 품질을 증명하기도 했다. '그래픽 뉴스L'Actualité Graphique' 섹션은 새롭고 주목할 만한 그래픽 디자인 포트폴리오로 책의 말미를 장식했다. 이 섹션에는 풍성한 컬러 도판들이 정기적으로 등장했다.

『AMG』는 공지, 사설, 단신과 수많은 광고가 게재되는 '단신과 각종 소식Notes et Échos' 섹션으로 끝을 맺었다. 여기서는 아마도 광고가 가장 흥미로울 것이다. 그중 다수가 최신의 드베르니 & 페뇨 사 서체로 조판되었다.

1

표지에서는 주로 이니셜 세 글자를 다양한 타이포그래피로 배열하여 뚜렷한 외양을 보이고, 특별판에서만 이미지를 활용했다. 1, 4, 5, 7번 이미지는 잡지의 정기 발행이 중단된 후 1949년에 제작된 특별판이다.

1,4 표지와 뒤표지. 파리의 쇼윈도 관련 특집호, 1949년
2 표지, 48호, 1935년 8월 (디: A. M. Cassandre로 추정)
3 표지, 58호, 1937년 7월 (디: Alexey Brodovitch로 추정)

2 3

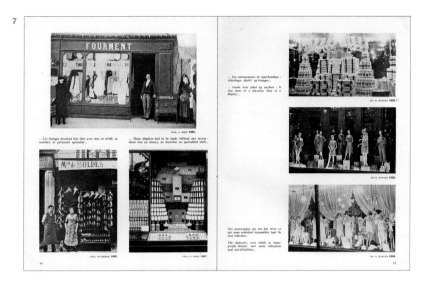

5 파리의 쇼윈도 장식 관련
기사, 1949년(디: H. Des
Hameaux[우])
6 파노라마 스타일 벽지 관련
기사, 55호, 1936년 3월
7 프랑스 쇼윈도의 과거와 현
재 관련 기사, 1949년

8 표지, 『퓌블리시테』, 1936년
(디: Jean Carlu). 『퓌블리시
테』는 매년 『AMG』가 발간하
는 최고의 광고와 포스터에 대
한 보고서였다.
9 표지, 67호, 1939년

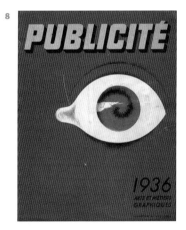

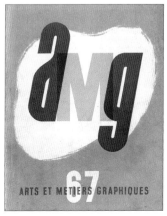

1

편집자: 한스 디터 라이헤르트Hans Dieter Reichert

발행처: 레트라셋Letraset(1979–1995), 브래드본 퍼블리싱Bradbourne Publishing(1995–현재)

언어: 영어

발행주기: 연 3-4회

『베이스라인』은 1979년 영국에서 창간되었다. 그래픽 아트 제품 제조사인 레트라셋에서 발간했다. ITC가 발간한 『U&lc』(200-201쪽 참조)와 유사하게 『베이스라인』은 원래 레트라셋의 서체 디자인을 위한 홍보 수단이었다가 풍부한 삽화를 실은, 활자와 타이포그래피, 그래픽 디자인 문화의 진지한 저널로 발전했다.

처음에는 활용할 자료가 있을 때만 비정기적으로 발간되었다. 첫 호는 활자 디자이너 겸 역사가 마이크 데인즈가 편집, 디자인했고, 이후 호들은 레트라셋의 디자인 스튜디오와 프리랜서 디자이너들이 제작했다. 8호는 처음으로 풀컬러로 출간되었고, 뱅크스 앤드 마일스Banks and Miles에서 디자인했다. 1986년에 데인즈는 편집 자문으로 일하면서 『베이스라인』의 내용이 레트라셋의 제품에만 국한되면 안 된다고 주장했다. 잡지는 좀 더 글로벌하고 역사적인 내용을 다루게 되었다. 이 시점의 『베이스라인』 디자인은 확실히 실험적이기도 했다.

1993년, 한스 디터 라이헤르트는 아트디렉터로 잡지에 참여했고, 데인즈가 편집자로 일했다. 깔끔하고 고전적이었던 로고와 제호는, 17호에 이르러 조화되지 않는 글자들의 조합으로 재디자인되어, 잡지의 발전 방향을 좀 더 광범위하게 제시했다.

1995년 레트라셋은 잡지를 라이헤르트와 데인즈에게 팔았고 이들이 잡지를 공동 발행, 편집했다. 새로운 회사 브래드본 퍼블리싱에서 발간된 첫 호인 19호는 그해 여름에 나왔다. 새로 나온 잡지에는 흥미로운 기사들이 섞여 있었다. 활자, 타이포그래퍼, 그래픽 디자인 역사, 동시대의 디자인 실무와 정치에 이르기까지 다양한 주제를 다룬 학술적인 기사와 언론사의 조사 결과를 토대로 쓴 기사들의 비중이 늘었다. E. 맥나이트 카우퍼의 알려지지 않았던 디자인, 「솔 바스: 멘토의 해부」와 「푸투라 서체의 저작권」 등 라이헤르트가 타이포그래피 '특종'이라고 했던 기사들과 필독해야 할 기사들에 풍부한 삽화를 넣고 아름답게 인쇄하여 독자의 흥미를 끌었다.

데인즈는 50호를 끝으로 『베이스라인』을 떠났고 라이헤르트가 단독으로 소유하게 되었다. 52호를 기점으로 HDR 비주얼 커뮤니케이션에서 잡지의 제호, 본문 서체 및 그리드 구조를 재디자인했다. 코팅지와 코팅되지 않은 종이, 특수 표면을 도입했다. 잡지는 한 해에 3-4회 발간되었고(19-61호), 각 호는 두 가지 판으로 출간되었다. 하나는 표지만 있는 판이고 다른 하나는 포스터를 접어 재킷을 입힌 판이었다. 필자로는 베릴 매칼론Beryl McAlhone, 켄 갈랜드Ken Garland, 스티븐 헬러, 제러미 마이어슨Jeremy Myerson, 프리드리히 프리들Friedrich Friedl, 로빈 킨로스Robin Kinross, 크리스 버크Chris Burke, 필립 톰슨Philip Thomson, 아널드 슈왈츠먼Arnold Schwartzman, 케리 윌리엄 퍼슬Kerry William Purcell, 릭 포이너Rick Poynor 등이 참여했다.

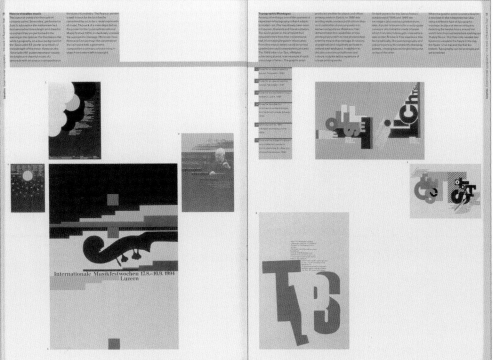

2

『베이스라인』 표지는 두 종류였다. 잡지 내용에서 나온 디테일을 살린 '표지'와 매 호마다 특별하게 디자인되는 '재킷'이 있었다. 목차는 띠지에 인쇄했다.

1 표지, 60호, 2011년(디/작가: Johnathon Hunt, Hans Dieter Reichert)
2 기사 「로즈마리 티시의 작업」, 33호, 2001년
3 표지 〈드로잉 중의 드로잉〉, 29호, 1999년(디: Alan Fletcher)
4 기사 「나치 이전 독일의 급진적 언론」, 33호, 2001년
5 기사 「카를게오르크 회퍼의 서체」, 36호, 2002년
6 기사 「뤽(뤼카스) 더 흐로트」, 55호, 2002년
7 표지, 1호, 1979년(디: Colin Brignall)
8 표지, 61호, 2012년(디/작가: Johnathon Hunt, Hans Dieter Reichert)

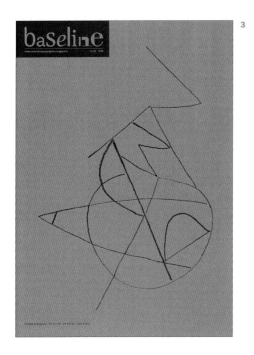

3

5

6

4

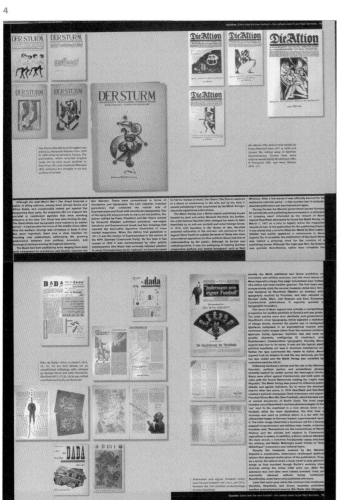

7

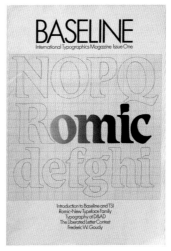

8

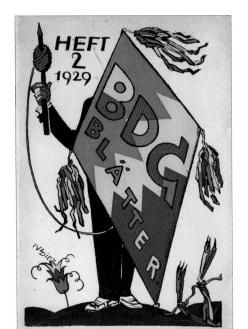

1

BDG 블래터 BDG BLÄTTER(: 독일그래픽디자이너협회 소식지)
1925-2005, 독일

편집자: 다수

발행처: 독일그래픽디자이너협회Bund Deutscher Gebrauchsgraphiker

언어: 독일어

발행주기: 계간

『BDG 블래터』는 독일 최초의 진문 그래픽 디자인 단체인 독일그래픽디자이너협회(이하 BDG)가 창립되던 1919년에 협회 소식지로 시작되었다(이 협회는 오늘날까지 커뮤니케이션디자이너협회 Berufsverband der Kommunikationsdesigner로 유지되고 있다). 1925년, 협회가 발판을 마련하면서 소식지가 다이제스트 판형 잡지로 바뀌었다. 하지만 BDG의 공식 잡지는 『게브라우흐스그라피크』(86-89쪽 참조)였고, 이 잡지가 디자인의 상업적 중요성을 홍보하며 널리 배포되었다.

『BDG 블래터』는 1933년 다른 전문 예술 공예 기관들이 나치의 제국문화협회에 통합되어 제3제국을 위한 또 하나의 도구가 된 후에도 내부 논평지로 남아 있었다. 그 시점까지, 그리고 전쟁 후에도 다시금(2005년까지) 잡지는 '디자인'이라는 실무를 '인쇄'에서 독립시키려고 했다. 이를 위해 『BDG 블래터』는 BDG 자체의 미적인 이슈들과

전문적인 관심사들에 초점을 맞췄다. 여기에는 대회, 전시, 법적인 문제들도 포함되었다. 또한 그래픽 디자인과 동시대 디자인 논쟁 및 국제적인 트렌드에 관한 기사를 싣는 장이 되었다. 이런 기사들은 모두 직설적으로 제시되었다.

위대한 패키지/상표 디자이너 오스카 W. H. 하단크Oskar W. H. Hadank와 로고 제작자 F. H. 엠케 F. H. Ehmcke(『다스 첼트』의 설립자, 212-213쪽 참조) 등 초기의 협회장들은 국제적으로도 잘 알려져 있었다. 그래서 그들의 목소리가 독일 국내외에서 상당히 중요했다. 그들의 영향력 덕분에 잡지의 진지한 톤이 형성되었다. 그러한 톤은 『BDG 블래터』 일부 표지의 고전적인 디자인을 통해 강조되었다.

BDG는 종종 잡지를 기념 간행물로 만들었다. 협회의 창립 기념을 비롯해서 여러 가지 중요한 발전상을 다루었다. 비록 이 잡지가 당시 유행하는 스타일과는 대체적으로 달랐지만, 몇몇 일러스트레이션을 통해 당대의 패션을 강조했으며 대개 흑백으로 출간되었다. 아이러니하게도 이 24-36쪽 짜리 '소책자'에 실린 몇몇 광고들이 편집 디자인과 일러스트레이션보다 그래픽적으로 흥미로운 경우가 많았다.

2

『BDG 블래터』의 디자인은 당대 잡지들에 비해 특이하지는 않았다. 인쇄업자와 미술 재료 광고가 실제 잡지 내용보다 시각적으로 더 호소력 있을 때가 많았다.

1 표지, 5권 2호, 1929년

2 인쇄업자들의 신년 인사, 5권 2호, 1929년(디: Thannhaeuser[좌], G. Goedecker[우]

3 광고와 속표지, 5권 1호, 1929년

4 스톡 일러스트레이션과 파버 카스텔 연필 광고, 6권 7호, 1930년

5 표지, 6권 7호, 1930년

6 에드문트 섀퍼 관련 기사, 6권 7호, 1930년

7 표지, 5권 1호, 1929년

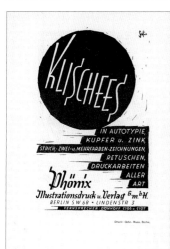

EDMUND SCHAEFER

TYPOGR. SELBSTPORTRAIT

ZU SEINEM 50. GEBURTSTAG
9. JUNI 1930

Alle, die einmal mit Edmund Schaefer zusammen kamen, und mehr noch die, welche ihn lange kennen, vor allem aber seine Schüler, wissen, daß er in seltener Ausgeglichenheit Mensch und Künstler zugleich ist, eins eng verbunden mit dem anderen und immer ergänzt durch das andere. Wieder und wieder wird auch der ihn zu kennen glaubt, erstaunen über sein reiches Wissen und Können auf jedem Gebiet, weit hinausreichend über sein eigentliches Fachgebiet als Maler und Graphiker.
Aber schon hier zeigt sich in voller Klarheit seine Natur, der jede Begrenzung und Enge fremd ist. Öl und Aquarell, Holzstich und Radierung.

16

Lithographie und Federzeichnung beherrscht er mit gleichem hohen Können und wahrem Verständnis für das Wesen und die Gesetze der einzelnen Techniken. Wie sehr dies anerkannt wird, zeigt die Tatsache, daß die Kupferstichkabinette in Berlin, Dresden, Bremen und Stuttgart sein graphisches Oevre fast vollständig in ihre Sammlungen aufgenommen haben und seine Gemälde, vor allem Portraits, in privaten und öffentlichen Sammlungen hängen.
Seine Tätigkeit als Werbegraphiker zeigt aufs beste seine Fähigkeit, die innere Natur auch der verschiedensten Menschen und Dinge zu erfassen und die für sie richtige Lösung zu finden und zu gestalten, ganz entgegen einem Schema. Wenn er so gebrauchsgraphische Arbeiten von wirkungssicherer Überzeugungskraft entworfen hat, sind es doch vor allem seine Schöpfungen als Buchgraphiker und Pressezeichner, seine Illustrationen und Buchausstattungen also, die ihn bekannt machten und ihm die volle Anerkennung der Fachwelt und der Öffentlichkeit brachten. Daß sein Interesse auch für diesen seinen Beruf als Gebrauchgraphiker wieder über das Begrenzte des Persönlichen hinausgeht, zeigte er in seiner der Allgemeinheit des Berufes dienenden Tätigkeit als Vorstandsmitglied der Berliner Gruppe des B. D. G.
Edmund Schaefer wurde in der alten Hansestadt Bremen geboren, besuchte die Kunstgewerbeschulen in Stuttgart und München und später die Akademien in Stuttgart und Dresden. Zahlreiche spätere Auslandsreisen, die bis in die fernsten Osten führten, vollendeten diese Ausbildung und gaben ihm den charakteristischen offenen, menschlich freien Blick, der ihn immer zuerst die große Linie und Form erkennen läßt, um sich danach um so verständnisvoller in die Einzelheit zu vertiefen.
Heute wirkt Edmund Schaefer als Professor an der Kunstgewerbeschule Berlin West, wo er die Klasse für Buchgraphik, Illustration und Pressezeichnen leitet. Hier hat er ein Feld gefunden, für das er so recht geschaffen ist. Jedem seiner Schüler konnte er wertvollste Ausbildung, Anregung und Förderung geben, jedem war und ist er nicht nur Lehrer, sondern Freund und menschlich verständnisvoller Führer. Mit Dankbarkeit denken alle seine Schüler an die unter seiner Leitung verbrachte Zeit zurück, so auch die Mitglieder unserer Berliner Gruppe, die ihm ihre Ausbildung verdanken, Oskar Berger, Georg Goedecker, Werner Heudtlaß, Lydia Hirachberg.
Von der Liebe und Anerkennung, die sich Prof. Edmund Schaefer unter seinen Kollegen und Schülern erworben hat, zeugt wohl am besten die zum Festtage von unserem Mitgliede Friedrich Otto Muck geschaffene und in glücklichster Weise gelöste Silbertafel des Lehrerkollegiums der Kunstgewerbeschule Berlin West, deren Text wir zum Schluß folgen lassen:
Lieber Schaefer, heute ist der Tag, an dem Du Dein 50. Lebensjahr vollendest und an dem Du und Deine Freunde einen Rückblick auf Dein bisheriges Schaffen werfen. Schöne Erfolge und stetiger Aufstieg sind die Früchte. Aber Deine schönste Leistung sind doch die Erfolge bei der Ausbildung des künstlerischen Nachwuchses. Mögest Du diese Tätigkeit noch viele Jahre mit der alten Frische und Begeisterung, immer von unserer und Deiner Schüler dankbarer Anerkennung überzeugt, mit dem gleich schönen Ergebnis ausüben können.

G. GOEDECKER

17

봉 아 티레 BON À TIRER, BAT(: 커뮤니케이션의 모험)
1978-1994, 프랑스

편집자: 미셸 골드스타인 Michelle Goldstein

발행처: 다니엘 뒤소아예 앤드 미디어 인터내셔널 데이터
Daniel Dussauaye and Media International Data

언어: 프랑스어

발행주기: 월간

『봉 아 티레』(이하 BAT)의 제목은 프랑스어로 '교정필' 혹은 'OK 교정'을 뜻하는 인쇄 용어에서 나왔다. 기본적으로 광고·디자인 업계지로서 1970년대 말에서 1990년대 초까지의 시대적 기록물이 되려는 고상한 열망을 품고 있었다. 이 잡지는 컴퓨터가 그래픽 디자인의 정의를 바꾸기 직전에 유통되었다.

두툼한 타블로이드판의 풀컬러 잡지로, 두꺼운 무광 코팅지에 인쇄하여 신문 느낌이 났고 디자인은 공격적일 만큼 뉴웨이브 스타일이었다. 부분적으로 디스코의 영향을 받고 표현주의적인 미학을 담고 있었다. 대체로 비판적인 다양한 길이의 기사가 그래픽 디자인, 산업 디자인 및 기타 커뮤니케이션을 다루면서 『BAT』의 특징인 일종의 어수선함에 일조했다.

당시 프랑스에는 진지한 그래픽 디자인 간행물이 없어서 그 공백을 『BAT』가 쉽게 채웠다. 편집자 겸 아트디렉터 미셸 골드스타인은 업계와 에이

전시 소식 및 국제적인 특집 기사를 조합하여 동시대의 디자인 경향, 일러스트레이션, 제품, 만화를 열심히 보도했다. 여기에는 니베아 브랜드 재디자인, 새로운 전화기 디자인 조사, 진보적인 비주얼 출판사 퓌처로폴리스 소개, AIGA의 '원 컬러 투 컬러' 공모전 관련 커버스토리 등이 있었다. 바나나 초콜릿 드링크 포장의 발전사를 통해 현재와 관련된 역사를 논의하면서 상표의 식민지적 뿌리를 다루었다. 짧은 텍스트에는 유용한 정보가 들어 있고 긴 텍스트에는 전문적인 사실과 일화가 가득했다. 풍성한 일정표와 정보 섹션에서는 시의적절한 행사와 트렌드를 다루었고, 기술 섹션에서는 최신 컬러복사기나 신속한 조판 방식 등 새로운 인쇄 기법을 공개했다.

『BAT』의 뚜렷한 로고는 시대의 징후였다. 『BAT』의 표제는 이탈리아 멤피스 미학에서 양식적으로 변모했다. 기하학적 상형문자로 이루어진 로고는 색색의 무정형 곡선/직선의 반복을 거쳐 종이를 대충 잘라 낸 듯한 표현주의 버전으로 바뀌었다. 내지 레이아웃은 종종 복잡했지만 대개 표지 스타일링을 반영했으며, 사실상 대중문화/뉴웨이브 교과서가 되었다. 이런 디자인은 사회적 활동을 벌였던 그라푸스 Grapus 그룹에서 영향을 받은 일부 프랑스 디자이너들에게 자주 비판받았다.

신문처럼 디자인된 이 타블로이드판 잡지에는 그래픽 디자인과 광고 디자인에 관한 길고 짧은 기사들이 가득했다. 제호 디자인은 정기적으로 바뀌었다.

1 AIGA의 '원 컬러 투 컬러' 공모전에 할애한 표지. 93호, 1987년 3월(디: Michael Mabry)

2 뉴스 페이지. 93호, 1987년 3월(디: Marie Dours)

n° 87

n° 88

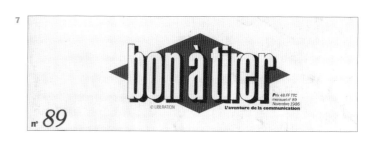

n° 89

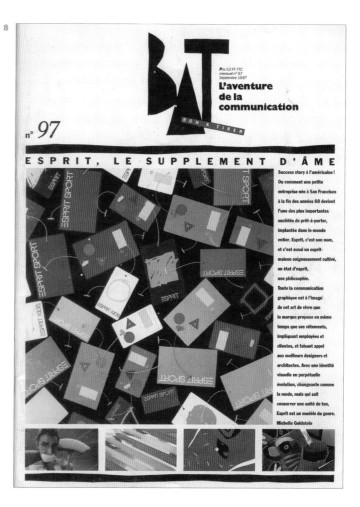

3 표지, 43호, 1982년 3월
(디: Marie Dours)
4 표지, 72호, 1985년 2월
(디: Marie Dours)
5-7 다양한 제호 디자인(아:
Carole Thon)
8 의류 회사 에스프리에
초점을 맞춘 표지, 97호,
1987년 9월(디: Marie
Dours)

브래들리, 히스 북BRADLEY, HIS BOOK
1896-1897, 미국

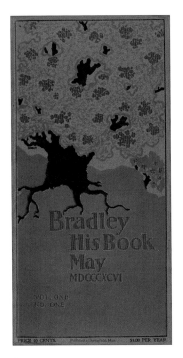

1

『브래들리, 히스 북』은 최초의 디자이너/아티스트가 발간한 자기 홍보 잡지임이 틀림없다. 이 잡지는 윌 H. 브래들리의 독특한 예술 공예 운동 스타일과 아르 누보 작업의 사례를 보여 주었다. 여기소개된 모든 이미지는 1896년 5월의 1권 1호에서 나온 것이다.

1 표지(디/일: Will H. Bradley)
2 브래들리가 쓴 기사 「어떤 사람들과 포스터, 책들에 관하여」
3 브래들리가 디자인한 광고들이 실린 내지

창간인: 윌 H. 브래들리Will H. Bradley
편집자: 윌 H. 브래들리
발행처: 웨이사이드 프레스Wayside Press
언어: 영어
발행주기: 월간

윌 H. 브래들리(1868-1962)는 미국 최초의 '그래픽 디자이너'로 꼽힌다. 그는 인쇄부터 일러스트레이션, 타이포그래피와 글자 디자인 및 북 디자인과 광고 디자인에 이르기까지 그래픽 아트 분야에서 폭넓게 활동했다. 또한 언론사를 설립하고 월간지를 발간했다. 1896년에 창간되어 14개월분을 출간한 후 폐간된 『브래들리, 히스 북』은 25센트짜리 문학, 예술, 문화 저널로 시, 단편 소설 및 브래들리가 제작한 미술 작품과 광고로 구성되었다(대부분 비어즐리풍 아르 누보와 켈름스콧 프레스 Kelmscott Press의 예술 공예 운동 스타일이 섞인 것). 자신의 작품을 소개하는 장으로서 이 잡지는 시대를 앞서갔다. 최초 그래픽 디자이너의 자기 홍보였고, 이 점에서 1957년 『푸시 핀 먼슬리 그래픽』과 다르지 않다(168-169쪽 참조).

다수의 여성을 포함한 외부 필자와 아티스트들이 기고했으며, 브래들리가 '장식과 디자인의 기본 지침' 같은 주제의 글을 채워 넣었다. 모든 기사가 예술과 디자인과 타이포그래피를 다룬 것은 아니지만, 어떤 부분에서는 브래들리의 디자인 직종과 그의 다른 관심사들을 결합했다. 예를 들어, 「(현대) 포스터의 비극」이라는 짧은 이야기에서는 포스터의 여자 모델과 포스터 예술가의 불륜을 다루었다.

브래들리는 또한 에드워드 펜필드와 J. C. 레이엔데커 같은 동시대 인물들도 포함시켰다. 그리고 간행물의 성격을 강조하기 위해 미국 활자 주조소, 스트래스모어 페이퍼, 올트 앤드 위보그 인쇄용 잉크 회사의 광고를 자주 실었다. 빅터 자전거, 찰스 스크리브너스 선스, 화이팅스 페이퍼스, 트윈 카밋 론 스프링클러 같은 기업들을 위해 브래들리가 제작한 아름다운 광고를 통해, 잡지는 미국 아르 누보를 위한 발판이 되었다.

대부분의 호가 공식적으로 배포되기 전에 모두 판매되었다. 브래들리의 미묘한 손길과 섬세한 미학이 감수성을 자극했다. 『브래들리, 히스 북』에 나온 그의 광고들은 광고라는 장르를 한층 세련된 수준으로 끌어올렸다. 하지만 아쉽게도 그의 비즈니스 감각은 예술적인 감각보다 뛰어나지 않았다. 웨이사이드 프레스를 운영하고 제작의 모든 측면을 감독하려는 고집 때문에 재정적인 실패를 겪었다. 1987년 1월, 그는 과로와 신경쇠약으로 지쳐 출판사를 떠났다. 충분한 지원이 없어 『브래들리, 히스 북』을 폐간하고 주로 책과 팸플릿 작업에 집중했다.

1904년, 미국 활자 주조소는 브래들리에게 인쇄와 디자인 홍보 책자 『아메리칸 챕북The American Chap-Book』을 개발해 달라고 의뢰했다. 그는 이 책의 편집과 디자인을 맡았고 그래픽 아트에 대한 글도 썼다. 브래들리의 꽃무늬 장식 표지 덕분에 이 책 역시 미국 아르 누보의 기준점이 되었다.

2

3

4 브래들리의 아르 누보 광고가 실린 내지
5 뒤표지. 브래들리가 디자인한 잔디밭 스프링
클러 광고
6 표지 안쪽. 브래들리가 디자인한 광고
7 리처드 하딩 데이비스의 단편 소설에 브래들
리가 일러스트레이션을 넣었다.

캄포 그라피코 CAMPO GRAFICO(: 미학과 그래픽 잡지)
1933-1939, 이탈리아

편집자: 아틸리오 로시 Attilio Rossi, 루이지 미나르디
Luigi Minardi

언어: 이탈리아어
발행주기: 월간

『캄포 그라피코: 미학과 그래픽 잡지』는 인쇄와 타이포그래피, 그래픽 디자인을 다루는 이탈리아의 독립 저널이었다. 1933년부터 1939년까지 밀라노에서 66호가 발행되었다. 이탈리아에서 파시즘과 미래주의가 고조되는 가운데 인쇄 산업에서 국가주의와 보수주의 간의 긴장이 커지면서, 이에 대응하여 1935년 2월까지 아틸리오 로시의 지휘 아래 20명 이상의 창립 인원이 잡지 발간에 참여했다.

잡지는 (얀 치홀트 Jan Tschichold가 체계화한) 신타이포그래피와 레이아웃의 진보적인 접근법을 옹호했고, 이런 접근법을 구식 인쇄 전통을 치유하는 방법으로 홍보했다. 이는 고전적인 대칭이라는 제한을 거부함으로써 이루어졌다. 더 나아가 기능주의, 그리드, 비대칭, 빈 공간, 포토몽타주, 오프셋 인쇄 과정을 실험하면서 유럽 아방가르드 이상에 대한 논의의 장을 마련했다. 이탈리아 전역의 다양한 출판사에서 디자인하고 인쇄했다.

『캄포 그라피코』는 그래픽 디자인을 재발명해야 하는 사명을 띠고 있었다. 예술가, 편집자, 인쇄업자가 자원봉사자로 일했다(이렇게 기여한 사람들을 '캄피스티 campisti'라고 했다). '정적인 지면'에 대한 투쟁이 이러한 예술가, 지식인, 공예가를 한데 모았다. 텍스트와 이미지들은 구식 디자인과 인쇄를 다방면으로 공격하며 격론을 일으켰다. 또한 『캄포 그라피코』는 좀 더 자리를 잡은 『일 리소르지멘토 그라피코』(178-179쪽 참조)를 목표로 했다. 이 잡지는 거만하다고 알려진 라파엘로 베르티에리가 밀라노에서 1902년부터 1936년까지 발간했다. 『캄포 그라피코』의 편집자들은 낡고 구태의연한 것을 참지 못했다. 잡지는 첫 번째 사설에서 이렇게 말했다. "『캄포 그라피코』는 현대의 그래픽 아트 세계와 (비옥한 진보 시대의 특징인) 끊임없이 변화하는 경향과 기술의 가능성이라는 개념을 선사하는, 기술적이고 시범적인 잡지의 필요를 충족한다. 『캄포 그라피코』는 구체적인 미적 개념들을 참조하여 작업한 수많은 실용 사례들을 소개하여 인쇄소와 모든 수준의 그래픽 아트 산업에 이러한 아이디어들을 제공할 것이다."

『캄포 그라피코』의 표지들은 편집 원칙들을 가장 잘 보여 준다. 각각은 새로운 아이디어나 이론을 증명하기 위해 기술적인 능력을 사용하는 프레젠테이션 실험이었다. 이 잡지는 마리네티의 미래주의를 선호했지만 포토몽타주와 콜라주 및 1930년대 아방가르드의 모든 '이즘'을 혼합하여 작업할 의향도 있었다.

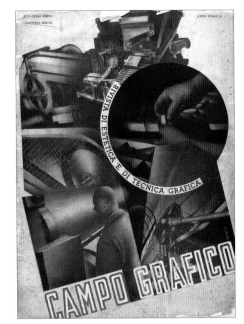

1

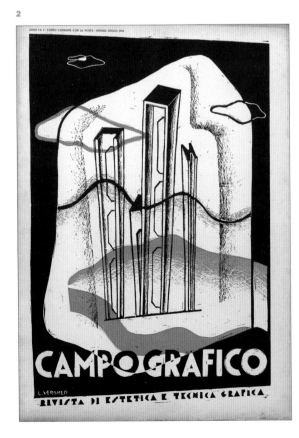

2

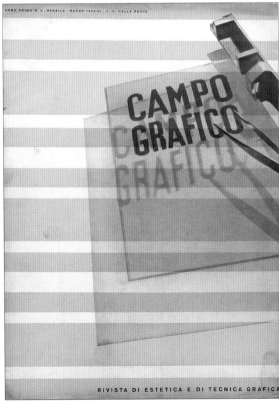

3

아방가르드 상업 디자인의 연대기로서 『캄포 그라피코』는 잡지가 홍보했던 모더니즘의 열정을 바탕으로 디자인되었다. 표지는 미술과 디자인의 역작들이었고, 때로는 미래주의와 맞닿아 있었다. 잡지의 번호가 이어지지 않고 매년 1–12호로 매겨졌음에 유의하자.

1 표지, 1호, 1933년 1월(디: Carlo Dradi, Attilio Rossi, Battista Pallavera)
2 표지, 7호, 1933년 7월(디: Luigi Veronesi)
3 표지, 3호, 1933년 3월(디: Carlo Dradi, Attilio Rossi)
4 표지, 12호, 1933년 12월(디: Enrico Kaneclin)
5 표지, 2호, 1934년 2월(디: Panni)
6 표지, 2호, 1933년 2월(디: Carlo Dradi, Attilio Rossi)

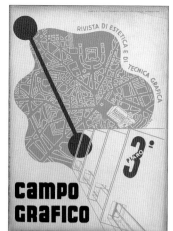

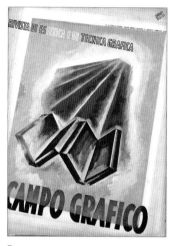

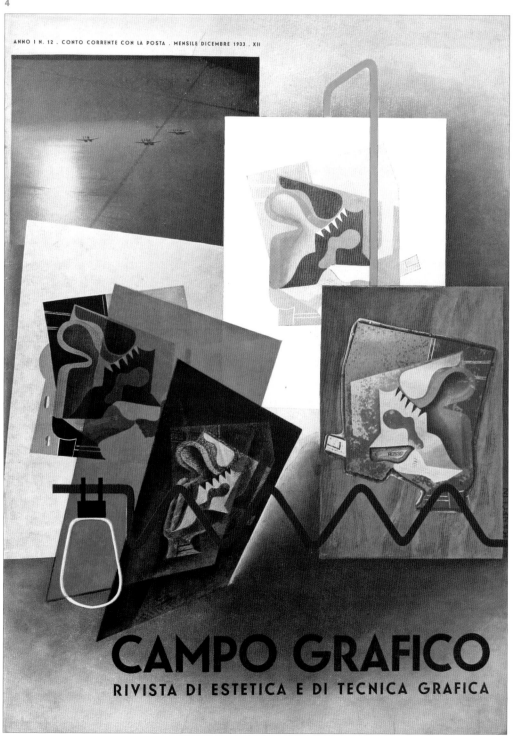

ANNO I N. 12 . CONTO CORRENTE CON LA POSTA . MENSILE DICEMBRE 1933 . XII

CAMPO GRAFICO
RIVISTA DI ESTETICA E DI TECNICA GRAFICA

5
6

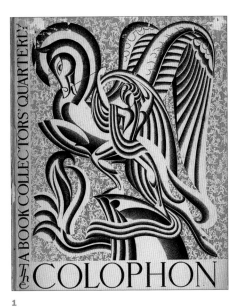

1

콜로폰THE COLOPHON(: 서적 수집가의 계간지)
1930-1940, 미국

The New Colophon(1948-1950)
창간인: 엘머 애들러Elmer Adler
**편집자: 엘머 애들러, 버턴 에멋Burton Emett, 존 T. 윈
터리치John T. Winterich**
언어: 영어
발행주기: 계간

편집자 엘머 애들러는『콜로폰』의 첫 시리즈를 '열
정에 찬 모험'이라 표현했다. 애들러(1884-1962)
는 1922년 핀슨 프린터스Pynson Printers를 설립하
고 1927년 랜덤하우스를 설립했다. 그는 열정적으
로 서적과 좋은 인쇄물을 수집했으며, 프린스턴 대
학의 교수이자 죽기 전까지 프린스턴 도서관의 큐
레이터로 일했다.

『콜로폰』은 그의 걸작이었다. 인쇄가 훌륭했고,
매 호마다 판지에 종이를 덧댄 표지를 사용하여 소
형 4절판으로 제본되었다. 스코틀랜드 출신의 미
국인 아티스트 에드워드 아서 윌슨이 디자인한 창
간호부터 시작하여 표지는 매번 다른 아티스트가
다른 스타일로 디자인했다. 한 호 안의 대표 섹션
은 서로 다른 인쇄소에서 나름대로 선택한 종이,
타이포그래피, 일러스트레이션을 이용하여 제작
했다. 애들러의 핀슨 프린터스에서 제본하고 구독
자들에게 판매했는데, 가장 인기 있을 때의 판매
부수는 3천 부였다.

인쇄, 출판, 예술과 관련된 최근 혹은 역사적 이
슈를 언급한 기사들과, 인쇄 예술의 사례 연구에
대한 기사들이 있었다. 전형적으로 들어가는 기사
에서는 일련의 스타일, 종이와 타이포그래피, 대량
생산 작품에서는 흔히 볼 수 없는 특이하거나 실험
적인 접근법이 종종 소개되었다.

매 호마다 원본 그래픽 아트 작품이 들어갔다.
일부는 작가 서명이 있었고, 다수가 에칭, 석판화,
판화로 제작되었다. 애들러에게는 중요 인쇄업자
들과 편집자들, 북 디자이너들과 타이포그래퍼들
로 구성된 편집위원회가 있었다. 록웰 켄트, W. A.
드위긴스W. A. Dwiggins, 프레더릭 가우디, 다드 헌
터Dard Hunter, 브루스 로저스Bruce Rogers 등이 포함
되었다. 이들은 전문 지식을 제공할 뿐 아니라 기
사도 썼다. 록웰 켄트는 로고 디자인을 맡았다.

『콜로폰』은 대공황이 닥쳤을 때 창간되어 비싼
구독료를 받을 수 없었다. 1935년경, 기본 구독
자가 1,700명으로 감소했다. 애들러는 기고자들
의 아량에 힘입어 잡지 발간을 지속했다. 1935년
부터 1938년까지『콜로폰』은 새로운 시리즈를 출
시했다. 전보다 덜 고급스럽게 제작하여 구독료를
낮추었다가 1939년 '뉴 그래픽 시리즈'로 고급 품
질을 회복했다. 1948년부터는 필립 더쉰스Philip
Duschnes가『뉴 콜로폰: 서적 수집가의 계간지』라
는 이름을 사용하고 1950년까지 메인 주 포틀랜드
소재 앤선슨 프레스Anthoensen Press에서 전부 인쇄
했다.

2

Finding the finan-
cial strain of pub-
lishing unknown
authors too great,
Taylor turned his
thoughts towards
fine printing, & in
the spring of 1923
he published the
Works of Sir Thomas Browne, in four volumes, limited to 115 numbered
copies on hand-made paper, Crown 4to; and these have since become a
very scarce item.
Then came the first illustrated book from the press: 'The Wedding Songs
of Edmund Spenser', a small volume with wood-engravings by Ethelbert
White, printed in several colours. 'The Golden Asse', 'Selections from
Jeremy Taylor', and 'Daphnis & Chloe' followed; but shortly afterwards
there was a crisis in the history of the press.
About that time I, who had been till then a free-lance artist, was commis-
sioned by Taylor to illustrate a special edition of Brantôme's 'Lives of
Gallant Ladies', & work was well in hand when a letter from Mrs. Taylor
announced the complete breakdown in health of her husband and the
immediate closing of the press. Through the generosity of an old friend,
Hubert Pike, it was made possible for me to purchase the whole concern
at a moment's notice, and by his prompt action I was enabled to retain
the excellent staff who had joined the press at the previous change over of
policy. Mr. F. Young and Mr. A. H. Gibbs have composed every book
published by me at the Golden Cockerel Press, and Mr. A. C. Cooper has
printed every page. With the exception of the Greek text in Lucian's 'True
History', we have never published a book which has not been completely
set up and printed in our own workshops.
So then I suddenly found myself printer and publisher, with a duty to the
public, and many other responsibilities of which I had never dreamt, and

3

4

5

6

보드지 위에 종이를 덧댄 딱딱한 표지 덕분에 이 계간지는 물리적으로 단행본에 가까웠고, 단행본을 지향하는 내용을 담고 있어 그런 외양이 적절했다.

1 표지, Part 10, 1932년 5월
(일: Boris Artzybasheff)
2 골든 카커럴 프레스 관련 기사, Part 7, 1931년 9월
3 루돌프 코흐 관련 기사,
Part 10, 1932년 5월(일:
Rudolf Koch)
4, 6 골든 카커럴 프레스 관련
기사, Part 7, 1931년 9월(일:
Eric Gill)
5 표지, Part 7, 1931년 9월
(일: Leroy Appleton)

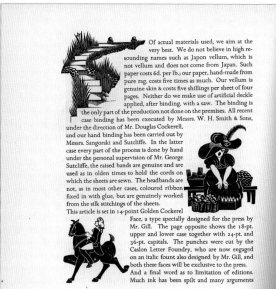

커머셜 아트 COMMERCIAL ART
1922-1959, 영국

Commercial Art and Industry(1933–1936)

Art and Industry(1936–1958)

Design for Industry(1959)

발행처: 커머셜 아트Commercial Art Ltd(1922–1926),
더 스튜디오The Studio Ltd(1926–1959)

언어: 영어

발행주기: 월간

미국 그래픽 디자이너 폴 랜드Paul Rand는 영국 잡지『커머셜 아트』를 통해 바우하우스 학교와 모더니즘 미학 자체를 알게 되었다고 한다. 뉴욕 메이시 백화점에서 판매되던 비교적 비싼 이 잡지를 폴 랜드가 우연히 구입했는데 여기에 전설적인 독일 학교 바우하우스가 소개된 것이다. 그렇지만『커머셜 아트』는 유럽의 진보주의자들이 발간한 것도 아니고, 어느 모로 보나 아방가르드를 학습하는 용도도 아니었다. 그보다는 단순히 영국 광고업계를 위한 잡지였다. 바우하우스를 소개함으로써 그나마 시사적인 경향과 유행을 보도하는 언론 역할을 수행하고 있었다. 유난히 발행 기간이 길었던 이 잡지는 이름과 판형이 여러 차례 바뀌었으나 가장 보람 있던 시기는 1922년 10월부터 1926년 6월까지 런던의 커머셜 아트사에서『커머셜 아트』로 발간되던 때였다. 이어서 런던과 뉴욕의 더 스튜디오사가 잡지를 인수했고 1926년 7월부터 1933년 1월까지『커머셜 아트』를 계속 발행했다. 1933년『커머셜 아트 앤드 인더스트리』가 되었다가 1936년 7월 호부터『아트 앤드 인더스트리』로 바뀌었고,

1959년『디자인 포 인더스트리』가 된 후 같은 해에 66권 401호를 끝으로 폐간되었다.

기존의 관습적인 디자인 및 다소 실험적인 디자인과 광고 기법 기사들에 더해, 영국에 초점을 두되 다른 나라도 부각하면서 1927년부터 1929년까지『포스터 앤드 퍼블리시티Poster and Publicity』, 1931년에는『모던 퍼블리시티Modern Publicity』연감이 부록으로 출간되었다. 이런 책들은 국제적인 디자인 성과물을 다루었고, 종종 광고, 일러스트레이션, 혹은 산업 디자인 분야의 전문가들이 분석하거나 소개했기 때문에 오늘날 디자인 역사가들에게 더없이 귀중한 자료다.

인쇄 기법은 편집에서 중요한 요소였다(그리고 독자들의 요청도 있었다). 그러나『커머셜 아트』와 이를 계승한 책들의 장기적인 가치는 디자이너, 타이포그래퍼, 레터링 전문가, 일러스트레이터 등, 편집자들이 조명한 광범위한 분야의 사람들에 있다. 그 가운데는 잘 알려진 E. 맥나이트 카우퍼, 톰 퍼비스Tom Purvis, 오스틴 쿠퍼Austin Cooper, H. M. 베이트먼H. M. Bateman, 프랭크 브랭귄Frank Brangwyn, E. A. 콕스E. A. Cox, 알도 코스마티Aldo Cosmati, 로뱃 프레이저Lovat Fraser와 프레더릭 가우디 등이 있었다. 더 중요한 것은 애나 진케이센Anna Zinkeisen과 도리스 클래어 진케이센 자매처럼 많이 알려지지 않은 매력적인 상업 예술가들을 소개한 기사일 것이다. 두 사람은 베르겐벨젠 강제수용소가 해방된 직후 희생자들과 뼈만 남은 생존자들의 가슴 아픈 모습을 그렸다.

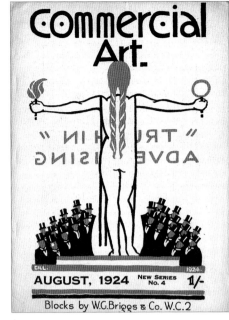

1

『커머셜 아트』는 이름과 판형을 바꾸어 가며 11년간 여러 차례 변모했다. 그중 초기의 잡지가 시각적으로 더 흥미롭다.

1 표지, 3권 4호, 1924년 8월
(알: Eric Gill)

2 표지, 11권 62호, 1931년 8월

3 기사「활판 인쇄, 석판 인쇄, 그라비어 인쇄의 활용」, 3권 4호, 1924년 8월. 오른쪽은 프레더릭 헤릭이 디자인한 장식적인 테두리

2

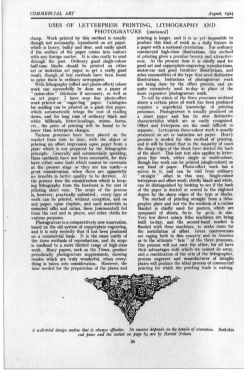

3

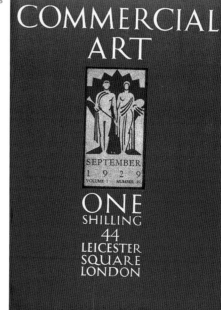
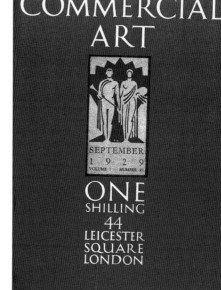
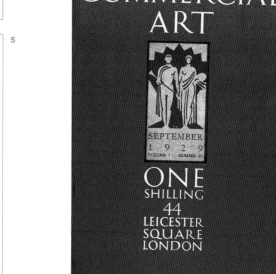

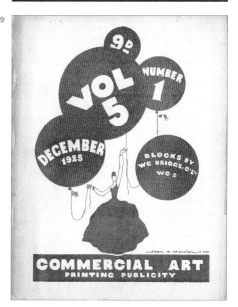

4 제품화된 인쇄용 블록 사용 관련 기사, 3권 4호, 1924년 8월

5 한 면에 사설과 독자 편지를 싣고 맞은편 페이지에 광고를 실었다. 4권 1호, 1924년 12월

6 영국 제과류 포장 관련 기사, 7권 39호, 1928년 9월

7 표지, 17권 107호, 1935년 5월

8 표지, 7권 39호, 1929년 9월 (반복적으로 사용된 표지로, 미술 저작자 표시 없음)

9 표지, 5권 1호, 1925년 12월 (일: Jean A. Mercier)

The Journal of Commercial Art(1959), The Journal of Commercial Art and Design(1961), CA Magazine(1962), CA The Magazine of the Communication Arts(1964), CA The Journal of Communication Art(1967년 1월), CA The Journal of the Communication Arts(1967년 12월)

창간인: 리처드 코인Richard Coyne, 밥 블랜처드Bob Blanchard

편집자: 패트릭 코인Patrick Coyne(1988년부터)

발행처: 코인 앤드 블랜처드Coyne & Blanchard, Inc.
언어: 영어
발행주기: 격월간

1959년까지 캘리포니아에는 그래픽 디자인 업계지가 없었다. 그러다 리처드 코인과 밥 블랜처드가 『저널 오브 커머셜 아트』를 창간했다. 코인 앤드 블랜처드 사는 사내 조판소를 운영하고 추가로 컬러 분판과 석판 탈막 시설을 마련하려 했으나 디자인 작업을 위해 그런 비용을 투자하기는 어려웠다. 잡지 창간은 기술 투자의 정당성을 마련해 주었다. 두 사람이 당시의 업계 출판물보다 나은 책을 만들 수 있다고 생각한 것은 우연이 아니다. 1960년대에 걸쳐 잡지 이름이 몇 차례 바뀌다가 마침내 『커뮤니케이션 아츠』(이하 CA)로 고정되었다.

블랜처드는 발행인, 편집자, 아트디렉터의 역할을 코인에게 맡기고 1960년대 초에 잡지를 떠났다. 코인은 뉴욕에 국한되지 않은 디자인 현장을 중점적으로 보도하면서 급성장하는 잡지를 전국적으로 알렸다. 당시 뉴욕 밖에서 이뤄지는 디자인은 뉴욕에 기반을 둔 간행물인 『프린트』(158–159쪽 참조)와 『아트 디렉션』이 거의 다루지 않았던 부분이다.

1960년 『CA 연감』이 창간되어 이 잡지의 전국적인 영향력이 더 커졌다. "재정적으로 어려웠다. 그래서 수익을 창출하면서 편집 콘텐츠도 끌어내야 했다. 연감은 두 가지 문제를 모두 해결했다"라고 1988년 이후 편집을 맡았던 리처드의 아들 패트릭 코인이 설명했다. 연감은 또한 디자이너, 사진가와 일러스트레이터에게 전국적인 무대를 마련해 주었다.

1990년대에 사망한 리처드 코인은 모든 양식의 그래픽 디자인 예술을 후원했고 그가 담당하던 시기의 『CA』는 확연히 포트폴리오 위주였다. 그의 후계자는 비즈니스, 법, 사회적 책임과 기술에 관한 칼럼을 도입했고, 제작 과정과 편집 콘텐츠에 디지털 기술을 통합했다. 또한 『인터랙티브』와 『타이포그래피』 연감을 창간하고 commarts.com과 creativehotlist.com을 시작했다.

(여전히 CA로 알려진) 『커뮤니케이션 아츠』는 2004년 이후 디지털 아카이브를 만들고 있다. 기존 구독자들이 볼 수 있고 디지털 구독만도 가능하다. 이를 통해 1만 8천 점 이상의 이미지와 비디오로 이루어진 미디어 데이터베이스를 검색할 수 있다.

1

오랜 세월 발간된 『커뮤니케이션 아츠』는 일련의 재디자인 작업을 통해 세밀하게 조율되어 왔다. 그 각각의 디자인은 미국 그래픽 디자인계에서 잡지가 차지하는 중요한 위치를 대변해 왔다.

1 표지, 2권 1호, 1960년(디: Jim Ward, Arnold Saks)
2 표지, 11권 1호, 1969년(알: Tom Woodward, Teresa Woodward)
3 '특별한 죄' 호의 기사, 13권 4호, 1971년(디: Peter Bradford, Philip Gips)

3

Vulgarity.

Grossness. Tastelessness. Coarseness. Lustiness. Poetry, Keats claimed, surprises with a fine excess. Certainly his poetry did. But sometimes the excess is rather coarse, as with Chaucer and Cummings. And that lusty exuberance—carnal suspicion—marks certain work by graphic designers who, like artists and writers, frequently find themselves working on that fine and not always discernible line between taste and tastelessness. Some manage to commute back and forth over the border with astonishing regularity. The uses of vulgarity are many. Chief of them, in graphics as in other forms of communication, is so-called shock value. For some reason or other, shock value has come to have an ignoble connotation, perhaps because it is relatively easy to achieve. "That's mere shock value," people say. But there is nothing mere about shock as such. It is a sudden reorganization of responses that can open new channels of communication. (Unfortunately it can also block channels of communication, drawing the viewer's attention to the device at the expense of the substance.) The Esquire covers by George Lois are designed to shock in the context of provocative and quickly absorbed information about what's on the inside. The point is to unsettle the viewer, to lodge in him the basis for a meaningful double take. While Robert Grossman's illustrations are sometimes vulgar in content, they are also gross in execution, in the florid tactility they bring to the page. On the other hand, only the <u>idea</u> of a photo-alphabet made up of nude female bodies may be considered gross. The actual product is sensuous rather than sensual, expressing delight in letters, bodies, and the subtle process of making one out of the other. A similar mastery of form used to appear regularly in the German periodical Twen. More traditional, but untraditionally accessible, statements of vulgarity can be found in such semi-underground publications as Rat, Screw, and San Francisco Ball.

2

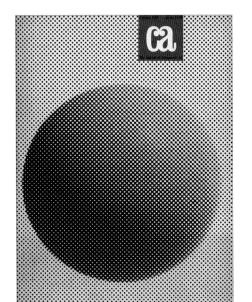

C/A Magazine
The Journal of the Communication Arts Volume 11, Number 1, 1969 $2.50

4 솔 바스 관련 기사, 11권 4호,
1969년
5 '디자인 실험실' 관련 기사,
19권 4호, 1977년
6 표지, 11권 4호, 1969년
(디: Hess 혹은 Antupit, 사:
Settner–Endress)
7 표지, 12권 6호, 1971년
(디: Bill Tara)
8 표지, 14권 1호, 1972년
(디: Aaron Marcus)
9 표지, 35권 2호, 1993년
(일: Michael Paraskevas)
10 표지, 41권 8호, 2000년
(사: Lee Crum)

크리에이션CREATION(: 국제 그래픽 디자인, 아트&일러스트레이션)
1989-1993, 일본

창간인: 가메쿠라 유사쿠亀倉 雄策
편집자: 가메쿠라 유사쿠

발행처: 리크루트Recruit Co., Ltd
언어: 일본어, 영어
발행주기: 계간

『크리에이션』은 가메쿠라 유사쿠(1915-1997)가 고안하고 창간했다. 그는 74세이던 1989년에 광고가 전혀 없는 새로운 예술/디자인 계간지 편집을 구상했다. 리크루트 사의 지원으로 잡지가 실제 출간되었고, 가메쿠라가 '그래픽 디자인 분야의 성립과 성숙에 상당히 기여했다고 생각한 국제적인 디자이너, 일러스트레이터, 타이포그래퍼의 작품 포트폴리오로 구성되었다.

가메쿠라는 첫 호에서 시리즈가 20호에서 끝날 것이라고 했고, 그의 말대로 되었다. 각 호는 약 7명의 아티스트를 다루었고 마지막까지 140명 이상을 소개했다. 잡지에서 파생된 공간인 크리에이션 갤러리 G8에서는 그 기간 동안 잡지에 소개된 디자이너들의 개인전을 여러 차례 개최했다.

주요 시각 커뮤니케이션 창시자들에 대해 가메쿠라가 가진 열정, 그리고 그의 고집과 명성이 『크리에이션』을 지탱하는 데 중추적인 역할을 했다. 폴 랜드는 1호에 소개되었고, 장미셸 폴롱Jean-Michel Folon은 4호에 소개되었다. 그러나 가메쿠라는 폴 크리스토벌 토럴, 이소자키 아라타, 제롬 스나이더, 시모타니 니스케, 베르너 예커, 톰 커리, 다나카 노리유키 등 국제적으로 그리 알려지지 않은 디자이너들도 많이 소개했다. 포트폴리오는 다양했지만, 작품들이 가메쿠라의 개인적이고 절충주의에 가까웠던 취향에서 크게 벗어나지 않았다.

가메쿠라는 탁월한 감각으로 『크리에이션』의 제한 없는 디자인을 강조함으로써, 지면에 전시된 다양한 작품들이 온전히 빛을 발하도록 했다. 표지에는 기사 제목을 과도하게 넣지 않았고, 오직 예술적인 장점을 기준으로 선정되었다. 사실, 표지 중 다수가 '개인적인' 작업이었다. 한 호의 표지는 앙드레 프랑수아André François의 초현실주의 정물화이고, 또 다른 호에는 시모어 쿼스트Seymour Chwast의 캐릭터 도판이 등장하는 식이었다. 특집 기사는 단순한 상업 디자인 기사가 아니라 실험적인 작업의 암시이기도 했다. 가메쿠라는 발행인에게 넉넉한 지면을 요청하여 광고 없이 168페이지를 얻었다. 결과적으로 매 호마다 어떤 디자인 잡지보다 더 많은 전면 일러스트레이션을 실을 수 있었다.

일본의 주요 디자인 정기간행물 『아이디어』(106-107쪽 참조)와 달리, 『크리에이션』은 각 호에 특정 주제를 부여하지 않았다. 가메쿠라가 선정한 인물들은 개인의 창의성이라는 점에서만 연관이 있었다. 각 호에는 짧은 인물 소개나 해설이 있고, 대개는 풀컬러로 최소 20페이지에 걸쳐 작품이 소개되었다. 『크리에이션』은 창작 과정이 아니라 무엇이 언제 창작되었는지를 다루었다.

1

『크리에이션』은 지면이 여유로운 포트폴리오 잡지였고, 가메쿠라에게 선택되면 적어도 12페이지에 걸쳐 작품이 실리는 영예를 누렸다.

1 표지, 11호, 1991년(일: André François)
2 마셜 아리스만 관련 기사, 11호, 1991년

2

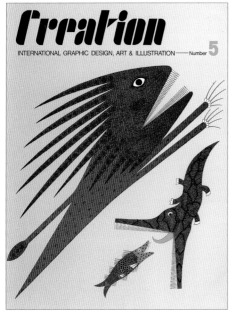

Creation
INTERNATIONAL GRAPHIC DESIGN, ART & ILLUSTRATION —— Number 5

IVAN CHERMAYEFF アイヴァン・チャマイエフ

Ikku Tanaka 田中一光

3

4

3 표지, 5호, 1990년(일: Kazumasa Nagai)
4 이반 체르마예프의 콜라주 관련 기사, 〈백악관 마스크〉 콜라주
복제 포함, 5호, 1990년
5 표지, 7호, 1990년(일: Seymour Chwast)
6, 7 나이토 고즈에 관련 기사, 11호, 1991년

5

Creation
INTERNATIONAL GRAPHIC DESIGN, ART & ILLUSTRATION —— Number 7

6

KOZUE NAITO 内藤こづえ Costume Artist

Kishin Shinoyama 篠山紀信

7

1

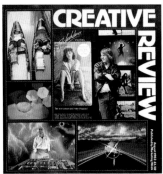

2

크리에이티브 리뷰 CREATIVE REVIEW
1980-현재, 영국

편집자: 패트릭 버고인Patrick Burgoyne(1999년부터)
발행처: 센토 미디어Centaur Media
언어: 영어
발행주기: 2017년 5월까지 월간, 이후 격월간

『크리에이티브 리뷰』(이하 CR)는 1980년 마케팅 사업의 부속물로 시작되었다. 『마케팅 위크 Marketing Week』가 발간한 이 잡지의 주요 독자는 광고 대행사들과 급격히 성장하던 영국의 상업 디자인 현장이었다. 시간이 지나면서 『CR』은 시각 디자인 비즈니스보다 작품 자체, 즉 아이디어와 아이디어의 실행에 초점을 두어 "영감과 정보를 주는 역할에 안착했다"라고 패트릭 버고인이 말했다. 그리고 버고인의 표현에 따르면, 2010년에는 잡지가 시각적인 면과 편집 면에서 "시각 문화의 나팔수"로 변모했다.

발행사의 다른 책들은 확실하게 B2B 영역에 머물렀지만 『CR』은 항상 문화를 파고들었다. 『CR』은 급여 설문 조사, 스폰서가 따르는 콘텐츠, '광고가 붙는 특집' 등 업계에서 주로 다루는 기사들은 싣지 않는다. 여러 분야의 역사를 고찰하면서 일러스트레이션, 사진, 디지털 미디어, 광고, 뮤직 비디오를 다루지만, 항상 동시대성을 유지하려고 주의를 기울였다. 최근에는 인터넷의 도래와 함께 잡지 위상도 극적으로 바뀌었다. 『CR』 온라인판은 매일 기사를 발간하며 최신 작품과 시사성 있는 이슈를 논의하는 업계의 집결지가 되었다. 과거에는 인쇄 잡지가 새로운 프로젝트의 전시장인 경우가 많았지만, 이제 거의 모든 유형의 콘텐츠가 온라인으로 가고 있다. "(인쇄) 잡지는 인쇄물이 가장 잘하는 일, 즉 더 오래 가는 형태의, 촉각적이고 이미지가 풍부한 경험을 창조하려 한다. 제작 측면에서 가치가 높은 물건이나 사람들이 보유하고 싶어 하는 것을 창조하려 한다"라고 버고인이 말했다.

'최고의 로고 20' 호는 (예를 들어, 울마크 로고를 실제로 누가 디자인했는가와 같은) 이전에 없던 흥미진진한 이야기들을 공개하고 조사하여 그 주제를 제대로 다룬 기회가 되었다. 온라인 독자들은 사전에 그 콘셉트에 관여하며 기사가 나온 후에도 논쟁을 이어갔다. 이로써, 모든 미디어 채널을 함께 사용하여 최대 효과를 얻는 좋은 예가 되고 있다.

대부분의 현대 디자인 잡지와 마찬가지로 이 잡지는 현재 인쇄물, 온라인 버전, 아이패드 앱의 세 가지 플랫폼으로 존재한다. 이와 더불어 수상 제도를 운영하고 라이브 이벤트도 개최한다. 편집진의 과제는 온라인에 무료 콘텐츠가 그렇게 많은데 인쇄물을 어떻게 유지할 것인가다. 버고인은 미래에 관해 이렇게 말했다. "우리 잡지는 비슷한 생각을 가진 사람들이 모여 그들의 세상을 발견하고 그들에게 중요한 문제를 이야기하는 수단이어야 한다. 잉크와 종이만이 유일한 방법은 아니다."

3

『크리에이티브 리뷰』는 매월 광고, 디자인, 시각 문화 분야의 전 세계 동향을 주제로 간결하고 그래픽적인 토론을 소개한다.

1 표지('최고의 로고 20'), 31권 4호, 2011년 4월(일: Alex Trochut, 아: Paul Pensom)
2 표지, 23권 8호, 1983년 8월(아: Rozzy Secrett)
3 스콧 킹 관련 기사, 30권 11호, 2010년 11월(아: Paul Pensom)
4 표지, 18권 8호, 1998년 8월 (사: Richard Burbridge, 아: Gary Cook)
5 표지, 29권 1호, 2009년 1월(디: Baixo Ribeiro, 브라질 상파울루의 그라피카 피 달가Gráfica Fidalga에서 조판, 아: Paul Pensom)
6 표지, 32권 4호, 2012년 4월 (디: Neville Brody/Research Studios, 아: Paul Pensom)

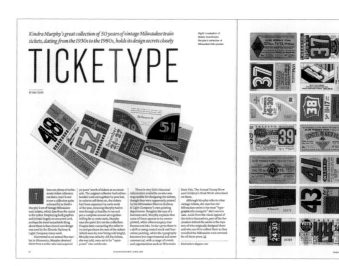

7 펼침면(밀워키 기차표), 32권 4호, 2012년 4월(아: Paul Pensom)
8,9 펼침면, 32권 4호, 2012년 4월(아: Paul Pensom)

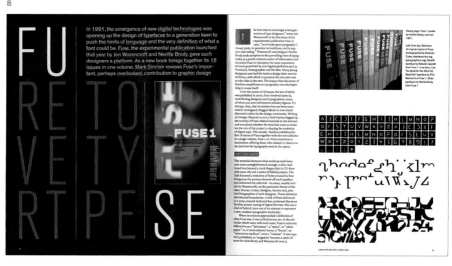

크리티크 CRITIQUE(: 그래픽 디자인적 사고에 관한 잡지)
1996-2001, 미국

창간인: 마티 뉴마이어 Marty Neumeier
편집자: 마티 뉴마이어
언어: 영어
발행주기: 계간

『크리티크』가 1996년 여름에 처음 나왔을 때, 창간인 마티 뉴마이어는 대부분의 전문 잡지들이 인물, 테크닉, 재료, 수상 제도를 중심으로 운영된다는 사실에 반기를 들었다. "그 잡지들에는 디자이너가 되는 내적 경험에 대한 비평도 논의도 없었다"라고 뉴마이어는 주장했다. 그는 이 분야의 진정한 천재들과 영웅들을 기리는 동시에, 현대 디자인에서 '신성시되는' 난센스의 오류를 드러내 줄 잡지를 상상했다. 창간 전, 폴 랜드는 뉴마이어에게 흐름을 거스르고 디자이너들에게 콘셉트, 전략, 훈련 면에서 디자이너가 된다는 것에 대해 알아야 할 점을 말해 주라고 충고했다. 마티 뉴마이어는 이 모든 요소가 디자인 잡지에서 결여되어 있다고 생각했다.

실제로 『프린트』(158-159쪽 참조), 『아이』(82-83쪽 참조), 『에미그레』(78-79쪽 참조)처럼 강하게 비판적인 입장을 보이는 잡지들이 있었지만 어떤 잡지도 『크리티크』와 같이 대담하게 이름을 내걸지는 않았다. 하지만 뉴마이어가 생각하는 비평의 정의는 학술적이거나 이론적인 것이라기보다는 실질적인 목소리였다. 이것은 세 명의 '유명 전문가들'이 또 다른 '유명 디자이너'의 작품을 비평

하는 정기 특집 기사에서 증명되었다. 비평은 신선한 만큼 퇴색할 수 있었다. 그리고 항상 비평을 수용할 만한 베테랑들을 목표로 했다. 뉴마이어는 「내가 뽑은 최고와 최악」이라는 특집도 선호했다. 그 기사에서는 스타 디자이너들에게 성공과 더불어 실수를 밝혀 달라고 부탁했다.

뉴마이어는 잡지의 디자인은 배경에 머물러야 한다고 주장했다. "우리의 그래픽이 이 잡지가 소개하는 작품이나 아이디어와 경쟁하기를 원치 않았다. 나중에는 불필요할 정도로 엄격해 보였지만, 마지막 몇 해 동안 다소 자유로운 디자인을 도입하여 좋은 반응을 얻었다."

『크리티크』가 발전하면서 편집 내용이 더욱 과감해졌다. 매 호마다 '호기심', '반항', '타당성', '작업 스타일', '유머' 등의 주제를 부여하는 형태로 실용적인 질문을 던졌다. 거의 모든 편집 내용이 역사적이고 동시대적인 실무에 초점을 두면서도 해당 주제와 연관되었다.

당시 공모전은 여러 디자인 잡지에서 수입을 창출하는 수단이었다. 『크리티크』는 필요한 현금을 모으려고 수상 사업에 진출했다. 그 부분이 독자들에게 가장 인기 있는 특집이 되었지만 뉴마이어는 여전히 잡지를 위해 사재를 털어야 했다. 구독자가 4천 명을 넘지 못했고, 『크리티크』는 결국 폐간되었다. 뉴마이어는 그 이유를 "고품질의, 좋은 콘텐츠를 갖춘 비싼 잡지는 무료 정보가 넘치는 디지털 시대에는 유지할 수 없을 것"이기 때문이라고 밝혔다.

REBELLION
AUTUMN 1996

1

그래픽 실험이 만연했던 1990년대에, 『크리티크』는 깔끔하고 가독성 높고 타이포그래피적으로 정확한 포맷을 통해 '그냥 눈요기가 아닌, 내용을 새겨 둘 만한 잡지'임을 보여 주었다.

1 표지, 2호, 1996년 가을(디: Kelly Bambach, 사: Jean Carley)
2 『포트폴리오』 잡지 관련 기사, 8호, 1998년 봄(디: Heather McDonald)

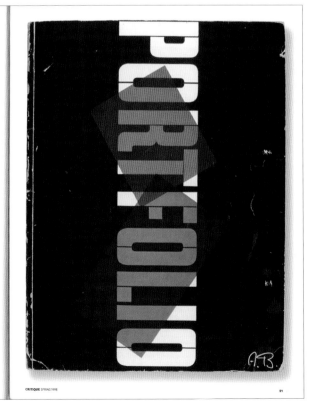

2

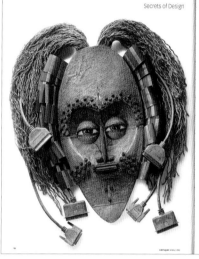

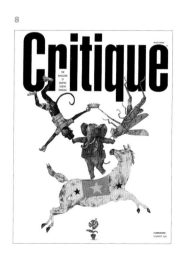

3 기사 「아이디어의 진
화」, 6호, 1997년 가을(디:
Nancy Bernard)
4 기사 「페이지 공예」,
8호, 1998년 봄(디: Nan-
cy Bernard, 샤: Jean
Carley)
5 기사 「재미없는 유머」,
5호, 1997년 여름(디:
Christopher Chu)
6 표지, 5호, 1997년 여름
(디: Christopher Chu)
7 표지, 14호, 2000년 겨
울(디: James Victore)
8 표지, 12호, 1999년 여
름(일: Jason Holley)

장식 예술과 프로파간다 예술 잡지
THE JOURNAL OF DECORATIVE AND PROPAGANDA ARTS(DAPA)

1986-현재, 미국

창간인: 미첼 울프슨 주니어Mitchell Wolfson, Jr.
창간 편집자: 패멀라 B. 존슨Pamela B. Johnson
편집자: 캐시 레프Cathy Leff
발행처: 울프슨 재단The Wolfson Foundation of Decorative and Propaganda Arts
언어: 영어
발행주기: 비정기

『장식 예술과 프로파간다 예술 잡지』(이하 DAPA)라는 긴 이름의 정기간행물은 1986년 미첼 울프슨 주니어가 창간했다. 그는 같은 해에 자신이 수집한 놀라운 유물들을 보존, 전시하고자 플로리다 주 마이애미에 울프소니언 박물관을 설립했다. 『DAPA』는 (그때까지 사실상 간과되었던) 1885년부터 1945년 사이의 문화재에 관한 학문을 육성하기 위해 창간되었다. 박물관 소장품은 가구, 조각, 그림, 장식품 및 포스터, 책, 일시적인 인쇄물까지 망라했고, 『DAPA』는 종종 지명도가 낮은 현지인들이 만든 그래픽 디자인의 역사를 전체적 혹은 부수적으로 다루었다.

비록 장식 예술과 프로파간다 예술의 정의가 한때 예술사적 용어로 설명하기 어려웠지만, 아이디어와 이데올로기에 봉사하는 미술과 디자인 연구로서 더욱 명확히 인정받게 된 것은 부분적으로는 『DAPA』의 부지런한 노력 덕분이었다. 『DAPA』가 창간될 무렵에는 19세기 말부터 20세기 중반까지의 현대 물질문화에 관심을 가진 학자들이 연구를 공유할 토론의 장이나 출판물이 없었다. 초대 편집자 패멀라 B. 존슨은 이 잡지를 이렇게 성장하는 학술 연구를 위한 저장소 겸 자원이 되도록 정착시켰다. 전적으로 디자인계를 다룬 잡지이기에 풍성한 삽화를 넣어 잘 디자인하고 이미지가 부각되는 종이에 컬러 인쇄하는 것이 적합했다.

학자를 찾는 것은 어렵지 않았다. 성장하고 있는 분야인데다 수많은 흥미로운 연구가 이루어지고 있었기에 『DAPA』는 오랫동안 간과되었던 빈자리를 메꾸었다. 물질문화의 이런 측면에 관심을 공유하는 큐레이터, 학자의 작업은 여전히 모호할지 몰라도 그 수는 증가하고 있다. 최근에는 1~2년간 한 호도 출간하지 못하고 지나가기도 했다. 그래서 일반적인 호보다 멕시코, 터키, 기념품, 단기 인쇄물 등의 특정 주제를 다룬 특집호가 주로 출간되었다.

잡지 출간 비용, 특히 이미지 복제권 비용이 높았다. 『DAPA』 초기에는 이미지 비용이 무료이거나 낮은 편이었다. 지금은 학술지가 감당하기에 엄청나게 비싸서, 자료와 자금이 허용하는 한도 내에서 잡지를 발간한다.

이 학술지는 희귀 유물도 풍성하게 복제해 실었다. 레이아웃은 학술지 용도에 적합하면서도 시각적인 콘텐츠를 중심에 배치했다.

1 표지, W. A. 드위긴스의 마리오네트 이미지를 담은 '화보집' 호, 7호, 1988년 겨울 (디: Babette Jerchberger/Jacques Auger Design Assoc.)
2 '미국 호텔' 호 기사, 25호, 2005년 여름(디: Babett Jerchberger/Jacques Auger Design Assoc.)
3 '베를린의 슈테글리츠 스튜디오' 관련 기사, 14호, 1989년 가을, F. H. 엠케의 포스터(좌)와 F. W. 클루켄스의 달력(우)
4 표지, 프랭크 헤이즌플러그의 〈챕북〉(1895) 일부, 14호, 1989년 가을(디: Babette Jerchberger/Jacques Auger Design Assoc.)

28

68

3

5 표지, 막스 빌의 그림 일부가 보이는 '스위스' 호, 19호, 1991년(디: Babette Jerchberger/ Jacques Auger Design Assoc.)
6 표지, '유고슬라비아' 호, (자그레브의 신문) 『노보스티』에 실린 안드리아 마우로비치의 일

러스트레이션(1935) 일부, 17호, 1990년 가을 (디: Babette Jerchberger/Jacques Auger Design Assoc.)
7 '베를린의 슈테글리츠 스튜디오' 관련 기사, 14호, 1989년 가을. F. H. 엠케의 포스터(좌)

4
5

6 7

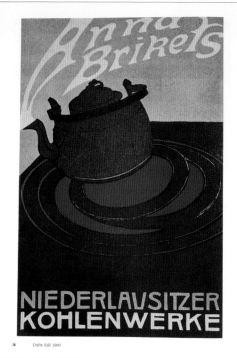

디자인 이슈스DESIGN ISSUES
1982-현재, 미국

창간인: 리언 벨린Leon Bellin, 마틴 허티그Martin Hurtig, 빅터 마골린Victor Margolin, 래리 살로몬Larry Salomon, 사이 스타이너Sy Steiner

편집자: 브루스 브라운Bruce Brown, 리처드 뷰캐넌 Richard Buchanan, 데니스 P. 도어던Dennis P. Doordan, 빅터 마골린, 칼 디살보Carl Disalvo

발행처: MIT 프레스MIT Press

언어: 영어

발행주기: 계간

『디자인 이슈스』는 1982년 시카고에 위치한 일리노이 주립대학교UIC의 미술디자인대학에서 시작되었다. 다섯 명의 창간인들은 글쓰기와 연구를 통해 디자인을 가능한 한 폭넓게 다룬 잡지를 만들고자 했다.

잡지가 UIC의 미술디자인대학에 본부를 두고 있는 동안은 디자인과 교수들이 제작과 디자인을 맡았다. 태드 타카노의 첫 호 표지는 라즐로 모호이너지László Moholy-Nagy의 포토그램을 연상시켰다. 4년쯤 되었을 때 아서 폴, 이반 체르마예프, 마시모 비넬리 등 베테랑 그래픽 디자이너들이 표지 디자이너로 초빙되었다. 이후 UIC의 그래픽 디자인 교수 존 그라이너John Greiner가 학술적 분위기의 타이포그래피 스타일을 재디자인하여 일련의 표지를 만들었다. 다른 사람들도 편집위원회에 들어왔다. 『디자인 이슈스』는 여러 목소리를 내는 임시 연단이었고, 특히 산업 디자이너 디터 람스Dieter Rams 등 국제적인 디자인 학자들과 실무자들이 참여했다.

잡지는 1993년까지 UIC 미술디자인대학에서 발간되다가 카네기멜론 대학교로 옮겨갔다. 편집자 중 리처드 뷰캐넌이 카네기멜론 미술디자인대학원 원장이 되었기 때문이다. 그때 뷰캐넌, 데니스 도어던, 빅터 마골린 세 사람이 편집하게 되었다.

카네기멜론으로 옮긴 후, MIT 프레스가 잡지를 발간하기로 하고 발간 횟수를 연 3-4회로 늘렸다. 우베 로슈, 존 돕킨, 로리 헤이콕 매킬라, 제임스 빅토르, 마이클 비에루트, 캐런 모이어, 켄 히버트, 댄 보야르스키, 올가 지보프, 갈랜드 커크패트릭, 호르헤 프라스카라, 톰 스타, 로베르 마생, 크리스 베르마스, 마크 멘처, 에디 유 등의 디자이너들이 시각적으로 크게 기여했다.

이 시기에 특정 주제를 담은 잡지 발간이 늘어났다. 데니스 도어던이 편집한 '현대적인 경험을 디자인하다, 1885-1945' (13권 1호), 객원 편집자 나이젤 화이틀리의 '결정적인 조건: 디자인과 비평' (13권 2호), 객원 편집자 알랭 팽들리의 '디자인 리서치' (15권 2호), 객원 편집자 호르헤 프라스카라의 '디자인을 다시 생각하다' (17권 1호), 객원 편집자 헤이즐 클라크의 '홍콩의 디자인' (19권 3호) 등이 있었다. 중국, 멕시코, 터키, 인도네시아, 러시아 등지의 거의 기록되지 않았던 디자인 관련 기사들이 나오기 시작했다.

2007년에 네 번째 편집자 브루스 브라운을 영입했다. 그는 당시 영국 브라이튼 대학교의 예술건축학부 학장이었다. 2012년에는 북 리뷰 편집자였던 칼 디살보가 잡지의 다섯 번째 편집자가 되었다.

오늘날 『디자인 이슈스』는 학계를 위해 그래픽 디자인을 엄격히 분석하는 유일한 디자인 저널이다.

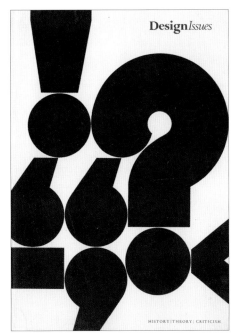

1

4

5

2

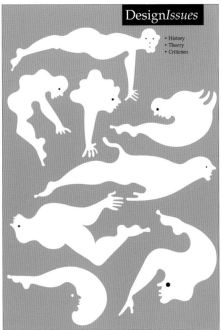

3

in order to confuse and delay the enemy's recognition of their target.

Facing this on the wall behind the door, Raymond Savignac's Bic logo—supposedly a "stylized schoolboy's head"—heralds a whole other collection of symbols and their parallel, shrinking definitions. The whole was originally conceived as a kind of modern type specimen in 2006 for a supplement to Dot Dot Dot's house font Mitim, which resuscitates a number of obscure literary, mathematical, scientific and other symbols. Its co-authors Radim Peško and Louis Lüthi reformatted the page as this meter-high screenprint in order to ensure the tail-end paragraphs were finally legible.

This explains its scale and latitude (at eye level) in relation to the other items, and again the individual piece mirrors aspects of the larger collection—the binaries of image & text, evidence & explication, form & content, surface & depth, etc.

The group has become unwittingly dominated by pairs, doubles and juxtapositions: I've already noted the buses, the (Mallarmé/Broodthaers)/Price pages and MIT/Black Flag logos, but in this front room between the mirror and window, see also Chris Evans' dual airbrush portraits of Mark E. Smith and Wyndham Lewis from 2005,

originally painted to illustrate a couple of interchangeable biographies—the newer Lewis piece based line-for-line

on an older Smith one—as an alignment of ost[...] spirits. And facing them, two portraits of Benj[...]

—on the left a classic 1783 engraving which fr[...] Reinfurt's compressed account of Franklin's p[...] ing as original "Post-Master" of the U.S.; and [...] same image on a dollar bill under scrutiny for [...] which accompanied the same writer's account [...] Korean "Superdollars" two issues later.

During a public disambiguation of a previo[...] ment in Lyon, Jan Verwoert pointed out an app[...] tion concerning transparency and opacity whic[...] in terms of making sense of the various forces [...] To reiterate, both publication and collection ins[...] a lineage of independent, critical modernist mo[...] are perhaps chasing a new word for it. Founde[...] tion to understand and relate how things really [...] ing vested interests—this self-reflexive impuls[...] exposing the mechanics of form, oscillating bet[...] and contained. All of which is grounded in soci[...] ethical purpose—or can be. And so we're back [...] good manners.

Recall the Isotype chart as one of the more [...] canonical (if still marginal) examples of this "t[...] tradition—originally part of an inter-war travel[...] which propagated social awareness on an inter[...] Or played out through pop, Robert Rauschenbe[...] the first edition of Talking Heads' 1983 Speakin[...] LP between the North-facing windows of the fr[...]

This is a plastic collage assembled from three a[...] which combine with the record's translucent vi[...] a full-color image—a concerted reflection of th[...] of glossolalic references, as Sytze Steenstra po[...] article on "Getting the 'I' out of design." And n[...] still, back next to the Dazzle Ship, Hipgnosis's [...] 1978 album cover for XTC's *Go2* album, with [...] deconstruction of its own conceit:

Matt Keegan, *February, 1976*, 2009

3

5

6
7

4

Magritte's wrong or A moment of your time
Erik van Blokland

When taking a picture of a clock, the camera records the time the picture was taken. Unlike pictures of relatives, pets or holiday locations, however, pictures of clocks don't have much use: they don't bring back memories, and they don't tell time either. Clocks are practical devices: they make a living out of showing the moment, if they don't they're repaired or replaced with a newer model. A clock that can't tell time is useless. Magritte pointed out that a picture of a pipe is not a pipe, and therefore a picture of a clock is not a clock. Obviously.

But what if one would look at a picture of a clock at the right time. It would perform its function as a regular clock: the picture would show you the right time and for all intents and purposes it would be a clock? A picture of a clock would become a clock and Magritte would be wrong. To make such a clock work we need to solve two problems. Firstly, the clock needs a device to show the right picture at the right time. This can be fixed with some programming and a computer (noted for its talent in doing tedious and precise work with care). The second requirement is a collection of pictures, to be found with the help of a digital camera, some friends, a website and the radio next to your bed, the office clock,

that street clock which stopped working years ago, timepieces at fleamarkets, clocks on TV, in movies, on railway platforms, airports, shop windows, catalogues, phones, organizers, magazines, whatever. As long as it records one particular time in the picture, we want it. There are many minutes to fill and no time to lose.

A brief look at the mathematics: a full day requires 60 minutes to the hour, 24 hours a day – that's 1440 pictures. But you can easily make a 12 hour clock without confusing the viewers; that leaves 720 individual pictures. To get started with ClockPix we're dividing the 12 hours in blocks of 5 minutes: at least all moments are covered with a 5 minute precision. That leaves 144 pictures to collect - a reasonable enterprise. When all 5 minute blocks are covered LettError's ClockPix will go online and show times in a website. After that the goal is to collect all minutes, and many alternatives for each. LettError ClockPix will be a public time piece that spans all continents, timezones and people: hundreds of clocks working together.

This piece is a call for entries. We're collecting pictures, and the more diverse and interesting ClockPix will become. The diagram shows the collection so far. Take pictures of your watch, your alarm clock, the

Some rules: digital photos, jpeg, between 640 × 480 and 1152 × 864 pixels, landscape. If not digital: prints, cutouts, anything. A readable, understandable indication of time to be present on the picture, either in analog (round dial) or digital form (12:34) either 12-hour or 24-hour formats. Make sure the photos don't infringe copyrights. LettError ClockPix will only show your pictures in the context of this project. Even if a slot is already filled, send the pictures anyway. Eventually we'll need every minute of every hour several times over.

Send your contributions to:
erik@letterror.com
LettError Molenstraat 67
2513 BJ The Hague Netherlands

More info at:
http://www.letterror.com/projects/clockpix/

창간인: 마시모 비넬리, 랠프 에커스트롬Ralph Eckerst-rom, 밀드러드 콘스턴틴Mildred Constantine, 제이 도블린Jay Doblin, 헤르베르트 바이어Herbert Bayer

편집자: 로버트 멀론Robert Malone

발행처: 유니마크 인터내셔널Unimark International, 핀치 프루인 앤드 컴퍼니Finch, Pruyn & Co., Inc.

언어: 영어

발행주기: 계간(총 5호)

『닷 제로』는 계간지를 계획했지만, 1966년부터 1968년까지 겨우 5호를 냈다. 또한 상당히 한정된 부수만 발행했다. 그러나 오늘날 『닷 제로』는, 디자이너를 타깃으로 한 잡지들이 고안되는 방식 그리고 그 잡지들이 다소 폐쇄적인 디자인 분야에 결정적인 목소리를 냄으로써 그들의 몫을 해내는 방식에 영향을 끼쳤다는 면에서 전설적인 지위를 차지한다.

마시모 비넬리와 (제목을 제안한) 랠프 에커스트롬, 제이 도블린, 헤르베르트 바이어와 뉴욕 현대미술관의 디자인 큐레이터 밀드러드 콘스턴틴이 창간한 『닷 제로』는 처음에는 당시 유니마크 인터내셔널의 고객이었던 핀치 제지 회사를 홍보하기 위해 디자인되었다. 유니마크 인터내셔널은 비넬리와 에커스트롬이 설립했고, 미국 최초로 엄격한 디자인 시스템을 도입한 기업 디자인 회사였다.

첫 호를 구체화할 시기가 되자 비넬리가 강조한 대로 "『닷 제로』는 방법을 제시하는 잡지, 사보, 혹은 소수만 이해하는 잡지가 아니며, 또 하나의 기업 잡지도 아니"라는 점이 명확해졌다. 창간호의 기고자들은 다른 디자인 잡지들이 다루지 않는 몇 가지 핵심 이슈들, 예를 들면 디자인사의 희소성이 보이는 부분과 기호학(마셜 매클루언), 건축(아서 드렉슬러), 지각(제이 도블린), 미술과 인류학(라이어널 타이거), 물질문화와 기호론 등을 다루려고 했다. 편집자 로버트 멀론은 『닷 제로』에 대해 이렇게 말했다. "다양한 기준을 가지고, 이전에 장벽으로 생각되던 것들과 지금은 접점으로 간주되는 것들을 끊임없이 부수어 가며 시각 커뮤니케이션의 이론과 실무를 다룰 것이다."

이 잡지는 "하나의 서체, 하나의 크기, 볼드와 레귤러, 그리드에 맞춘 디자인을 통해 우리가 지향하는 그래픽을 보여 주는" 유니마크의 광고판이었다. 비넬리가 유일하게 영향을 받았다고 시사한 잡지는 1960년대 초의 스위스 잡지 『노이에 그라피크』(136-137쪽 참조)였다.

비넬리에 따르면, 『닷 제로』는 푸시 핀 스튜디오의 지극히 절충주의적인 일러스트레이션 위주의 홍보물 『푸시 핀 먼슬리 그래픽』(168-169쪽 참조)과 반대로 디자인하려는 의도가 있었다. 4호(1967년 여름)는 『닷 제로』가 '엑스포 67과 세계의 일반적인 박람회'라는 주제에 관심을 집중시킨 방식을 보여 준다.

궁극적으로 『닷 제로』는 진보적인 디자인 회사 유니마크의 관심사를 반영한, 비넬리의 말대로 '유니마크의 정신'이었다.

마시모 비넬리가 디자인한 『닷 제로』는 이후 그가 이끌어 갈 많은 디자인·건축 잡지의 선도자였다. 헬베티카Helvetica 서체로 조판한 흑백 레이아웃은 20세기 중반의 모더니즘을 전형적으로 보여 준다.

1 표지, '세계의 박람회' 호, 4호, 1967년 여름(사: George Cserna)

2 그래픽 디자이너 루돌프 드 하락 관련 기사와 인터뷰, 4호, 1967년 여름

3 표지, '운송' 호, 5호, 1968년 가을(사: United Press)

4 표지, 2호, 1966년(디: Eugene Feldman)

5 기사 「창조적인 아메리카 디자인하기」, 4호, 1967년 여름

6 대학교 사이니지에 관한 윌 버턴의 기사, 5호, 1968년 가을

3

dot zero 5

4

dot zero 2

5

6

Will Burtin

Will Burtin, designer, consultant for the Upjohn Company. In the United States since 1938, he is well known as a specialist in visual research and design, involved in work in industrial and scientific projects both in Europe and this country.
The three dimensional models of scientific subjects he has designed for the Upjohn Company have been exhibited in many parts of the world, and have received wide acclaim as exciting and efficient educational tools, teaching scientists and students alike. Most recently Mr. Burtin has concentrated on designs for national and worldwide communication projects related to television, urban traffic and street organization, mathematics and data processing studies. He was program chairman of the International Design Conference in Aspen from 1954-1956 and of "Vision 65" and "Vision 67". He is president of the American Sector of the Alliance Graphique Internationale and of the International Center for the Communication Arts and Sciences.

It seems to me that the design challenge in street communications consists in the first place of placing a minimal number of clearly legible and adequately sized orientation devices where they can be found easily as one walks or drives a car or rides a bus.
Each of these kinds of motion results in slightly different relationships between the reading eye and the distance at which the street communication comes into view. Logically, this determines positions, shapes, sizes, colors, letter forms and quantity of orientation units. Their messages must be grasped and memorized easily so that they can be responded to quickly where and when necessary.
Constantly changing human, architectural, technical, transportation and traffic conditions, arising from many factors inherent in our economic and social transition, account for the variety of conflicting and often arbitrary standards which we find in the street communications of our cities. They ask for a coordination which is based on the functional and cultural needs of the people who live and work in our cities and move through their streets. I believe that the leaders of our communities and our architects and designers must concentrate with much more energy than up to now on the creation and continuous improvement of sign and light systems which integrate the varying requirements of traffic, relevant locational information, commercial communications and our needs for an esthetically pleasing street environment during the day and at night.
I was asked by the University Circle Development Foundation of Cleveland and its committee of architectural advisers working on the planning, re-building and new design projects of the University Circle area, to study its street sign and light requirements and to prepare design recommendations for an integrated "street furniture" system.
We started by making a photographic survey of existing sign and light conditions. In doing this we acquainted ourselves with the characteristics of the entire University Circle area. Then we selected for a detailed design analysis a three-block section which seemed to contain almost all the problem features typical, in varying degrees, for the rest of the project. (1,2,3)
During the overall survey already, but especially after the detailed building-by-building analysis, not only communication sign densities but also inconsistencies in meaning or importance of street, building and space orientations became apparent. (4) Thus certain conclusions for a necessary semantic clarity and visual correctness of information devices could be formulated. These conclusions, in turn, could be applied to the two basic classes of information receivers—pedestrians and

people in moving vehicles.
It is necessary to understand the special character of the University Circle area, which contains hardly any privately-owned or commercially-operated buildings. It consists of many large and small buildings which were either erected for the functions which they now have or were bought from or donated by private owners. (5,6) The larger part of these buildings serve the educational functions of two large organizations which recently fused into one—Western Reserve University and the Case Institute of Technology. Several large hospital complexes and a number of specialized clinics are also located there, to which one must add one large building that serves as a nurses' residence. Museums of art, science and medical history, student dormitories, libraries, churches, concert halls and sport arenas are located either within the University Circle's core area or immediately adjacent to it. (7,8,9)
At certain hours, I have been informed, up to 14,000 people—students, teachers, medical personnel, visitors and service suppliers—move through the center arteries of this complex. They arrive and leave either on foot or by bus, truck or car. The whole approximately circular area is crossed at its center by Euclid Avenue, a six-lane federal, state and local traffic artery. (2) In addition to city-owned street bus lines moving along this avenue, the University Circle Foundation maintains its own bus system which interconnects medical, educational, museum, technical, dormitory and administrative buildings. Street parking has been reduced in recent years by reserving specific interior areas for automobile parking and by building garages. (10)
Elimination or moving of smaller buildings, restoration of existing larger complexes, and construction of new buildings as well as a unifying landscaping program are following a plan which was developed and is supervised by a group of America's most distinguished architects and planners. Raised landscaped ramps along both sides of Euclid Avenue will provide promenades as well as "sink" the avenue's traffic below, with bridges providing for pedestrians walking from one side of the area's promenade to the other and to the buildings beyond.
At the outset of our work we noticed that the style of many existing signs followed a consistent pattern that must have been at the time of its origination not only adequate but also quite pleasing from an architectural point of view. (1,5,10) It consisted of black shields with gold-colored capital letters reminiscent of the "horse-and-buggy" era at the turn of the century. The tradition of this sign system was continued well into the Forties but it did not allow for the steadily increasing number and speed of mechanized vehicles. The system finally

18

창간인: 루디 반데란스Rudy Vanderlans, 주자나 리코
Zuzana Licko

편집자: 루디 반데란스

발행처: 에미그레
언어: 영어
발행주기: 비정기

1984년, 애플의 매킨토시 컴퓨터가 도입된 해에 각각 네덜란드와 체코슬로바키아에서 이주한 루디 반데란스와 주자나 리코 부부는 샌프란시스코에서 『에미그레』 잡지를 창간했다. 몇 년 안에 이 잡지는 디지털 타이포그래피와 디자인을 다루는 실험적인 원천으로 발전했다. 매킨토시를 일찍 도입한 주자나 리코는 잡지를 위해 맞춤 서체를 디자인하고 반데란스는 그 서체를 모더니즘의 경직성을 거부하고 즉흥성을 선호하는 레이아웃에 이용했다. 컴퓨터의 특이성과 기본 기능을 탐구하여, 두 사람은 활자의 여러 가지 신성한 교리에 도전하는 타이포그래피 언어를 발전시켰다.

두 사람은 컴퓨터의 힘과, 사진 식자에서 디지털 활자로의 변화가 가져올 힘을 깨닫고 활자 회사 에미그레 그래픽스Emigre Graphics(추후 에미그레 폰츠Emigre Fonts)를 설립하여, 디자인 게슈탈트를 반영하면서 컴퓨터 기술을 활용한 독창적인 서체 디자인을 내놓았다.

『에미그레』는 스타일 혹은 '가독성' 논란을 일으키고 그 이후로도 살아남았다. 대형 타블로이드 판형은 수십 년간 보지 못했던 대담한 타이포그래피를 보여 주었다. 그러나 가독성 논란을 일으킨 것이, 일부가 생각했던 것처럼 이 잡지의 유일한 존재 이유는 아니었다. 『에미그레』의 초기 호들은 디자인의 실험적인 본질을 다루었고, 소규모 클라이언트와 문화 기관들을 위해 일하는 디자이너들을 소개했다.

『에미그레』의 변화는 39호 '그래픽 디자인: 차세대 주요 사업'에서 시작되었다. 그 호에서 반데란스는 '전자 출판과 이를 용이하게 만드는 인터넷을 둘러싼 흥분'을 다루었지만, 이 잡지의 근원을 착각케 하는 놀라울 정도로 미니멀한 타이포그래피 디자인을 소개하기도 했다.

1990년대에 『에미그레』는 (연륜 있는) 현대 디자이너들과 (젊은) 포스트모던 디자이너들 사이에 논란을 일으키는 것으로 유명했다. 최종호(69호, '끝The End')를 낼 즈음에는 잡지가 종합 문화 타블로이드지로 창간된 후 적어도 여섯 차례의 변화를 거친 다음이었다. 황금기에는 실험적인 레이아웃과 타이포그래피를 전달하는 목소리였고, 중기에는 더 작은 판형으로 비평과 소수만 이해하는 긴 여정을 절충주의적으로 엮어 내다가, 음악 CD를 제공하기도 했고, 마지막으로는 디자인 담론과 논란을 담아내는 견실하고 존중받는 장이 되었다.

이 잡지는 진보의 시금석이 된 만큼 모방할 만한 샘플을 제공하기도 했다. 『에미그레』가 시도한 것은 스타일 잡지와 MTV 채널 등의 주류가 채택한 것들이다. 스타일적으로 『에미그레』는 실험적인 디지털 타이포그래피의 표준을 만드는 잡지였다.

1

루디 반데란스의 레이아웃은 1980년대 말과 1990년대 잡지와 거의 모든 인쇄물의 디자인 방식을 바꾸었다. 『에미그레』 초기에 반복되던 급진적인 타이포그래피는 결국 좀 더 차분한 접근법에 자리를 내주었다.

1 표지, '제로에서 시작하기' 호, 19호, 1991년
2 표지, '네오마니아' 호, 24호, 1992년
3 그래픽 디자이너와 매킨토시 관련 기사, 11호, 1989년

2

3

GREASING THE WHEELS
OF CAPITALISM
WITH STYLE AND TASTE
OR
THE "PROFESSIONALIZATION"
OF AMERICAN
GRAPHIC DESIGN

Q.

Mr. Keedy

40

JUST SHOW ME
THE MONEY

1.!

2.

ECLECTICISM *AND*
MODERNISM

41

EMIGRE MAGAZINE — FIRST THINGS FIRST

1964
P.07

FIRST THINGS FIRST

48
EMIGRE
UNTITLED
II
$7.95

E.54
THE LAST WAVE

4 기사 「스타일과 취향으로 자본주의 바퀴에 기름을 치다」, 43호, 1997년
5 「중요한 일 우선주의 선언」이 실린 펼침면, 51호, 1999년
6 표지, '무제 II' 호, 48호, 1998년
7 표지, '마지막 물결' 호, 54호, 2000년
8 표지, '그래픽 디자인 포함' 호, 53호, 2000년
9 '광고 구하기' 관련 기사, 53호, 2000년

GRAPHIC
DESIGN
INCL.

EMIGRE No.53 / WINTER 2000 / PRICE 7.95

"There are features about advertising — some kinds of advertising — that are emphatically not points in a gentleman's game. The major part of the activity is honorable merchandising, without taint. But there are projects that undertake to exploit the meaner side of the human animal — that make their appeal to social snobbishness, shame, fear, envy, greed. The advertising leverage that these campaigns use is a kind of leverage that no person with a rudimentary sense of social values is willing to help apply..."

WE NEED THINGS CONSUMED, BURNED UP, WORN OUT, REPLACED, AND DISCARDED AT AN EVER INCREASING RATE.

1

편집자: 미셸 샤노Michel Chanaud

발행처: 피라미드 에디시옹Pyramyd Éditions

언어: 프랑스어, 영어, 중국어

발행주기: 격월간(프랑스어), 계간(영어, 중국어)

200호 이상 출간된 『에타프』는 프랑스에서 디자이너 프로필, 그래픽 디자인과 시각 문화의 개괄적인 정보, 비평, 역사적인 기사를 제공하는 원천으로 견고하게 자리 잡았다.

편집자 미셸 샤노는 『에타프』의 임무가 독자들에게 새로운 실무를 해독하는 데 유익한 도구를 제공하는 것이라고 설명했다. "우리는 독자들에게 정보와 놀라움을 주고, 무엇보다 영감을 주고 싶다." 전통적인 활자와 포스터부터 자기 검열의 개념과 '널리 확산된 다직종 훈련'까지 다양한 소재를 다루어, 잡지 부제의 문화적 요소에 진지하게 부합하는 편집 방침을 드러낸다. 『에타프』는 유럽 최고의 디자인계 필자들을 고용하여 실질적이고 절충적인 내용, 과정, 분석을 조화롭게 제시함으로써, 업계지의 요건과 예술 출판물의 문화적인 목소리를 분리하는 간극을 허물 수 있었다.

그럼에도 『에타프』 독자들은 일상적인 문제 해결과 프로젝트 결정을 비롯한 기존 디자인 과정에 관심을 가진 디자이너들이다. "사람들은 우리가 프로젝트의 세 가지 측면을 다루기를 기대한다"라고 샤노가 말했다. "우선, 그들은 시각적이고 내러티브적인 측면을 이해하고 싶어 한다. 그리고 나서 영감을 주는 차원을 살펴본다. 흥미를 불러일으키는 세부 사항이나 징후 혹은 기타 어떤 특징도 그들에게 영감을 줄 수 있다. 끝으로 중요한 것은 우리가 좀 더 관습적인 저널리즘적 읽을거리를 제시하는 것이다."

아트디렉터 역할을 겸하는 샤노의 지휘 아래, 이 잡지는 디지털 플랫폼과 성공적으로 통합되었다. 웹 버전은 우월한 지위를 차지하기보다는 인쇄본 잡지를 보완한다. 독자들은 아이패드와 아이폰에서도 『에타프』를 볼 수 있다.

디자인은 『에타프』의 다양하고 유익한 콘텐츠에 적합하다. 과도하게 디자인된 적 없이, 작품을 여유롭게 전시하는 멋스럽고도 중립적인 틀을 제공한다.

1 표지, 국제판 『에타프』(계간 영어판), 27호, 2012년 (알: Zin Taylor, 디: Boy Vereecken)

2 기사 「수작업으로 칠한 활자」, 204호, 2012년

3 『옥타보』 잡지 관련 기사 「사랑과 8의 관계」, 198호, 2011년

4 표지, 국제판 『에타프』, 24호, 2011년(알: Geoff McFetridge)

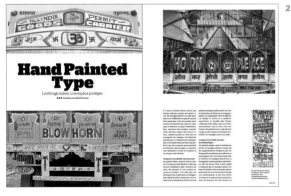

2

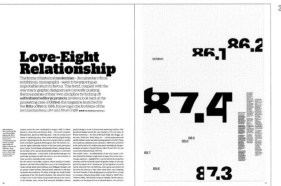

3

4

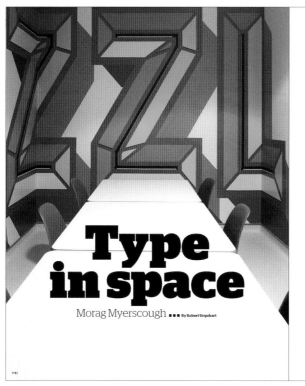

Type in space

Morag Myerscough

■ ■ ■ By Robert Urquhart

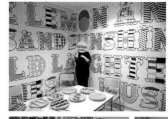

The uncrowned queen of type writ large, for at least 15 years Morag Myerscough has transformed many of the UK's cultural institutions and public spaces with her colourful, fun type. An unofficial British ambassador abroad, and go-to-designer for "funky" Brit Pop graphics, she enjoys a solid reputation, along with her collaborative crew Supergroup, for intelligent, eye-catching work, around the world.

Visiting her studio in Hoxton, East London, you enter through a disused public house, which until recently was also a stonemason's yard. Myerscough is uneasy talking about "type in space" as her signature genre. "This is the dilemma; i'm not the person who just puts type on a building; as I make a project, I see whether it need it. Really, I design environments that sometimes contain type; I've been going through a pattern phase as well. I do what fits the moment". Fair enough, but it's certainly the most high-profile aspect of her work. When pressed Myerscough admits, "I do graphic installations".

Standing in a former stonemason's yard, I ask Myerscough about longevity and the sort of monumental works that are usually associated with type; the carved tombstone and obelisk. Personally, I find that words pasted into a place date quickly. Are words not transient?

"It depends how you treat the words. I make places, I change spaces into places, so all the elements come together and create a feeling in a space. For example, the type on this wall might only work as an abstract pattern; it doesn't matter if you can't read it because you've got the 'wow' of seeing it in the space". Myerscough is pointing to a maquette of the British Embassy in Myanmar, a portion of which is to be renovated by the British Council. "A lot of my work is temporary, but this is an old colonial building, so for this project it's really important to put infrastructure in the space in response to the building".

Next, we talk about a community project in Deptford, South London that transformed a disused train carriage into a café. "The train was re-painted within 18 months; it was there to propose an approach that could be taken up", explains Myerscough.

There are other maquettes in the studio, including one the new Design Museum, set to open in 2014. Myerscough is working on the permanent collection space. "It's meant to last for seven years, and designing an exhibition so far in the future is tough. But if you think of it in the right way it shouldn't go out of date". Even at this early stage the space looks exciting; there's an element of vaudeville, of clownish fri-

Stools and Murals for Dining Rooms. Workshop with Vital Arts. St Barts Hospital and Royal London Children's Hospital, 2012.

Felix Pfäffli

■ ■ ■ By Isabelle Moisy

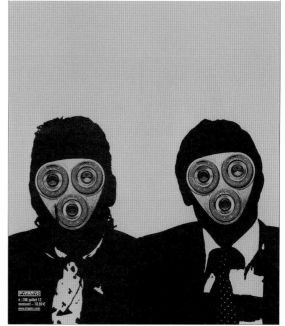

étapes : design et culture visuelle

아이EYE(: 국제 그래픽 디자인 리뷰)
1990-현재, 영국

창간인: 릭 포이너Rick Poynor

편집자: 릭 포이너(1990-1997), 막스 브라윈스마
Max Bruinsma(1997-1999), 존 L. 월터스John L.
Walters(1999-현재)

발행처: 아이 매거진Eye Magazine Ltd
언어: 영어
발행주기: 계간

언론인 릭 포이너는 1980년대 영국에서 구할 수 있는 디자인 잡지를 조사하던 중 '피상적인 월간지는 많지만 국제적인 디자인 리뷰라는 확립된 장르의 잡지가 없다'는 것을 발견했다. 새로운 디자인 저널 『아이』의 목표는 다른 잡지들을 모방하는 것이 아니라 주류 언론의 방식들을 시각 커뮤니케이션 보도에 적용하는 것이었다. 포이너는 "내가 『아이』를 가지고 하려는 일을 설명할 때 쓰는 단어는 '비판적 저널리즘'"이라고 회상했다. 그것은 "단순히 보도하는 대신 필자가 추가로 개인적인 의견과 분석, 즉 더 넓은 맥락의 느낌을 제공하는 것을 의미한다."

포이너는 디자이너가 아니었지만 새로운 아이디어들이 스며드는 그래픽 디자인 분야에 끌렸다. 포이너의 베스트셀러 『타이포그래피 나우 Typography Now: The Next Wave』는 부분적으로 디지털 시대에 생겨난, 소위 포스트모던, 해체주의, 표현주의 타이포그래피의 연대기가 되었다. '내 정책은 다른 잡지들이 다루지 않는 자료, 혹은 충분히 깊게 다루지 않는 자료를 다루는 것이었다.' 『아이』는 잡지로는 영국 최초로 1991년 3호에서 크랜

브룩 아카데미Cranbrook Academy의 논란이 많은 타이포그래피를 다루었다. (『에미그레』에 소개된) 새로운 디자이너들을 소개하고, 폴란드의 거장 포스터 작가 헨리크 토마셰브스키Henryk Tomaszewski와 폴란드에서 파리로 이주한 로만 시에슬레비치 Roman Cieslewicz 등 덜 알려진 인물들을 그들의 유쾌하고 초현실적인 접근법을 이해하는 신세대 디자이너들에게 소개하기도 했다. 이런 디자이너 소개글은 '성숙한 담론'이라는 안목에 따라 작성되었고, 맹목적으로 대상을 항상 칭찬하지는 않았다. 『아이』는 촌스러운 학술지가 아니었다. 자체 디자인은 개성 있고도 중립성을 유지했으며, 타이포그래피가 이미지를 압도하는 경우가 없었다.

포이너는 7년간 24호를 내고 은퇴했지만, 잡지는 간간이 화려한 면모를 보이면서도 근본적인 시각적 철학을 지금까지 유지해 왔다. 현재의 편집자 겸 공동 소유주 존 L. 월터스의 지휘 아래, 『아이』는 그래픽 디자인 구성 요소들에 대해 지속적으로 폭넓은 전망을 내놓고 있다. 크랜브룩과 『에미그레』 그래픽 스타일을 고수하는 측면은 사라지고 대중문화와 멀티미디어의 다양성이 그 자리를 차지했다. 『아이』는 시대정신에 얽매이지 않고 동시대성을 유지하고 있다.

『아이』는 무엇보다도 그래픽 디자이너를 위한 잡지이지만, 디자인의 개념적 경계를 초월하여 토착적인 식당 간판, 리처드 해밀턴, 도형 악보, 망가, 시력 검사표, 섹스와 마약과 로큰롤이 등장하는 로버트 크럼의 일생, 우주, 그리고 잡지에 적절한 기타 모든 것을 다룬다.

1

2

『아이』는 그래픽 디자인 잡지로는 처음으로 주류의 저널리즘 접근법을 비평에 적용했다. 디자인은 매력적이면서도 작품이 중심이 되도록 중립을 지켰다.

1 표지, 피트 즈바르트의 『PTT의 책』(1938) 일부, 1권 1호, 1990년 (아: Stephen Coates)

2 디자인 서류 복제에 관한 기사, 9권 73호, 2009년 가을(아: Simon Esterson)

3 표지, 『네덜란드의 새로운 해상 방어선 지도』(2009)의 '1940년의 전략적 시스템'에 나온 지도 부분, 10권 78호, 2010년 겨울(디: Joost Grootens studio, 아: Simon Esterson, 편집자: Jay Prynne)

4 앤젤라 로렌즈의 이미지를 바탕으로 한 표지, 13권 49호, 2003년 가을(크: Nick Bell)

5 사설 펼침면, 13권 51호, 2004년 봄(크: Nick Bell, 아: Jason Grant)

6 기사 『그래픽 관광』, 13권 51호, 2004년 봄(크: Nick Bell, 아: Jason Grant)

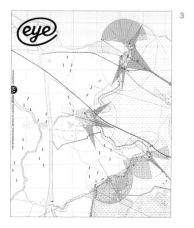

3

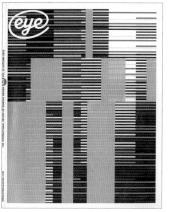

4

Editorial

The phrase 'visual concept' turns up frequently in this issue of *Eye*. It is a term that can mean the editing and sequencing of images, the organisation of information or the structuring of a book. 'Alchemy of layout' (pp.28-35) describes the role that Walter Pamminger, a scientist by training, has created for himself as an originator of book concepts. And in 'The order of pages' (pp.36-43) we learn that photographer Larry Towell is credited with the 'concept and layout' of *The Mennonites*. Yet Quentin Newark, who won design awards for his work on that book, acknowledges that 'Many great photography books ... are done without designers.'

This is apparently some distance from the idea of the designer as author. J. Abbott Miller once spoke of the difficulties of designing a book that the client regarded as little more than a set of bound prints. And in his examination of Pamminger's body of work, there are some surprising variations in the quality and style of design, and in the nature of the content. Abbott Miller also notes the critical separation that Pamminger makes 'between the "book concept" and its execution', yet there are interesting lessons for graphic designers in the way that Pamminger works as a strategist – and as a catalyst for good design – while collaborating with a team in the book making process.

Michael Light's *100 Suns* and *Full Moon* (pp.18-27) nevertheless focus attention on the nature of authorship, since Light's self-imposed task has been to select two books' worth of images from a vast collection of official photographs, like an art director working with a giant photo library. Light's visual essays are much more than aesthetic achievements, and concern themselves with the environment, politics and the creative and destructive powers of humanity itself. 'Getting humans to the moon was a moment of undeniable triumph and true creativity,' says Light. 'It was done peacefully, without national territorial claim, and provided essential hope to the species.'

'Land and liberation' (pp.54-59) deals with a part of the world that has lately been short on hope and humanity. When Dana Bartelt, encouraged by her Israeli designer friends, went looking for Palestinian 'political posters', she initially found little more than apparently simple, sentimental images. No slogans, few words. Bartelt's subsequent attempt to decode and understand the issues behind these images has led to a huge personal undertaking, incorporating research, travel, interviews with artists, designers and activists, two exhibitions, and a planned book project.

Personal opinions and awkward questions dominate Nicholas Blechman's 'Empire' issue of *Nozone* (pp.44-47), as expressed by many different illustrators and designers. By contrast the 'street graphics' books of 'Graphic tourism' and 'Graphic glossary' (pp.48-53) are anonymous: necessarily in the case of vernacular artwork lost and found in the corners of urban life; and deliberately in the case of curators whose aim is to collect and document, rather than to take any social or political stand.

With Stefan Lorant, in the London-based picture magazines *Lilliput* and *Picture Post*, we return to a recognisably individual hand and eye. Lorant's mid-twentieth century work, populist and commercially successful, was rooted in a humanist, liberal tradition then under threat elsewhere in Europe. It is interesting to reflect upon the way Lorant's many life changes – from musician to photographer, to film maker, to journalist, to prisoner of Nazism – might have informed his prolific creativity in magazines. *jw*

5

6

7

7 표지, 『에스콰이어』지를 위해 크리스천 슈워츠가 디자인한 여러 굵기의 스태그체로 조판된 'a'의 윤곽선과, 1995년 '맞춤형 테러' 전시에 나온 디자이너스 리퍼블릭의 작품 일부. 18권 71호, 2009년 봄(아: Simon Esterson, 디: Jay Prynne)

8 표지, 크리스틴 브룩로즈의 책 『스루Thru』 (1975)의 한 페이지, 8권 30호, 1998년 겨울 (편집자: Max Bruinsma, 아: Nick Bell)

9 데리 존스 인터뷰, 8권 30호, 1998년 겨울 (편집자: Max Bruinsma, 아: Nick Bell)

8 9

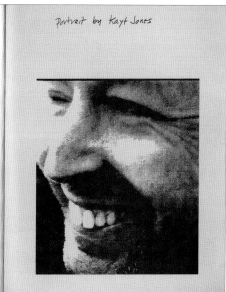

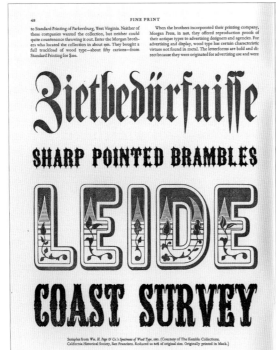

1

A REVIEW FOR THE ARTS OF THE BOOK

FINE

PRINT

VOLUME VIII NUMBER 3 JULY 1982

Eric Gill Centenary Issue

파인 프린트 FINE PRINT(: 북 아트 리뷰)
1979–1990, 미국

원제: 파인 프린트: 북 아트 뉴스레터Fine Print: A News-
letter for the Arts of the Book

창간인: 샌드라 커셴바움Sandra Kirshenbaum

편집자: 샌드라 커셴바움

발행인: 샌드라 커셴바움

언어: 영어

발행주기: 계간

1974년 샌프란시스코에서 처음 출간되었을 때『파인 프린트: 북 아트 뉴스레터』는 활판 인쇄된 페이지를 모아 접은 8쪽짜리 계간지 형태였고 북 아트와 관련 분야를 전문적으로 다루었다. 도서관 사서직을 거쳐 소규모 출판사를 운영하던 샌드라 커셴바움이 고안한 잡지였다. 그녀의 초기 목표는 한정판과 최근에 출간된 작은 활자의 인쇄물을 검토하여 소수의 특별한 독자들에게 소개하는 것이었다.

1976년 무렵에는 예술적인 제본, 프랑스 제본가들과 유럽 인쇄기에 관한 기사를 포함하여 '진행 중인 작업들'이라는 섹션도 있었다. 1979년, 뉴스레터였던『파인 프린트』가 실질적인 잡지인『북 아트 리뷰』로 바뀌었다. 유서 깊은 책 제작 전통에 관한 특집 기사는 계속 실렸지만 이를 현대적인 관점에서 다루었고 결코 고리타분하지 않았다. 1980년대부터는 구식과 현대식 조판·인쇄 기술을 이어주는 다리가 되었고, 실무자들이 어떻게 적응하고 있는지도 다루었다. 훌륭한 인쇄물을 진지하게 다루는 잡지로서 독자들에게 활판 인쇄의 감각적인 즐거움을 제공하는 동시에 매우 귀중한 지적 자원이

되었다. 앞서가는 공예가들을 소개하고 책과 인쇄, 타이포그래피와 제본 분야의 역사를 다루었다.

타이포그래피적으로 보수적인 뉴스레터였지만 매 호마다 다른 디자이너들의 손길로 멋스러운 새 제호(혹은 '배너')가 풍성하게 쏟아졌다. 처음 4호를 내는 동안, 편집 내용이 캘리그래피와 독일 표현주의 인쇄를 포괄할 정도로 확장되어 8쪽에서 18쪽으로 분량이 늘어났다. 잡지가 되자 크기와 페이지 수가 모두 늘어났다.

처음에는 500부 정도만 인쇄했고, 그 후 1천 부, (도서관들의 정기 구독 덕분에) 가장 많을 때 1천 8백 부를 찍었다. 폐간할 무렵에는 커셴바움이 활판 인쇄를 중단하고 '오프셋 인쇄'를 하고 싶어 했다. 아마 그랬다면 구독자들이 실망했을 것이다.

1980년대 초부터 커셴바움의 건강이 악화되었던(2003년 사망) 1990년의 최종호까지『파인 프린트』의 보도 내용은 세계화되었다. 영국, 독일, 네덜란드, 체코슬로바키아, 멕시코의 활자와 도서 제작을 전문적으로 다룬 기사들을 실었다. 역사와 비평과 과학 기술을 혼합하여 다루었기 때문에『파인 프린트』는 필수적으로 읽어야 하는 간행물이 되었다. 다른 그래픽 디자인 업계지들은 '디자인 저널리스트'를 고용했지만, 이와 달리 책 공예와 예술에 대한 커셴바움의 국제 전문가 네트워크에는 디자인 언론에서는 거의 들어 보지 못한 사람들이 여럿 포함되었다.『파인 프린트』는 텍스트를 위한 공간도 아끼지 않았다. 타이포그래피로 빽빽했지만 절대로 이미지를 희생시키지는 않았다.

활판 인쇄로 아름답게 만든『파인 프린트』는 훌륭한 디자인과 타이포그래피에 관해 설파한 내용을 스스로 실천했다. 고전적인 디자인에 중점을 두었음에도 불구하고 낡거나 향수에 젖은 느낌이 들지 않았다.

1 표지, 에릭 길 100주년 기념호, 8권 3호, 1982년 7월(디: Christopher Skelton)

2 기사「목활자의 낭만」, 9권 2호, 1983년 4월

3 표지, W. A. 드위긴스의 장식물을 기초로 한 디자인, 13권 2호, 1987년 4월(아: Marie Carluccio)

4 표지, 빈티지 목활자를 활용한 디자인, 9권 2호, 1983년 4월(디: Clair Van Vliet)

5 '카탈로그와 그 이상' 관련 기사, 16권 1호, 1990년 봄

6 '타이포그래피 이미지 안의 형태, 패턴, 질감' 관련 기사, 15권 2호, 1989년 4월

7 표지, 프리츠 아이헨베르크의 목판화 부분, 16권 1호, 1990년 봄(디: Antonie Eichenberg)

2

3
4

5

7

6

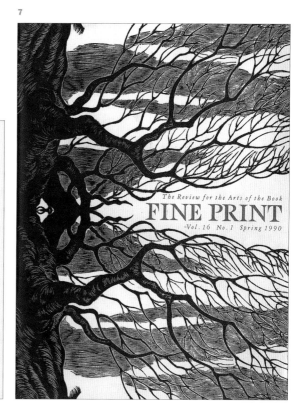

게브라우흐스그라피크 GEBRAUCHSGRAPHIK(: 광고 예술 진흥을 위한 월간지)
1924-1944, 독일

창간인: H. K. 프렌첼 H. K. Frenzel
편집자: H. K. 프렌첼(1937년까지)
발행처: 독일그래픽디자이너협회 Bund Deutscher
Gebrauchsgraphiker와 독일제국 광고박람회협회
Reichsverband Deutsche Reklame-Messe
언어: 독일어, 영어
발행주기: 월간

독일의 많은 광고·디자인 업계 잡지 중에서, 1920년
대와 1930년대 초에 가장 세계적이고 영향력 있던
잡지는 베를린에서 독일그래픽디자이너협회 창립
자인 H. K. 프렌첼이 창간한 『게브라우흐스그라피
크(상업 그래픽)』였다. 전후의 인플레이션 때문에
독일인들은 심각한 궁핍을 겪었지만, 독일그래픽
디자이너협회의 공식지였던 『게브라우흐스그라피
크』는 두 가지 언어로 '새로운' 국제 그래픽 아트 스
타일과 테크닉을 기록하며 상업주의와 자본주의의
도구들을 팔았다. 광고 미술은 세상의 선善을 추구
하는 힘이라는 편집의 기본 개념이 뚜렷했다.

잡지의 임무는 1927년에 프렌첼이 쓴 대로 "국제
적인 상업 프로파간다의 면면과 특징을 잘 보여 주
는" 것이었다. 가장 혁신적인 디자이너들과 일러스
트레이터들을 소개하면서 맞춤 컬러, 장정된 샘플,
광고 접지, (금은박) 스탬프, 다이컷과 기타 새로운
마감 기술 등 최신 인쇄와 출판 기술 및 도구를 자
주 활용했다. 이 잡지는 결코 급진적인 디자인을 위
한 선언이나 요구가 아니라, 독일의 활자, 책, 광고
포장과 전시 디자인을 다루었으며, 1927년(4권)

이후에는 국제적인 수준으로 올라섰다.

잡지 디자인은 프렌첼이 인쇄업자와 함께 진행
했다. 1926년에는 일러스트레이션을 담아내기 위
해 상당히 중립적이긴 하지만 타이포그래피적 일
관성을 도입했다. 당대의 주요 디자이너들이 표지
일러스트레이션을 맡았고, 사용된 이미지와 일관
성이 있도록 종종 로고를 변경했다.

프렌첼은 그의 사회적 이상주의에도 불구하고,
직업적으로는 자신의 잡지 안에 동시대 디자인의
전통적인 측면과 진보적인 측면을 균형 있게 실을
만큼 실용주의적이었다. 그는 그래픽 디자인과 다
른 디자인 분야를 하나로 통합할 모델로서 바우하
우스의 이상을 사용했고, 이러한 이상을 전형적으
로 보여 준 디자이너들을 홍보했다.

프렌첼은 새로움을 옹호했으나 모던 디자인을
스스로 만드는 데까지는 나아가지 않았다. 그의 잡
지는 시각적으로 수용 가능한 것과 실험적인 것 사
이의 규칙을 충실히 따랐다. 어쩌면 이런 이유로
『게브라우흐스그라피크』는 제3제국 초기에도 살
아남았을 것이다. 그러나 결국 나치의 명령으로,
승인되지 않은 '타락한' 모던 디자인이 강제로 제
외되고 잡지는 변했다. 1937년 프렌첼 사망 후,
『게브라우흐스그라피크』의 새 편집자들은 게브라
우흐스그라피커들에게 '인상주의, 표현주의, 입체
파, 미래주의를 피하라'고 주의를 주었고, 따라서
프렌첼이 자랑스럽게 확립한 아방가르드와의 연
계성을 단절시켜 버렸다.

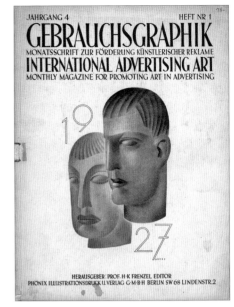

1

H. K. 프렌첼은 다양한 그래픽
스타일을 가장 잘 소개하는 내
지를 디자인하려고 굉장히 고
심했다. 표지는 안에 소개된 아
티스트와 디자이너에 맞게 디
자인되었다.

1 표지, 4권 1호, 1927년(일:
Otto Arpke)
2 표지, 9권 12호, 1932년
(일: Benigne)
3 표지, 14권 3호, 1937년
3월(일: E. McKnight
Kauffer)
4 표지, 11권 4호, 1934년
3월
5 표지, 11권 6호, 1934년
6월(일: Otto Arpke)
6 표지, 3권 2호, 1926년(일:
Lucian Bernhard)

6

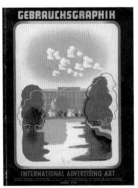

2 3

4 5

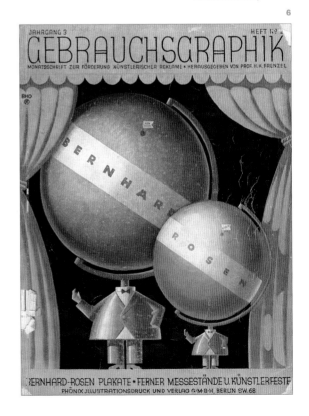

7

8

9

10

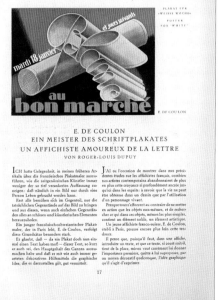

11

12

게브라우흐스그라피크 GEBRAUCHSGRAPHIK(: 국제 광고 예술)
1950-1996, 독일

편집자: 에버하르트 휠셔Eberhard Hölscher
발행처: 슈티브너 출판사Stiebner Verlag
언어: 독일어, 영어
발행주기: 월간

H. K. 프렌첼이 1924년 창간한 『게브라우흐스그라피크』는 전후 출간될 『그라피스』, 『커뮤니케이션 아츠』, 『아이디어』 같은 그래픽 디자인 잡지의 원형이었다(96-97, 60-61, 106-107쪽 참조). 그러나 1950년 무렵 『게브라우흐스그라피크』가 6년의 공백을 깨고 재발간되었을 때, 이 업계의 변화 때문에 업계지의 발간 성격도 바뀌어야 했다. 여전히 독일그래픽디자이너협회의 기관지였지만 그래픽 디자인 세계가 훨씬 확장되었다. 세계 경제로 인해 디자이너들과 디자인 방식들이 더욱 국제적으로 변했다. 미국은 생산과 소비의 절정기에 있었고 유럽은 빠르게 재건되는 중이었다. 그래픽 디자인은 소식을 전달하는 본질적인 수단 중 하나였다.

에버하르트 휠셔 박사는 『게브라우흐스그라피크』를 되살려 10년 이상 편집장을 맡았다. 표면상으로 이 잡지는 나치와 전쟁의 방해를 받지 않고 그런대로 옛 모습을 유지하는 것처럼 보였다. 어쨌든 새로 나온 잡지에는 좀 더 현대적인 레이아웃이 쓰였다. 본문 활자로는 푸투라가 계속 쓰이다가

몇 년 후에 헬베티카로 대체되었다. 이번에도 표지는 매 호마다 달라졌다. 그래픽 스타일은 바뀌었다. 1920년대와 1930년대의 날렵한 에어브러시와 가짜 입체파 대신 표현이 풍부한 붓질을 활용했다. 추상적이고 스케치적인 요소가 도입되었고 표현이 과장된 미술 작품이 제외되었다. 재간출 초기에는 미국적인 주제들을 다루며 미국 예술가와 디자이너를 더 많이 소개했다. 타임스스퀘어를 목판화로 표현한 에릭 칼Eric Carle의 1958년 1호 표지는 분명 미국적이었지만 유럽 스타일이기도 했다. 나치에 절대 반대했을 인물 벤 샨이 한스 슐레거Hans Schleger와 나란히 긴 특집 기사에 등장했다(1956년 1호).

프렌첼이 이끌던 때보다는 영향력이 덜했겠지만, 『게브라우흐스그라피크』는 1950년대 그래픽 아트계에 전후 디자인이 어떤 변화를 가져왔는지 알려 주는 주도적인 역할을 했다. 일종의 유희적 합리주의에 대한 주목할 만한 기록이자, 스위스와 독일 디자인을 가장 온전히 담아낸 잡지 중 하나이기도 하다. 1960년대로 넘어가면서 잡지는 당대의 스타일과 트렌드를 반영했다. 1970년대에 들어 『게브라우흐스그라피크』라는 이름이 더 이상 적절하지 않아 여기에 Novum(새로움)이라는 단어가 더해졌고 이 잡지의 다음 세대가 시작되었다.

전후에 나온 두 번째 『게브라우흐스그라피크』는 국제적인 패션, 트렌드, 디자인 개척자들을 소개했다. 표지는 그러한 목적을 보여 주는 시각적 증언이었다.

1 표지, 29권 2호, 1958년
(디: Atelier Müller-Blasé)
2 표지, 31권 11호, 1960년
(디: Laurents)

3

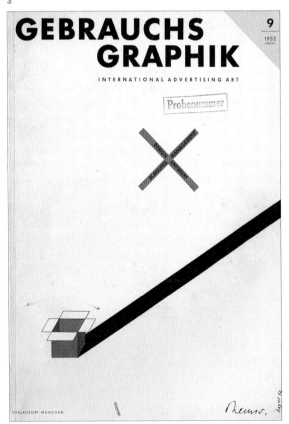

4

5

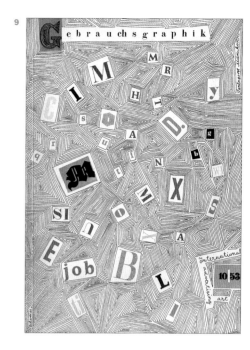

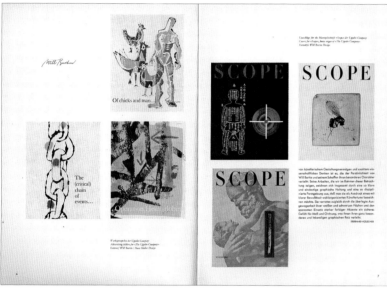

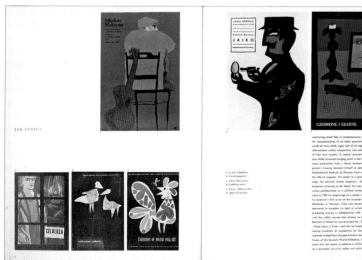

3 표지, 23권 9호, 1952년
(디: Herbert Bayer)
4 표지, 29권 1호, 1958년
(일: Eric Carle)
5 표지, 30권 6호, 1959년
6 기사 「다스 플라카트(포스
터)」, 39권 1호, 1968년
7 미국 아트디렉터 윌 버틴 관
련 기사, 24권 10호, 1953년
8 폴란드 포스터 디자이너 얀
레니차 관련 기사, 30권 2호,
1959년
9 표지, 24권 10호, 1953년
(디: Hans Schweiss)
10 표지, 39권 1호, 1968년
(타이포그래피: Rudolf
Schucht)
11 표지, 29권 6호, 1958년

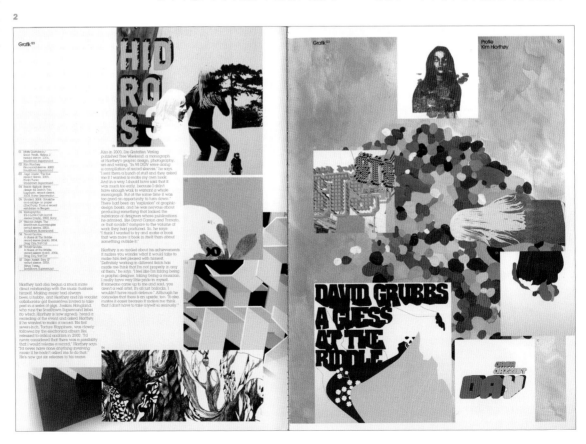

『그래픽스 인터내셔널』에서 시작된 영국 잡지 『그라피크』는 현대 디자인을 기록한 잡지라 기보다는 하나의 디자인 '오브제' 성격이 강했다. 두꺼운 종이에 인쇄되어 묵직한 기록물처럼 느껴졌다.

1 표지. 킴 히오르퇴위Kim Hiorthøy의 그림 일부, 123호, 2004년 11월

2 디자이너 겸 일러스트레이터 킴 히오르퇴위 관련 기사, 123호, 2004년 11월(디: Nick Tweedie, Malone Design)

3 '일러스트레이션' 특집호 기사, 175호, 2009년 7월

4 기사 「피터 루이스의 사례」, 151호, 2007년 5월

5 '2월의 쇼케이스' 도입부, 159호, 2008년 2월

6 '편집 디자인 특별 보도'의 도입부 펼침면, 123호, 2004년 11월

7 표지, 151호, 2007년 5월 (디: SEA Design)

8 표지, 162호, 2008년 5월(디: Akatre와 Matilda Saxow)

9 표지, 175호, 2009년 7월 (디: Matilda Saxow)

그라피크GRAFIK
2003년 7월–2010년 7월, 2011년 2월–2011년 11월, 영국

편집자: 캐럴라인 로버츠Caroline Roberts

발행처: Archant Plc(2003–2005), Grafik Ltd(2005–2010), Adventures in Publishing Ltd(2010–2011), Woodbridge & Rees(2011)

언어: 영어

발행주기: 월간(연 10–12호), 이후 격월간

2003년 창간되어 2011년 폐간된 『그라피크』는 디자인 분야의 필자 캐럴라인 로버츠가 편집했다. 로버츠는 이 잡지의 전신 『그래픽스 인터내셔널 Graphics International』을 주관했던 인물이기도 하다. 그녀의 목표는 "그 자체로 오브제가 되고 사람들이 그 일부분이 되고 싶어 하는" 잡지를 만드는 것이었다. 최종적으로 그 목표는 실현되었다.

로버츠는 가치는 있으나 지루한 프로젝트를 다루었던 텍스트 위주의 『그래픽스 인터내셔널』을 더욱 유쾌한 레이아웃의 시각적 잡지 『그라피크』로 완전히 변화시켰다. 로버츠의 말대로, 새로운 잡지는 "내용에 더 잘 부합"했다. 또한 기존의 관습이 아닌 새로운 흐름을 예고하기도 했다. 로버츠와 편집팀이 "우리가 디자인에 지루함을 느끼면 독자들이 지루함을 느끼는 것은 시간문제임을 깨달은" 후, 활자와 이미지와 텍스트의 완벽한 조화가 이루어졌다. 『그라피크』가 격월간이 되자 로버츠와 공동 편집자 앙가라드 루이스Angharad Lewis는 면수를 늘려 더 길고 주제가 있는 기사들을 도입했다.

『그라피크』는 다른 영국 디자인 잡지들과 달리, 기존의 그래픽 디자인을 벗어나 다양한 내용을 다루었다. 표면상으로 그래픽을 다루었지만 편집자들은 보도 범위를 넓혀 기업 세계에 속하지 않은 새로운 부류의 디자이너들을 다루었다. 이는 로버츠가 적극적으로 홍보하려던 분야와 맞아떨어졌다. 바로 새로운 재능을 강조하는 것이다. 그래서 이 잡지가 충실한 추종자들을 육성하는 것처럼 보이기도 했다. 더욱이 잡지는 스스로를 '동료 열정가들'로 정의했고, 부제들 중 하나는 '우리는 그래픽 디자인을 사랑한다'였다. 『그라피크』의 태도와 의견은 분명했지만 로버츠는 "우리는 사람들의 작업을 혹평한 적 없다"고 주장했다. 매우 비판적인 리뷰 기사들은 예외였다.

편집 구성은 상당히 구조적이었다. 매 호마다 특집 기사와 주제별 스페셜 리포트가 실렸다. 인물 소개, 사례 연구, 특집, 의견과 리뷰가 섞여 있었고, 표지는 일반적으로 마지막에 결정되었다.

2011년 『그라피크』 발간이 중단되었다가 몇 달 후 재창간되었다. 우드브리지 앤드 리스(로버츠와 루이스의 회사)에서 편집과 디자인을 담당하고 발행사는 피라미드 에디션스Pyramyd Editions로 바뀌었다. 이 출판사는 단 6호를 낸 다음 충분한 예고도 없이 철수를 결정해, 잡지 발간이 중단되었다. 로버츠와 루이스가 아직 잡지의 권한을 가지고 있으므로 언젠가 『그라피크』가 다시 발간될 가능성은 있다.

3

4

5

6

7

8

9

창간인: 타데우시 **그로노프스키**|Tadeusz Gronowski, 프
란치세크 **시에들레츠키**|Franciszek Siedlecki
편집자: 타데우시 그로노프스키, 프란치세크 시에들레츠키
발행처: 폴란드그래픽디자이너협회Zwiazek Polskich
Artystów Grafików
언어: 폴란드어
발행주기: 월간

『그라피카』는 두 명의 저명한 예술가가 창간했다.
탁월한 포스터 디자이너 타데우시 그로노프스키
(1894-1990)와 화가 겸 그래픽 아티스트, 극장 제
작 디자이너 겸 미술 비평가였던 프란치세크 시에
들레츠키(1867-1934)였다. 현직 디자이너들이 디
자이너 교육을 개선하고 지식을 제공하기 위해 디
자인 잡지들을 창간했지만 대부분은 이 잡지만큼
엄격하게 편집되지 않았다. 폴란드 전역의 그래픽
아티스트, 아트디렉터, 인쇄업자가 구독했던 이 잡
지에는 그로노프스키와 시에들레츠키의 열정이
빼곡히 담겨 있다.

그로노프스키와 시에들레츠키는 소위 '젊은 폴
란드' 시대의 산물이었다. 폴란드는 러시아, 오스
트리아, 독일의 틈바구니에서 탄생하여 1918년에
독립했다. 바로 이때 포스터가 주요 예술 형식으로
등장했다. 기하학적 순수성을 가르쳤던 바르샤바
의 과학기술 전문학교에서 회화적 전통의 거부를
장려하고 부분적으로 도움을 주기도 했다. 포스터
예술가들은 기하학을 여러모로 활용했으며, 포스

터 매체는 강력한 광고 수단으로 떠올랐다. 그로노
프스키는 포스터 제작에만 전념한 최초의 폴란드
예술가였다. 1926년 라디온Radion 비누를 위해 만
든 플래카드는 그의 말대로 "판매자와 대중 사이의
직접적인 소통"이었다. 검은 고양이가 세면기로 뛰
어들었다가 희게 변하여 나오는 모습을 유선형의
기하학적 이미지로 표현하고 "라디온이 깨끗하게
해 드립니다!"라는 태그라인을 달았다.

『그라피카』 잡지는 유럽의 다른 유사 잡지들처
럼 대담하지 않았지만, 창간인들의 개성에 따라 정
해진 보도 범위가 인상적이었다. 그래픽 아트, 타
이포그래피, 디자인은 그로노프스키가 쓴 포스터
관련 기사에서 소개되었고, 다른 주제들은 폴란드
민속 목공예부터 신문 일러스트레이션, 지폐에 쓰
이는 강판 조각 기법까지 다양했다. 『그라피카』는
'인쇄 시스템의 양상' 같은 기술적인 기사도 많이
실었다. 그리고 포스터 공모전을 통해 디자인 전공
학생들에게 활력을 불어넣었다.

그로노프스키는 여러 점의 표지를 디자인했는
데, 그가 디자인한 정교하고 다채로운 포스터보다
는 훨씬 절제된 작품이었다. 시에들레츠키는 파리
도서관에 소장된 폴란드 그래픽 디자인 작품에 관
한 중요 기사를 포함하여 역사적인 기사를 담당했
다. 바르샤바에서 발간되던 『그라피카』는 폴란드에
초점을 두어 폴란드 우표와 화폐, 폴란드 지도자들
의 서명 기사 등을 실었지만, 리투아니아의 판화와
북 아트 전시 및 중국 민속 목판화도 다루었다.

2

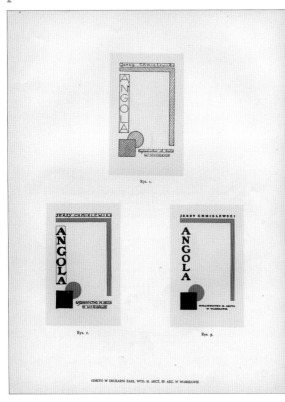

아름다운 표지들과 샘플 디자
인 작품들이 있는 『그라피카』
는 제2차세계대전 이전에 거의
알려지지 않았던 폴란드 그래
픽 디자인의 흥미진진한 면을
훌륭하게 대변했다.

1 표지, 2권 6호, 1933년(디:
W. Zawidzka)
2 도서 재킷 디자인 관련 기
사, 1권 5호, 1931년
3 표지, 2권 2호, 1933년(디:
Tadeusz Gronowski)
4 표지, 1권 6호, 1931년(디:
W. Suwalski)
5 표지, 2권 2호, 1932년(디:
Tadeusz Gronowski)
6 표지, 1권 5호, 1931년(디:
Tadeusz Gronowski)
7 제지상 광고, 1권 6호,
1931년(디: W. Suwalski)

3

93

5

4

6

7

1

그라피크GRAPHIK(: 상업 미술과 광고 잡지)

1948-1982, 독일

편집자: A. 바네마허A. Wannemacher
발행처: 마이발트 출판사Verlag Maiwald
언어: 독일어, 영어
발행주기: 월간

『그라피크』는 슈투트가르트에서 발간되었다. 큰 항구와 국제공항을 갖춘 교통의 요지이자 상당히 큰 산업 중심지로서 새로운 독일의 모델인 도시였다. 그러한 배경에서 비즈니스 지향적이고 진지한 이 전후 독일 디자인 잡지의 편집 초점이 규정되었다. 이 잡지의 편집 목표는 파괴되고 분단된 나라의 산업·그래픽 디자인을 나치 이전의 국제 경쟁력이 있는 수준으로 되돌리는 데 도움을 주는 것이었다. 동시에 여러 장르와 형태의 진보적인 동시대 디자인을 옹호했다. 독자들 중에는 기술자와 공급자도 있었지만, 편집자들은 무엇보다 산업을 위해 신세대 디자이너들을 교육하고자 했으므로, 이 잡지의 기사들은 다른 잡지들이 일반적으로 다루는 좀 더 기교적이고 특별한 지식보다 그래픽 디자인의 체계적이고 전략적인 측면에 초점을 두었다.

이 뚜렷한 렌즈를 통해, 『그라피크』는 주로 디자인과 광고가 구서독의 상업 인프라를 향상시킬 수 있는 방식을 다루었다. 특집 기사들은 유머를 가미하지 않은 채 '산업 홍보의 새로운 방식'과 '수출 홍보의 질문들' 같은 식으로 허튼소리는 빼고 제목을 썼다. 전자는 필자들이 '진보적인 태도'라고 부르는 것을 홍보한 반면, 후자의 기사는 "수출을 공식적으로 홍보하는 작업은 다소 이론적인 말에만 만족하는 반면 실질적인 지원은 부족한 상태다"라는 언급에서 드러나듯 당시의 관행에 비판적이었다. 건조한 제목의 기사 「심판대에 오른 기술 분야 광고」에서 보이듯이 『그라피크』는 디자인 효율을 최대한 살리지 못하는 디자이너와 사업가를 주저 없이 비난했다. 이 기사는, 만족스럽지 못한 작업은 "생산 부문에서만큼이나 디자인에서도 값어치를 하지 못한다"라고 주장하면서 다른 나라에 비해 크게 뒤떨어진 독일 업계 종사자들을 비난한다. 「기로에 선 광고」라는 불길한 제목을 붙인 또 다른 기사는, 독일의 광고가 "정신적으로 새로 태어나야 하고, 그렇지 않으면 더 무너질 것이며 우리나라의 경제생활에 중대한 손실을 초래할 것이 분명하다"라는 생각을 전한다.

『그라피크』가 모든 것을 비난하지는 않았다. 편집자들은 특정 디자이너들의 공헌에는 긍정적인 태도를 보였다. 예를 들어, 산업 디자인의 전설 레이먼드 로위Raymond Loewy는 1951년에 '미국적인' 활동의 모범으로 꼽혔으며, 편집자 A. 바네마허는 "미국인들은 항상 새로운 아이디어에 열려 있다"라는 특이한 단정을 내렸다. 또한 그는 "미국인들의 경제생활 구조로 인해 더욱 발전하는 경향"이라고 썼다. 이는 『그라피크』의 초기에 만연했던 공공연한 산업적 열등감을 나타낸다.

2

3

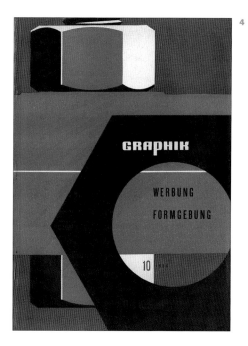

4

7

8

EINE WELTINDUSTRIE WIRBT

177

5
6

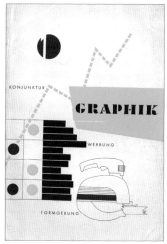

「그라피크」는 「게브라우흐스그
라피크」보다 덜 알려져 있지만
전후 그래픽과 산업 디자인을
이해하는 데 상당히 중요하다.
표지와 로고는 항상 다른 디자
이너들이 고안했다.

1 표지, 2권 1호, 1949년(디:
Hahn)
2 표지, 3권 4호, 1950년
3 디자이너 제로(한스 슐레거
로도 알려짐)의 맥 피셔리스
일러스트레이션에 대한 기사.
6권 1호, 1953년
4 표지, 6권 10호, 1953년
(디: Walter Allner)
5 표지, 4권 1호, 1951년
6 표지, 4권 11호, 1951년
7,8 에소와 셸 석유 회사 광
고 캠페인 관련 기사, 3권 4호,
1950년
9 「독일 디자이너들의 상황」
이라는 기사로 여러 디자인 전
시회의 포스터를 보여 준다.
2권 1호, 1949년

9

DIE SITUATION

DER DEUTSCHEN

GEBRAUCHSGRAPHIK

Betrachtungen zur

Düsseldorfer Ausstellung

Internationale

Gebrauchsgraphik

그라피스GRAPHIS(: 그래픽 아트와 응용 미술에 관한 국제 저널)
1944-2004, 스위스

창간인: 발터 헤르데크Walter Herdeg, 발터 암스투츠
Walter Amstutz

편집자: 발터 헤르데크(1986년까지), B. 마르틴 페데르센B. Martin Pedersen

언어: 프랑스어, 독일어, 영어(1986년부터 영어)
발행주기: 격월간

발터 헤르데크(1908-1995)가 그래픽 아트와 디자인을 이야기할 때 그는 진정한 팬의 입장이었다. 그러나 그가 국제 디자인 역사 전체에 가장 크게 공헌한 것은 발터 암스투츠와 1944년에 공동 창간한 격월간 잡지였다. 헤르데크가 1964년부터 1986년까지 혼자서 편집하다 1986년 B. 마르틴 페데르센이 잡지를 인수했다.

헤르데크는 미국, 유럽, 일본의 선도적인 디자이너들을 중요하게 다루었고, 동유럽, 남미, 아시아의 알려지지 않은 수많은 디자이너들을 소개했다. 그가 공산주의 진영의 디자이너에 관심을 가지고 공감했기 때문에 그들이 부각될 수 있었다. 그렇지 않았다면 공산주의 진영의 디자이너들을 소개하는 일은 불가능했을 것이다.

헤르데크는 탁월한 수준을 독려하여 전후 디자인 미학과 감각을 규정하는 데 도움을 주었다. 모든 디자이너들이 『그라피스』에 실리기를 갈망했고 연감이 급증하기 전에는 『그라피스』 연감에 실리는 것이 최고의 영예였다.

하지만 글은 부수적이고 글자 수도 제한되어 있었다. 큰 이유는 3개 국어 사용 때문이었다. 이미지가 핵심이었다. 헤르데크는 푸시 핀 스튜디오를 국제적으로 처음 인정했고, 앙드레 프랑수아, 롤랑 토포르Roland Topor, 브래드 홀랜드Brad Holland, 폴 데이비스 같은 일러스트레이터들을 서로 알게 하고 세상에 소개했으며, 장래가 촉망되는 신인들을 소개하는 호에서 펜타그램Pentagram, 체르마예프 & 가이스마Chermayeff & Geismar, 허브 루발린Herb Lubalin, 루 도프스먼Lou Dorfsman, 루 실버스타인Lou Silverstein과 다른 선도적인 업계 종사자들에게 이목을 집중시켰다. 『그라피스』 표지 의뢰를 받는 것은 대단한 찬사였다. 헤르데크는 디자인 선호도가 분명했음에도 편집 면에서는 취향의 폭이 지극히 넓었다. 그 점은 다양한 표지 미술에서 드러난다.

종종 적자가 났지만 헤르데크는 장애물이 있어도 계속 『그라피스』를 경영하는 것이 자신의 사명이라 믿었다. 결국 1986년, 노르웨이 태생으로 뉴욕에서 활동하는 아트디렉터 겸 디자이너 B. 마르틴 페데르센에게 잡지를 팔았다. 페데르센은 헤르데크의 순수한 포트폴리오 잡지를 쇼케이스 겸 디자인 라이프스타일 잡지의 혼합물로 재구성했다.

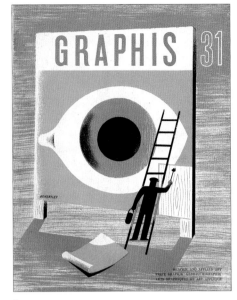

1

『그라피스』는 전후 그래픽 디자인 잡지들의 필수불가결한 요소였다. 『그라피스』의 표지는 항상 신선하고 각각 개성이 있었다. 비록 잡지가 분명하게 비평적이지 않더라도 디자이너로서 잡지에 참여하는 것은 여전히 명예로웠다.

1 표지, 6권 31호, 1950년
(디/일: Tom Eckersley)
2 표지, 24권 137호, 1968년
(일: Tomi Ungerer)
3 표지, 2권 13호, 1946년
1/2월: Imre Reiner)

2
3
4
5
6

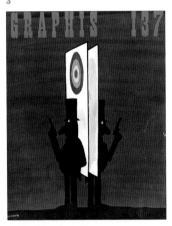
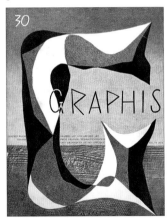

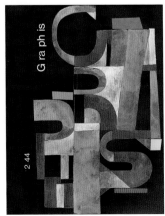

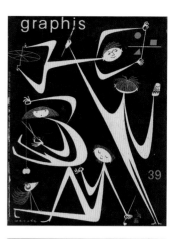

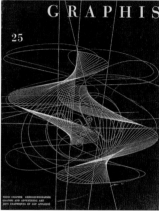

10
11

MARSHALL PLAN

DESIGN IN THE SERVICE OF EUROPEAN COOPERATION
GRAPHIK IM DIENSTE EUROPÄISCHER ZUSAMMENARBEIT
L'ART PUBLICITAIRE AU SERVICE DE LA COLLABORATION EUROPÉENNE

François Stahly

BRITISH COMMERCIAL ART
BRITISCHE GEBRAUCHSGRAPHIK
L'ART PUBLICITAIRE EN GRANDE-BRETAGNE

Charles Rosner

Christmas Gifts

Simpson

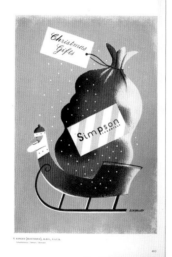

7
8

9

THE DUFFY DESIGN GROUP

FOR THE LAST SEVERAL DECADES, GRAPHIC DESIGN HAS HAD ITS HEROES; THOSE WE HAVE LOOKED UP TO AS THE STANDARD BEARERS, THE BEST OF THE BEST. AND, IN A SENSE, THEY WERE SACROSANCT. HOWEVER, IN RECENT YEARS THE INDUSTRY HAS FOLLOWED THE TREND OF POPULAR CULTURE BY CREATING VIRTUAL "POP STARS"

BY SCOTT A. MEDNICK/PORTRAIT OF JOE DUFFY & CHARLES S. ANDERSON BY DAVE BAUSMAN

12

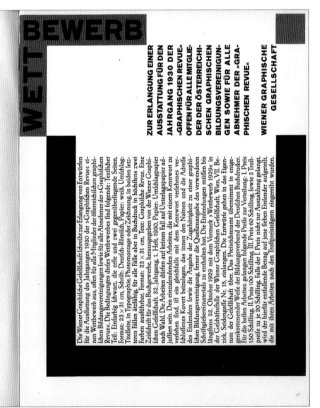

원제: 오스트리아 그래픽 리뷰Graphische Revue Österreichs (1899–1918)

편집자: 빈그래픽협회Wiener Graphische Gesellschaft

발행처: 인쇄제지조합교육협회Bildungsverband der Gewerkschaft Druck und Papier와 그래픽협회 Graphische Gesellschaft

언어: 독일어

발행주기: 격월간

―――――――――

원래의 『오스트리아 그래픽 리뷰』는 1899년 빈에서 인쇄제지조합교육협회가 창간했다. 잡지는 곧 인쇄업자들에게 필수 자료가 되었다. 한 해 전인 1898년, 빈 분리파 예술 운동 잡지 『베르 사크룸Ver Sacrum』이 표지와 내지 디자인 방식을 급진적으로 바꾸기 시작했다. 세기말의 빈은 건축, 회화, 음악, 심리학, 그래픽 디자인 분야에서 유럽 모더니즘 운동을 위한 도약대였다. 독일어권 유럽에서 고도의 모더니즘 미학을 규정하며 문화를 이끌어 가던 사람들은 빈을 본거지로 삼았다.

1899년부터 1918년까지 『오스트리아 그래픽 리뷰』는 문화계에서 빛나는 존재가 아니었다. 잡지는 (약 4천 명의 독자에게) 새로운 인쇄 기술, 기계, 설비를 소개하고 성장하는 인쇄 산업의 역동적 변화를 보도했다. 초기에 발간된 호들은 인쇄업계를 독점적으로 다루었다. 제1차세계대전 때 살아남았지만 1918년 폐간되었다.

1922년 출판업계를 위한 잡지로 재창간되었고 『그라피셰 레뷔』라는 축약된 제목과 좀 더 현대적인 타이포그래피를 도입했다. 1920년대 중후반, 신타이포그래피가 독일 전역에 퍼지고 오스트리아에도 스며들었다. 표지는 빨강과 검정, 비대칭적인 구성, 대담한 고딕 활자와 직선의 기하학적 레이아웃 등으로 대담하게 바우하우스/구성주의의 자부심을 고수했다. 비록 타이포그래피적으로는 전적으로 바우하우스의 격언을 따르지 않았지만, 미학의 본질은 빛을 발했다. 잡지의 디자인뿐 아니라, 좋은 실무 사례들과 활자 주조소 및 인쇄소 광고들도 확실히 근대적이었다.

『그라피셰 레뷔』가 다루는 범위는 레터헤드(때로는 2도 인쇄로 표본을 8페이지 이상 실었다)부터 오스트리아인들이 뛰어났던 분야인 포스터까지 다양했다. 활자와 타이포그래피는 가장 일관성 있게 다루는 주제로서 디자이너들과 인쇄업자들에게 자료와 스타일 가이드를 제공했다. 잡지의 쇠퇴가 독일에서 대두된 국가 사회주의나 (오스트리아를 제3제국에 포함시켰던) 독일의 오스트리아 합병과는 관련이 없었지만, 이 잡지는 1933년 폐간되었다.

『오스트리아 그래픽 리뷰: 미디어 디자인과 제작을 위한 잡지Graphische Revue Österreichs : Das Magazin für Mediendesign und-Produktion』는 오늘날 전혀 다른 경영진 아래에서 현대적인 판형으로 계속 출간되며 인쇄 형식과 타이포그래피를 비롯한 프리프레스 기술을 상세히 제공한다.

이 오스트리아 잡지는 디스플레이 면에서 독일 신타이포그래피 스타일을 엄격하게 고수했다. 역으로 텍스트 페이지는 훨씬 더 전통적이었다.

1 표지, 31권 1호, 1929년
2 사설과 빈그래픽협회를 위한 광고 페이지, 31권 3호, 1929년
3 침구 공장과 활자 주조소 광고 페이지, 31권 1호, 1929년(디: Hans Scheer[좌])
4 표지, 31권 2호, 1929년
5 표지, 31권 3호, 1929년

3

4

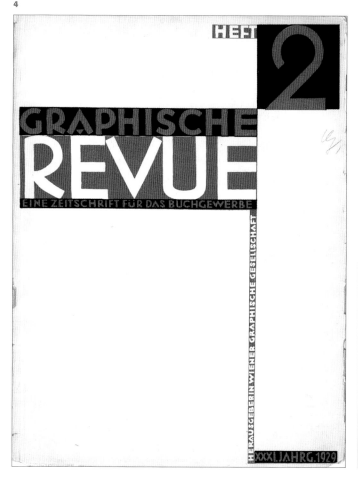

5

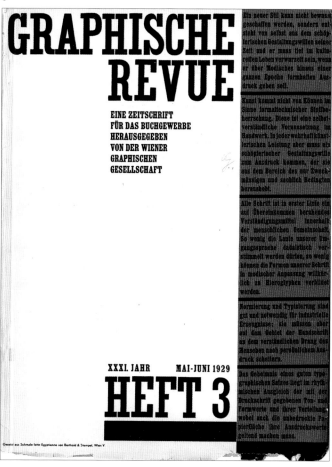

그레이티스GREATIS(: 국제 그래픽 디자인 계간지)
1992-1994, 러시아

창간인: 세르게이 세로프Sergey Serov, 바실리 차이간코프Vassily Tsygankov, 블라디미르 차이카Vladimir Chaika

편집자: 세르게이 세로프
아트디렉터: 바실리 차이간코프
디자이너: 블라디미르 차이카
발행처: 에이전시 그레이티스Agency Greatis
언어: 러시아어(영문 요약)
발행주기: 4호

1990년 무렵 세계는 (소련의 새로운 개방성과 투명성을 나타내는) '글라스노스트'라는 단어에 친숙했고, 모스크바 출신의 디자이너 겸 편집자 세르게이 세로프에게는 처음으로 철의 장막이 열린 해였다. 그는 생애 처음으로 외국으로 가서 당시 체코슬로바키아 브루노에서 열린 포스터 비엔날레에 참석했다. "그때 받은 인상이 굉장했다"라며, 자신을 디자인계에서 반겨 준 전설적인 디자이너들과 만난 이야기를 했다.

세로프가 컨설팅 편집자로 일했던 구소련의 주요 디자인 잡지 『레클라마Reclama』가 공식적으로 제제를 당했다. 브루노에서 모스크바로 돌아온 그는 이만하면 충분히 참았다고 선언했다. "우리는 자유인이다. 우리만의 독립적인 잡지를 발간하겠다!"

잡지는 러시아 알파벳의 마지막 세 글자 'ЭЮЯ(에유야)'로 불렸다. 그래픽적으로 독특한 모양이었기 때문이다. 하지만 젊은 스태프 중에는 사업을 잘 알거나 성공에 필요한 재정을 갖춘 사람이 없었다. 그래서 모스크바의 성공적인 광고 에이전시 그레이티스가 잡지를 자기네 이름으로 내겠다고 했을 때 세로프와 동료들은 이에 동의했다. 『그레이티스』는 3년간 운영되었지만 겨우 4호만 발간되었다. 완성도가 『레클라마』보다 훨씬 높았고, 책의 '국제적인' 부제에 부합하면서 광고나 그래픽을 넘어 사진, 기이한 미술에 바탕을 둔 타이포그래피와 정교하고 실험적인 건축 제안까지 다루었다.

1992년 에이전시 그레이티스는 광고 포스터 공모전 '광고 92'를 개최해 달라는 요청을 받았다. 세로프와 『그레이티스』 스태프들은 행사 구성을 도와주게 되었고, '브루노 비엔날레처럼 국제 비엔날레가 되어야 한다'는 한 가지 조건하에 수락했다. 그래서 모스크바에서 열린 제1회 골든 비Golden Bee 디자인 대회는 『그레이티스』의 후원으로 시작되었다. 흥미롭게도, 다음 해에 에이전시 그레이티스가 (세로프의 주장에 따르면) '갱단'에 인수되자 디렉터가 자리를 물려나야 했고, 거대 에이전시가 하루 아침에 문을 닫았다. 『그레이티스』 잡지도 폐간되었다. 하지만 골든 비 대회는 지속되었다.

1

2

두꺼운 무광 종이에 인쇄된 『그레이티스』는 그 이전 구소련이나 러시아의 어떤 그래픽 디자인 잡지보다도 완성도가 높았다. 레이아웃은 '새로운 러시아'를 외치는 것 같았다.

1 표지, 2호, 1992년 2월(아: Vassily Tsygankow)
2 러시아 핸드 레터링 관련 기사, 2호, 1992년 2월(디: Vladimir Chaika)
3 표지, 3호, 1994년 1월(아: Vassily Tsygankow)
4 활자 디자인 관련 기사, 3호, 1994년 1월(디: Vladimir Chaika)
5 장식적인 주식 증명서와 지폐 관련 기사, 3호, 1994년 1월(디: Vladimir Chaika)

3

4

Вечно живая антиква. Вадим Лазурский

Разумеется, ассортимент лучших современных шрифтов не исчерпывается гарнитурами, прямо или косвенно восходящими к ренессансным прототипам. Однако традиция, идущая от эпохи Возрождения, представляется мне наиболее устойчивой и плодотворной и в нашем таком «всеядном» веке.

Расцвету шрифтового искусства в конце XV — начале XVI века немало способствовало то обстоятельство, что одним из главных очагов европейского книгопечатания стала тогдашняя Италия, где буквально на каждом шагу встречались памятники Древнего Рима с их непреходящими по красоте надписями, восходящими на камне, где нигде не угасала связь с культурой античности. Кроме того, к изобилию книгопечатания стали свыше просвещенные люди своего времени, сумевшие привнечь в работе над типографским шрифтом высокодержащие художников, взятых для мастеров, порожденных иной профессию квалитант литер.

Одним из создателей антиквы, основной формы типографского шрифта эпохи Возрождения, был француз Николаус Йенсон, работавший в конце XV века в Венеции. Он оказал заметное влияние на формирование стиля шрифтов нашего времени. Многие из лучших западноевропейских и американских шрифтов конца XIX — начала XX века — подражание этому первоисточнику. Таковы, например, Золотой шрифт Уильяма Морриса (1890), шрифты Кобдэн-Сандерсон и Эмери Уокера (первая четверть XX века), Дженлаф Брюса Роджерса (1928).

29

Лазурский Вадим Владимирович
Родился 3.01.1909 в Одессе. В 1930 окончил Одесский художественный институт. Работает в области шрифта, книжного дизайна, прикладной графики. Участвует в выставках с 1937 года. Две Золотые медали Международной выставки искусства книги (ИБА) в Лейпциге (1959). Дипломы и медали лауреата Премии Гутенберга (1977). Персональные выставки в Москве (1959, 1989). В 50—60-е создал — председатель художественного совета мастерской прикладной графики Комбината графического искусства Художфонда РСФСР. Автор ряда статей и книг «Альд и антиква» (1977), «Путь к книге». Воспоминания художника» (1985)

В.Лазурский. Прямолинейный союз разнонаправленных яростных планов. Конец 50-х годов

5

Драгоценные бумаги. Альберт Малышев

Акции, возрожденные сегодня в нашей стране, — лишь одна из разновидностей ценных бумаг. Развитие свободного рынка неизбежно повлечет за собой возникновение практического, экономического и, как следствие, художественно-творческого интереса к возрождению многих и многих видов и форм ценных бумаг, стоящих рядом с акциями, а, возможно, вокруг них и образующих сложную, пеструю, богатую картину, отражающую жизнь финансово-кредитной системы: это векселя, депозитные сертификаты, варранты (складские свидетельства), закладные листы (ипотечные облигации), коносаменты, разнообразные чеки, аккредитивы и т. п. Большинство из них существовало еще в дореволюционной России и сохранилось в собраниях коллекционеров-бонистов. Это один из наиболее популярных, интересных, увлекательных предметов коллекционирования — до конца понять этот интерес можно только будучи коллекционером.

В ценных бумагах, как в фокусе, концентрируется политическая, экономическая, художественная история страны, они являются наглядным выражением ее культурного уровня. Достаточно одного взгляда на старинные бумаги, чтобы увидеть богатейшую культуру, запечатленную в них, — культуру работающей экономики, культуру производства, культуру человеческих отношений, культуру графическую, типографическую и даже каллиграфическую. Графическое оформление не просто отражает эти ценности, оно буквально пропитывает свои объекты: орнаменты тщательно обрабатывают поверхность, превращая бумагу в весомо материальную, монументальную, ценную вещь, специальные ее сорта дают глубокую, ощутимую фактуру, водяные знаки подсвечивают изнутри...

Сегодня мы представляем лишь несколько образцов русских дореволюционных акций (из коллекции Ю.Гоголина). Надеемся, что это лишь начало путешествия в оживающий мир старинных ценных бумаг. И полагаем, что в возрождении утраченных ценностей без участия коллекционеров не обойтись.

Малышев Альберт Иванович
33
Родился 17.12.1929 в Саратовской области. В 1952 окончил Саратовский государственный университет по специальности «Переработка нефти и газа». Кандидат химических наук, старший научный сотрудник. Коллекционированием занимается около 50 лет, основная область интересов — бонистика. Один из основателей Московской секции бонистов во Всесоюзном обществе филателистов. Награжден знаком «Активист ВОФ». Автор ряда публикаций по коллекционированию и реставрации бумаг, в том числе монографии «Бумажные денежные знаки России и СССР» (1991, в соавторстве с В.Таранковым, И.Смиренным). Участник специализированных выставок.

1

HQ: 하이 퀄리티HQ: HIGH QUALITY(: 디자인과 인쇄와 인쇄물에 관한 잡지)
1985-1997, 독일

창간인: 하이델베르거 드루크마시넨 주식회사
Heidelberger Druckmaschinen AG
편집자: 귄터 브라우스Günter Braus, **롤프 뮐러**
Rolf Müller
발행처: 하이 퀄리티 GmbH High Quality GmbH
언어: 독일어
발행주기: 계간

미니멀과 기능성이 『HQ』의 본질이었다. 제호를 구성하는 작은 대문자 H와 큰 대문자 Q가, 하이델베르크 인쇄 회사가 발간한 매력적인 독일 디자인 잡지 『HQ: 하이 퀄리티』의 표지에서 가장 중요한 특징이다. 잡지의 전체 제목은 오른쪽 위 구석의 가느다란 선 밑에 신중하게 자리 잡았고, 반대편에는 잡지 호수와 날짜가 들어갔다. 이 아래의 표지 이미지는 대개 그래픽 도형과 색깔 있는 점으로 구성되어 단순했다. 표지의 헤드라인 역시 아주 세련되고, 요란한 요소들 없이 내지에 있는 기사 2-3건을 언급하는 몇 개의 단어가 전부였다. 표지에서 가장 동적인 요소는 프린터의 컬러 레지스트레이션 바와 유사하게 디자인한 책등의 무늬였다. 내지는 반질반질하게 코팅되어 탁월하게 인쇄되었고 컬러 재현은 유광으로 처리한 듯 보였다. 레이아웃은 보수적으로 디자인해 튀지 않게 처리하여 오히려 돋보였다. 가독성이 있고, 이해하기 쉽고, 종이 촉감이 아주 좋았다. 『HQ』는 이름값을 했다.

모회사가 하이델베르거 드루크마시넨(하이델베르크 인쇄기)이었기 때문에 완성도가 높지 않았다면 말이 되지 않았을 것이다. 『HQ』는 인쇄 회사, 활자 주조소, 제지 회사 등이 후원하거나 발간했던 여러 디자인 잡지 중 하나로 자리 잡았다. 『HQ』는 하이델베르거를 어디에서도 언급하지 않지만, 광고가 없는 잡지에서 유일하게 뒤표지에 고정적으로 회사 광고를 실었다. 게다가 그 광고마저 장식 없이 모호했다. 'Heidelberg Qualität'라는 헤드라인이 흰 지면에 두꺼운 고딕체로 조판되었고, 그 아래에 회사 로고만 작게 들어갔다. 잡지 전체에서 가장 영향력 있는 광고는 바로 고품질 인쇄 자체다.

『HQ』의 편집 메뉴는 국제적인 작가들과 디자이너들이 작업한 동시대 그래픽 디자인, 포스터, 사진 포트폴리오를 다채롭고 잘 조율된 방식으로 혼합한 것이었다. 예를 들면, 1987년 9호에서는 아르민 호프만, 사토 고이치, 이반 체르마예프를 소개하고 같은 호에서 얼굴과 관련된 여러 스타일과 미디어를 다룬 「얼굴/파사드」 같은 기사도 실었다. 또 다른 기사는 「수수께끼와 퍼즐」로 수십 점의 일러스트레이션, 로고, 활자와 사진을 실었다. 1986년 6호는 손을 주제로, 수작업 도구들의 사진과 사용법을 단순하게 보여 주는 다이어그램을 병치시켜 손이 놀랄 만큼 다재다능한 도구임을 보여 주었다.

『HQ: 하이 퀄리티』는 인쇄 회사가 최고급 광택지에 정확한 컬러 인쇄 역량을 자랑하려고 발간하는 잡지에 적절한 제목이었다.

1 표지, '파사드' 특집호, 9호, 1987년
2 디자이너 겸 화가 발터 발머의 '말하는 그림' 관련 기사, 5호, 1986년
3 표지, '수작업' 특집호, 6호, 1986년
4 스위스 포스터 디자이너 아르민 호프만 관련 기사, 9호, 1987년
5 표지, '경계와 한계' 특집호, 4호, 1986년
6 '수작업' 관련 기사와 수동식 타자기, 6호, 1986년
7 미국 광고 아트디렉터 진 페데리코의 비주얼 에세이 「암호 그래픽」, 5호, 1986년

2

7

『디자인 이슈스』의 표지는 베테랑 디자이너나 전도유망한 디자이너, 일러스트레이터에게 허용된 공간이었다. 내지에는 표지와 관련된 시각 에세이를 실었다.

1 표지, 6권 2호, 1990년 봄(디: John Greiner)
2 표지, 19권 3호, 2003년 여름(디: Eddie Yu)
3 표지, 25권 1호, 2009년 겨울(디: Germán Montalvo)
4 표지, 12권 3호, 1996년 여름(디: James Victore)
5 표지, 24권 1호, 2008년 겨울(디: James Victore)
6 표지, 21권 1호, 2005년 겨울(디: Paula Scher)
7 표지, 27권 2호, 2011년 봄(디: Istvan Orosz)
8 디: Laurie Haycock Makela
9 표지, 19권 4호, 2003년 가을(디: Roman Duczek)
10 표지, 22권 3호, 2006년 여름(디: Amir Berbic)
11 표지, 23권 2호, 2007년 봄(디: George Hardie)

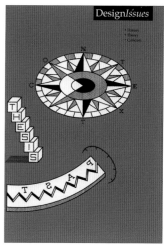

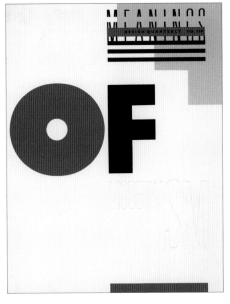

1
2

원제: 에브리데이 아트 쿼털리Everyday Art Quarterly
편집자: 밀드러드 프리드먼Mildred Friedman(1972–
1991), 마틴 필러Martin Filler(1992–1993)
발행처: 워커 아트센터Walker Art Center
언어: 영어
발행주기: 계간

미네소타 주 미니애폴리스의 워커 아트센터는 미국 중서부의 박물관 중 최초로 기능적이고 잘 디자인된 물건들을 수집하고 전시한 곳이다. 전시 장소는 박물관 내의 에브리데이 아트 갤러리Everyday Art Gallery였다. 1946년 전시품들을 보완하기 위해 『에브리데이 아트 쿼털리: 잘 디자인된 제품 안내』를 발간하기 시작했다. 갤러리가 그랬듯 이 잡지는 디자인, 디자이너, 공예가, 신소재와 실험적인 기법들을 담았고, 뉴욕 현대미술관MoMA에서 주창한 굿 디자인 운동을 뒷받침하며 1956년까지 지속됐다. 갤러리 이름은 1954년 디자인 갤러리로 바뀌었고, 그해 29호를 기점으로 잡지는 『디자인 쿼털리』가 되었다. 1993년 워커 아트센터가 잡지와의 '연계를 중단했을 때' 잠시 MIT 프레스에서 발간하기도 했다.

여러 해 동안 편집의 초점은 미국 디자인이었고, 1990년대 초에 잡지 규모를 확장했다. 1950년대에는 그래픽 디자인을 진지하고 핵심적인 예술 형태로 다룬 호가 거의 없었다. 그보다는 산업 디자인, 가구 디자인, 보석 디자인, 도예 등을 중점적으로 다루었다. 그러나 1962년 일본의 도서 디자인에 한 호 전체를 할애했고(55호), 뒤이어 1963년 미국의 목활자(56호, 롭 로이 켈리 편집)를 다루었

다. 1964년(59호)에는 '네덜란드의 산업 디자인' 특집에 네덜란드 그래픽 디자이너 피터르 브라팅아Pieter Brattinga가 객원 편집자 겸 디자이너로 참여했다. 그 후 1974년 다시 그래픽에 바탕을 둔 '사인' 호가 출간되었다(92호, 앨빈 아이젠먼, 잉거 드러커리, 켄 카본 편집).

1980년대 초, 박물관장과 『디자인 쿼털리』 편집자 밀드러드 프리드먼의 관심에 크게 힘입어 그래픽 디자인에 관한 주목도가 상당히 높아졌다. 이 시기에 WGBH TV의 그래픽 프로그램(116호), 폴 랜드의 '미셀러니'(123호)와 '그래픽 디자인의 형식적인 원칙들'(130호, 아르민 호프만Armin Hofmann과 볼프강 바인가르트Wolfgang Weingart 편집)을 다룬 호들이 출간되었다. 1986년 '이해가 되는 상황인가'(133호, 에이프릴 그레이먼April Greiman 편집, 디자인)는 거의 1×2미터 크기의 포스터로 디자인된 기념비적인 호였고, 여기서 컴퓨터로 만든 그래픽 디자인이 처음으로 공개되었다. 논란이 되었던 이 호에서 실사 크기의 누드 초상화가 심벌 및 타이포그래피와 어우러진 것을 본 디자이너들은 컴퓨터를 미래의 디자인 도구로 인지하게 되었다.

건축 비평가 마틴 필러가 프리드먼 대신 편집자가 되었을 때, 『디자인 쿼털리』는 하나의 주제를 담은 호에서 여러 가지 소재를 포괄하는 잡지로 바뀌었다. LA 남쪽 중심부의 공공주택과 프랭크 게리의 가구 기사들 사이에 캘빈클라인 광고와 현대 서체, 미국의 화폐 디자인을 다룬 그래픽 디자인 하이라이트가 있었다. 하지만 이는 그래픽 디자인 현상의 더욱 크고 긴 작업에 비하면 소소한 스케치였다.

3

4

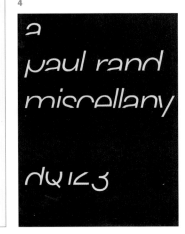

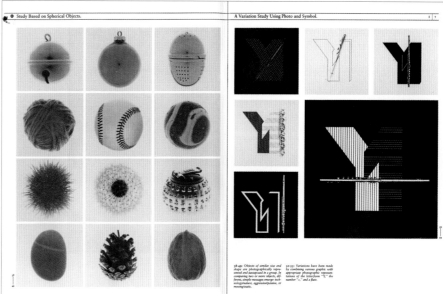

5

6

7

8

9

10

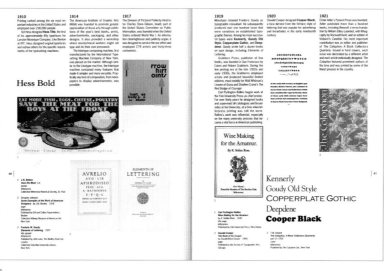

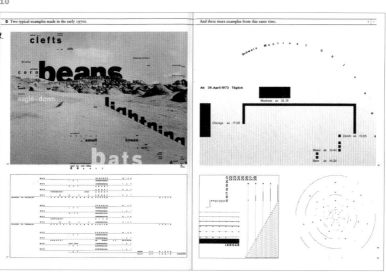

『디자인 쿼털리』는 많은 분야를 다루었다. 변화하는 주제에 맞추어 거의 모든 호를 독특하게 디자인했다.

1 표지, '모더니즘의 의미: 형태, 기능, 메타포' 호, 118/119호, 1982년(디: Robert Jensen)

2 아돌프 로스 관련 기사와 시카고 트리뷴 타워 공모전을 위한 드로잉, 118/119호, 1982년

3 '폴 랜드 미셀러니' 호를 위해 폴 랜드가 작성한 기사, 123호, 1984년(디: Paul Rand)

4 표지, '폴 랜드 미셀러니' 호, 123호, 1984년(디: Paul Rand)

5 표지, 아르민 호프만 특집호, 130호, 1985년(디: Lorraine Ferguson)

6 아르민 호프만 특집호에 나온 펼침면으로 좌우 페이지에 그의 제자 토머스 디트리와 타미 코마이의 작품이 실려 있다. 130호, 1985년

7 표지, '미국 타이포그래피의 진화' 호, 148호, 1990년(디: Glenn Suokko)

8 '미국 타이포그래피의 진화' 호 펼침면, 148호, 1990년

9 표지, '볼프강 바인가르트: 스위스 바젤 디자인학교에서 1968년부터 1985년까지 했던 타이포그래피 강의' 호, 130호, 1985년

10 '타이포그래피 강의' 호에 나온 학생 작품.

창간인: 스튜어트 베일리Stuart Bailey, 피터 빌락Peter Bil'ak, 위르겐 알브레히트Jürgen Albrecht, 톰 운페어차크트Tom Unverzagt

편집자: 스튜어트 베일리, 피터 빌락(1–14호), 스튜어트 베일리, 데이비드 라인퍼트David Reinfurt(15–20호)

발행처: 브로제 카스Broodje Kaas(2000), 닷닷닷(2006년까지), 덱스터 시니스터Dexter Sinister(2006–2010)

언어: 영어

발행주기: 연 2회

"왜 디자인 잡지를 또 만드는가?" 제호라고는 점 세 개와 숫자 1뿐인 잡지의 첫 호 표지에 적힌 문장이었다. 점 세 개는 무언가가 생략되어 있다는, 국제적으로 인정받는 타이포그래피 표시이기 때문에 제목으로 선택되었다. "하지만 이제는 우리가 의도했던 '콘텐츠에 맞추어 갈 수 있는 유동적인 잡지'의 표현으로 더욱 적절해 보인다"라고 공동 창간인이자 공동 편집인인 스튜어트 베일리가 설명했다. 이 잡지는 네덜란드에서 탄생하여 뉴욕으로 옮겨왔다. 원래 목적은 비평적이고 유동적이며 국제적이고 포트폴리오를 싣지 않는, 엄격하고 유용한 잡지가 되는 것이었다.

베일리와 피터 빌락이 편집하는 『닷닷닷』은 우상 파괴적인 독립 출판물 시장에서 안정적인 지위를 차지했다. '또 하나의 그래픽 디자인 잡지'가 아니라 괴상하고 지적인 자극을 주는, 문화로서의 반反

디자인 혹은 대안적 디자인을 제시하는 잡지였다.

20개의 표지를 보고 『닷닷닷』이 그래픽 디자인 잡지임을 식별하기는 어렵다. 어떤 표지들은 잡지 제목을 간신히 보여 준다. 세 개의 점은 종종 찾기 쉬운 곳에 숨어 있었다. 초기의 잡지는 『에미그레』(78–79쪽 참조)와 하르트 베르켄Hard Werken 디자인 회사에 관한 에세이를 비롯해 그래픽 디자인 주제와 이미지를 좀 더 많이 다루었다. 중간 시기에는 「새로운 단어의 발명」과 「죽음의 상징으로서의 알파벳」 등의 기사를 실어, 디자인이 문화를 보는 렌즈의 역할을 했다. 마지막 몇 호에서는 이론적인 논쟁이 풍성했고 풍자가 발전했다.

『닷닷닷』의 B5 다이제스트 판형 역시 독특한 신호였다. 이 잡지는 온라인 버전을 만든 적이 없는데, 베일리의 말에 따르면 "만들어지고, 보이고, 느껴지는 것 자체가 주장의 일부이며, 어떤 감각이든 고착되는 과정의 중요한 측면"이기 때문이다. 『닷닷닷』은 개념적으로 유동적이었지만, 그래픽 디자인에 대한 입장에는 상당한 일관성이 있었다. 잉여적인 디자인과 새로움 자체를 위한 디자인은 절대 가치 있게 여기지 않고 단지 비평의 대상으로 삼았다.

『닷닷닷』은 20호가 마지막 호였다. 실제로는 끝이 새로운 시작이 될 수 있도록 '명목상 최종'이었을지도 모른다.

2

Girl in the picture or Excerpts from the Ford Taunus Project (unfinished)
Daniel van der Velden

Notes
All I wanted to know: Who is she? Who took the picture? Where was it taken? If she was, say, 22 in 1971, then she must be 52 now. The evidence in these pages suggests the place was Vieste, Promontorio del Gargano, South Italy. This was relatively easy to find out because of the remarkable shape of the

rock arch, which hasn't changed much during the years. Why? I first saw her picture in a book called Auto Universum 1971. I was born in 1971. It was the first book I ever had about cars — my parents got it for free from a bookseller who observed my enthusiasm for cars in general, and how I knew the names of all the different types.

Twenty-five years later, Auto Universum served as the starting point for a search that never ended. Finding out about the long-gone factual circumstances surrounding a pretty ordinary girl on a pretty dull picture, yielded bizarre fictions and information trails which almost always led me in false directions.

The basis of the search consists of (1) a premise, defining the joy of the project, and (2) a question, defining its meaning. The premise of the search is that nothing is uninteresting; even the smallest artefact of information, the most insignificant piece of visual history, is itself a composition of countless histories and thus an enigma to

be solved. The question the search puts forward is: can a photograph become a transparent information time machine? Can someone here and now, aided by all communication devices at hand (phone, fax, internet, literature), reconstruct any incident that took place in the past, in full detail, bridging the gaps of time and place?

John Thorn, a.k.a. Peter Cook, a.k.a. Thomas Owen, a former car photographer's assistant living in St. Ives, Cornwall, put the question more directly: 'Why are you carrying out this project?'. After I had 'explained', he concluded: 'Okay, now I see what you mean. You're carrying out the search just because you can.'

62

63

『닷닷닷』은 디자인 잡지의 전통에서 완전히 벗어나 있었다. 오히려 실험적인 문학 잡지와의 공통점이 더 많았다. 단지 흥미로운 그래픽이 더해졌을 뿐이다.

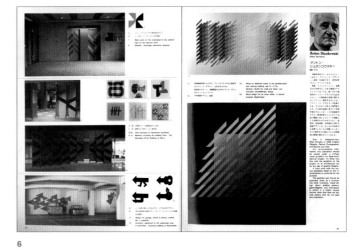

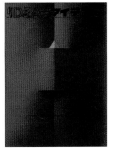

창간인: 로런스 응Laurence Ng

편집자: 빌 크랜필드Bill Cranfield, 앨바 웡Alva Wong, 잭슨 쳉Jackson Cheng

디자이너: 조너선 응Jonathan Ng, 램프슨 입Lampson Yip, 도나 리Donna Li, 맨디 리Mandy Lee

언어: 영어, 중국어, 스페인어, 한국어

발행주기: 격월간

『IdN』은 현재 발간되고 있는 멀티미디어 그래픽 디자인 잡지 중 가장 개성 넘치고 저돌적임에 틀림없다. 홍콩에서 발간되는 이 잡지는 데스크톱 기술을 인쇄 출판에 선구적으로 활용한 출판인 로런스 응이 1992년에 창간했다. 응은, 어도비의 공동 설립자 존 워녹이 애플의 스티브 잡스 및 앨더스의 폴 브레이너드와 협업하여 최초의 레이저라이터 LaserWriter를 만들 계획을 갖고 있음을 알게 된 후, 디지털 출판을 실험하기 위해 『IdN』을 만들었다. 로런스 응은 전 세계 디자이너들이 모여 소통하고 서로 배우고 영감을 주고받게 하며 디자인계를 통합시킨다는 목표를 표현하기 위해 'International Design Network'라는 제목을 생각해 냈다.

두툼하고 반짝이는 이 잡지의 매력적인 디자인 콘텐츠와 레이아웃은 폭넓고 다양하며, 최상급을 추구한다. 항상 현대 기술과 스타일의 정점에 있는 이 잡지는 창의성 넘치는, 매혹적이고 유익한 카탈로그다. 매 호는 필수적으로 인쇄 및 인터랙티브 디자인 주제에 지면을 할애하지만 파격적인 내용도 다룬다. "지금까지 나온 호들 중 가장 핫"하다고 자부하는 '시각적 오르가즘' 호(19권 2호)에서는 디자인 작업에서 성이 이용되는 것을 다루고, 태국을 '창의적인 국가'로 바라보는 선구적 내용도 포함되어 있다. '미묘한 선 긋기' 호(19권 3호)에서는 '최고 전문가 10명'에게 듣는 '가장 기본적인 시각적 구성 요소'를 다루고, 아이슬란드 출신의 '최신예' 디자이너 13명 및 미국과 뉴질랜드 디자이너들을 소개한다. 『IdN』은 정기적으로 수많은 신인 및 유망 디자이너들을 파악하고 전문지와 '아트' 하이브리드 잡지라는 두 가지 모습으로 기획자의 역할을 했다.

새롭고 알려지지 않은 디자이너들을 찾아내는 예리한 능력은 잡지의 여러 편집자들이 세계 디자인 현장을 지속적으로 주시하고 있음을 보여 주는 증거다.

『IdN』의 표지들은 분명하고 끈질긴 판매 속성을 가장 잘 드러낸다. 디자인 공식을 따르면서도 각 표지가 독특한 디자인을 보이고 있다. 많은 경우 표지에 (최고의 동시대 모션을 보여 주는) DVD가 포함되어 있고, 표지 이미지는 일러스트레이션이나 사진이며, 종종 의도적으로 어수선하게 디자인되어 있다. 그 위로 조밀하게 짠 타이포그래피 구성이 보인다. 헤드라인, 읽을거리, 안내문으로 꽉 차 있어서 잡지 표지라기보다 웹사이트 랜딩 페이지와 더 유사하다.

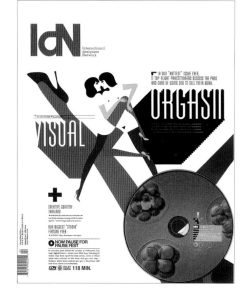

1

이미지 위에 활자를 두껍게 겹치는 것은 『IdN』 레이아웃의 전형적인 특징이 되었다. 목적은 화면으로 보이는 이미지를 인쇄에서 재현하는 것이다.

1 표지, '섹슈얼 그래픽스-시각적 오르가즘' 호, 19권 2호, 2011년(일: Malika Favre)
2 표지, '엑스트라 07: 인포그래픽스-데이터 디자인' 호, 2011년(디: Ben Willers)
3 표지, '패턴 속의 도형-자체의 패턴을 만들다', 19권 4호, 2011년(일: Nelio)
4 표지, '미묘한 선 긋기' 호, 19권 3호, 2012년(디: 이토 아야카)
5 표지, '초대장 디자인-RSVP' 호, 19권 1호, 2011년(세트 디자인: LSDK-Gastromedia Betriebs GmBH)
6 '평면(아닌*) 그래픽-차원이 있는 그래픽' 호에 실린 토니 베나 관련 기사, 18권 1호, 2010년
7 '평면(아닌*) 그래픽-차원이 있는 그래픽' 호에 실린 조니 응아이 혹은 오버로드 댄스 관련 기사, 18권 1호, 2010년
8 '인포그래픽-데이터 디자인' 호에 실린 기사, 배경 이미지는 티엔 민 리아오의 〈아름다운 섬〉, '엑스트라 07' 호, 2011년

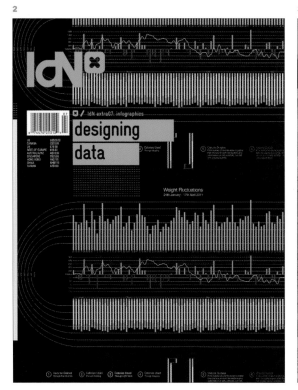

2

3

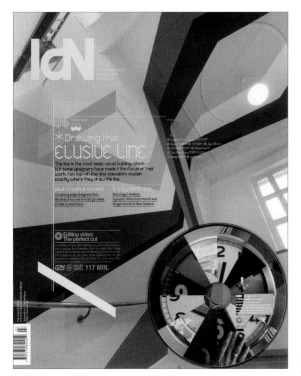

IDPURE 25
the swiss magazine of visual creation— graphic design / typography

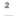

1

『아이디퓨어』의 레이아웃은 지나침이 없지만 개념적인 디자인으로 꽉 차 있다. 스위스 서체들은 유행을 타지 않으면서도 현대적인, 뚜렷한 외관을 잡지에 부여한다.

1 표지, 25호, 2011년 1월
(아: Thierry Häusermann,
디: Raphaël Verona, 기획/
제작: 스위스의 'This is not
studio', 타이포그래피 컨설턴
트: b+p swiss typefaces의
Ian Party)
2 게르트 덤바Gert Dumbar를
다룬 '포트폴리오' 섹션,
25호, 2011년 1월
3 리 임보우Lee Imbow를 다
룬 '프로젝트' 섹션, 26호,
2011년 4월
4 '포트폴리오' 섹션, 25호,
2011년 1월
5 라파엘 베로나가 디자인한
b+p swiss typefaces 광고,
25호, 2011년 1월
6 『ELSE』 사진 잡지를 위한
광고, 『아이디퓨어』 제작 발행,
26호, 2011년 4월
7 무빙 브랜즈Moving Brands
의 제임스 불James Bull 인터
뷰, 26호, 2011년 4월
8 표지, 26호, 2011년 4월
(아: Thierry Häusermann,
디: Raphaël Verona, 기획/
제작: 스위스의 'This is not
studio', 타이포그래피 컨설턴
트: b+p swiss typefaces의
Ian Party)

편집자: 티에리 하우저만Thierry Häusermann
발행인: 티에리 하우저만
언어: 영어
발행주기: 계간 + 연례 간행물 1호

티에리 하우저만이 창간, 발간, 편집한 이 계간지는 '시각적 창작'을 다룬다. 이전의 『노이에 그라피크』(136-137쪽 참조) 같은 관습 타파적인 잡지들에 비하면 외적으로 더욱 발랄하고 취향 면에서 자유분방했지만, 『아이디퓨어』는 스위스적 디자인 사고의 산물이다. 형식은 빈티지와 현대 스위스 디자인이 조화롭게 섞여 있다. 이 잡지는 스위스에 국한되지 않고 매우 설득력 있는 디자인을 하는 덜 알려지거나 알려지지 않은 디자이너들을 많이 소개한다.

『아이디퓨어』의 편집 내용은 다양성과 신선함을 기준으로 선정된다. 1931년생 일본인 디자이너 가츠이 미츠오를 다룬 특집 기사는 그가 1993년부터 2002년까지 작업한 작품들을 함께 실었는데 마치 어제 인쇄기에서 나온 작품들 같다. 명망 높은 네덜란드 디자인 회사 스튜디오 덤바Studio Dumbar의 소개는 이 스튜디오의 최근 작업만을 다룬다. 25호는 '프로젝트'라는 단순한 제목으로 다섯 개의 유럽 디자인 회사에서 각각 하나의 프로젝트를 공개하여 이 잡지로부터 면밀한 비평을 받았다.

하우저만은 스위스 근대의 그래픽 내핍 상태를 현대의 윤택함과 통합했다. 예를 들면, 잡지 전반에 컬러가 가득함에도 불구하고 중요한 컬러 팔레트는 검은색과 흰색이다. 검정 헬베티카체(혹은 『아이디퓨어』의 독점 서체들인 스위스 텍스트Suisse Text와 스위스 인터내셔널 앤티크Suisse Int'l Antique)가 모든 헤드라인과 일부 본문에 풍성하게 쓰인 것과 특집 기사 페이지들이 일반적으로 백색인 것이 놀라운 대조를 보이며, 대다수 잡지 페이지에서 컬러를 제거한 듯한 흥미로운 효과를 낸다. 신중하게 사용한 점과 더욱 야심 차게 배치한 색띠들은 21세기는 굉장히 다채로운 시기이자 고도로 선명한 컬러가 우세한 시기라는 사실을 상기시켰다. 잡지는 그 자체의 절제된 표현을 대담하게 드러낸다.

그렇지만 『아이디퓨어』의 가장 인상적인 레이아웃은 전례 없는 표지 디자인이다. 강력한 중심 이미지에 초점을 두기보다 그와 정반대로 나간다. 헬베티카 대문자로 적은 과시적인 제호 IDPURE, 그리고 그와 같은 크기의 소문자 부제 아래로 복잡한 콜라주가 자리 잡는다. 페이지, 펼침면, 표지, 스크린 숏, 포스터와 기타 내지의 내용을 반영하는 요소들이 색채로 겹쳐 있다. 이런 자만심은 성공할 확률이 낮은데다, 대다수 디자이너들은 이 콘셉트를 다루기 힘들다며 거절할 것이다. 하지만 이 디자인은 성공적이다. 표지에 제목 및 부제와 경쟁해야 하는 헤드라인을 넣어 표지에 부담을 주기보다, 선정된 요소들을 넣어 각 호의 풍성함을 보여 준다.

2

Issimbow
branding / visual identity / packaging

client: Issimbow Inc., initiated in 2006
produce / art direction: Shin Matsunaga, Tokyo, Japan
design: Shin Matsunaga, Shinjim Matsunaga, Minemi Kiyokawa

PROJECTS

Shin Matsunaga has been involved in the Issimbow design project from the beginning. This corresponds to the key he sees his role of the designer—"It's a shame when the designer is only brought in after the trend and the products have been designed. And it is worrying that so many people think this is what design is all about." Previously, Shin Matsunaga refused to work on "the superficial graphical design" of a range of similar products that did not correspond to his image and designs. In order to carry out the Issimbow project properly, it was important to rethink the role and possible applications for a line of products which are bound up with old traditions, to take into account new technologies and to integrate a familiar consumption context— a real exercise in branding. In this respect, the Issimbow design is an integral part of the product, according to Shin Matsunaga, who says that "beauty is the first step towards mental valuation." That's certainly true, but there is also the "beauty" in a simple sales process which persuades the consumer to buy the product. Sometimes design and marketing seem to go hand in hand.

52

IDPURE ISSUE 25

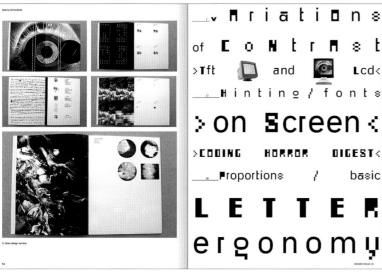

Jeremy Schindera

5. Open design service

v∩riations
of **contrast**
>Tft and Lcd<
Hinting / fonts
> on Screen <
>Coding Horror Digest<
Proportions / basic
LETTER
ergonomy

52

IDPURE ISSUE 25

3
4

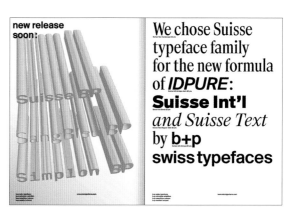

new release soon:

Suisse BP
SangBleu BP
Simplon BP

We chose Suisse typeface family for the new formula of *IDPURE*:
Suisse Int'l
and Suisse Text
by **b+p**
swiss typefaces

ELSE BY ELYSÉE PUBLISHED BY IDPURE
L'AUTRE MAGAZINE CONSACRÉ À LA PHOTOGRAPHIE ET À L'IMAGE

ELSE

LE PREMIER NUMÉRO EST PARU
ABONNEZ-VOUS DÈS MAINTENANT! WWW.ELSEMAG.CH

DOSSIER

BRINGING THEM BACK FROM THE DEAD

As small magazines flourish, the giants are losing steam. This quarter we looked at a couple of major magazine redesigns and asked ourselves what's next. Is a redesign a sure sign that a magazine is dying? Of course, this led to the question of the internet: not just how to get the content online, but how to find a new economic model to replace the broken one still barely in place. We interviewed designer Roger Black, who is diligently working away on solutions that don't include the word "redesign." He spoke with us on everything from templates to new ways of telling stories.

ESSAY + INTERVIEW WITH ROGER BLACK
BY JANE CHENG
1. Magazine Redesigns and the Digital Age
2. Interview: From Templates to Algorithmic Design

5
6

8

7

Delivering Creativity for a Moving World
Interview by Daniel Lynn

James Bull is the Executive Creative Director and one of the Founding owners of Moving Brands, a full office global branding agency with offices in London, Zürich, Tokyo and San Francisco.

WHAT IS MOVING BRANDS AND HOW DID IT COME ABOUT?

James Bull : Moving Brands was founded in London by myself, Ben Wolstenholme, Joe Sharpe, Guy Wolstenholme (Ben's brother) and Toby Younger (Ben's cousin). Ben, Joe and I were enrolled in the same graphic design program at Central Saint Martin's College of Art and Design (London, UK). In 1997, we graduated and started working in the industry separately. Within a short amount of time we realized that we shared a common appreciation that the established branding, design, digital and advertising "silos" were no longer relevant, that they didn't make sense. We wanted to build a service that was relevant and made sense. Within a few months we had formed Moving Brands.

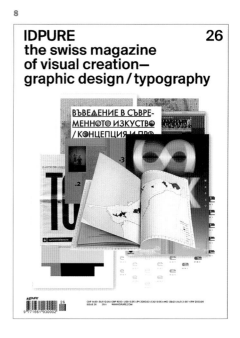

IDPURE **26**
the swiss magazine
of visual creation—
graphic design / typography

ВЪВЕДЕНИЕ В СЪВРЕ-
МЕННОТО ИЗКУСТВО
/ КОНЦЕПЦИЯ И ПР...

idpure 26
CHF 14.00 | EUR 12.05 | GBP 10.00 | USD 15.95 | JPY 2000.00 | CAD 15.95 | HKD 139.00 | AUD 22.95 | KRW 25700.00
ISSUE 26 2014 WWW.IDPURE.COM

9 771661 030002

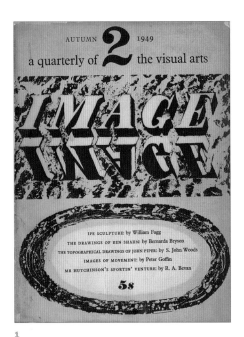

1

편집자: 로버트 할링Robert Harling

발행처: 아트 앤드 테크닉스Art and Technics Ltd
언어: 영어
발행주기: 계간

『이미지』는 잡지 자체만큼이나 창간인 겸 편집자인 로버트 할링에 대해서도 이야깃거리가 많다. 재능이 많았던 할링은 타이포그래퍼 겸 편집자였고, 성공적인 소설가이자 회고록 작가로서 에릭 길, 에릭 래빌리어스Eric Ravilious와 『House & Garden』 편집자 에드워드 보든에 관한 논문을 썼으며, 치즐Chisel, 플레이빌Playbill, 키보드Keyboard, 티 체스트Tea Chest 등의 서체를 만든 디자이너였고, 현대 그래픽과 인쇄를 다룬 잡지 『타이포그래피』의 초대 편집자이기도 했다.

또한 할링은 출판사 아트 앤드 테크닉스를 공동 설립하고 그 회사의 잡지 『알파벳 앤드 이미지』(30-31쪽 참조)를 편집하여 1946년부터 1948년 사이에 8호를 출간했다. 1948년에 『이미지』가 분사하여 독립적인 계간지가 되었고, 다른 형식들을 배제하지 않으면서도 시각 예술에 집중했다. 놀랄 만큼 조각적인 구조물의 흑백 사진이 들어간 윈스턴 워커의 글 「조각과 건축의 관계」는 복잡한 판화 작품을 강렬한 흑백으로 복제하여 실었던 「존 버클랜드라이트의 목판화」라는 글과 대위법적으로 연결되는 유익한 글이었다. 그 기사는 일러스트레이션의 존엄성에 대한 소논문이기도 했다. "오늘날 예술이 비구상적이 되는 경향이 있어, '일러스트레이터'라는 용어는 다소 경멸적인 함축을 담게 되었다"라고 필자인 리처드 게인즈버러Richard Gainsborough가 썼다. "모든 일반화와 마찬가지로 스튜디오의 독특한 분위기에서 생겨난 일반화는 20세기를 망친 정치 문구들처럼 진실과 거리가 멀 수도 있다."

할링의 절충적 편집과 괴상한 취향이 『이미지』의 인기를 이끌었다. 중요한 것은 그가 존 민턴John Minton, 존 파이퍼John Piper, 레너드 로소몬Leonard Rosomon, 블레어 휴스스탠턴Blair Hughes-Stanton, 에드워드 아디존Edward Ardizzone 등 제2차세계대전 후 중요한 작가들에 정착할 곳을 제공한 점이다. 아울러 그는 영국 독자들에게 미국인 벤 샨의 드로잉을 소개했다. 데니스 서튼Denys Sutton이 쓴 '예일 대 예술 강의'에 관한 기사는 할링이 결코 일러스트레이션에 의존하지 않았음을 보여 주는, 서정적이고 노랫가락처럼 유려한 글이었다.

할링은 타이포그래피 잡지를 편집하는 동안 『선데이 타임스』의 건축 분야 특파원이자 타이포그래피 자문역을 맡아 1980년대까지 일을 계속했다. 『이미지』는 1952년 폐간되었지만 디자인은 할링에게 일생의 동반자로 남았다.

2

로버트 할링의 대표적 스타일이 『이미지』 전체에 두드러진다. 일러스트레이션을 가장 잘 담아낸 고전적인 북 타이포그래피다.

1 표지, 2호, 1949년 가을(디: Robert Harling)
2 '존 파이퍼의 지형학적 드로잉' 기사, 2호, 1949년 가을

A series of handpieces for Lace, Wools, Linens and Flannels for *Harper's Bazaar*

his snug bed. And in December, the woodshed with the old sawing horse catching the last glow of a winter sun might well symbolize a stable and a manger.

O'Connor's most recent work has been in part experimental. In 1947 he was commissioned by the Cresset Press to cut a set of full-page illustrations for *Departures* by Grant Watson, but owing to the difficulty of obtaining wood-blocks of sufficient size for the projected type area he compromised by surrounding the wood-engraving with a drawing in line. The results were not wholly successful, especially in those illustrations where a line started with a graver is made to continue with

32

Decoration for a projected book on coastal and canal craft

a pen. The line drawing instead of being complementary to the engraving is thus made to oppose it. Comparison of the two techniques on these terms is not favourable. Fortunately, however, O'Connor had for some time been experimenting with multi-colour reproduction of wood-blocks, using colour as an additional decoration rather than producing a coloured illustration, and the trials involved in the *Departures* commission started him cutting a new set of engravings in quite a different manner and with felicitous results. His idea was to make the second colour block the background to the main block (in this instance the black block) but to relate the two in pattern only. It was not a

33

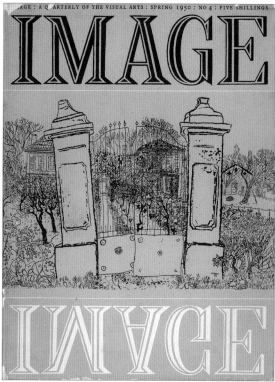

6

Two-colour engraving for Christmas card, 1948

question of separating certain parts of the engraving and printing them in different colours, but of creating two quite distinct engravings and making them interdependent. In engraving such homely objects as a jug, a teapot, a cup and saucer, a basket of flowers O'Connor has achieved a result which goes a long way to mitigate the limitations and disappointments of *Departures*.

John O'Connor is one of the most consistently active engravers in the country. To him, wood-engraving is not one way of making a picture which could be made equally well in another medium; it is an end in itself, depending entirely upon a proper appreciation of his tools

34

THE RUTTY GIRL

Engraving for a projected book on coastal and canal craft, 1948

35

3
4

3, 4 '존 오코너의 목판화' 관련 기사, 1호, 1949년 여름
5 표지, 1호, 1949년 여름(디: Robert Harling)
6 표지, 4호, 1950년 봄(일: Anthony Gross)
7 '앤서니 그로스의 일러스트 레이션' 관련 기사, 4호, 1950년 봄

5

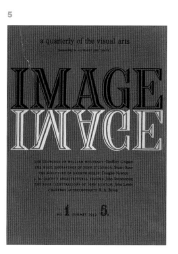

7

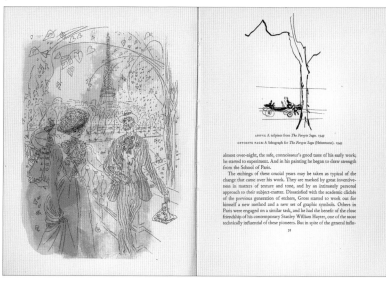

ABOVE: A tailpiece from *The Forsyte Saga*, 1949
OPPOSITE PAGE: A lithograph for *The Forsyte Saga* (Heinemann), 1949

almost over-night, the safe, connoisseur's good taste of his early work; he started to experiment. And in his painting he began to draw strength from the School of Paris.

The etchings of these crucial years may be taken as typical of the change that came over his work. They are marked by great inventiveness in matters of texture and tone, and by an intimately personal approach to their subject-matter. Dissatisfied with the academic clichés of the previous generation of etchers, Gross started to work out for himself a new method and a new set of graphic symbols. Others in Paris were engaged on a similar task, and had the benefit of the close friendship of his contemporary Stanley William Hayter, one of the most technically influential of these pioneers. But in spite of the general influ-

35

113

인랜드 프린터THE INLAND PRINTER
1883-1941, 미국

창간인: 헨리 O. 셰퍼드Henry O. Shepard
편집자: A. H. 매퀼킨A. H. McQuilkin
발행처: 인랜드 프린터Inland Printer Co.
언어: 영어
발행주기: 월간

1883년 시카고에서 헨리 O. 셰퍼드의 인쇄 회사 후원으로 창간된 『인랜드 프린터』는 수십 년간 미국 인쇄업계에서 가장 영향력 있는 잡지였다. 인쇄 작업, 종이, 타이포그래피에 관한 권위 있는 잡지로서, '그래픽 디자인'이라는 용어가 생기기 훨씬 전인 발간 초기에는 디자인, 레이아웃, 일러스트레이션, 장식을 다루었다. 이 잡지는 디자인 분야의 심미적인 면을 형성하는 데 일조했고 인쇄 산업의 발달을 보도했다.

『인랜드 프린터』는 원래 단조롭게 반복적인 표지를 쓰던 일반적인 관행에서 매 호마다 새로운 일러스트레이션과 제호를 쓰는 쪽으로 방향을 전환한 최초의 잡지였다. 그 콘셉트는 미국에서 아르누보의 전형으로 꼽히는 윌 브래들리Will Bradley에게서 나왔고, 브래들리는 (그 시도가 지나치게 비싸다고 생각했던) A. H. 매퀼킨을 설득하여 이 급진적인 변화를 시도하게 했다. 브래들리는 12점의 표지 시리즈에 대해 할인된 가격을 청구했고, 다른 떠오르는 작가들의 작품들도 표지에 사용했다.

이 잡지는 모든 대중 예술에 영향을 미치는 신기술을 널리 알리면서 미국 일러스트레이션의 첫 번째 전성기를 일으켰다(프레더릭 가우디, 노먼 록웰, '애로우 칼라 맨'을 탄생시킨 J. C. 레이엔데커의 작품이 종종 실렸다). 업계에서 제공한 정교한 타이포그래피 삽지가 등장했고, 그래픽 아트 전문가들의 기사와 리뷰도 실렸다. 삽지를 넣는 관행은 1930년대 이후 드물게 되었고, 이후의 호들은 기술적인 문제와 업계 기사에 더욱 집중했다. 이미지가 얼마나 복잡하게 스케치되고 그려졌는지가 인기 있는 주제였다.

고속 윤전기, 라이노타이프 기계, 자동 잉크 사용 등 당대의 발명품 관련 보도가 있어 『인랜드 프린터』는 필독 잡지가 되었다. 내지 역시 표지만큼 주의 깊게 만들어졌다. 1883년에 24페이지 저널로 시작하여 1900년경에는 인쇄소, 부품 유통업자, 잉크 제조사, 활자 주조소 광고가 가득한 200페이지짜리 월간지가 되었다. 칼럼에는 전문적인 가십도 상당히 포함되었다. 인쇄업자, 편집자, 작가가 자신의 자료를 검토해 달라고 보냈고, 『인랜드 프린터』의 제품평은 업계에 상당한 영향력이 있었다.

1941년, 대공황으로 인한 사업의 쇠퇴로 『인랜드 프린터』는 트레이드프레스 출판사에 매각되었다. 4년 후, 매클린헌터 출판사가 이 잡지를 인수했고, 1958년에 이를 『아메리칸 프린터』(32-33쪽 참조)와 합병하여 이름을 『인랜드 앤드 아메리칸 프린터 앤드 리소그래퍼』로 변경했다. 세월이 흐르는 동안 이름이 몇 차례 바뀌다가 1982년 『아메리칸 프린터』가 되었다.

1

2

3

홀륭한 잡지 『인랜드 프린터』는 인쇄 기술과 타이포그래피 미학을 결합했다. 잡지는 다소 차분하게 편집된 면들과 풍성한 광고를 나란히 실었다.

1 표지, 77권 1호, 1926년 4월(디: Walter B. Gress)
2 표지, 76권 4호, 1926년 1월(디: Gentle)
3 표지, 77권 3호, 1926년 6월(디: Emil George Sablin)
4 기사 「사진 제판법」, 77권 3호, 1926년 6월
5 기사 「오프셋 석판 인쇄의 기본」, 77권 1호, 1926년 4월

이츠 나이스 댓IT'S NICE THAT
2009-현재, 영국

창간인: 윌 허드슨Will Hudson, 알렉스 벡Alex Bec
편집자: 윌 허드슨, 알렉스 벡
발행처: 이츠 나이스 댓It's Nice That
언어: 영어
발행주기: 반년(1–4호), 연 3회(5–7호)

잡지를 창간하기 전에 윌 허드슨과 알렉스 벡은 이미 매우 성공적인 웹사이트 itsnicethat.com을 만들었다. 원래는 자신들이 마주친 흥미로운 사람들과 사물들을 기억하기에 유용하도록 만든 대학 자료실이었는데, 매일 신중하고 그래픽적으로 잘 기획된 적은 용량의 자료로 전 세계의 창의적인 업계 종사자와 주목할 만한 예술 행사를 시의적절하게 다루자 훨씬 더 많은 독자가 생겨났다.

웹사이트의 성공은 창간인들이 본인들의 관심사를 상세하게 다루고 싶다는 욕구가 있었기에 가능했다. 그들은 고해상으로 인쇄된 이미지를 보고 싶었고, 웹사이트에서 부여한 기사당 60단어라는 제한을 넘어 글을 쓸 기회를 가지고 싶었다. 결정적으로 그들은 자신들의 프로젝트에 '진지함'을 더해 주고 업계와 좀 더 의미 있는 연결 고리를 만들 능력을 가지고 싶었다. 간단히 말해, 이 출판물이 진지한 잡지로 여겨지기를 원했다.

초기의 잡지들은 대개 이질적인 요소들을 웹사이트와 흡사한 방식으로 묶어 함께 제시했다. 카탈로그와 거의 같은 접근으로, 모든 호가 공통적으로

명료하게 디자인되어 레이아웃이 깔끔하고 중앙에 집중되어 있었다. 이후 나온 호들은 잡지 전면에 매력적인 짧은 기사들을 배치하고 뒤쪽에 좀 더 심층적인 특집, 기사, 인터뷰를 싣고 간간이 봄파스 앤드 파Bompas and Parr와 같은 기업의 사진 에세이를 넣는 식으로, 좀 더 전통적인 잡지 포맷으로 발전했다.

이 잡지가 성공을 거둔 것은 특히 밀턴 글레이저, 닉 나이트Nick Knight, 조지 로이스George Lois, 폴 스미스Paul Smith 같은 전문가들을 확보하여 진행한 질의응답 부문에서였다. 질문과 대답들이 철저하고, 화면에서와 달리 인쇄된 지면에서 읽을 때 효과적이다.

잡지가 활자로 복귀한 것은 편집자들에게는 근심거리다. 그 과정에서 (매 호마다 손으로 직접 쓴 메모가 들어갔던) 이전 호들에서 보였던 천진난만함과 놀라움이 어느 정도 사라졌다고 느끼기 때문이다. 이에 대응하여 그들은 포맷과 발간 시기 면에서 유동성을 갖기 위해 구독자 모집을 중지했다.

『이츠 나이스 댓』은 여러 면에서 현대 출판이 직면한 어려운 문제와 정반대다. 보통은 한때 성공적이었던 인쇄물의 경험을 온라인에서도 성공적인 경험으로 옮기는 것이 과제였다. 그렇지만 이들의 경우는 다른 출판사에게 부러움의 대상이 되었다. 이미 웹에 진출해 있어, 인쇄물을 가지고 실험하는 여유를 누릴 수 있기 때문이다.

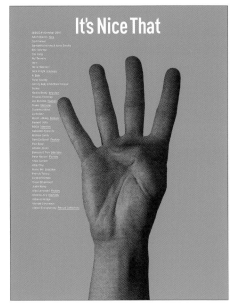

1

2

『이츠 나이스 댓』의 표지들은 단순한 현대 그래픽 디자인의 훌륭한 본보기다.

1 표지, 4호, 2010년 10월
2,7 디자인 스튜디오 트로이카의 작업을 보여 주는 펼침면, 4호, 2010년 10월
3 표지, 1호, 2009년 4월
4 표지, 2호, 2009년 10월
5 표지, 3호, 2010년 4월
6 칼 클레이너의 작업이 실린 펼침면, 4호, 2010년 10월
8 제즈 버로우스의 'Make Believe Print'가 실린 펼침면, 4호, 2010년 10월

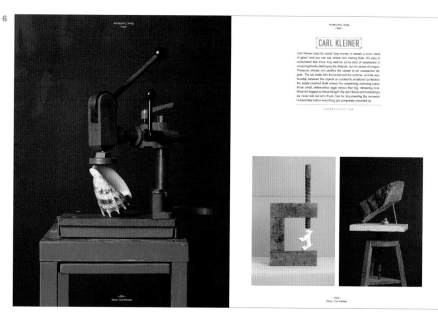

6

CARL KLEINER

Carl Kleiner says he would "pay money to smash a room made of glass" and you can see where he's coming from. It's easy to understand that there may well be some kind of satisfaction in unapologetically destroying the delicate, but his sense of images. Pressure, shocks and startles the viewer to an unexpected degree. The set deals with the brutal and the sublime, and the relationship between the objects is curated to emotional perfection, the easily-crushed shell versus the unrelenting stamping press, those small, defenceless eggs versus that big, menacing rock. What will happen to these things? We don't know and frustratingly we never will, but let's thank Carl for documenting the moment immediately before everything got completely smashed up.

carlkleiner.com

It's Nice That

3

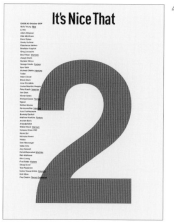

It's Nice That

4

2

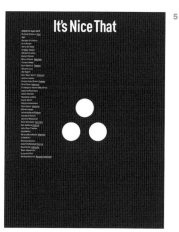

It's Nice That

5

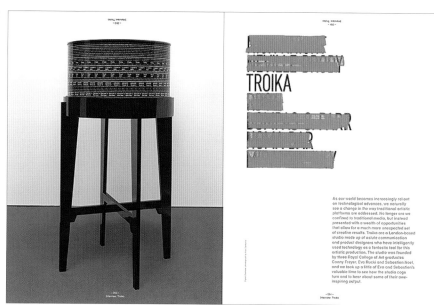

7

TROIKA

As our world becomes increasingly reliant on technological advances, we naturally see a change in the way traditional artistic platforms are addressed. No longer are we confined to traditional media, but instead presented with a wealth of opportunities that allow for a much more unexpected set of creative results. Troika are a London-based studio made up of astute communication and product designers who have intelligently used technology as a fantastic tool for this artistic production. The studio was founded by three Royal College of Art graduates Conny Freyer, Eva Rucki and Sebastien Noel, and we took up a little of Eva and Sebastien's valuable time to see how the studio cogs turn and to hear about some of their awe-inspiring output.

8

MAKE
BELIEVE
PRINT

Jez Burrows
jezburrows.com

1

정글JUNGLE
1996-1998, 대한민국

편집자: 장경아
발행인: 윤영기와 윤디자인연구소
언어: 한국어
발행주기: 계간

"정글은 한국어의 '올바른 글꼴'을 의미한다"가 독특하고 실험적인 계간지 『정글』의 모토였다. 이 잡지는 윤디자인연구소에서 디지털 서체 디자인을 보완하는 시도로 발행했던 잡지다. 잡지에는 다양한 게스트 디자이너들이 참여했고, 의도적으로 일관성 없는 다양한 스타일의 혼합물을 선보였다. 이질적인 사진들을 모은 포트폴리오에 가까운 호부터 한글 활자, 홍콩과 중국의 현지 간판, 그리고 네덜란드 타이포그래퍼 피트 즈바르트 등의 기사를 비교적 능수능란하게 풀컬러로 모아 놓은 호까지 제작과 창작의 완성도가 들쑥날쑥하다. 그런 들쑥날쑥한 특성이 『정글』의 매력이다(상시적으로 사용하는 제호 디자인이나 로고가 없고, 종종 표지에 이름도 쓰지 않았다).

『정글』은 그보다 훨씬 전에 나온 잡지 『타이포그래피카』(198-199쪽 참조)나 동시대 잡지 『에미그레』(78-79쪽 참조)와 유사한 모험 정신을 공유한다. 그러나 자체의 독특한 개성을 지니고 있었다. 그럼에도 『에미그레』처럼, 부분적으로는 디지털 한글 서체를 판매하기 위해 존재했다. 좀 더 정확히 말하자면, 잡지 맥락에서 새로운 서체들을 실험하고 적용하기 위해 존재한 것이다. 1996년에 처음으로 편집자들은 윤디자인 한글 타이포그래피 공모전을 시작했다. 『정글』은 웹진을 초기에 도입하기도 했다. 웹진에는 인쇄판에 포함되지 않은 오리지널 콘텐츠가 실렸다.

한국의 다른 주류 디자인 잡지들은 주요 기업의 디자인 캠페인과 그 창작자들을 다루었다. 『정글』은 주변을 다루었다. 「한글 타이포그래피의 신세대-대학의 한글 타이포그래피 연구」 같은 기사는 아마도 실험적 활자와 레터링이 처음으로 대중의 평가를 받는 기회였을 것이다. 디자인의 중대한 시기를 진지하게 분석한 「1989-1998년 사이의 한글 서체와 타이포그래피」 기사는 한국의 비평적인 디자인 글쓰기의 초기 사례였다.

『정글』은 내용, 형식, 소재 면에서 모험을 했다. 독자들은 다음번에 어떤 잡지를 받게 될지 예측하지 못했다. 번드르르해 보이거나 낡아 보이기도 하고, 카드보드지나 다른 종이들이 사용되고, 직선형, 곡선형, 그런지grunge나 그리드 기반의 포맷이 등장했다. 편집자들과 디자이너들의 상상력이 요동쳤다. 때로는 결과물이 아마추어 같은 모습을 보였다. 하지만 『정글』은 미국과 유럽에서 타이포그래피적인 규율 파괴가 만연하던 시기에 서울에서 발간되었다. 이 잡지는 모든 면에서 서구와 대등하게 실험적인 자기 위치를 고수할 수 있다는 사실을 증명했다.

이 실험적인 활자 잡지는 미국에서 『에미그레』가 했던 역할을 한글 타이포그래피를 위해 수행했다. 즉 과거를 기리면서도 디자이너들에게 대안적인 레이아웃을 보는 눈을 열어 준 것이다. 모든 표지와 기사는 윤디자인에서 디자인했다.

1 표지, '디자인 비평가' 호, 2권 6호, 1997년 가을

2 기사 「세계적인 타이포그래퍼, 피트 즈바르트」, 1권 3호, 1996년 겨울

3,4 기사 「싸구려 해적판 속에서 살아남기」, 2권 7호, 1997년 겨울

5 기사 「홍콩의 타이포그래피」, 1권 3호, 1996년 겨울

6 표지, '아카데미의 타이포그래피' 호, 1권 3호, 1996년 겨울

7 표지, '활자 저작권' 호, 2권 7호, 1997년 겨울

8 표지, '인터넷 매거진 정글' 호, 호수와 발간일 미표시

2

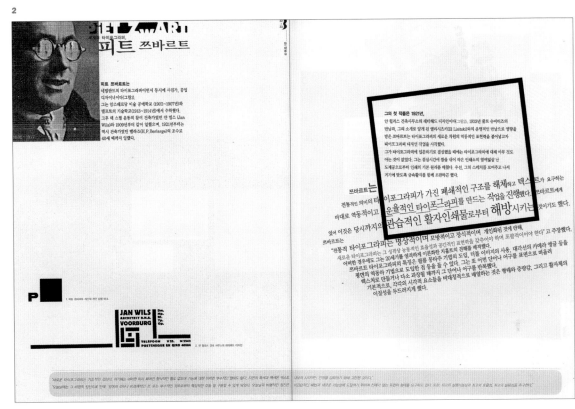

53

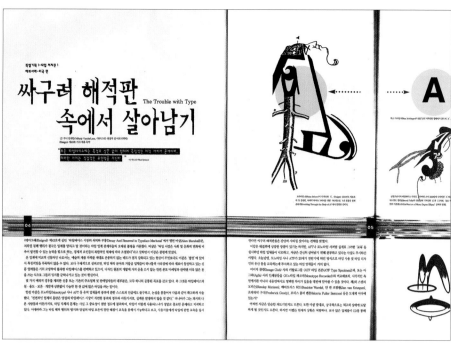

싸구려 해적판 속에서 살아남기 The Trouble with Type

3

6

7

4

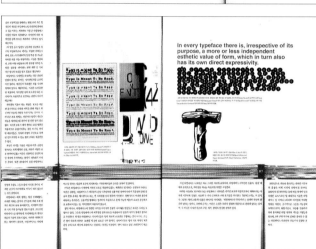

In every typeface there is, irrespective of its purpose, a more or less independent esthetic value of form, which in turn also has its own direct expressivity.

5

kipling
Dynasty
嚴禁吸煙‧違者 罰款5000港元
End

8

http://www.jungle.co.kr

[kAk]–MAGAZINE
1995-현재, 러시아

창간인: 페테르 반코프Peter Bankov, 카테리나 코주호바Katerina Kozhukhova

편집자: 한스 요제프 작스Hans Josef Sachs

편집 주간: 알렉세이 세레브렌니코프Alexey Serebrennikov

발행처: 디자인 데포Design Depot

언어: 러시아어, 영어

발행주기: 계간

1996년에 페테르 반코프가 『(kAk)』 잡지를 창간한 것은 공백을 메우기 위해서였다. 러시아에 두어 가지 광고 디자인 잡지들이 있었지만, 그들은 최첨단 디자인 과정에는 관여하지 않았다. 유럽과 미국의 디자인 학교 및 전문가들과의 연결 고리도 없었다. 그러나 편집 주간 알렉세이 세레브렌니코프에 따르면, "컴퓨터 기반의 황홀경 시대였다. 디자이너들이 레이아웃과 폰트와 컬러와 형태들을 가지고 원하는 것은 거의 무엇이든 할 수 있었던 시대다." 이 컴퓨터 시대에 디자이너들이 해야 할 일과 하지 말아야 할 일에 대해 많은 정보를 공유하지는 못했다. "그래서 독일에서 이미 창작 분야의 경험을 좀 가지고 있던 페테르가 그 문제를 변화시키기로 했다."

세레브렌니코프에 따르면, (`어떻게`라는 의미의) 『(kAk)』는 첫 호부터 디자인 및 미술 전공 학생들과 `삶과 커리어 면에서 상당히 성공적인` 젊은 전문가들을 독자로 삼아 그래픽 디자인, 산업 디자인, 건축부터 활자와 인터랙티브 디자인에 이르기까지 온갖 것을 다루었다. "하지만 자체 조사에 따르면 우리가 규정한 대상 독자들 중 다수가 디자인 분야의 괴짜들이었다."

『(kAk)』의 표지는 로고가 종종 바뀌고 대개 고정된 활자 대신 자유분방하게 쓴 손글씨를 넣어 상당히 요란한 경향이 있다. 특집에서는 해당 주제를 `가장 온전하고 시적인 방식으로` 설명한다. `브랜딩` 호에서 편집들은 러시아의 사례가 아닌 버락 오바마의 2008년 선거 운동과 몬트리올시의 아이덴티티를 주제에 가장 적합한 사례로 꼽았다. 세레브렌니코프는 이 잡지에서 디자이너 프로필을 공개할 때 "이 분야의 지평을 넓히고, 디자인을 보는 사람들과 사회를 존중하며 모든 도전 과제에 조금이라도 반성을 담아내려고 애쓰는 디자이너들을 선호한다"라고 한다.

『(kAk)』의 자금을 조달하기 위해 공동 창간인 반코프와 카테리나 코주호바는 1997년에 그래픽 디자인 스튜디오 디자인 데포를 만들었다. 스튜디오에서 나오는 돈과 광고 및 판매로 얻는 약간의 수입으로 그간 출판된 60호 가량의 경비를 댔다. 몇 해 전, 이 잡지 편집자들은 앞으로의 주제를 선정하기 위해 (또한 독자들이 이 잡지를 어떻게 생각하는지 알 수 있게) 소규모 마케팅 에이전시에 도움을 요청했다. 이때 조사에 응한 약 30퍼센트의 러시아 아트디렉터들이 『(kAk)』를 `전설`이라고 언급했다. 세레브렌니코프는 "객관식 설문도 아니었다. 그런 평가는 우리가 이룩한 성취였다"라고 전했다.

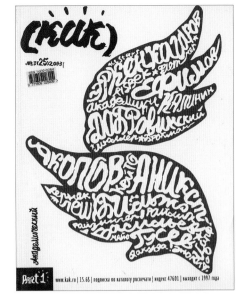

1

『(kAk)』의 국제적인 내용과 러시아적인 초점은, 눈길을 끄는 표지에서 자랑스레 드러난다. 비록 레이아웃은 정신없이 복잡할 때가 많지만 스타일과 접근법을 잘 보여 준다.

1 표지, 25호, 2003년 (디: Peter Bankov, Vlad Vasiliev)
2 표지, `영국 디자인` 호, 35호, 2005년(디: Peter Bankov, Vlad Vasiliev)
3 표지, `프랑스 디자인` 호, 21호, 2003년(야: Katerina Kozhukhova)

2
3

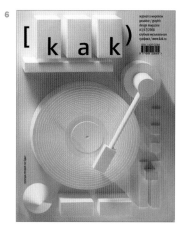

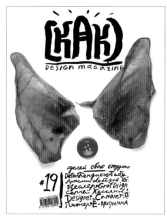

LINEA GRAFICA

Rivista internazionale
di grafica
e comunicazione visiva

International review
of graphic design
and visual communications

279

1

리네아 그라피카LINEA GRAFICA(: 국제적인 그래픽, 시각 커뮤니케이션, 멀티미디어 잡지)
1945-1985, 1985-2011, 이탈리아

편집자: 아틸리오 로시Attilio Rossi(1945-1985), 조반
니 바울레Giovanni Baule(1985-2011)

발행처: 에디트리체 루피치오 모데르노Editrice L'ufficio
moderno(1945), 프로게토 에디트리체, 밀라노
Progetto Editrice, Milano(1985)

언어: 이탈리아어/이탈리아어와 영어

발행주기: 격월간

『리네아 그라피카』(때로는 '리네아그라피카'로 붙
여 씀)는 두 가지 약간 다른 경로를 밟아 왔다. 『캄
포 그라피코』(54-55쪽 참조)의 창립자 아틸리오
로시가 편집한 첫 번째 잡지는 투지에 불타는 전후
디자인 잡지로서, 20세기 초의 아방가르드 타이포
그래픽을 선호하며 디자인이라는 렌즈를 통해 이
탈리아의 경제 회복을 다루었다. 기사는 브루노 무
나리, 프랑코 그리냐니, 피노 토발리아 등 좀 더 견
고한 아방가르드주의자들에게 의뢰했다. 1985년
에 시작한 두 번째 잡지는 그래픽 디자인, 일러스
트레이션, 산업 디자인의 이론적 분석에 단단한 기
반을 두고 시각 커뮤니케이션을 국제적으로 조사
했다. 디자이너이자 디자인 역사가 겸 비평가인 조
반니 바울레가 편집했다.

로시가 운영하는 밀라노 그래픽 연구소에서 편집
한 『리네아 그라피카』는 고급과 저급의 경계, 즉 순
수 미술과 상업 미술 및 회화와 타이포그래피의 경
계가 무너진 대안적인 예술 문화에 뿌리를 두고 있었

다. 편집 메뉴에는 에밀리오 카발리니Emilio Cavallini
의 「어떻게 문자들을 분류할 것인가」부터 「1953년
부터 1954년까지의 이탈리아 광고」, 「오늘날의 인
쇄기: 그 가능성과 미비점」에 이르기까지 광범위
한 주제가 포함되었다. 매 호마다 메뉴, 초대장, 청
구서, 봉투 등을 모아서 '그래픽 앤솔러지'를 실었
다. 이 삽화를 구성하는 데는 복사기를 많이 활용
했다. 로시는 만화와 체코슬로바키아 극장 포스터
도 다루었다. 특이한 내용 덕분에 『리네아 그라피
카』는 예술계에서 나름대로 인정받게 되었다.

조반니 바울레가 1985년에 잡지를 재창간했을
때는 시각 커뮤니케이션, 디자인과 멀티미디어에
초점을 두면서 지적 수준이 조금 달라졌다. 상업
이 주도하는 세계에서 이론적 담론을 위한 공간을
만들려는 그의 목표로 인해 바울레는 존 앤세스키
John Anceschi, 알도 콜로네티Aldo Colonetti, 마라 벨
Mara Bell, 대니얼 존슨Daniel Johnson 같은 디자인 이
론가들을 찾게 되었다. 그렇지만 결코 독자가 이해
하기 어렵거나 흥미롭지 않은 주제는 아니었다.

로시의 잡지가 1930년대식으로 디자인된 반면,
바울레의 잡지는 타이포그래피적 변주가 별로 없
이 꽉 짜인 그리드 구조로 되어 있었다. 흰 지면을
넉넉히 두었고 그리드로 어수선함을 최소화했다.
꼼꼼하게 조율된 바울레의 표지는 로시 시절에 '작
가가 디자인한' 표지들만큼 여유롭고 놀라운 면은
없었다.

2

LINEA**G**RAFICA

Rivista bimestrale di grafica e comunicazione visiva

6.1986

3

4

Osservatorio Dalla rassegna 'Erreur de Système' a Villeurbanne: le differente collocazioni delle tecniche di computergrafica, di identità di maniera o sistema di progetto.

Observatory From the exhibition 'Erreur de Système' in Villeurbanne, different approaches to computer graphic techniques: identity of manner or a design system.

Gianfranco Torri

Europa: grafica e computer

`리네아 그라피카』는 오랜 역사를 가지고 있지만, 전성기는 이탈리아 그래픽 디자인이 세계 무대에서 다시 영향력을 발휘하던 1980년대 후반과 1990년대 초다.

1 표지, 279호, 1992년 5월(아: Maurizio Minoggio)

2 전문 잡지 관련 기사, 6호, 1986년 11월(아: Wando Pagliardini)

3 표지, 6호, 1986년 11월(컴퓨터 그래픽 디자이너: Daniele Bergamini)

4 컴퓨터와 그래픽 디자인 관련 기사, 279호, 1992년 5월(아: Maurizio Minoggio)

5 밀라노 트리에날레 그래픽 관련 기사, 6호, 1986년 11월(아: Wando Pagliardini)

5

Mara Campana

Immagine/Un marchio istituzionale alla prova delle più diverse applicazioni: variazioni d'uso e duttilità linguistica come forza comunicativa.

TRIENNALE DI MILANO

Progetto di
Italo Lupi

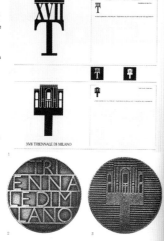

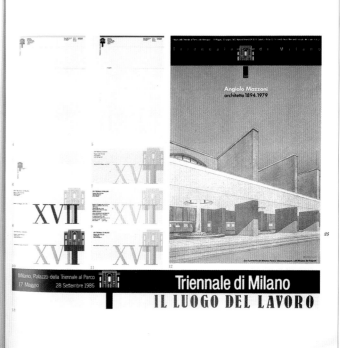

원제: 라이노타이프 불러틴The Linotype Bulletin(1902–
1926)

발행처: 머건탈러 라이노타이프 컴퍼니Mergenthaler
Linotype Co.

언어: 영어

발행주기: 월간(간간이 계간과 격월간)

『라이노타이프 매거진』은 통상적인 업계 출판물이
아니었다. (편집과 아트디렉팅이 이루어졌지만) 편집자나 아트디렉터의 이름이 들어가지 않았다. 사실, 이름을 올릴 발행인란이 없었다. 목차도 없고 일반적인 기사 분야의 구분도 없다. 잡지보다는 뉴스레터 성격의 『라이노타이프 불러틴』으로 시작하여 고객들에게 머건탈러 라이노타이프 컴퍼니(최초의 자동 조판 기계를 만들어 인쇄 혁명을 일으킨 오트마르 머건탈러가 설립한 회사)의 신제품을 알렸다. 좀 더 야심 차게는, 매 호마다 인쇄 관련 이벤트나 시의성 있는 타이포그래피 주제를 다루었다(예를 들면, 가라몬드 활자에 한 호를 전적으로 할애한다). 당당하게 다소 보수적인 기관지였고, 간간이 그만큼 당당하게 모험을 했다.

1929년 1월호는 '타이포그래피 디자인의 새로운 트렌드'에 할애했다. 이는 제시된 레이아웃에서도 드러나고 루치안 베른하르트의 라이노타이프 자료에도 정리되어 있다. 이 호는 베른하르트가 라

이노타이프 서체들(모두 각주에 표시)을 이용하여 전적으로 기획, 제작했다. 라이노타이프의 리더들이 이해하는 모더니즘에 대한 매력적인 주해는, 라이노타이프 컴퍼니의 타이포그래피 부문 어시스턴트 디렉터였던 H. L. 게이지H. L. Gage가 소개했다. 그는 1919년 '인쇄 분야의 레이아웃과 디자인'이라는 시리즈를 시작했다. 이런 호는 변칙적이었지만, 이 잡지의 가장 흥미로운 순간들을 나타내는 역할을 한다.

잡지의 한 가지 목표는 타이포그래피 무대에서 옳고 그름의 지표를 제공하는 것이었다. 그러나 라이노타이프는 주변부의 잠재 고객을 완전히 버리고 싶지 않았다. 게이지는 "거짓 모더니즘이 질서 정연한 정돈을 대가로 인쇄업자들과 활자 주조사들에게 새로움을 선사한다. … 진정한 모더니즘은 공식을 버리되 사려 깊은 디자인을 유지한다"라고 썼다. 다양한 디자이너들을 포용하는 것이 회사의 결정이었다. 이 잡지는 책임감 없는 디자인을 절대 옹호하지 않았다. 게이지는 "활자는 읽을 만해야 하고 집은 살 만해야 한다"라며 "마음은 열되 취향은 제어하자"라고 현명하게 덧붙였다.

이는 사내 홍보 수단으로 주장하기에는 급진적인 아이디어였지만, 그렇기 때문에 『라이노타이프 매거진』은 활동적인 판매 브로슈어 이상의 잡지가 되었다.

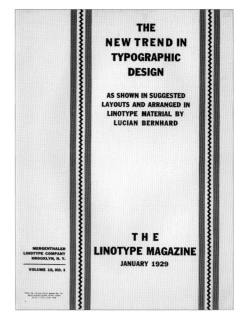

1

2

기본적으로 희소가치 있는 뉴스레터인 『라이노타이프 매거진』은 차분하고 전통적인 방식으로 디자인되거나, 루치안 베른하르트가 디자인한 호들처럼 요란하고 개인적인 방식으로 디자인되었다.

1 루치안 베른하르트가 만든 호의 타이틀 페이지, 19권 1호, 1929년 1월(디: Lucian Bernhard)

2 인쇄물과 활자에 관한 펼침면, 19권 1호, 1929년 1월(디: Lucian Bernhard)

3 기사 「모던 타이포그래피의 격언」, 19권 1호, 1929년 1월(디: Lucian Bernhard)

4 표지, 18권 10호, 1927년 (디: 미상)

5 표지, 19권 1호, 1929년 1월(디: Lucian Bernhard)

6 표지, '가라몬드 기념호', 18권 8호, 1928년(디: 미상)

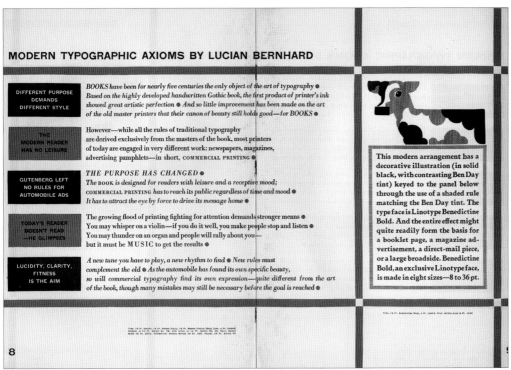

MODERN TYPOGRAPHIC AXIOMS BY LUCIAN BERNHARD

DIFFERENT PURPOSE DEMANDS DIFFERENT STYLE

BOOKS have been for nearly five centuries the only object of the art of typography ● Based on the highly developed handwritten Gothic book, the first product of printer's ink showed great artistic perfection ● And so little improvement has been made on the art of the old master printers that their canon of beauty still holds good—for BOOKS ●

THE MODERN READER HAS NO LEISURE

However—while all the rules of traditional typography are derived exclusively from the masters of the book, most printers of today are engaged in very different work: newspapers, magazines, advertising pamphlets—in short, COMMERCIAL PRINTING ●

GUTENBERG LEFT NO RULES FOR AUTOMOBILE ADS

THE PURPOSE HAS CHANGED ●
The BOOK is designed for readers with leisure and a receptive mood; COMMERCIAL PRINTING has to reach its public regardless of time and mood ● It has to attract the eye by force to drive its message home ●

TODAY'S READER DOESN'T READ —HE GLIMPSES

The growing flood of printing fighting for attention demands stronger means ● You may whisper on a violin—if you do it well, you make people stop and listen ● You may thunder on an organ and people will rally about you— but it must be MUSIC to get the results ●

LUCIDITY, CLARITY, FITNESS IS THE AIM

A new tune you have to play, a new rhythm to find ● New rules must complement the old ● As the automobile has found its own specific beauty, so will commercial typography find its own expression—quite different from the art of the book, though many mistakes may still be necessary before the goal is reached ●

This modern arrangement has a decorative illustration (in solid black, with contrasting Ben Day tint) keyed to the panel below through the use of a shaded rule matching the Ben Day tint. The type face is Linotype Benedictine Bold. And the entire effect might quite readily form the basis for a booklet page, a magazine advertisement, a direct-mail piece, or a large broadside. Benedictine Bold, an exclusive Linotype face, is made in eight sizes—8 to 36 pt.

8

3

4

5

THE
LINOTYPE
MAGAZINE
JANUARY
1929

6

COMPOSED ON THE LINOTYPE

THE
LINOTYPE
MAGAZINE

LI NO
TY PE

GARAMOND
NUMBER

An ACCOUNT of the FIRST MEETING of the
International Typographic Council

COMPOSED ON THE LINOTYPE

1

리소피니언LITHOPINION(: 미국 석판인쇄공조합 로컬 원의 그래픽 아트와 사회 문제 저널)
1966-1975, 미국

편집자: 에드워드 스웨이덕Edward Swayduck**, 로버트 핼록**Robert Hallock

발행처: 미국 석판인쇄공조합Amalgamated Lithographers of America의 지부, 로컬 원Local One

언어: 영어

발행주기: 계간

『리소피니언』은 뉴욕에 있는 미국 석판인쇄공조합의 지부 로컬 원이 발간하는 공식 사보였다. 노동조합의 출판물들이 그러하듯, 이 계간지는 매력적인 타이포그래피와 디자인, 지적인 내용과 고품질 제작에서 타의 추종을 불허했다. 고품질 제작은 이 잡지가 석판 인쇄공을 최상으로 대변하려 했기에 당연한 특징이었다.

잡지는 인쇄나 그래픽 디자인만을 다루지 않았고, 디자인을 프레임과 플랫폼으로 삼아 전혀 다른 주제의 기사도 많이 다루었다. 사회적, 정치적 사건 기사도 그래픽 작품과 인쇄를 다룬 기사만큼 자주 등장했다. 놀랍게도 '굶주림', '우리는 어떻게 핵 에너지와 함께 살아가는 법을 배워야 하는가', '콘셉트를 시각화하는 과정에서', '임금 노예', 'J. 에드거 후버와 FBI', '아편 중독자들의 국가' 등의 논란이 되는 주제를 싣기 위해, 공예가의 제작 기법에 관한 특집 기사는 최소한으로 다루었다. 심지어 사설도 미국 대통령 제럴드 포드를 다룬 「포드는 정말로 실패작인가?」와 같은 정치적인 논평이었다. 포드는 "나는 포드이지 링컨이 아니다"라고 말한

것으로 유명하다. 경영진의 잘못에 대한 노조의 장광설과 노동계 지도자들이 의식적으로 연대를 과시하며 악수하는 사진을 싣는 대신, 정물화부터 추상화까지 다양하게 표현된 훌륭한 컬러 일러스트레이션을 실었다.

편집을 총괄하는 에드워드 스웨이덕(조합장이자 사설 집필자이기도 했다)과 편집국장/아트디렉터 및 일러스트레이터를 맡은 로버트 핼록의 집중적인 감독 아래 이 기관지는 글과 시각적 저널리즘 면에서 모범을 보여 주었다. 또한 핼록은 앨 파커Al Parker, 프레드 오트네스Fred Otnes, 앙드레 프랑수아, 에드 소렐Ed Sorel, 버나드 푹스Bernard Fuchs를 비롯하여 그 시대의 가장 재능 있는 작가와 일러스트레이터들을 고용했다.

『리소피니언』은 회비를 납부하는 로컬 원의 회원들과, 스웨이덕의 표현을 빌리자면 "자유로운 정신을 가진 지역 사회의" 오피니언 리더들과, 교육자 및 그래픽 아트 사용자들에게 배포되었다. 조합원과 그래픽 전문가들에게 종종 논란이 되는 정보와 해설을 제공하여 때로는 표면적인 타깃 독자층을 포용하지 못했을 수도 있지만, 그로 인해 조합원이 아닌 독자들 사이에서도 조합의 위상이 높아졌다. 놀라운 표지와 최신식 일러스트레이션 덕분에 『리소피니언』은 모험적이라는 명성을 얻었고, 한 세대의 그래픽 공예가들과 디자이너들에게 필독서로 자리매김했다.

『리소피니언』의 레이아웃은 독자들이 쉽게 접할 수 있도록 디자인되었다. 전문 잡지임에도 불구하고 마치 일반 대중을 겨냥한 듯한 디자인이었다.

2

3

1 표지, 폴란드 바르샤바의 포스터 비엔날레 사진, 20호, 5권 4호, 1970년 겨울
2 표지, 22호, 6권 2호, 1971년 여름(알: Fred Otnes)
3 표지, '안토니오 가우디의 유기적 예술', 25호, 7권 1호, 1972년 봄
4 표지, 39호, 10권 3호, 1975년 가을
5 묘비 관련 기사, 39호, 10권 3호, 1975년 가을
6 로만 비시니악의 현미경 사진 기술 관련 기사, 39호, 10권 3호, 1975년 가을
7 폴란드 바르샤바의 포스터 비엔날레 관련 기사, 20호, 5권 4호, 1970년 겨울
8 멕시코 관련 기사, 36호, 9권 4호, 1974년 겨울
9 표지, 36호, 9권 4호, 1974년 겨울(알: Bernard Fuchs)

4

5

6

7

8

9

편집자/필자: 에드워드 H. 드와이트Edward H. Dwight
편집자/디자이너: 노엘 마틴Noel Martin
발행처: J. W. 포드 컴퍼니J. W. Ford Company
언어: 영어
발행주기: 2호

오하이오 주 신시내티는 1950년대 초 미국 현대 디자인의 원천이었다. 한 가지 큰 이유는 바우하우스의 영향을 받았고 신시내티 예술아카데미Art Academy of Cincinnati의 교수이자 신시내티 미술관의 디자이너였던 노엘 마틴이 스위스 현대 작품의 강의와 전시를 독려했기 때문이다. 품질 좋은 스위스 현대 디자인과 기타 모더니즘 소식을 전파하기 위해 노엘 마틴은 (광고 사진, 신문 연판, 특수 인쇄 전문 기업인) J. W. 포드 컴퍼니의 칼 H. 포드에게 『모던 그래픽 디자인』이라는 정기간행물을 만들자고 설득했다. 비록 지속적으로 출간되지 못하고 1955년 가을부터 1957년 봄까지 단 2호만 내고 말았으나 모더니즘을 미국의 시각으로 소개하는 데 중요한 역할을 했다.

첫 호는 공동 편집자 에드워드 H. 드와이트가 신시내티의 인쇄 전통을 역사적으로 개괄한 「임프린트 신시내티」와 미국 최초로 스위스 디자인을 진지하게 조사한 글이 분명한 「스위스의 그래픽 디자인」으로 주제가 나뉘어 있었다. 기사는 "스위스 인쇄의 가장 놀라운 요소는 대체적으로 높은 기술 수준이다. 작업을 완벽하게 구현하려는 스위스인의 강렬한 욕망을 반영하기 때문이다"라고 언급하며, 1935년에 미국으로 온 허버트 매터Herbert Matter의 이야기로 서두를 열고 『노이에 그라피크』(136-137쪽 참조)의 편집자들 이야기로 마무리한다.

두 번째 호는 얀 치홀트에 완전히 할애하고, 다른 요소들보다도 그가 한때 제시했던 정통 모더니즘을 거부한 점을 살펴보았다. 이 문제를 소개하면서 칼 H. 포드는 이렇게 썼다. "우리가 보기에 치홀트의 작품들은 디자인이라는 주제에 대해 그가 개인적으로 가진 감정의 변화가 아주 크다는 것을 대변한다." 포드가 치홀트의 두 가지 접근법이라고 부른 것을 다루기 위해 뉴욕 현대미술관의 그래픽 디자인 부문 어소시에이트 큐레이터 밀드러드 콘스턴틴은 치홀트가 1920년대와 1930년대에 독일에서 했던 초기 작업에 관한 글을 썼다. "치홀트의 초기 작업은 혁신적인 특성 때문에 최근 노력보다도 더욱 생명력을 가진다는 것이 그녀의 의견이다"라고 포드가 덧붙였다. 마틴은 좀 더 너그러운 관점에서 치홀트의 후기 작업들이 "대단한 가치를 가지고 오늘날의 디자인에 영향을 줄 뿐 아니라 더 높은 수준의 예술적, 지적 성취에 도달했다"라고 평했다.

두 번째이자 마지막 호는 치홀트 자신이 쓴 두 편의 기사로 마감한다. 그중 하나가 펭귄 출판사를 오늘날까지도 규정하는 상징적인 타이포그래피 작업에 대한 글, 「나의 펭귄북스 개혁」이다.

1

2

3

Graphic
Design
in
Switzerland

4

5

6

광고를 게재해야 한다는 제약
을 받지 않고, 노엘 마틴은 도
록 겸 기념 논문의 성격을 띤
하이브리드 잡지를 디자인했
다. 단순함과 절제를 보여 주는
훌륭한 사례다.

1 표지, 1호, 1955년 가을
2 표지, '얀 치홀트의 타이포
그래피' 호, 2호, 1956년 봄
3 얀 치홀트의 포스터를 소개
하는 펼침면, 2호, 1956년 봄
4,5 스위스 그래픽 디자인 관
련 펼침면(왼쪽 면 간지가 속
표지), 1호, 1955년 가을
6 얀 치홀트의 글, 「나의 펭귄
북스 개혁」, 2호, 1956년 봄

THE PENGUIN POETS

The
Centuries'
Poetry

5

BRIDGES
TO THE PRESENT
DAY

One shilling and sixpence

14

JAN TSCHICHOLD

My Reform of Penguin Books

At the beginning of August 1946 I suddenly received a telegram from Allen Lane, the managing director of the great English publishing firm, Penguin Books Limited, asking whether I could receive him and Oliver Simon, the notable English printer and book designer, within the next few days; shortly afterwards both gentlemen arrived in Basle by aeroplane. Allen Lane wanted me to take the position of designer with his firm, Oliver Simon having suggested me. As the offer attracted me, I agreed. I then had to bid farewell to the publisher Birkhauser, in Basle, whose productions I had superintended and directed typographically since 1941, and it was finally not until May 1947 that I was able to move to London.

There I was to carry out the most extensive and important of my activities up till then; a thorough typographical reform of the text pages and covers of many hundreds of Penguin Books, new titles as well as numerous reprints.

The publishers' "Penguin Books" keep quite a number of printers and binders busy in London and all over the country. The distances are so great, that visits even to London firms are only possible in exceptional circumstances, for a visit means an expenditure of about five hours, of which the greater part is taken up in traveling. It is practically impossible to deal with corrections without delay. In urgent cases at least eight days often passed, as a rule weeks, even a month, before the new proof appeared. These delays certainly do not make the work of the typographer any easier. And now there came a man who wanted so many of these things altered, and in this most conservative of all countries demanded the use of practically a whole set of new typographical rules!

Already, after a fortnight, I realized the urgent necessity to set up fixed composition rules for the printers and to order their use. The printers worked either without rules, with rules from the nineteenth century, or according to the house rules of the customers. Already after about a year (the production of a book often occupied an even longer period of time) I could observe the consequences of my "Penguin Composition Rules," a four-page leaflet, in greatly improved setting. Whilst generally in England and Scotland, as in the nineteenth century, composition is still preferably carried out with wide spacing and set solid, I ordered close setting and leading. I also introduced, in place of the em-rule, that in English-speaking countries is not separated from the adjacent words, the en-rule, with the same spacing as between two words in the same line, by which the appearance of the page was considerably improved. Also, the increased space after a full point must be reduced to normal word spacing. I have here mentioned only the more striking rules: my style sheet covers a host of other instances besides.

15

1

모노타이프MONOTYPE(: 식자실의 효율성에 관한 잡지)
1913- , 미국

편집자: F. L. 러틀리지F. L. Rutledge, 에드워드 D. 베리
Edward D. Berry

발행처: 랜스턴 모노타이프 머신 컴퍼니Lanston
Monotype Machine Company

언어: 영어

발행주기: 월간, 이후 격월간

1913년 4월에 발간된 『모노타이프』의 첫 호는 다음과 같이 단정적인 입장을 제시했다. "요즘같이 비용을 따지고 공장을 분석하는 시대에, 『모노타이프』는 그 흥미롭고 매력적인 부제에도 불구하고, 식자실의 효율성에 관한 잡지 그 이상이 되려고 한다." '관심 있는 인쇄·출판·광고업자들'에게 무료로 배포된 『모노타이프』는 1920년 미국의 거장 활자 디자이너 프레더릭 가우디가 『모노타이프』의 아트디렉터가 되기 전까지는 이 약속을 충분히 지키지 못했다.

가우디가 아트디렉팅을 맡기 전까지 나온 초기의 잡지는 모두 모노타이프의 내용을 담았다. 브루클린의 공장 외관부터 자체의 '키보드 스쿨'에서 제공하는 기회, 그리고 모노타이프를 발명한 톨버트 랜스턴의 부고부터 자사의 식자 기계 겸 조판기였던 타이프캐스터Type Caster의 내부 작동까지 다양한 내용을 다루었다. 첫 호의 전면 광고에는 "『모노타이프』의 모든 활자는 모노타이프 활자"라고

되어 있다. '모노타이포그래피'는 「모노타이프 인쇄업자들을 위한 모노타이프 조판 표본」에 정기적으로 실렸다. 『모노타이프』는 본질적으로 사보 역할을 했다.

처음 다섯 호를 낸 후, 『모노타이프』의 표지가 매 호마다 놀랍도록 달라졌다. 번지르르하게 트렌드를 쫓지 않았지만, 다양한 활자와 이니셜 글자를 활용하고 모노타이프사의 장식체들을 제호에 사용했다. 표지 포맷, 종이, 제한된 색채 팔레트 역시 빈번하게 바뀌었다.

가우디가 잡지 편집진을 감독할 시기에는 『모노타이프』의 외양이 (더 작은 사이즈에 더욱 고전적인 구성으로) 극적으로 바뀌었고 편집자들은 (주로 모노타이프를 통한) 활자와 타이포그래피 문화 관련 기사를 더 많이 넣었다. 가우디는 (출간을 앞둔 그의 책 『타이폴로지아』에서 발췌한) 「최초의 활자들」을 발표했다. 프랭크 크레인Frank Crane 박사는 가우디에 대한 간략한 기사 「알파벳을 만든 사람들」을 썼다. 기타 기사로는 「잉글랜드의 민간 언론사」와 인쇄업자 클로드 가라몬드Claude Garamond에 관한 글 등이 있었다. 한 호는 시험적으로 가우디가 만든 가라몬드 활자로 조판했고, 가우디가 모노타이프사를 위해 디자인한 모든 서체를 보여 주는 '가우디' 호도 있었다.

2

『라이노타이프 매거진』과 『라이노타이프 불러틴』과 마찬가지로(124-125쪽 참조). 『모노타이프』는 타이포그래피 실무를 전적으로 다루었다. 잡지 레이아웃은 다소 절제되고 정보 위주였다.

1 표지, 9권 6호, 1923년 1-2월(윌리엄 에드윈 러지 William Edwin Rudge 인쇄소에서 인쇄)

2 속표지와 차례, 기사 도입부, 9권 6호, 1923년 1-2월 (윌리엄 에드윈 러지 인쇄소에서 인쇄)

3 표지, '케널리 서체' 호, 10권 70호, 1924년 5월

4 표지, '가우디' 호, 22권 73호, 1928년 11월

5 표지, 21권 72호, 1927년 8월

6 클로드 가라몬드 관련 기사, 9권 6호, 1923년 1-2월

7 켈름스콧 프레스 관련 기사, 9권 6호, 1923년 1-2월

8 프레더릭 가우디가 쓴 기사 「활자 디자인의 예술」, 22권 73호, 1928년 11월

6

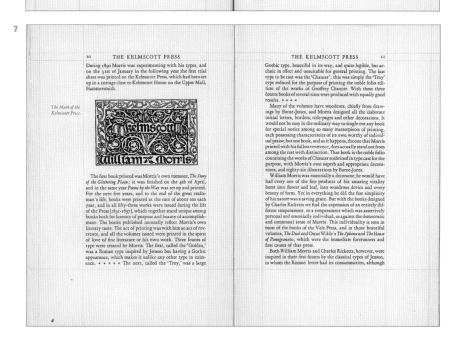

7

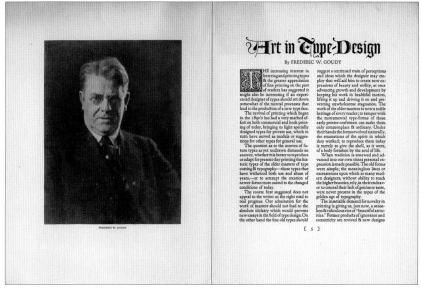

8

3
4

5

모어 비즈니스 MORE BUSINESS
1936-1942, 미국

편집자: 루이스 플래더Louis Flader

발행처: 미국사진제판사협회The American Photo-Engravers Association

언어: 영어

발행주기: 월간

시카고 일리노이 주의 『모어 비즈니스』는 '촉진' 용 잡지였다. 활판 인쇄와 사진 제판에 종사하는 사람들의 사기를 촉진했고 미국 전역의 광고 대행사에서 일하는 광고인들의 창의력을 자극했다. 매달 활판 인쇄된 풀컬러 잡지는, 아연 블록판부터 4도 처리 과정까지 다양한 인쇄와 인쇄 전 공정의 기법들을 극찬하고 28×35.5센티미터의 널찍한 지면에 아티스트들과 디자이너들을 돋보이게 소개했다. 그중에는 1938년 3월 표지 디자이너 브래드버리 톰슨Bradbury Thompson도 있었는데, 그는 'bradbury'로 서명을 남겼다. 후에 모더니스트/고전주의 디자인의 모범이 된 그가 당시에는 이 잡지에서 소개된 대로 "미국 내에서 가장 선도적인 에어브러시 아티스트"였다.

이 회사는 독일 태생의 미국인 루이스 플래더가 1936년 설립했다. 그는 미국사진제판사협회에서 사무국장을 맡고 있을 때 『모어 비즈니스』를 창간하여 짧은 기간 잡지를 발행했다. 협회의 기관지 역할을 했지만, 잡지는 이 전문 분야의 기준을 세우는 데 전념하기도 했다.

『모어 비즈니스』의 기사들은 때로 철학적인 입장을 견지했다. 플래더는 「광고 예술이라는 이상한 사건」에서 "진보의 길을 발견하려면 뒤쪽을 보라!"라고 썼다. 한때 그는 "예술가라고 주장하는 사람이라면 자신을 낮추어 상업적인 일을 하지 않을 것이다. 상업 예술가는 가장 저급한 형태의 동물적인 생활이다"라고 선언했지만, 나중에는 "광고는 세계 최고의 예술가들을 고용한다"라고 했다.

『모어 비즈니스』는 사회적인 이슈를 전문 분야와 연관 지어 다루기도 했다. 파시스트 단체 월드피스웨이스World Peaceways의 1938년 잡지 광고에 관한 기사를 통해, 플래더는 비즈니스와 양심의 문제를 함께 다루었다.

그렇지만 대부분의 기사는 압지 광고 같은 여러 광고 플랫폼을 위한 광고들이었다. "점점 더 많은 지역 광고사와 전국적인 광고사에서 제품의 정체성을 높이기 위해, 또한 일반적인 광고 캠페인을 보완하는 가치 있는 수단으로 압지를 적용하고 있다"라고 익명의 저자가 주장했다.

1938년, 플래더는 라슬로 모호이너지에게 한 호 전체를 디자인해 달라고 부탁했다. 모호이너지는 『모어 비즈니스』의 큰 판형이 자신의 '새로운 비전'을 제시하기에 이상적이라고 이해했다. 그 결과로 나온 편집 디자인은 특별한 판화로 적절하게 강조되었다. 모호이너지의 레이아웃은 더욱 진보적이었고, 미국 그래픽 디자인계에 나타난 유럽 아방가르드의 영향을 그 이전의 어떤 『모어 비즈니스』보다도 공격적으로 보여 주었다.

1 표지, 3권 1호, 1938년 1월(일: Schieder)

어쩌면 다소 평범하고 관습적으로 보일 수 있는 레이아웃에서 약간의 영감이 엿보인다. 레스터 비얼Lester Beall을 일러스트레이터로 소개하고 브래드버리 톰슨의 초기 일러스트레이션을 실어, 이후 더 흥미진진한 내용들이 나올 것을 예고했다.

2 「없어서는 안 될」이라는 제목의 광고용 압지 관련 기사, 3권 1호, 1938년 1월

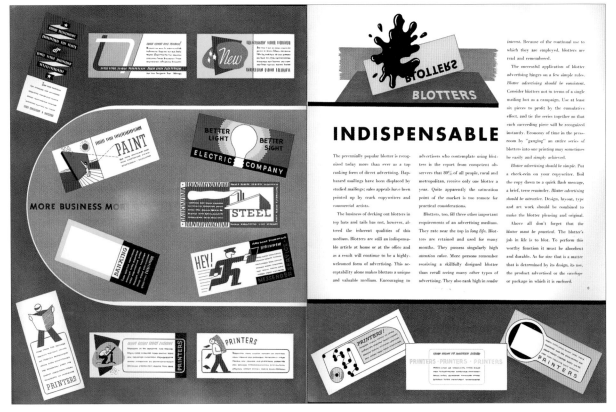

The image (item 2) contains the following legible text in the illustrated spread:

MORE BUSINESS MOR

PAINT

BETTER LIGHT BETTER SIGHT

ELECTRIC COMPANY

STEEL

BANKING

HEY!

MESSENGER

PRINTERS

New

BLOTTERS

BLOTTERS

PRINTERS!

PRINTERS · PRINTERS · PRINTERS

PRINTERS

INDISPENSABLE

The perennially popular blotter is recognized today more than ever as a top ranking form of direct advertising. Haphazard mailings have been displaced by studied mailings; sales appeals have been pointed up by crack copywriters and commercial artists.

The business of decking out blotters in top hats and tails has not, however, altered the inherent qualities of this medium. Blotters are still an indispensable article at home or at the office and as a result will continue to be a highly-welcomed form of advertising. This acceptability alone makes blotters a unique and valuable medium. Encouraging to

advertisers who contemplate using blotters is the report from competent observers that 80% of all people, rural and metropolitan, receive only one blotter a year. Quite apparently the saturation point of the market is too remote for practical considerations.

Blotters, too, fill three other important requirements of an advertising medium. They rate near the top in *long life*. Blotters are retained and used for many months. They possess singularly high *attention value*. More persons remember receiving a skillfully designed blotter than recall seeing many other types of advertising. They also rank high in *reader*

interest. Because of the continual use to which they are employed, blotters are read and remembered.

The successful application of blotter advertising hinges on a few simple rules. *Blotter advertising should be consistent.* Consider blotters not in terms of a single mailing but as a campaign. Use at least six pieces to profit by the cumulative effect, and tie the series together so that each succeeding piece will be recognized instantly. Economy of time in the pressroom by "ganging" an entire series of blotters into one printing may sometimes be easily and simply achieved.

Blotter advertising should be simple. Put a check-rein on your copywriter. Boil the copy down to a quick flash message, a brief, terse reminder. *Blotter advertising should be attractive.* Design, layout, type and art work should be combined to make the blotter pleasing and original.

Above all don't forget that the *blotter must be practical.* The blotter's job in life is to blot. To perform this worthy function it must be absorbent and durable. As for size that is a matter that is determined by its design, its use, the product advertised or the envelope or package in which it is enclosed.



132

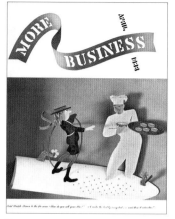

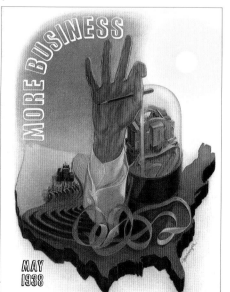

1

네샨NESHAN
2003-현재, 이란

초대 편집자: 마지드 압바시Majid Abbasi, **사에드 메시키**Saed Meshki, **모르테자 모마예즈**Morteza Momayez, **알리 라시디**Ali Rashidi, **피루즈 샤페이**Firouz Shafei, **이라즈 자르가미**Iraj Zargami

편집장: 마지드 압바시

발행인: 창간인들이 발간

언어: 페르시아어, 영어

발행주기: 계간

이란의 놀라운 현대 그래픽 디자인은 테헤란 밖으로는 거의 알려지지 않았다. 그러나 현재는 약간의 빛이 보이기 시작한다. 지난 몇 년간 이란의 그래픽 디자인, 포스터, 캘리그래피, 타이포그래피를 보여 주는 책들이 서구에서 출판되어 전통과 현대성을 결합한 풍성한 디자인 흐름을 열었다. 그리고 이 흐름을 보기 위한 최고의 창구는 이란 최초이자 유일의 그래픽 디자인 잡지 『네샨』이다.

페르시아어로 멋스럽게 디자인하고 편집하여 영어 요약문을 곁들인 잡지로, 2003년 첫 호가 출판되었다. 일단의 그래픽 디자이너들이 이란 국내와 해외 독자 모두를 겨냥한 디자인 잡지가 필요하다고 판단한 후였다. 잡지는 이란 디자인계의 선두 주자인 마지드 압바시, 사에드 메시키, 모르테자 모마예즈, 알리 라시디, 피루즈 샤페이, 이라즈 자르가미가 창간했다. 명망 있는 북 디자이너 모르테자 모마예즈(1936-2005)가 편집장으로서 가장 중요한 역할을 담당했다. 그는 미묘한 방식을 통해 『네샨』을 이란의 분위기가 확실히 느껴지면서도 단순성 면에서는 분명하게 현대적인 양식의 잡지

로 만들었다. 그가 사망한 후에는 편집위원회가 편집장의 책임을 넘겨받았다.

『네샨』은 훌륭한 인쇄본 외에 웹사이트 버전으로도 볼 수 있다. 테헤란의 지하철 사이니지 시스템과 이란의 잡지 타이틀 디자인 리뷰 등을 통해 이란의 그래픽 디자이너들과 그들의 프로젝트를 다채롭게 보여 주되, 서구의 영향도 강조한다. 『네샨』은 현대 잡지이지만, 이란의 시각적이고 경전과 관련된 전통 역시 되돌아본다. 디자인은 시집, 캘리그래피 작품, 그림책을 비롯하여 미니어처, 페이지 장식, 원고 레이아웃에 따라 달라진다. 이란의 근대 그래픽 디자인은 약 80년 전에 성장했다. 지난 50년간 일러스트레이션은 더욱 단순화되고 현대적인 방식으로 양식화되었다. 혹은 마지드 압바시가 말한 대로, "오늘날의 그래픽 디자인 기법과 정의를 통해 이란 예술의 후기 이슬람적 독창성"이 발현되었다.

『네샨』은 정부나 종교, 문화 단체로부터 독립되어 있으므로, 창간인들의 지원과 약간의 광고료 및 이란 내 구독료로 비용을 부담한다. 편집 일은 편집자와 디자이너들이 역할을 바꾸어 가며 1년씩 번갈아 담당했다. 덕분에 4호마다 잡지의 그래픽 뉘앙스가 달라진다.

『네샨』은 사회적, 종교적, 문화적 한계 속에서 발간된다. 하지만 이런 한계가 창의적인 해결책을 이끌어 낸다. 압바시는 편집자들이 검열 방식을 알고 그에 적응한다고 했다. 그들이 직면한 주된 문제는 예산이다. 지금까지는 사람들의 호의에 힘입어 『네샨』이 살아남았다.

페르시아어로 출간되는 『네샨』은 이란 디자인 문화를 역사적인 면과 현대적인 면 양쪽에서 조명한다.

1 표지, 핸드메이드 디자인을 주제로 한 호, 25호, 2011년 여름-가을
2 표지, 정치적 그래픽 디자인을 주제로 한 호, 18호, 2008년 가을-2009년 겨울
3 표지, 브랜딩을 주제로 한 호, 15호, 2008년 겨울

2
3

4

5

6

7

4 표지, '신선한 디자인'을 주제로
한 호, 20호, 2009년 여름
5 아자드 아트 갤러리 작품을 위
한 공동 디자인 관련 기사, 25호,
2011년 여름-가을
6 기사 「핸드메이드: 시와 사고의
불멸성」, 25호, 2011년
여름-가을

7 기사 「이미지의 노스탤지어」,
코루시 파르사네야드 인터뷰,
코루시 파르사네야드가 코람샤르
출판사를 위해 디자인한 표지 일부
소개, 18호, 2008년 가을-2009
년 겨울
8 기사 「이미지의 노스탤지어」, 코
루시 파르사네야드 인터뷰, 포스터
디자인 소개, 18호, 2008년 가을
-2009년 겨울

8

노이에 그라피크NEUE GRAFIK(: 그래픽 디자인과 관련 주제에 관한 국제 리뷰)
1958-1965, 스위스

편집자: 리하르트 파울 로제Richard Paul Lohse, 요제프 뮐러브로크만Josef Müller-Brockmann, 한스 노이부르크Hans Neuburg, 카를로 L. 비바렐리Carlo L. Vivarelli

발행처: 오토 발터 출판사Verlag Otto Walter AG
언어: 독일어, 영어, 프랑스어
발행주기: 계간

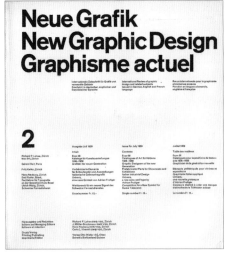

스위스학파 또는 1950년대 초의 국제 타이포그래피 스타일은 데스틸, 바우하우스, 신타이포그래피에서 곧바로 발전해 나왔다. 전후 20세기의 좋은 시절에 다국적 기업들이 기업 커뮤니케이션에 스위스에서 영감을 받은 역동적 중립성을 구현하려고 사용했던 이 스타일의 특징은 축소와 기능성이었다.

스위스적인 보편성 개념을 널리 전파하는 것이, 1958년 취리히에서 창간된 영향력 있는 계간지 『노이에 그라피크』(새로운 그래픽 디자인New Graphic Design/Graphisme actuel)에 할당된 역할이었다. 초점은 인테리어 디자인, 산업 디자인, 그래픽 디자인 분야에서 스위스의 성취를 (거의 전적으로) 보여 주는 것이었다. 예를 들어, '근대 디자인이 동시대 그래픽 디자인에 미친 영향'에 대한 사설은 독일어, 영어, 프랑스어 3개 국어로 소개되었고, 언어별 문단이 그리드에 따라 평행으로 실렸다. 『노이에 그라피크』는 국제 타이포그래피 스타일의 합리적인 정수를 표현했다. 이것이 국제적인 독자들에게 정보를 전달하는 가장 효과적인 수단이라는 강렬한 신념이 있었기에 방법에 의문을 품을 여지가 거의 없었다.

대개 LMNV라는 공동 명의로 제시되는 사설 형식의 선언문은 18개 호에 걸쳐 자주 등장했다. 하지만 첫 번째 사설은 국제 실무에 영향을 주고자 하는 의도에 걸맞지 않게 소극적이었다. 편집자들은 "이 창간호의 목적이 자사 정책을 규정하려는 것임을 강조하고 싶다"라고 썼다. "디자인의 중요성을 예술과 산업 두 가지 각도에서 점검하되 편집자들은 여기에 만족하지 않는다. 디자인의 특정한 면을 보여 주기 원할 뿐 아니라, 토론을 자극하고 설명을 제공하고 안내와 본보기를 제시하고자 한다. (편집자들은) 스타일 면에서 절대적으로 동시대적인 작품만을 재현하는 정책을 유지할 것을 맹세한다." 이는 단지 스위스적 방법론을 취하거나 모방하는 작품만을 보여 준다는 의미였다.

카를로 L. 비바렐리가 디자인한 『노이에 그라피크』의 동일한 표지 18점(구독자들에게 보낸 초기 잡지에는 식별을 위한 단색 띠가 포함되었다)은 새로운 국제 양식New International Style의 가장 정통적인 특성을 보여 주었다. 단 하나의 산세리프 서체를 두 가지 굵기로 사용했다(표제와 호수 표기에는 큰 글씨를, 부제와 주요 기사 제목에는 작은 글씨를 사용).

스위스 스타일은 스위스 자체만큼 단일체였다. 하지만 『노이에 그라피크』는 단일한 시각 언어를 주장하려고 시도했다. 뉘앙스와 장식체들이 고집스럽게 균일한 포맷을 취하면서도 미묘하게 달랐다.

3

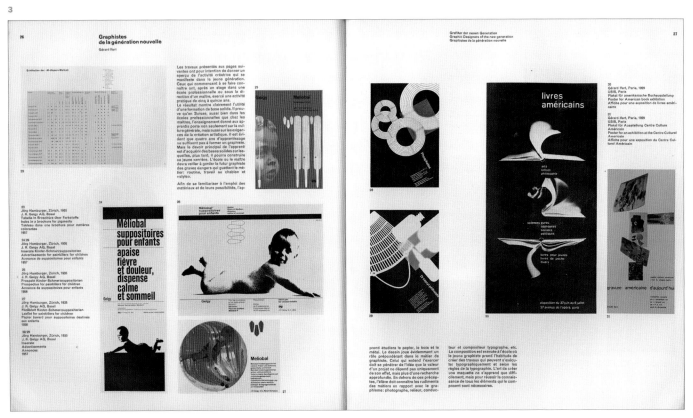

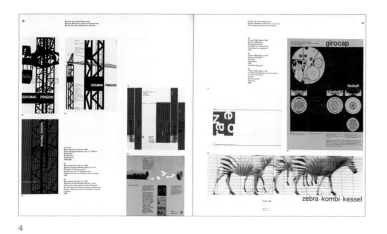

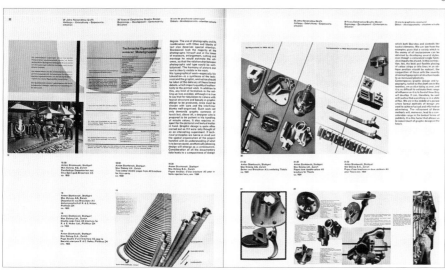

1950년대 스위스 그래픽 디자인의 전형적인 특징은 가장 본질적인 활자와 시각 요소를 제외한 모든 것을 급진적으로 축소하고 제거하는 것이었다. 『노이에 그라피크』는 이러한 '국제 양식'을 보여 주는 장이었다.

1 표지, 2호, 1959년 7월
2 표지, 3호, 1959년 10월
3, 4, 7 제라르 이페르가 쓴 기사 「신세대 그래픽 디자이너들」, 2호, 1959년 7월
5 띠지를 두른 표지, 2호, 1959년 7월
6 한스 노이부르크의 기사 「구성주의 그래픽 디자인 30년: 시작-발전-현 상황」이며, 안톤 스탄코프스키의 작업에서 가져온 사례로 내용을 뒷받침했다. 3호, 1959년 10월

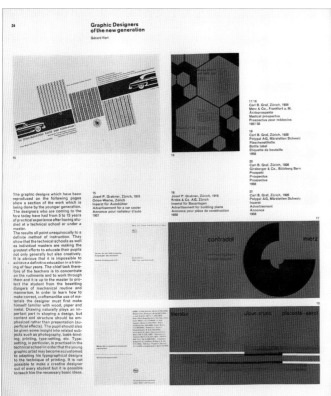

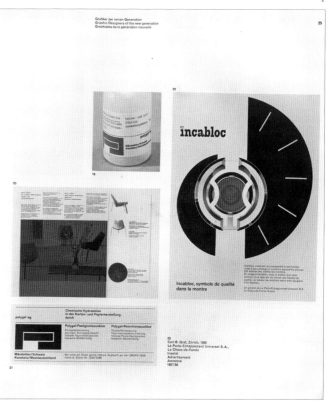

1

노붐 게브라우흐스그라피크NOVUM GEBRAUCHSGRAPHIK
1971-1996, 독일

Novum: World of Graphic Design(1996–현재)
편집자: 베티나 슐츠Bettina Schulz
발행처: 슈티브너 출판사Stiebner Verlag
언어: 독일어, 영어
발행주기: 월간

전쟁 전후의 『게브라우흐스그라피크』(86–89쪽 참조), 『노붐 게브라우흐스그라피크』와 현재의 『노붐: 월드 오브 그래픽 디자인』으로 85년 이상을 이어온 이 잡지는 세계에서 가장 오랜 기간 지속적으로 발간된 디자인 잡지가 되었다. '노붐'이라는 단어는 1970년대에 에르하르트 D. 슈티브너Erhardt D. Stiebner와 디터 우르반Dieter Urban이 편집자일 때 추가되었다. 1979년에 사진 식자로 전환한 이후 "유니버스체 위주의 레이아웃이 시각적으로 평범하고 기능적으로 보였다"라고 『노붐』의 편집자들이 현재의 웹사이트 역사 페이지에 적었다. "한편으로 편집 내용은 디자인이 직면한 최대의 격변, 포스트모더니즘과 전산화를 반영하는 중이었다."

그렇지만 당시 일부 비평가들은 작업 퀄리티 면에서 『노붐』이 라이벌 『그라피스』에 비해 수준이 훨씬 낮다고 말했다. 실제로 디자인 장르와 디자이너 분포 면에서 『그라피스』보다 『노붐』이 훨씬 더 포괄적이었다. 분명 평범한 수준의 작업을 하는 디자이너들이, 불가리아같이 별로 국제적인 주목을 받지 못하는 나라를 대표한다는 이유로 잡지에 실렸다. 그리고 예를 들어 라이프치히의 시각예술아

카데미 학생들의 연습 작품들도 '노붐 교육' 부문에 실렸다. 아마 동독 작품을 더 많이 노출하려는 의도였을 것이다. 포괄적인 내용을 담기 위해 서독에서 나온 질적으로 의심스러운 작업도 실었다.

1980년대 『노붐』의 인쇄는 『그라피스』보다 훨씬 열악했다. 그럼에도 불구하고 표지의 독특한 아이덴티티가 발전했다. 1980년대 중반부터 말까지 표지 이미지가 추상화 경향을 띠면서 매우 상징적이거나 기하학적인 사진을 담아냈다. 이것이 『노붐』의 특징이 되었지만 항상 다른 잡지들처럼 시각적으로 도발적이지는 않았다. 1996년부터 『노붐』이라는 이름이 『게브라우흐스그라피크』를 완전히 대체하고, 잡지는 좀 더 주류가 되는 듯 보였다. '커뮤니케이션 디자인 포럼Forum für Kommunikationsdesign'이라는 새로운 부제가 추가되었고, 이것이 후에 '월드 오브 그래픽 디자인'이 되었다. 1980년대와 1990년대에는 주요 기사 제목이 표지에 거의 등장하지 않다가 오늘날은 웹디자인, 게임 디자인, 시스템 디자인 관련 특집 기사가 더욱 많아지면서 주요 기사 제목이 일반적으로 표지에 등장하게 되었다.

오늘날 『노붐』은 뮌헨의 슈티브너 출판사에서 매월 1만 3천5백 부가 발간되어 전 세계 80개국에서 판매된다. 베티나 슐츠가 편집하는 이 잡지는 국제적으로 폭넓은 지역을 아우르며 인포그래픽, 브랜드, 활자, 상과 포스터 등을 풍성하게 다룬다.

2

3

『노붐』은 애초에 『게브라우흐스그라피크』로 출발하여 다양한 재탄생과 반복적인 디자인을 거쳤다. 레이아웃에는 이미지가 복잡하게 들어가더라도 표지는 항상 깔끔하다.

1 표지, 후쿠다 시게오의 포스터 일부, 57권 10호, 1986년 10월
2 표지, 정원 전시회의 트레이드마크, 53권 8호, 1982년 8월
3 표지, 65권 1호, 1994년 1월(사: Dieter Leistner)
4 영국의 방송 타이틀 디자이너 팻 개빈 관련 기사, 53권 1호, 1982년 1월
5 의회 도서관의 빈티지 포스터 관련 기사, 53권 1호, 1982년 1월
6 뷔로 사이언의 작업을 보여주는 특집 기사, 65권 2호, 1994년 2월
7 표지, 53권 1호, 1982년 1월(디: Carlos Martins)

B3149E

novum
gebrauchsgraphik
1/1982

posternovum

Library of Congress

D.W. GRIFFITH'S
IMMORTAL MASTERPIECE
THE BIRTH OF A NATION
FIRST TIME IN SOUND!

Lanny Sommese

PROSPERITY METEOR

A SAFE PLACE TO LAND IS ON THOSE CHOICE LOTS

BLUE JEANS

8 표지, 65권 2호, 1994년 2월(디: Ralf Steinhoff)

9 표지, 직물 박람회 포스터의 일부, 55권 9호, 1984년 9월

8
9

novum
gebrauchsgraphik
feb 2/94

novum
gebrauchsgraphik
9/1984

50

GRAPHISCHES BÜRO CYAN

Mitte Mitte

51

Page 49
Ausstellungsplakat / Exhibition poster
Client: Galerie Weißer Elefant

Pages 50/51
1, 2 Kulturelle Imageplakate
3, 4 Veranstaltungsplakate

1, 2 Cultural image posters
3, 4 Event posters

Client
1, 2 Stadt Leipzig
1, 4 Kulturamt Berlin-Mitte

**편집자: 마크 홀트Mark Holt, 해미시 뮤어Hamish Muir
(1–8호), 마이클 버크Michael Burke, 사이먼 존스턴
Simon Johnston(1–6호)**

발행처: 옥타보 퍼블리싱8vo Publishing

언어: 영어

발행주기: 연 2회

『옥타보』는 1980년대 후반의 가장 인습 타파적인 타이포그래피 잡지 중 하나였고, 『아이』(82–83쪽 참조)에서 평했듯이 "굉장히 진지하고 그래픽적으로 세련된 잡지"였다. 하지만 애초에 폐간될 운명이었다. 런던의 디자인 회사 옥타보에서 16페이지짜리 잡지를 6개월에 한 번, 총 8호만 출간한다는 계획에 따라 『옥타보』의 역사는 1989년에 끝날 예정이었다. 『옥타보』는 1992년까지 간간이 출간되었고, 마지막 8호는 미래의 디자인에 관한 시디롬으로 출시되었다.

잡지라기보다는 선언이자 원칙과 약속에 대한 진술이었던 『옥타보』는 몇 년 후 『에미그레』(78–79쪽 참조)에서 하게 되는 더 무질서한 규율 배척과 디지털 실험을 앞서 해냈다. 하지만 그 모든 약속에도 불구하고, 『옥타보』는 정통 모더니즘과 연결되어 있어 다가오는 새로운 물결에 사각지대를 만들었다. 그래서 얀 치홀트가 『타이포그래피 소식지』(194–195쪽 참조) 한 호를 가지고 했듯이 전에 없던 타이포그래피 언어를 소개하지는 못했다. 『아이』(3권 9호, 1993)에 비평적인 추도사를 썼던

릭 포이너에 따르면, "(디지털이든 아니든) 타이포그래피의 새로운 발전이나 그런 작업이 제기하는 모더니즘 가정들에 대한 도전에 비평적으로 관여하지 않았다."

이 출판물은 고급 종이 회사 판촉물과 유사하게 시작했지만, 곧 컴퓨터로 인해 가능해진 신나는 타이포그래피 실험의 원형으로 진화했다. 예를 들어, 어떻게 하면 그리드를 좀 더 역동적으로 다루어서 엄격한 모더니즘 레이아웃에서는 독자의 시선이 닿지 않던 방향으로 눈을 돌리게 할 것인가와 같은 그들이 논의한 내용을 실현한 페이지 디자인도 있었다. 5호에서는 그리드를 회전시켜서 모든 헤드라인과 작업이 기울어졌고, 6호에서는 역방향 활자로 구성한 텍스트를 써서 시각 공해를 보여 주었다.

궁극적으로 『옥타보』는, 실제로는 아무도 그 잡지를 읽지 않는다는 어느 정도 정확한 신념을 드러내게 되었다. 그러니 구태여 읽을 만하게 만들 이유가 무엇인가? 브리짓 윌킨스는 「활자와 이미지」라는 에세이에서 이 잡지가 수십 개의 알아볼 수 없는 메시지로 조판되었다고까지 이야기했다. 거기서부터 최종호까지 큰 도약이 있었다. 8호는 비선형 커뮤니케이션과 멀티미디어를 주제로 하여 시디롬으로 출시되었고 이는 당시로서는 야심 찬 시도였다. 숨은 의도는 틀림없이, 전통적 출판이 붕괴되어 디지털 소용돌이 속으로 들어가는 모습을 가감 없이 보여 주는 것이었으리라. 그렇다면 이 잡지는 성공을 거두었다.

1

2

겨우 8호만 출간했음에도 불구
하고 『옥타보』는 20세기 중반
모더니즘의 대안을 소개했다.
레이아웃은 꽉 짜인 그리드를
안팎으로 깨뜨리며 구성했다.

1 표지, 1호, 1986년
2 기사 「혁명의 징조」, 6호,
1988년
3 디자이너 앤서니 프로스허
그 관련 기사, 1호, 1986년
4 표지, 2호, 1986년
5 표지, 6호, 1988년
6 시간표 관련 기사, 6호,
1988년

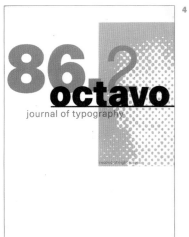

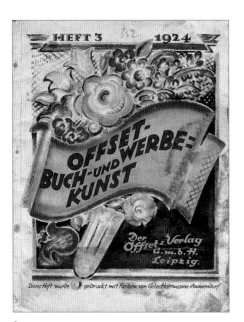

1

Offset: Druck- und Werbekunst(1933년부터)

편집자: 지그프리트 베르크Siegfried Berg, **한스 가르트**
Hans Garte

발행처: 오프셋 출판사Der Offset-Verlag GmbH

언어: 독일어

발행주기: 격월간

1914년, 독일 서적 출판의 중심지 라이프치히가 국제 출판업과 그래픽 전시회를 주관했다. 독일의 디자인과 제작 부문 성취의 분수령이 되는 행사였다. 그러다 제1차세계대전이 발발하고 10년이 지나서야 도서 인쇄와 광고 예술을 전담하는 잡지가 창간되었다. 그 잡지가 『오프셋』이었다. 그래픽적으로 아주 풍성한 정기간행물로서, 다채로운 인쇄소 광고에 거의 전적으로 의존하면서 편집 내용을 정의하는 샘플을 정교하게 제작했다. 독일 최고의 명성을 가진 디자인 잡지 『게브라우흐스그라피크』(86-89쪽 참조)보다 『오프셋』이, 예술과 디자인, 광고에 대한 지지를 표명하는 『다스 플라카트』(146-147쪽 참조)의 계승자에 더욱 가까웠다. 지극히 촉각적이라는 점에서도 『다스 플라카트』와 더욱 유사했다. 인쇄의 중심지 라이프치히를 기반으로 했으므로 『오프셋』은 새로운 발전과 결과물을 무엇이든 활용했다.

1920년대 중반 갖가지 디자인 스타일과 사고방식이 밀려들었고, 『오프셋』은 과거와 현재, 전통과 현대의 균형을 잡으려 했다. 1925년의 2호(월은 표기되어 있지 않다), 2쪽짜리 펼침면은 '미국 광고의 아버지' P. T. 바넘P. T. Barnum을 위한 전면 광고 2점을 보여 준다. 왼편의 광고는 제목이 '그때'이고, 여러 활자를 이용하여 가운데 맞추기로 정렬한 빅토리아 시대의 타이포그래피 접근법을 보여 준다. 오른편 광고 제목은 '지금'이고 확실한 바우하우스풍이다. 빨강과 검정 산세리프 활자가 모두 대문자로 비대칭적으로 조판되어 있다. 한편, 잡지의 본문은 모두 분명하게 고전적인 얀손 안티쿠아Janson Antiqua체로 조판되어 있다. 역사적인 자료 외에는 독일 블랙레터가 거의 눈에 띄지 않는 것이 흥미롭다.

시각적으로 매우 두드러지는 광고사들 중에서 홀러바움 & 슈미트Hollerbaum & Schmidt가 동시대의 기성 스타일을 대변한다. '슈투트가르트의 독일 출판연합 인쇄소들'을 위한 신타이포그래피 스타일 전면 광고도 있다. 아마도 1925년 10월 얀 치홀트의 획기적인 『타이포그래피 소식지』(194-195쪽 참조) 특집호가 나오기 몇 달 전이었을 것이다. 『오프셋』은 가장 뛰어나거나 치홀트와 막상막하였다.

그러나 1926년 7호, 요스트 슈미트Joost Schmidt가 표지 디자인을 했던 바우하우스 기념호를 기점으로 『오프셋』이 앞서 나가기 시작했다. 이 호는 역사가들이 『타이포그래피 소식지』와 같은 수준의 중요한 바우하우스 관련 문서로 간주한다.

독일의 다른 업계지들이 정한 관습대로, 『오프셋』은 인쇄소와 광고사의 광고 및 샘플의 향연이었다.

1 표지, 2권 3호, 1924년(디: Erich Rössler)
2 루치안 베른하르트와 쾨니히 & 에브하르트 인쇄소를 위한 광고, 3권 2호, 1925년
3 표지, 6권 8호, 1929년(아: Otto Horn)
4 에들러 & 크리셰 인쇄소를 위한 광고, 3권 2호, 1925년
5 '올해 최고의 국제 홍보' 특집 기사, 6권 8호, 1929년
6 해외 우편 서비스를 광고하는 여행 엽서 관련 기사, 2권 3호, 1924년(디: Otto Horn, Fritz Buchholz)
7 표지, 3권 2호, 1925년(디: Hans Dressler)

2

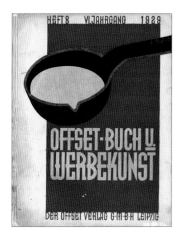

3
4

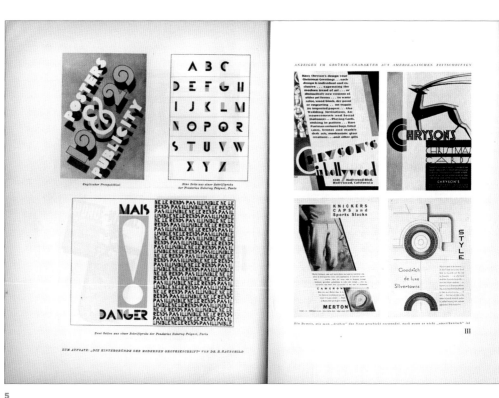

5

6

7

창간/편집인: 브루노 알피에리Bruno Alfieri, 피에르 카를로 산티니Pier Carlo Santini, 에디치오나 디 코무니타 Ediziona di Comunita, 에디토리알레 메트로 주식회사Editoriale Metro S.p.A.(밀라노)

발행처: 이탈리아 그래픽디자인협회Società Italiana di Grafica

언어: 영어, 프랑스어, 이탈리아어

발행주기: 계간(7호)

잡지 사설에 따르면 『파지나』의 목표는 '일상적인 시각 경험의 대상들'을 다루는 것이었다. 계간으로 발간하려는 계획이 있었으나 1962년부터 1965년까지 단 7호만을 냈다. '이탈리아 디자이너', '보도니'를 주제로 한 특집호와 「실험적인 그래픽」, 「국제 그래픽 기록」, 「테크니컬」 등의 정규 특집 기사들이 『파지나』의 진지한 분위기에 공헌했다. 풍성한 화제와 양질의 기록물을 발표하여 『파지나』는 당시 이탈리아 디자인을 이해하는 본질적인 자료가 되었다.

『메트로』와 『조디악』의 편집자를 역임했고 『로터스』를 창간한 브루노 알피에리와 피에르 카를로 산티니가 공동 창간한 『파지나』는 영어, 프랑스어, 이탈리아어로 발간되었다. 대부분 호의 레이아웃을 하인츠 와이블Heinz Waibl이 디자인했는데, 복잡한 디자인을 복제해도 명료하고 가독성 있게 보이도록 빡빡한 그리드를 이용했다. 표지는 선도적인 이탈리아 디자이너들이 작업하고 고전적 스타일과 현대적 스타일 및 표현주의까지 다양한 측면을

보여 주었다. 매 호마다 다른 디자이너들이 제작한 제호와 실험적인 섹션이 실렸다. 바우하우스에서 수학했던 막스 빌이 한 호 전체를 디자인했을 때에는 예술과 디자인에서 모더니즘이 담당하는 역할을 다루었고, 엔니오 루치니Ennio Lucini가 편집한 부록은 후에 『파코Pacco』라는 별도의 출판물로 갈라지는데, 이는 시대를 앞서간 것이었다.

잡지는 접지와 기록물, 포스터, 소책자 등을 첨부하는 실험적 인쇄와 종이에 특별히 주목했다. 편집진의 임무는 무기력한 이탈리아 출판과 그래픽 현장에 새로운 에너지를 주입하는 일이었다. 그러나 『파지나』는 실제로 새로운 재능을 발굴하지는 않았고, 그보다는 에르베르토 카르보니Erberto Carboni, 프랑코 그리냐니, 레오 리오니Leo Lionni, 보브 노르다Bob Noorda, 에우제니오 카르미Eugenio Carmi, 브루노 무나리 등 지속적으로 활발히 활동해 온 옛 인물들을 '부활'시켰다. 잡지는 또한 세련되게 국제적인 발전상에 초점을 두었고, 이런 점은 후에 더 많은 디자인 잡지들의 특징이 된다. 그래픽 디자인 역사의 초기 현장에 공헌하면서 에크하르트 노이만 Eckhard Neumann의 실험적인 타이포그래피와 디자인을 개괄적으로 다루었다. 이는 1967년 그의 저서 『1920년대의 기능적 그래픽 디자인Functional Graphic Design in the 20's』이 나오기 전이었다.

『파지나』는 편집이 탁월한 수준에 도달했음에도 불구하고 독자들이 제작을 지원하지 못하여 출간을 중단해야 했다.

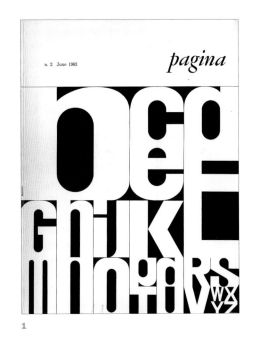

1

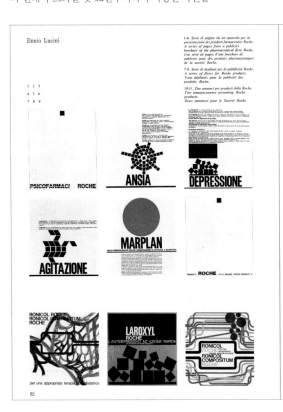

92

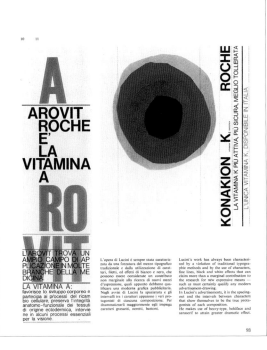

93

2

흑백으로 복제한 고품질 디자인만으로도 놀라운 잡지였던 『파지나』는 깔끔하고 기능적인 레이아웃 면에서 모더니스트였고, 시각적인 콘텐츠 면에서는 절충적이었다.

1 표지, 2호, 1963년 6월(디: Bob Noorda, Heinz Waibl)
2 디자이너 엔니오 루치니 관련 기사, 2호, 1963년 6월(디: Heinz Waibl)
3 이탈리아 디자인 조사, 6호, 1965년 6월(디: Studio Lucini)
4 표지, 1호, 1962년 11월(디: Heinz Waibl)
5 표지, 4호, 1964년 1월(디: Max Bill, Heinz Waibl)
6 타이포그래피 가독성 관련 기사, 4호, 1964년 1월(디: Heinz Waibl)
7 G. B. 보도니의 『타이포그래피 매뉴얼』 복제, 7호, 1964년
8 G. B. 보도니의 『타이포그래피 매뉴얼』 부분을 담은 표지, 7호, 1964년(디: Franco Maria Ricci)

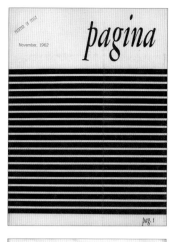

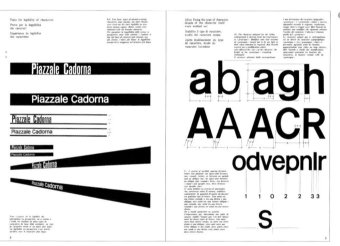

다스 플라카트 DAS PLAKAT
1910-1921, 독일

창간인: 한스 요제프 작스 Hans Josef Sachs
편집자: 한스 요제프 작스
발행처: 포스터동호인협회 Verein der Plakat Freunde
언어: 독일어
발행주기: 비정기

포스터 예술은 20세기 직전 파리에서 탄생했지만, 1905년경에는 베를린이 이 현대적인 예술 형태의 본고장이었다. 풍성한 포스터의 향연을 알린 매체가 『다스 플라카트』로, 독일과 다른 유럽 국가들에서 나온 최고의 포스터들을 보여 주었다. 이뿐만 아니라, 절묘한 인쇄를 특징으로 한 이 잡지의 높은 수준 덕분에, 1910년부터 1920년까지의 그래픽 디자인을 규정하는 질적인 기준이 확립되었다.

『다스 플라카트』는 독일의 선도적인 포스터 수집가였던 한스 요제프 작스의 발명품으로서 1910년 포스터동호인협회의 공식 출판물로 창간되었다. 협회는 1905년 포스터 수집을 옹호하고 학술 활동을 증진하기 위해 창립되었다. 이 협회는 유럽에 있던 다수의 수집가 단체 중 하나였지만 잡지는 비교적 짧은 기간(1910-1921년)에 포스터와 디자인에 예상 밖의 심미적, 문화적, 법률적 이슈를 제기한 독특한 매체였다. 이 잡지는 표절과 독창성, 정치계의 예술 같은 문제를 다루었다. 초판 200부에서 시작하여 가장 많게는 5천 부까지 부수가 증가했다.

1906년, 루치안 베른하르트라는 포스터 초보자가 프리스터 성냥 회사에서 후원한 대회에서, 이전에 없던 디자인이라 하나의 장르가 된 디자인(자크 플라카트 Sachplakat, 즉 오브제 디자인)으로 상을 받았다. 불필요한 장식을 완전히 배제한 것이 특징이었다. 작스는 젊은 베른하르트와 친해져서 그를 포스터동호인협회의 이사회 회원으로 초빙하고, 로고와 문구류를 디자인해 달라고 했다. 이러한 편집 방향 때문에, 스타일 면에서 유사한 예술가 단체 베를리너 플라카트 Berliner Plakat를 만들게 되었다. 이 단체는 포스터가 회화풍에서 그래픽적으로, 어휘가 많은 포스터에서 최소한의 단어를 사용한 포스터로 바뀌는 데 일조했다.

작스는 포스터의 기능보다 최종 결과물에 더 신경 썼다. 일종의 예술 감정가가 되어 포스터를 기능적인 속성의 관점보다는 형식적·예술적 속성의 관점에서 다룰 여지가 생겼다. 『다스 플라카트』는 학술적인 예술사적 산문으로 가득한 탐미주의자를 위한 잡지가 아니었다. 독일식 글쓰기와 타이포그래피의 제한을 고려하면, 본문에 상당히 풍성한 정보를 담았고 당대의 젊은 예술가들과 새로운 발전상을 설명하는 내용이 계몽적이었다.

『다스 플라카트』는 그래픽 아트라는 렌즈를 통해 본 유럽의 상업화와 산업화 초기를 담은 역사적 연대기라는 점에서 오늘날 중요하다.

1

2

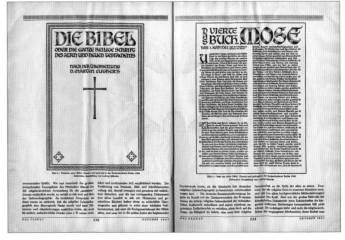

『다스 플라카트』는 20세기 들어 처음으로 다채롭고 촉각적인 삽지와 부속물로 페이지를 채운 디자인 잡지였다. 표지와 로고 디자인은 매 호마다 놀라움을 선사했다.

1 표지, 12권 6호, 1921년 6월(디: W. Kampmann)
2 표지, 8권 1호, 1917년 1월(디: Mihaly Biro)
3 표지, 루치안 베른하르트의 포스터에 할애한 호, 7권 1호, 1916년 1월(일: Lucian Bernhard)

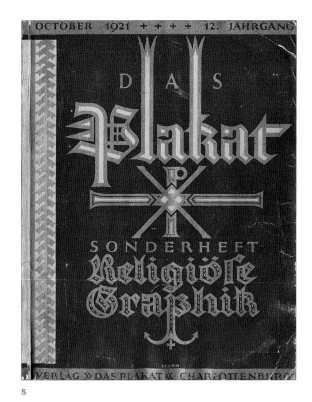

5

7

8

6

4 성경을 위한 그래픽 디자인 관련 기사, 12권 10호, 1921년 10월(디: Ludwig Sutterlin)

5 종교적인 그래픽 문제를 다룬 표지, 12권 10호, 1921년 10월(일: Schön)

6 루치안 베른하르트의 로고와 책 표지를 소개하는 기사, 7권 1호, 1916년 1월

7 종교 소책자의 그래픽 디자인 관련 기사, 12권 10호, 1921년 10월(디: 오른쪽부터 시계 방향으로 Jupp Wiertz, Jakob Melchers, Rolf von Hoerschelmann, Arno Drecher, Jus Reich)

8 루치안 베른하르트의 포스터를 소개하는 기사, 7권 1호, 1916년 1월

1

플라카트PLAKAT(: 오스트리아 광고 리뷰)
1954–1955, 오스트리아

편집자: 로이스 샤플러스 나흐폴거Lois Schaflers
　　　　Nachfolger, **E. C. 호이블**E. C. Häubl
발행인: 로이스 샤플러스 나흐폴거, E. C. 호이블
언어: 독일어(간간이 영어와 프랑스어)
발행주기: 월간

『플라카트』는 이름을 잘못 지은 것 같다. 잡지에서 포스터(독일어로 '플라카트')를 평가하기는 했지만 전적으로 포스터에 관한 잡지는 아니었다. 폭이 좁고 보수적으로 (때로는 혼란스럽게) 디자인된 이 월간지는 전문 디자이너를 대상으로 했으며, 예상대로 광고와 포스터 예술을 다루면서 동시에 스티커, 수료증, 전시 디자인, 무대 디자인도 다루었다. 『플라카트』의 임무는 젊은 디자이너들에 관한 기사를 통해 오스트리아 그래픽 아트의 전반적 수준을, 아마도 전쟁 전 수준으로 높이는 것이었다.

주로 작품을 소개하던 이 잡지에서 흥미롭지만 공격적인 특집 기사 중 하나는 「비엔나 포스터 게시판 비평 ABC」였다(여기서 포스터 게시판은 포스터를 모아 붙이는 공용 장소를 가리킨다). 처음 나온 비평적인 언급은 대중에게 타격을 주었을 것이다. "도시의 거주자들은 글자로 가득한 포스터 게시판을 마주하면 문맹자가 된다. … 그들은 읽을 책이 아니라 그림책을 요구한다." 두 번째는 디자이너들에 대한 경고다. "광고 아티스트 역시 인간일 뿐이어서, 때로는 자신만의 아이디어도 없이 기

꺼이 타협하려 한다." 세 번째는 모욕적이다. "웃음은 적을 누그러뜨린다. '웃음' 포스터는 유혹적이다. … 오스트리아의 포스터는 대부분 [사람들을] 울도록 유도한다." 다행히도 네 번째는 이보다 조금 희망적이다. "오스트리아는 아직 문화 강대국이다. 이 나라가 포스터 강대국이 되는 데 방해되는 것은 없다. 스위스는 우리보다 훨씬 작다."

『플라카트』는 모더니즘의 맥락에서 경쾌하고 장난스러운 표지를 선보였지만, 잡지에서 소개하려고 선정한 샘플 디자인들은 전반적으로 분위기가 무거웠다. 스타일 면에서는, 라디슬라우스 가스파르의 단조로운 3차원 종이 형상부터 에리히 부셰가 바이엘 아스피린이 커다란 입 안 혀 위에 올려진 모습을 그린 미니멀리스트 만화까지 다양한 범주를 보여 주었다. 이 디자이너들은 시간의 시험을 이기지 못한 것 같다. 하지만 진정 장래가 촉망되는 사람들은 그렇지 않았다. 가벼운 손놀림으로 효과적인 만화 이미지와 깔끔한 로고를 만들었던 프리츠 그뤼벅 혹은 현대 보석 디자이너 아틀리에 마리아 마젤의 작업은 『플라카트』에 맞지 않는 것처럼 보였지만, 보통 수준의 오스트리아 그래픽 속에서는 반가운 기분 전환이 되었다.

피폐한 경제의 재건에 대한 기사와 경제 부흥에 일조한 광고 산업에 대한 기사 덕분에, 지금도『플라카트』는 역사적으로 중요한 자료다.

2

흰 지면을 넉넉히 두고 최소한의 텍스트를 쓴 것이 이 길쭉한 오스트리아 잡지의 주요한 디자인 특징이다.

1 표지, 2호, 1954년 10월
(디: Elizabeth Fritz/Atelier 'Der Kreis')
2 '아틀리에 클래식' 관련 기사, 3호, 1954년 11월

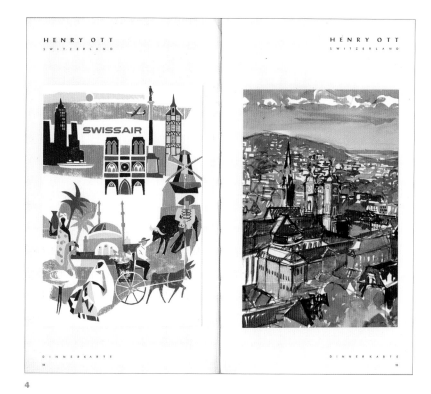

플러스PLUS(: 현대 건축 오리엔테이션)
1938-1939, 미국

1

편집자: 윌리스 K. 해리슨Wallace K. Harrison, **윌리엄 레스카즈**William Lescaze, **윌리엄 무셴하임**William Muschenheim, **스태모 파파다키**Stamo Papadaki, **제임스 존슨 스위니**James Johnson Sweeney

발행처: 아키텍처럴 포럼Architectural Forum
언어: 영어
발행주기: 3호

그 자체로는 그래픽 디자인 잡지가 아니지만 『플러스』는 이론적 건축과 현대 건축을 다른 시각 예술과 통합했다는 점에서 진보적이었다. 1938년 12월 16쪽짜리 2도 인쇄 잡지로 시작하여 허버트 매터가 디자인하고 윌리스 K. 해리슨, 윌리엄 레스카즈, 윌리엄 무셴하임, 스태모 파파다키, 제임스 존슨 스위니라는 다섯 명의 편집자들이 편집했다. 그들은 1년에 여섯 차례 잡지를 출간할 계획을 세웠으나 실제로는 1938년부터 1939년까지 단 3호가 출간되었다.

매터는 1, 2호 표지를 이후 1940년대에 자신이 작업했던 『예술과 건축Arts & Architecture』의 디자인과 유사하게 했다. 첫 호의 표지는 건축을 거의 언급하지 않는 활기찬 포토몽타주였는데, 아이스스케이트 선수가 빅토리아풍 의자를 그린 판화를 뛰어넘는 모습의 사진을 실었다. 잡지 로고는 고딕 소문자로 조판되었고 빨간 리본이 페이지를 감싸고 있다. 2호 표지도 건축이라고 하기에 마찬가지로 모호한 베어링 포토그램을 실었다. 하지만 분명하게 기술적인 모습을 보였다. 『플러스』3호는 1920년대 유럽 아방가르드 잡지나 선언을 연상시키는 라즐로 모호이너지의 오리지널 포토그램을 뒤표지에 넣고 앞뒤 표지 모두 얇은 글라신 포장지로 감싼 다음, 그 위에 목차와 기타 편집 정보를 인쇄했다.

프랑스 입체파 화가이자 이론가 아메데 오장팡Amédée Ozenfant이 쓴 3호의 1면 텍스트는 아름다운 형태의 본질에 초점을 두었다. "아름다운 예술이란 우리가 본능적으로 필요를 느끼는 형태들로 이루어졌다." 진정한 모더니스트의 말이다.

더불어, 모호이너지는 빛에 관한 에세이를 썼고, 알바 알토와 아이노 알토는 공장 겸 공동체인 수닐라Sunila의 계획을 논의했으며, 또 다른 특집 기사는 이탈리아의 레비오Rebbio라는 위성 도시를 살펴보았다.

제한된 지면에서 편집자들은 기성 전문가들과 새롭게 떠오르는 전문가들을 활용하여 가변성 있는 예술의 모든 측면을 다루었다. 나움 가보Naum Gabo가 쓴 「구성주의 예술의 통합을 향하여」, 지그프리트 기디온Sigfried Giedion의 「박람회는 살아남을 수 있는가?」, 페르낭 레제Fernand Léger의 「진실의 문제」, 리하르트 J. 노이트라Richard J. Neutra의 「건축 분야의 지역주의」, 제임스 존슨 스위니의 「알렉산더 콜더: 가변적 요소로서의 움직임」이 모두 『플러스』의 1, 2호에 실렸다.

2

『플러스』의 3개 호는 디자이너 허버트 매터의 사진 중심 디자인의 놀이였다. 여기 소개된 모든 표지와 기사를 허버트 매터가 디자인했다.

1 표지, 1호, 1938년 12월

2 기사 「건축 분야의 지역주의」, 2호, 1939년 2월

3 기사 「레비오: 산업 일꾼들을 위한 위성도시」, 3호, 1939년 5월

4 페르낭 레제의 기사와 일러스트레이션, 2호, 1939년 2월

5 포토그램을 이용한 표지, 2호, 1939년 2월

6 글라신 포장지에 주요 기사 제목을 인쇄한 표지, 2호, 1939년 2월

7 글라신 포장지에 주요 기사 제목을 인쇄한 표지, 3호, 1939년 5월

8 표지, 아메데 오장팡의 「아름다운 형태에 대하여, 혹은 버섯을 좋아하시나요? 계란은? 달팽이는요?」 도입부를 소개, 3호, 1939년 5월

REBBIO A SATELLITE TOWN FOR INDUSTRIAL WORKERS
By A. Sartoris and G. Terragni

two-room units three-room units

42 43

THE QUESTION OF "TRUTH" BY FERNAND LEGER

One might think that the moving pictures, for instance, could represent the "truth." Not at all. They are the product of actors, stage sets, make up, all that is artificial. In moving pictures we are far from "truth," very far . . .

If one day they will invent an apparatus which will make it possible to take moving pictures of people who are not aware of being photographed, through the opening of a door, through a keyhole—12 hours of the life of a family—. . . we may have "truth." If they would project the whole thing without retouching, crude, just as it is, you would be frightened by the unexpected aspect of the result. We are living in such an artificial way that "truth" will appear as surprising as the opening of a new world.

A considerable part of our life is spent in hiding the truth which always tries to break out. Education, religion, the "decorative life" are three inventions, three envelopes created to conceal the truth. However there would be no art, no science without "truth" which is the driving power, the means of control for every moving or useful work that man has created for his daily satisfaction.

This concern about "truth" is always present in us, around us, everywhere; for truth possesses the force of natural non-controllable events. There is the tempest, the cyclone in it; it can be the cause of irreparable disasters. Conventional order is in a society is organized below that vital line. Consequently it is possible for society to achieve a certain harmony of relationships. The "enfant terrible" who speaks the truth is a nightmare for the rest of the family; he is the ill-bred child. As a solution they invented a decorative life, an education, religion . . . "Truth" in painting is color at its fullest; red, black, yellow, since the pure tone in painting is reality. Also it is the use of pictural contrasts, the design that reenforces color, the form (objective or invented) which together with color and design creates an equivalent of the real. The fear of truth however, will make the people prefer the other . . . The other is the decorative picture which fuses itself with everything, harmonizes with everything, the "painting at repose." The beautiful picture makes another story. It is an event in the house with all its consequences; it takes the leading rôle, the center of the action in the room; the furnitures is adjusted to it. The difficulty is to find place for such a major force because a painting is the antithesis of a wall. It also is an "enfant terrible."

18 "The Key," study of objects by Fernand Leger, 1938

3
4

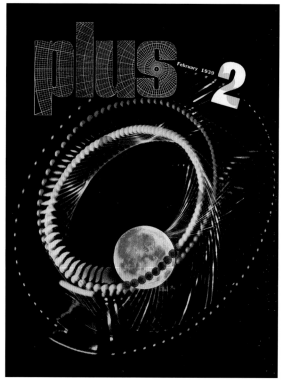

5

6

7

8

OZENFANT

UPON BEAUTIFUL FORM OR DO YOU LIKE

Mushrooms? **Eggs?** **Snails?**

This mushroom is not bad but art often does better than nature

Too much incense and too much nonsense have left us almost unable to say what the word "beauty" means.

Besides, the word beauty has been so often misused in unworthy associations, that most intelligent people hesitate to use it at all.

However, if there are forms which appear beautiful to us we must believe that there is such a thing as beauty.

Mr. But: But no two men are alike so beauty must be a relative term. —Men are not alike, not quite alike, but much more alike than different. Proof: Have you noticed in the country, in the mountains, in the woods, at the seashore, where there are millions of flowers, plants, stones and shells of all kinds, everyone picks the same flowers, fills his pockets with the same stones and the same shells: the beautiful ones.

Mr. But: But why?

—Because everyone feels a need for beautiful forms, a basic human need. The artist's rôle in society: to produce beautiful forms. Beautiful art is made of forms for which we feel an instinctive need.

Mr. But: But we sometimes collect monstrosities; curiously ugly objects.

 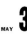 MAY 3

Editors: Wallace K. Harrison, William Lescaze, William Muschenheim, Stamo Papadaki, James Johnson Sweeney. Typography and layout: Herbert Matter.

33

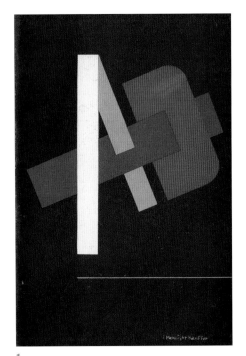

PM
1935-1942, 미국

AD(1940-1942)
창간인: 로버트 레슬리 박사Dr. Robert Leslie
편집자: 로버트 레슬리 박사, 퍼시 세이틀린Percy Seitlin
언어: 영어
발행주기: 격월간

1940년에 『AD(Art Director)』로 이름을 바꾼 『PM (Production Manager)』은 모던 디자인과 모더니즘 디자인 운동을 둘 다 옹호하면서 토착적인 상업 디자인을 다루었다. 1934년, 의사이자 활자 애호가 겸 뉴욕의 선도적인 조판 회사 컴포징룸의 공동 설립자였던 로버트 레슬리가 창간한 『PM』은 선교사적 열정을 지닌 정기간행물이었다. 레슬리와 공동 편집자인 퍼시 세이틀린은 스타일이나 이념에 상관없이 디자인을 탐구함으로써, 진보적인 디자이너들에게 미국의 광고와 그래픽 디자인에서 신타이포그래피의 실행을 증진하는 장을 마련해 주고자 했다. 15×20센티미터 포켓판 격월간지는 다양한 인쇄 매체를 탐구하고, 산업계 뉴스를 다루고, 종종 비대칭적 타이포그래피와 디자인의 미덕을 칭송했다. 또한 미국의 현대적인 디자이너 레스터 비얼, 조지프 시넬, E. 맥나이트 카우퍼, 폴 랜드뿐 아니라 헤르베르트 바이어, 윌 버틴, 구스타브 옌센, 조지프 바인더, M. F. 아가 같은 망명자들을 처음으로 소개한 미국 잡지이기도 했다. 소개되는 해당 아티스트들이 특집 기사 지면을 직접 디자인하

는 경우도 많았다.
『다스 플라카트』의 표지(146-147쪽 참조)처럼 『PM』의 표지도 매번 독창적이고 독특했다. 예를 들어, 카우퍼의 표지는 입체파적인 것이 특징이었다. 바이어의 표지는 객관적이었고 폴 랜드의 표지는 유희적이고 현대적이었다. 매슈 리보위츠Matthew Leibowitz의 표지는 다다이즘에서 영감을 얻어 불협화음적이고 장식적인 옛 목활자를 병치한 데서 새로운 흐름을 예시했다.
『PM』을 시작한 지 3년 후, 레슬리는 뉴욕의 컴포징룸 안에 그래픽 디자인과 타이포그래피를 전담하는 PM 갤러리를 열었다. 잡지와 갤러리는 공생 관계였다. 잡지의 특집 기사가 갤러리의 전시로 이어지거나 그 반대의 경우도 많았다. 이러한 추가적 행사 덕분에 잡지 자체의 독자층이 많아졌고, 그와 함께 아방가르드에 대한 활발한 평가가 이루어져서 1942년 즈음에는 주류 비즈니스에서 효과적으로 채택되었다.
66호(1942년 4/5월)가 나올 무렵 제2차세계대전이 한창일 때, 편집자들이 침통한 메시지를 실었다. "『AD』는 이 전시의 세계에서 아주 작은 부분을 차지하므로 난처한 상황에서 겸허한 마음으로 잡지의 발행 중지를 발표합니다." 잡지는 전쟁이 끝난 후 발간을 재개하지 않았으나, 미국과 유럽의 디자이너들이 비즈니스 세계에서 어떻게 보편적인 디자인 언어를 형성했는지 보여 주는 기록물을 남겼다. 제2차세계대전으로 인해 아방가르드 디자인의 이상적 단계가 종식되었지만 『PM/AD』는 1950년대까지 지속된 상업적 단계를 정의하는 데 일조했다.

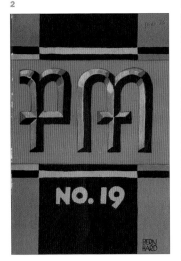

이 작은 다이제스트판 잡지는 미국 그래픽 디자인에 강력한 영향을 끼쳤다. 표지가 항상 달랐고, 잡지에 소개되는 디자이너들이 직접 내지를 디자인했다.

1 표지, 8권 2호, 1941-1942년 12/1월(디: E. McKnight Kauffer)
2 표지, 2권 19호, 1936년 2/3월(디: Lucian Bernhard)

5

6

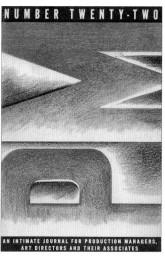

9

3 표지, 7권 6호, 1941년 8/9월(디: Matthew Leibowitz)

4 뒤표지, 8권 2호, 1941–1942년 12/1월(디: E. McKnight Kauffer)

5,6 루치안 베른하르트 관련 기사, 2권 7호, 1936년 2/3월

7 표지, 6권 2호, 1939–1940년 12/1월(디: Herbert Bayer)

8 표지, 2권 10호, 1936년 6월(디: Joseph Sinel)

9 표지, 4권 3호, 1937년 10/11월(디: Lester Beall)

10,11 E. 맥나이트 카우퍼가 쓴 기사 「우선 눈으로: 오늘의 광고 예술」, 8권 2호, 1941–1942년 12/1월

7

8

10

11

창간인: 조지 로즌솔 주니어George Rosenthal Jr., 프랑크 재커리Frank Zachary

편집자: 프랭크 재커리

언어: 영어

발행주기: 3호

1949년 『모던 포토그래피』를 발행하던 젊은 출판인 조지 로즌솔 주니어는 예전 동료이자 편집자 겸 작가인 프랭크 재커리에게 스위스 잡지 『그라피스』(96-97쪽 참조)와 유사한 미국 디자인 잡지를 함께 만들자고 제안했다. 로즌솔의 아버지가 23×30.5센티미터짜리 무선 제본 잡지를 매끄러운 종이에 인쇄할 비용으로 2만 5천 달러를 제공했다. 『포트폴리오』는 E. 맥나이트 카우퍼를 비롯한 그래픽 디자이너와 산업 디자이너, 포스터 예술가들 및 솔 스타인버그 같은 만화가 관련 기사와 다양한 빈티지 디자인 소품 관련 기사를 실었다. 모두 『하퍼스 바자』의 아트디렉터 알렉세이 브로도비치가 멋스럽게 디자인했다.

재커리와 로즌솔 주니어는 잡지를 보석 같은 매체로 만드는 데 비용을 아끼지 않았다. 그래서 두 사람은 광고를 판매하기로 했다. "그런데 수주한 광고가 아주 마음에 들지 않았습니다." 재커리가 회상했다. 그들은 광고 없이 잡지를 발간했다.

구독료는 연간 4권에 12달러였으며 수천 명의 구독자를 모았다. 로즌솔이 재정을 관리하는 동안 재커리의 주된 일은 편집 아이디어를 발전시키고 필자들과 일하는 것이었다. 『포트폴리오』는 1949년 말 디자인계의 엄청난 환대를 받으며 창간되었지만, 비정기적으로 겨우 3호를 내고 말았다.

관습에 따르면 잡지 표지에는 그림을 이용해야 했지만 『포트폴리오』의 첫 호 표지는 전적으로 활자만, 그것도 잡지 이름만 활용했다. 흰색 타이포그래피에 프로세스 컬러 사각형을 배치했다. 영화 타이틀 같은 표지에 이어 내지도 영화 같은 분위기를 띠었다. 성공의 열쇠는 브로도비치 특유의 병치였다. 그는 크고 작은 것, 대담하고 차분한 것, 활자와 이미지를 병치했다. 각각의 레이아웃은 역동적이거나 절제된 방식으로 기사를 뒷받침했다. 그 다음 두 호의 표지는 다소 추상적이었고 하이 콘트라스트 필름을 이용했는데, 하나는 찰스 임스와 레이 임스를, 다른 하나는 미묘하게 엠보싱 처리된 연을 표현했다. 둘 다 로고만 표시하고 주요 기사 제목은 넣지 않았다.

세 번째이자 마지막 『포트폴리오』가 아마도 가장 멋진 호였을 것이다. 광고 없는 잡지라는 아름다운 꿈은 악몽이 되었다. 재정적인 문제로는 출판에 대한 재커리의 결의가 약해지지 않았음에도 불구하고, 재커리가 맹장염에 걸렸을 때 조지 로즌솔 시니어가 더 이상의 손실을 내느니 『포트폴리오』를 없애기로 결정했다. 『포트폴리오』는 1951년 폐간되었지만, 여러 분야에 걸쳐 시각 예술과 디자인의 경계를 허무는 내용은 많은 현대 잡지들의 본보기로 남아 있다.

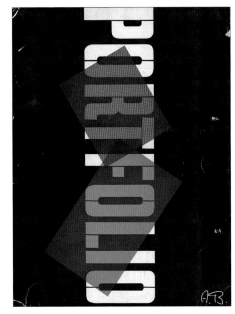

1

2

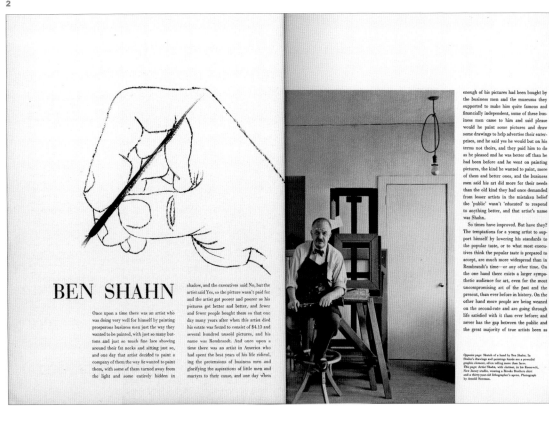

이 전설적인 디자인 잡지는 단 3호만 발간되었지만, 알렉세이 브로도비치의 디자인은 업계지를 시각 문화의 기록으로 바꾸어 놓았다.

1 표지, 1권 1호, 1950년 겨울(디: Alexey Brodovitch)
2 벤 샨 관련 기사, 1권 3호, 1951년 봄(아: Alexey Brodovitch, 알: Ben Shahn)
3 기사 「1900년의 광고」, 1권 2호, 1950년 여름(아: Alexey Brodovitch)
4 광고인 찰스 코이너 관련 기사, 1권 2호, 1950년 여름(아: Alexey Brodovitch)
5 표지, 1권 3호, 1951년 봄(디: Alexey Brodovitch)
6 표지, 1권 2호, 1950년 여름(알: Charles Eames, Ray Eames)
7 백화점 선물 포장지 관련 기사, 1권 1호, 1950년 겨울
8 기사 「폴 랜드가 만든 트레이드마크」, 1권 1호, 1950년 겨울

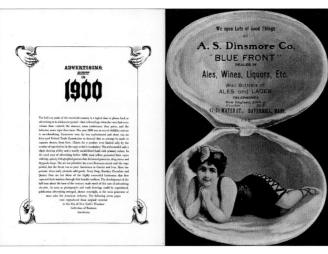

3

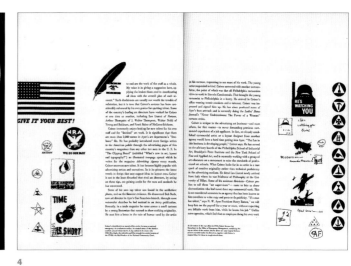

4

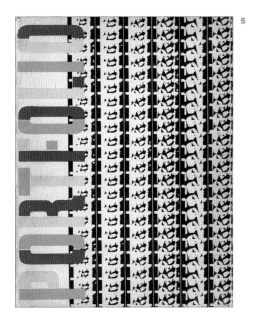

5

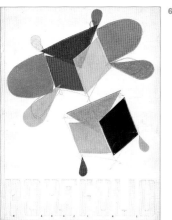

6

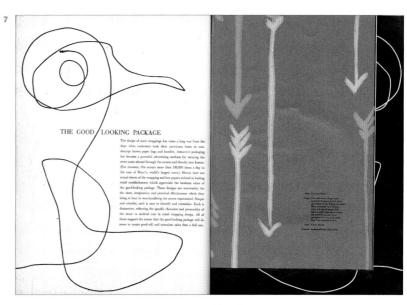

7

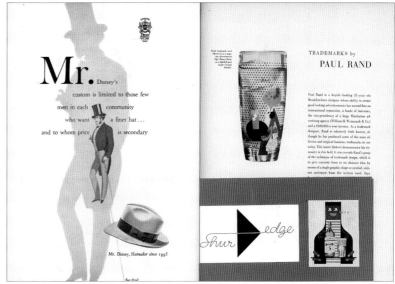

8

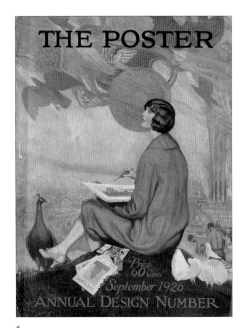

1

THE POSTER

Price 60 Cents
September 1926
ANNUAL DESIGN NUMBER

더 포스터THE POSTER(: 전국 옥외 광고와 포스터 아트 잡지)
1910-1939년경, 미국

편집자: 버튼 해링턴Burton Harrington, 클래런스 러벌
Clarence Lovell

발행처: 미국옥외광고협회The Outdoor Advertising
Association of America

언어: 영어

발행주기: 월간

북미의 옥외 광고는 업계지들이 잘 다루었다. 첫 번째 잡지는『전단사업자와 유통업자The Billposter and Distributor』(미국과 캐나다의 전단사업자와 유통업자 연합 공식 잡지)로, 1897년에 창간되었으나 즉시 이름을『옥외 광고: 옥외 광고업자의 이익을 위한 잡지Advertising Outdoors: A Magazine Devoted to the Interests of the Outdoor Advertiser』로 바꾸었다. 1910년 제목이 다시 바뀌어『더 포스터: 전국 옥외 광고와 포스터 아트 잡지』가 되었다.

『더 포스터』는 야심 차게 제작되어 전국적으로 배포된 옥외광고협회의 기관지로서, 20여 년간 발행된 잡지의 목표는 광고판과 플래카드를 가장 효율적인 광고업의 수단으로 옹호하는 것이었다. 그러나 사용된 언어는 전형적인 업계 용어가 아니고, 당시 가장 두드러지고 성공적이었던 도로변과 도시 경관 속 광고판을 아름다운 컬러로 재현해 보였다(단색조는 그보다 덜 매력적이었다).

아름답고 기교적인 이미지보다는 철저하게 상업적인 이미지를 보여 주었기에 유럽의 기준으로 보면,『더 포스터』는『다스 플라카트』가 아니었다

(146-147쪽 참조). 대서양 저편의 포스터 작가의 미학과 미국 상업 예술가들 사이에는 커다란 간극이 있었다. 그럼에도 불구하고『더 포스터』는 북미에서 가장 훌륭한 필자와 예술가의 작업을 선보였다. 상세한 표현이 살아 있는 그림의 시대여서 '스텟슨의 밀짚'에서는 모자의 짚 한 가닥 한 가닥이, '1등상 햄'에서는 모든 무늬가, '카텔리의 이롱델 마카로니'에서는 수없이 많은 주름이 육안으로 보이게 표현되었다.

『더 포스터』를 구성했던 기사와 복제 작품은 주로『아메리칸 빌보드: 100년The American Billboard: 100 Years』의 저자 제임스 프레이저가 말한 '시사적인 인식'이었다. 여기에는「자동차 분야의 포스터 광고」(1924년 3월) 혹은「빵을 인기 있게 만들기」(1920년 7월) 같은 기사들도 있었다. 대다수 기사가 포스터 제작자들을 홍보했지만, 어떤 해에는「토니 사지, 메이시 백화점의 쇼윈도를 포스터로 장식하다」(1924년 4월) 같은 특정 예술가 특집이 내내 실렸다. 때때로「폼페이의 정치 포스터」혹은「볼셰비키 시기 이전의 러시아 포스터」(둘 다 1920년 9월) 등 포스터 광고 초기에 관한 역사적인 기사가 실렸다.

1930년대 말에 협회의 뉴스레터가 보도를 맡고 빌보드 연감이 '최고 중의 최고' 혹은 '올해의 우수 광고판 100개' 등으로 발간되자『더 포스터』는 폐간되었다.

2

『더 포스터』는 꽤나 고루하고 확실히 상업적이었으나 풀컬러 인쇄를 넉넉히 활용하여 지면에 활기를 불어넣었다. 20세기 초에 광고판이 어떻게 사용되었는지 생생하게 보여 주는 기록을 제공한다.

1 표지, '연례 디자인 기념호', 17권 9호, 1926년 9월(알: Fayerweather Babcock)

2 클리코 클럽 음료의 옥외 광고 관련 기사, 20권 9호, 1929년 9월

3 표지, '다섯 번째 디자인 기념호', 20권 9호, 1929년 9월(알: Joseph C. Sewell)

4 표지, 18권 8호, 1927년 8월(알: C. Runge)

5 표지, 18권 4호, 1927년 4월(알: Fayerweather Babcock)

6 '연례 디자인 기념호'에 소개된 광고판, 17권 9호, 1926년 9월

7 차례 페이지, 18권 4호, 1927년 4월

8 기사「미국 철도를 위한 포스터 광고」, 18권 4호, 1927년 4월

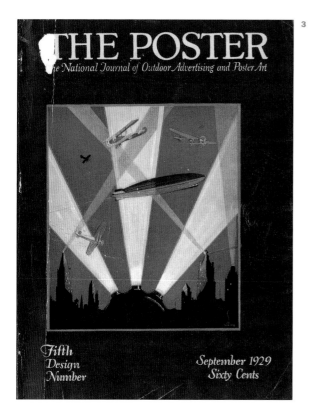

Print. A Quarterly Journal of the Graphic Arts
(1940-1952)

창간인: 윌리엄 에드윈 러지|William Edwin Rudge/윌리엄 에드윈 러지 인쇄소Printing House of William Edwin Rudge(버몬트)

편집자: 다수

발행처: F&W 퍼블리케이션스F&W Publications
언어: 영어
발행주기: 격월간

20세기 전반 미국에서는 광고업자, 에이전트, 일러스트레이터, 인쇄소와 활자 주조업자를 대상으로 수십 개의 업계지가 출간되었다. 뉴욕에 본사를 둔 시각 문화와 디자인 격월간 잡지 『프린트』가 가장 오래 출간되고 있다. 1940년에 (『프린팅 아트 The Printing Art』과 결합하여) 버몬트 주 우드스톡 소재 윌리엄 에드윈 러지의 인쇄소에서 『프린트, 그래픽 아트 계간지』라는 제목으로 처음 등장했다.

8절지 크기였던 『프린트』는 고품질 인쇄에 집중적으로 초점을 두면서도 다양한 현대 사상에 놀랄 만큼 개방적이었다. 1945년 가을 호에서 「전후의 그래픽 아트 교육: 디자인 교육에 어떤 변화가 올 것인가?」와 「요제프 알베르스」 같은 기사들은 바우하우스를 다루었다. 한편 「스펜서 철학 이전」과 「곡선형 자: 오래된 공예」는 역사적 관심사를 다루었다. '현재 광고·출판 분야의 레터링과 캘리그래피'(AD 갤러리)같은 현대 전시도 보도했으며, 이 기사에서는 훌륭한 공예에 대해 현대식 관점을 취했다.

1953년경(8권) 러지의 근무 기간이 끝나고 밀트

케이|Milt Kaye를 편집자로 두면서 『프린트』의 초점과 개성이 업계지 형태로 바뀌었다. 광고는 많지 않았지만 케이는 제지 회사들을 끌어들여 견본 인쇄 홍보를 진행할 수 있었다. 1963년 마틴 폭스가 편집장이 되었다. 그가 근무하는 동안 편집이 순수한 업계지 내용에서 전문적이고 문화적인 것으로 변모했다. 그의 또 다른 업적은 『프린트』의 '지역 디자인 이슈'를 출간한 것이다. 이로써 이 뉴욕 잡지가 미국의 다른 지역에서 이루어지는 디자인 관행과 표현 양식, 스타일에 지면을 개방하게 되었다.

『프린트』의 표지들은 항상 분명하고 독립적인 작품이었다. 1990년대 동안 잡지는 빈번하게 재디자인되었다. 개별 편집자의 선호도에 따라 편집 면에서 우선순위가 달라지기도 했다. 폭스 이후는 조이스 루터 케이가 뒤를 이었고, 그다음은 에런 케네디, 마이클 실버버그였다. 각 편집자는 전통적으로 실리던 포트폴리오와 문화사 및 문화 분석을 결합했다. 현재의 형식에서는 『프린트』가 상업적·사회적·환경적 디자인을 좋은 것(뉴욕 공립학교 도서관들이 대담한 그래픽을 통해 혁신하는 방식), 나쁜 것(타이레놀이 회의적인 힙스터들을 대상으로 광고를 망친 방식), 추한 것(러시아에서 소시지와 부동산을 홍보하려고 소련 상징주의에 의존하는 방식) 등으로 모든 각도에서 기록하고 비평한다. 『프린트』의 문화 기자들과 비평가들은 디자인을 다양한 맥락에서 바라본다. 신문과 책 표지부터 웹 기반의 모션 그래픽스까지, 기업 브랜딩부터 인디 록 음악 포스터까지 살펴보며 디자인이 물리적·시각적 환경에 영향을 미치는 방법을 조명한다.

1

세계에서 가장 오랫동안 지속적으로 발행되는 그래픽 디자인 잡지인 『프린트』는 계속하여 시대를 앞서가기 위해 수많은 변신을 거듭했다.

1 표지, '애뉴얼 리포트' 특집호, 14권 2호, 1960년 3/4월(디: Jack Golden)

2 표지, 15권 1호, 1961년 1/2월 (디: Marilyn Hoffner, 일: Abe Gurvin)

3 표지, 14권 5호, 1960년 9/10월 (디: Herbert Pinzke)

4 기사 「광경과 소리: 광고 분야의 타이포그래피」, 40권 6호, 1986년 11/12월(디: Andrew Kner)

5 '포토 레터링 디자인을 위한 노트' 관련 기사, 9권 1호, 1954년 6/7월

6 뉴욕시 지하철의 낙서를 보여 주는 표지, 10권 3호, 1956년 6/7월

2

3

Sight and Sound: Typography in Advertising

By Gene Federico

Gene Federico, one of the premiere advertising designers, is vice-chairman of Lord, Geller, Federico, Einstein. A native New Yorker, Federico began his professional career in 1938, after attending Pratt Institute on a scholarship. Following military service in World War II, he resumed his career, which, except for a stint doing editorial design at Fortune, was focused on advertising. He worked at Grey Advertising, then at Doyle Dane Bernbach, then at Douglas D. Simon. The latter was a fashion advertising agency for which he directed the Creative Department, producing a number of award-winning campaigns. In 1969, he joined Benton & Bowles as vice-president/art group head. In July 1967, he co-founded Lord, Geller, Federico, Einstein. The agency was subsequently acquired by J. Walter Thompson and is now a wholly owned subsidiary, operating autonomously.

Federico's work has been shown in Idea (Japan), Graphis (Switzerland), Gebrauchsgraphik (Germany), and in the major U.S. design publications. He has served on the board of directors of AIGA and on the executive board of the New York Art Directors Club. He was chairman for two terms of the original Art Directors Club Hall of Fame Committee and is currently sitting on the international executive committee of the Alliance Graphique Internationale. Six years ago, he was inducted into the Art Directors Club Hall of Fame.

Typography in print advertising has become a whole lot duller. A mere generation ago, there was much greater variety in the solutions worked out to serve the needs of the client's message/image. Despite the fact that we have more type styles at our disposal than ever before, the look of print advertising falls into fewer and fewer formats. Put your thumb over a logo in an ad and more than likely you cover up the only identity of the company behind the ad. This is not to say that formats are the only problem. This sea of similarity washes over all areas of what we call the creative in advertising.

The big loser in this pursuit of trends is, of course, the client. Inasmuch as his product or service has a unique quality, large or small, his face to the public should be distinctively his. It seems only right that, with the wealth of production systems available today, the creative director/art director/type director should come up with something that is not simply a variation of the ad on the opposite page.

It is necessary to be distinctive in the presentation of the client's message; this is the business of communication. There are times when it isn't even a question of whether to use Bodoni or Girder. Either could be used to present the client and his product or service. Rather, it's a matter of how the typeface is used. Staying on the side of good taste and clarity will solve the problem more readily than you might suppose; finding the best solution for a client's identity is not a matter, or a means, of self-expression.

There are more than enough faces available today to satisfy most needs. So going back to the old type books and comparing them with the phototypesetting of today is an exercise in futility. And limiting oneself to a few typefaces is not a bad idea. I have never commissioned a special typeface to be designed for a particular client. There is such a plethora of faces that finding a type style for a particular need has never been a problem. While it must be nice to have a face that's only yours, most of the time such faces are used in formats which make them lose their distinctive look.

In the Museo Bodoniani in Parma, Italy, you can see case after case of the actual metal which the master craftsman, Bodoni himself, cut. What we today call Bauer Bodoni Title, 72 pt., has hardly changed at all. However, this is rare.

Most photocomposition faces derived from the past bear minimal resemblance to their classic forebears. Those old letters were designed to be pressed into damp paper, one sheet at a time. Today's faces are offset onto slick stock at high speed. Most of the types today are cleverly, sometimes clumsily, redesigned from roman forms and shapes. With current photocomposition, the classics had to undergo change; they couldn't remain the same. Today, should we mourn the passing of the pure classics, or should we mourn the lack of a family of faces truly representative of our times and techniques?

It's a fact of life that type designers have to design type. However, I don't think there is as yet a family of typefaces that's been designed for the new technology. What we have are simply variations of styles from the past reinterpreted for the new technology. Perhaps such new faces will never be developed. Perhaps the human eye and brain have become so accustomed to reading the traditional ABCs, as we have been doing since the advent of the Latin alphabet, that these are the only letterforms we can comprehend. It's natural to recall the past, but today's typography and systems of producing type, in my opinion, are better. Romanticism and nostalgia are nice. But the reality of today is what we have to deal with.

Whether or not that reality represents a change for the better or worse is not

1. Sheet from Giambattista Bodoni's *Manuale Tipografico*. The typeface, Bodoni, still vital after more than two centuries, was introduced in the U.S. by Ben Franklin in the late 1700s.
2, 3. Original matrix font cut by Bodoni and tools for punch-cutting and casting, Museo Bodoniani, Parma, Italy.
4. Photo-decomposition notwithstanding, Bauer Bodoni Title in this ad for Napier jewelry is almost indistinguishable from the 200-year-old original. Agency: Lord, Geller, Federico, Einstein; art director: Gene Federico; copywriter: Anna Conlon; photographer: William Helburn; for: Royal Composing Room.

Print 56 57 Print

7 표지, 5권 4호, 1948년(일: Imre Reiner)

8 표지, 휴고 스타이너프래그 의 타이포그래피, 3권 4호, 1945년 가을

9 표지, 51권 6호, 1997년 11/12월(디: Tyson Smith)

10 표지, 64권 1호, 2010년 2월(아: Alice Cho)

11 표지, 55권 1호, 2002년 3/4월(아: Steve Brower)

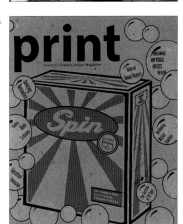

159

프로게토 그라피코PROGETTO GRAFICO(: 국제 그래픽 잡지)
2003-현재, 이탈리아

편집자: 알베르토 레칼다노Alberto Lecaldano(2003-2011), 리카르도 팔치넬리Riccardo Falcinelli, 실비아 스플리조티Silvia Sfligiotti(2012년 이후)

발행처: AIAP
언어: 이탈리아어, 영어
발행주기: 연 2회

AIAP(이탈리아 시각커뮤니케이션디자인협회)가 창간한 『프로게토 그라피코』는 2003년 7월 로마에서 계간지로 시작되어 알베르토 레칼다노가 2011년까지 편집했다. 첫 호는 그래픽 디자인 문화에 관한 논의를 증진하기 위해 AIAP의 작은 소식지를 잡지로 바꾼 것이었다. 2012년 7월, 리카르도 팔치넬리와 실비아 스플리조티가 편집을 맡아 『프로게토 그라피코』를 국제적인 잡지로 변모시킬 계획을 실행하면서 편집과 디자인 방향이 달라졌다.

심오하게 비판적인 목소리를 내는 것이 『프로게토 그라피코』(이하 PG)의 표면적 임무였다. "우리는 그저 그래픽 디자인 몇 점을 보여 주려는 것이 아니다"라고 팔치넬리가 과거와 현재를 설명한다. "그보다는 시각적인 문화와 디자인 비평을 다루는 다양한 토픽을 조사하고 싶다. 『PG』는 그래픽 디자이너들이 그래픽 디자이너들을 위해 쓴 잡지가 아니라, 시각 커뮤니케이션에 관한 유용한 이야깃거리가 있는 서로 다른 분야의 필자들을 포괄하는 잡지다."

기존 버전은 20호까지 적용되었다. 로마의 버티고Vertigo에서 디자인한 텍스트 중심의 표지, 그리고 영리하게 기획되어 호감을 주는 모더니즘 레이아웃이 주목할 만했다. 내용은 시각 요소와 텍스트 사이에서 신중하게 균형을 맞추면서 다소 컬러풀한 학술적 미학을 보여 주었다. 기존 버전의 기사들은 일반적이었던 데 반해, 새 버전은 매 호마다 다른 주제에 초점을 두어 '전공 논문' 같은 성격을 띠었다. "이로써 우리는 특정한 주제를 좀 더 깊이 파고들어 선택한 주제에 관해 다양한 관점을 제시할 수 있다." 팔치넬리는 이렇게 말한다. 새로운 시리즈의 초기 주제들은 다양했다. 또 다른 주요 주제는 『프로게토 그라피코』가 이탈리아 그래픽 디자인을 보는 '신선하고 비평적인 시선'이었다. 새로운 표지들은 개념적인 사진들이었다.

잡지 분위기에 본질적인 요소는 편집자들이 디자이너들이고, 또 디자이너들이 편집자들이라는 점이다. "이로써 우리는 온전한 통제권과 자유를 동시에 누린다"라고 팔치넬리는 말한다. "디자인이 단순히 내용에 추가되는 것이 아니고 둘이 함께 발전한다."

앞서 나왔던 『프로게토 그라피코』는 모두 이탈리아어로 되어 있었지만, 새로운 시리즈는 영어로 번역되어 더 많은 독자층을 갖게 되었다. 국제적인 필자들과 함께 잡지는 국제 무대에서 활약할 준비가 되어 있다. 적어도 그렇게 할 계획이 있다.

『프로게토 그라피코』의 처음 버전에서는 표지에 차례를 넣어 그래픽적인 개성을 표현했다. 현재 버전에서는 매력적인 사진들이 잡지의 정체성을 비중 있게 담아낸다.

1 표지, 2호, 2003년 12월 (디: Vertigo)
2 브루노 체비의 사진과 종이 콜라주에 대한 기사, 2호, 2003년 12월(디: Vertigo)
3 스위스와 이탈리아의 주요 디자인 전시회 두 가지를 비교하는 기사, 21호, 2012년 여름(디: Riccardo Falcinelli, Silvia Sfligiotti)
4 플럭서스 관련 기사, 14/15호, 2009년 6월(디: Vertigo)
5 표지, '어째서 그래픽 디자인에 대해 쓰는가?' 호, 21호, 2012년 여름(디: Riccardo Falcinelli, Silvia Sfligiotti)

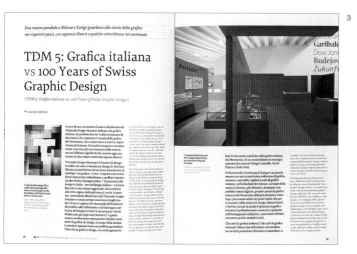

Due mostre parallele a Milano e Zurigo guardano alla storia della grafica nei rispettivi paesi, con approcci diversi e qualche coincidenza nei contenuti.

TDM 5: Grafica italiana vs 100 Years of Swiss Graphic Design

[TDM 5: Grafica italiana vs. 100 Years of Swiss Graphic Design]

3

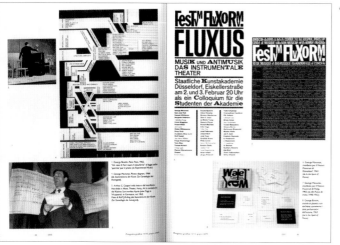

4

5

6

7

Alice

161

편집자: 우고 참피에리Ugo Zampieri

발행처: 국립파시스트광고대행사연합Sindacato
Nazionale Fascista agenzie e case di pubblicità

언어: 이탈리아어(1937–1940) / 이탈리아어, 독일어
(1941–1942)

발행주기: 월간(1937), 격월간(1938–1942)

이탈리아 파시즘은 힘의 본질보다는 외양에 근거하여 대중을 통제했다. 국가파시스트당은 베니토 무솔리니의 양식화된 초상과 파시스트의 상징을 덧붙인 채 유니폼과 휘장, 거리에 가득한 포스터와 그래픽을 통해 브랜드를 확립했다. '푸블리치타'(선전 혹은 광고)는 당과 국가의 건재를 위해 본질적인 요소였다. 무솔리니의 얼굴과 말을 타이포그래피를 통해 일상생활 곳곳에 결합하는 것이 선전선동가의 일이었고, 회사와 업체들에게는 파시스트 상징을 그래픽 디자인에 결합해 넣으라고 격려했다.

『라 푸블리치타 디탈리아』는 파시스트 지배하의 홍보 '기류'를 충직하게 보도했고, 체제를 칭송하기 위해 디자인을 활용하는 방법에 관한 다양한 선택지를 제공했다. 『캄포 그라피코』(54-55쪽 참조)와 『일 리소르지멘토 그라피코』(178-179쪽 참조) 역시 선전물을 만드는 올바른 방법과 그릇된 방법

을 보도했으나, 『라 푸블리치타 디탈리아』는 소위 파시스트 혁명의 더욱 열성적인 전도사였다. 이 잡지는 또한 대규모 소비를 통한 경제 성장을 옹호했다. 『라 푸블리치타 디탈리아』의 고품질 제작이 암시하듯, 광고의 중요성은 이런 임무에서 과소평가되어서는 안 되었다. 온갖 시각적·언어적 선전에 대한 컬러풀하고 매우 시각적인 기사들을 통해, 잡지는 시의적절한 그래픽 디자인 콘셉트와 연결되어 있음을 증명했을 뿐 아니라 디자이너들에게 (제한된 범위 안에서) 지평을 넓히라고 촉구했다.

이탈리아의 광고는 아마도 유럽 어느 나라보다 왕성했을 것이다. 부분적으로는 『라 푸블리치타 디탈리아』가 이탈리아 경제의 건실함을 위한 활력소로 작용한 덕분이다. 전통적인 접근에 더하여, 과장되더라도 그림으로 표현된 리얼리즘, 그리고 포토몽타주와 추상미술을 비롯한 아방가르드 접근법이 장려되었다. 1938년 11/12월 호는 전적으로 선전과 경제의 결합을 다루면서, 미래주의에서 영감을 얻은 콜라주를 여러 페이지에 걸쳐 소개했다. 무솔리니가 1943년 로마에서 도망치고 파시즘이 패배했다. 전쟁 직후에는 그래픽 디자인이 이전만큼 중요하지 않았으며, 부패한 『라 푸블리치타 디탈리아』는 모습을 바꾸어 또 다른 역할을 맡지는 못했다.

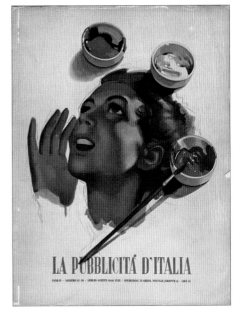

1

파시스트의 미학은 광고 안에도 어디에나 존재했다. 컬러 복제가 넉넉히 포함되어, 고전적이고 현대적인 예술 양식들이 당대의 상업 예술에 어떤 정보를 제공했는지 드러낸다.

1 표지, 37–38호, 1940년
(일: Guido Marussig)
2 메라노 복권 관련 기사,
37–38호, 1940년
3 뒤표지, 25–30호, 1939년
7–12월(일: I. V. Buraghi)
4 상업 잡지 표지 관련 기사,
25–30호, 1939년 7–12월
5 아리고니를 위한 광고 캠페인 관련 기사, 37–38호,
1940년
6 표지, 25–30호, 1939년
7–12월(일: I. V. Buraghi)
7 프라텔리 제냐 디 트리베로를 위한 광고 관련 기사,
25–30호, 1939년 7–12월

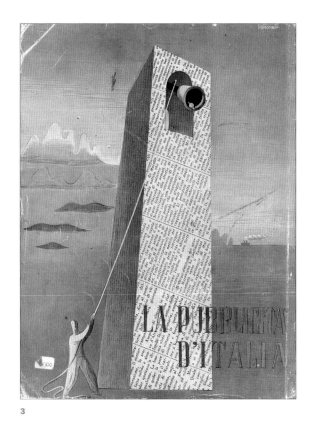

3

4

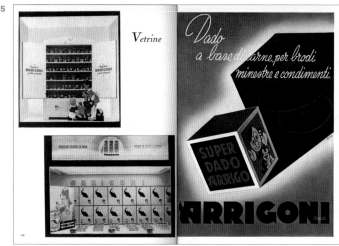

5

6

7

1

창간인: 모리스 콜레Maurice Collet

편집자: 모리스 콜레

발행인: 모리스 콜레

언어: 영어, 프랑스어, 독일어

발행주기: 연간

『퓌블리시테』는 1944년 모리스 콜레가 창간했다. 그는 급성장하는 스위스 광고 사업에 대중이 충분히 주목하지 않는다고 판단하여 잡지를 창간하고 편집자로도 활동했다. 『퓌블리시테』는 전국적으로 배포된 가장 초기의 광고 디자인 잡지 중 하나로, 『그라피스』(96-97쪽 참조)보다 조금 앞서 창간되었다. 3개 국어로 연 1회 발행되어, 거의 독점적으로 당시의 현대 디자인을 조명했다.

콜레는 국제파International School 혹은 순수한 스위스 그래픽 디자인이라 부를 수 있는 디자인을 옹호하지 않았다. 그것은 몇 년 후 나온 『노이에 그라피크』(136-137쪽 참조)의 역할이었다. 제네바에서 발간된 『퓌블리시테』는 모더니즘의 금욕보다는, 주로 스위스의 광고와 그것이 점진적으로 모더니티로 진화해 가는 과정에 초점을 두었다. 이는 바우하우스에 뿌리를 둔 디자인이 취리히와 바젤에서 자리를 잡은 것과 달랐다.

콜레의 선호도는 합리적인 휴머니즘 쪽에 기울어 있었다. 『노이에 그라피크』는 전적으로 타이포그래피적이고 한 가지 서체가 일관적으로 쓰인 반면, 콜레가 선택한 표지들은 각각 달랐다. 『퓌블리시테』의 표지들은 다양한 스타일로 삽화를 보여 주었고, 그의 친구인 헤르베르트 로이핀Herbert Leupin의 사실주의부터 헬무트 쿠르츠Helmut Kurtz의 도해와 더욱 표현적인 추상화에 이르기까지 상업 예술의 모든 기교와 공예를 암시했다. 1950년 콜레는 각 호의 번호가 분명한 초점이 되도록 표지 포맷을 변경했고, 타이포그래피는 추상 미술과 당시의 디자인 트렌드를 반영했다.

콜레는 현대적 순수주의자modern purist가 아니었지만 취리히와 바젤의 학교들이 이룩한 중요한 공헌을 무시하지 않았다. 1952년 그는 특히 아르민 호프만, 요제프 뮐러브로크만, 에밀 루더, 리하르트 파울 로제의 작업을 소개했다. 『퓌블리시테』는 포장, 쇼윈도 디스플레이, 사진에 관한 특집호들을 내며 스위스 디자인 현장에 대해 폭넓은 관점을 취했다. 내용에는 역사적인 특집 기사와 현대적인 분석도 포함되고, 매 호마다 실제 공예품과 더불어 삽지와 간지가 추가되었다.

2

3

스위스의 광고, 그래픽, 포장 디자인의 위대한 순간들을 담은 이 연감은 온갖 형식의 그래픽으로 가득하다.

1 표지, 1944–1945년(일: Herbert Leupin)
2 표지, 포장과 쇼윈도 디스플레이에 대한 특집호, 1947년(디: Helmut Kurtz)
3 타이포그래피에 대해 얀 치홀트가 쓴 기사, 1944–1945년
4 '예술적인' 포장 관련 기사, 1947년
5 포장 디자인 관련 기사, 1947년
6 컬러 광고 삽지, 1944–1945년

퓌블리몽디알PUBLIMONDIAL(: 그래픽 아트와 광고 기법 잡지)
1942–1960, 프랑스

창간인: 앙드레 룰로André Roulleaux

편집자: 프랑수아 기우디첼리François Giudicelli, 조르 주 마르티나Georges Martina

발행처: 아르 에 퓌블리카시옹Art et Publications
언어: 프랑스어, 영어(이후 독일어, 스페인어)
발행주기: 격월간

『퓌블리몽디알』은 쇼윈도 디스플레이부터 아이덴 티티, 사진과 일러스트레이션에 이르기까지 광범 위한 분야의 그래픽 아트와 광고 매체를 다루었다. 『게브라우흐스그라피크』(86-89쪽 참조)나 『그라 피스』(96-97쪽 참조)에 비견되었지만 둘 다 『퓌블 리몽디알』만큼 기억되고 높은 위상을 차지하지는 않는다. 그러나 아마도 대변하는 업계를 홍보하는 데는 더욱 철저했을 것이다. 편집장 중 하나인 조 르주 마르티나는 한 호 전체를 에어 프랑스 광고와 홍보에 할애했다. 필자는 다른 프랑스 업계지들에 서 선발했으며, 가장 주목할 만한 필자로는 선도적 인 디자인과 타이포그래피 해설자 겸 비평가 막시 밀리앵 보Maximilien Vox가 있었다. 특파원들이 독 일, 아르헨티나, 덴마크, 체코슬로바키아에 주재해 있었다.

『퓌블리몽디알』은 프랑스 광고업계가 제2차세 계대전이 끝나고 그 탁월함을 재정립하려는 용감 한 시도였다. 잡지에는 삽지와 많은 특별 인쇄 효 과가 포함되어 어떤 호들은 독특한 심미적 경험을 선사했다. 그러나 프랑스만 다룬 것이 아니라 스위 스, 미국, 독일과 기타 나라의 디자인 스타일 특집 기사도 있었다. 올리베티사의 포스터, 그래픽, 환 경 디스플레이에 관한 기사는 이탈리아의 전후 디 자인을 긍정적으로 세밀하게 검토했다. 같은 호에 넉넉하게 삽화를 넣은 '카본지와 리본' 관련 특집 기사가 실렸다. 그렇게 많은 흥미진진한 광고와 피 오피 디스플레이가 리본을 위해 디자인될 수 있다 고 누가 상상이나 했겠는가? 에어윅 방향제 광고 에 관한 기사 「후각을 가진 사람들을 위해」는 고객 들이 냄새를 맡고 싶어 하는 제품을 악취 없이 판 매하는 방법을 논의했다. 또한 단순히 판매를 위해 서가 아니라 정보를 제공하기 위한 광고의 중요성 을 수없이 선언했다.

상당한 에너지를 프랑스 포스터 산업에 쏟은 『퓌 블리몽디알』은 동시대 예술가들을 소개하고 많은 작품을 제시했으며, 매 호마다 활자와 타이포그래 피와 그래픽 디자인을 열정적으로 검토했다.

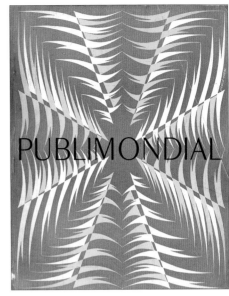

1

전후의 이 프랑스 광고 잡지
는 『아르 에 메티에 그라피크』
(44–45쪽 참조)의 선례를 따
랐으나, 훨씬 활기 찬 레이아웃
을 더하고 뚜렷한 디자인 개성
이 드러나는 표지를 썼다.

1 표지, 5권 29호, 1950년
(디: Emile Fontaine)
2 이탈리아 디자이너 에르베
르토 카르보니가 RAI(Radio
Italiana)를 위해 했던 작업에
대한 기사, 5권 29호,
1950년

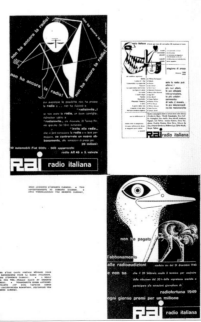

3

4

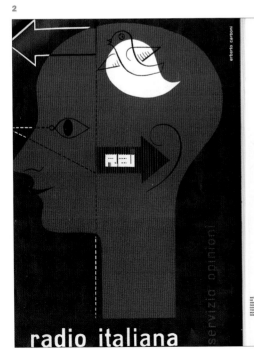

2

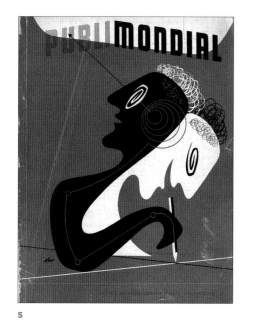

5

3 표지, 6권 34호, 1951년(디: George Wilde)
4 표지, '에어 프랑스' 호, 7권 39호, 1952년
5 표지, 2권 10호, 1947년(디: Walter Allner)
6 표지, 7권 38호, 1951년(디: A. Werner)
7 표지, 3권 20호, 1948년(디: Eveleigh Dair)
8,9 쿠앵트로를 위한 그래픽 관련 기사, 7권 38호, 1951년
10 포스터 예술가 빌모와 사비냐크 관련 기사, 6권 34호, 1951년

6

7

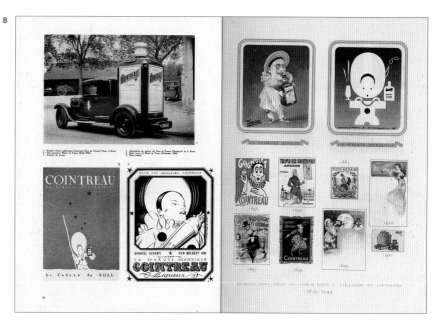

8

9

10

1

원제: 푸시 핀 연감 The Push Pin Almanack(1955–1957)
편집자: 시모어 쿼스트 Seymour Chwast, 밀턴 글레이저
　Milton Glaser

발행처: 푸시 핀 스튜디오 Push Pin Studios
언어: 영어
발행주기: 월간(비정기적)

푸시 핀 스튜디오에서 매력적이고 실험적인 잡지 『푸시 핀 먼슬리 그래픽』을 소개했을 때 디자이너들과 일러스트레이터들은 아찔한 흥분을 느꼈다. 잡지의 대단한 창의성은 후세대의 그래픽 스타일과 디자인 실무 과정을 바꾸어 놓았다.

푸시 핀의 주요 공동 창업자 시모어 쿼스트와 밀턴 글레이저는 몽유병에 걸린 듯한 전후 그래픽 디자인 분야를 일깨웠다. 그 역할은 1920년대에 신타이포그래피가 광고와 북 디자인을 개혁하고 순수 미술과 응용 미술 전반에 급진적인 변화를 가져온 방식에 비견할 만큼 대단한 효과를 가져왔다. 푸시 핀은 빅토리아 시대, 아르 누보, 아르 데코의 타성을 파헤치면서 형식 면에서는 동시대성을, 개념 면에서는 신선함을 유지했다.

옛 농부들의 연감과 (1890년대 출간된) 윌 H. 브래들리의 난해한 '소책자'의 전통을 이어받은 원래의 『푸시 핀 연감』은 불가사의한 사실들과 신기한 인용문으로 가득한 문집으로, 코믹한 라인 드로잉과 명암이 살아 있는 목판화 삽화를 넣어 우아하게 조판되어 있었다. 편집진은 잠재 고객의 이목을 끌 고상한 방법으로 연감을 택했다. 푸시 핀 스튜디

오가 공식적으로 시작되기 전에 『푸시 핀 연감』 여섯 호가 출간되었고, 이후 아홉 호가 출간되었다.

1957년 『푸시 핀 연감』이 『푸시 핀 먼슬리 그래픽』으로 바뀌었다. 스튜디오 구성원들이 서로 다른 방식을 가지고 실험하고 유희하며 스타일과 내용과 구조를 탐구하게 허용함으로써 『푸시 핀 먼슬리 그래픽』은 전문 디자인 스튜디오들이 거의 하지 못했던 인큐베이터 역할을 했다. 푸시 핀은 시장성이 있는 스튜디오 스타일에 머무르지 않고, 항상 역량의 범위를 넓혀 가고 있음을 보여 주었다. 처음에 『푸시 핀 먼슬리 그래픽』에서 유일하게 일관성 있는 부분은 제호였다. 글레이저는 블랙레터 소용돌이 장식에 활기차게 구불거리는 이탤릭 대문자를 넣어 제호를 디자인했다. 잡지의 크기와 모양을 비롯해 다른 모든 것은 가변적이었다. 흑백으로 인쇄된 일반 크기의 신문으로 시작하여 2도 인쇄, 4쪽짜리 타블로이드로 변형되었다가 이후 다시 변칙적인 크기와 형태로 변형되었고, 결국 스탠더드 사이즈의 풀컬러 잡지로 오랫동안 발간되었다.

『푸시 핀 먼슬리 그래픽』은 비록 푸시 핀 스튜디오의 명성을 높이고 작업 의뢰를 받게 해 주었지만, 재정적으로는 실패였다. 쿼스트는 단기간 잡지를 휴간했다가 1976년에 이를 풀컬러로 인쇄된 23×30.5센티미터의 스탠더드 판형 잡지로 바꾸었다. 푸시 핀 스튜디오가 프리랜서 일러스트레이터들을 적극적으로 대변하기 시작하면서 『푸시 핀 먼슬리 그래픽』은 그들의 잠재력을 보여 주는 데 사용되었다.

2

푸시 핀은 『푸시 핀 먼슬리 그래픽』 발간을 통해 진보적인 디자인 스튜디오로서의 명성을 얻었다.

1 표지, '악마의 사과', 1호, 1957년 (디: Milton Glaser, Seymour Chwast, 일: Seymour Chwast)
2 기사 '좋고 나쁨', 56권, 1971년 (디: Milton Glaser, Seymour Chwast, 일: Barry Zaid)
3 표지, '다시 잠들기' 호, 74호, 1978년(디/일: Seymour Chwast)
4 '필립 로스/프란츠 카프카' 호의 펼침면, 59호, 1974년(디/일: Milton Glaser)
5 '남쪽' 호의 펼침면, 54호, 1969년(디/일: Seymour Chwast)

3

4

5

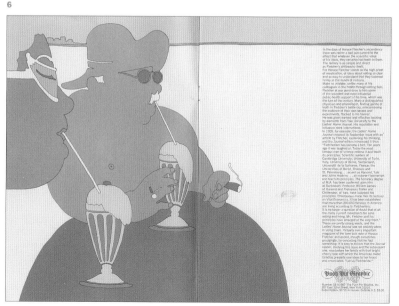

6

6 '추추 베이비'호의 펼침면, 53호, 1967년
(디/일: Seymour Chwast)
7 표지, '핵의 공포' 호, 21호, 1959년(디/일:
Milton Glaser)

7

169

더 레클라머DE RECLAME(: 광고협회 공식지)
1922-1937, 네덜란드

편집자: 마힐 빌밍크Machiel Wilmink, **B. 크놀**B. Knol
발행처: 레비손 출판사Levisson Verlag
언어: 네덜란드어
발행주기: 월간

1920년대 유럽 전역의 광고업계는 '아트 모던'이라는 우아하고 날렵한 스타일을 채택했다. 네덜란드에서 모더니티는 다양한 변화를 거쳤지만 지배적인 그래픽 언어에는 진보적 성격과 보수적 성격이 혼합되어 있었다. 네덜란드의 '상업적 모더니즘'에는 장식적, 고전적, 초현실적 이미지와 맞춤 레터링이 포함되었고, 다른 유럽의 그래픽 표현 양식이 가지는 풍성함과 연관이 있으면서도 그와 뚜렷이 구분되었다. 이런 그래픽 스타일을 광고업자들과 그들의 고객에게 홍보하는 『더 레클라머』는 가장 영향력 있는 업계 정기간행물 중 하나였다.

항상 독특하게 디자인되고 창의적인 그래픽 표지에 다채로운 색채 조합으로 매월 발간된 『더 레클라머』는 광고협회 구성원들에게 스타일에 대한 영감을 풍부하게 제공했다. 내지에는 당시 모든 업계지의 관행이 그러했듯이, 석판 인쇄 회사에서 만든 삽지형 인쇄·디자인 샘플이 있었다. 그렇지만 표지와 별색 간지 외에, 내지는 다소 엄격하게 짜인 타이포그래피 포맷에 맞추어 독일 잡지 『다스 플라카트』를 연상시켰다. 흥미롭게도 다수의 샘플 페이지 역시 되는 대로 끼워 넣은 듯이 보여, 인쇄

과정의 문제를 드러낸다.

창간호는 광고협회의 창설을 책임졌던 마힐 빌밍크와 B. 크놀의 편집으로 1922년 1월에 나왔다. 1931년쯤 협회는 전환점을 맞이했다. 협회는 잡지의 방향에 동의하지 않았고, 무엇보다 이 잡지를 인쇄·출판하는 헤이그 소재 레비손 출판사가 자체 홍보를 위해 '잡지를 부당하게 이용하는' 방식에 반대했다.

『더 레클라머』는 광고사 디렉터들과 상업 예술가들이 네덜란드의 에이전시 소식을 듣는 주요 창구였지만, 더욱 중요한 것은 피트 즈바르트, 파울 스하위테마Paul Schuitema, 루이스 칼프Louis Kalff, V. 후사르V. Huszar, 야크 욘게르트Jac Jongert, A. D. 코피어르A. D. Copier, O. 벤케바흐O. Wenckebach, 마야코브스키 폰 스테인Majakowski Von Stein, A. M. 카상드르와 같이 더 각광받고 진보적이며 국제적으로 인정받는 디자이너들의 타이포그래피 스타일을 배우는 장이 되었다는 점이다.

포트폴리오와 함께, 광고사를 이용하는 기업에 관한 수백 편의 기사가 있었고, 그보다 많은 이론적인 기사들이 있었다. 얀 치홀트가 신타이포그래피의 여러 면들에 대해 쓴 기사도 있었다. 피트 즈바르트의 혁신적인 케이블 공장 카탈로그에서 나온 일러스트레이션과 더불어 신타이포그래피 운동에 참여한 대표적인 네덜란드인들의 작품을 소개했다.

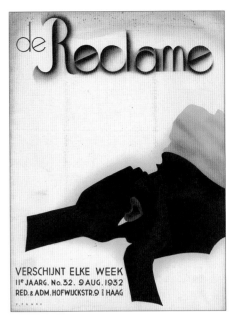

1

『더 레클라머』는 장식적인 것부터 표현적이고 심지어 무시무시하게 초현실적인 것까지 다양한 스타일의 표지들을 사용하여 당시의 그래픽 유행을 홍보하는 데 초점을 두었다.

1 표지, 11권 32호, 1932년 8월
(알: F. Funke)
2 삽지 광고, 9권 4호,
1930년 4월(디: Machteld den
Hertog)
3 유료 광고(좌)와 견본 광고(우)가
실린 펼침면, 9권 4호, 1930년 4월
4 '소련의 광고와 프로파간다' 관련
기사, 4권 9호, 1926년 9월
5 컬러 인쇄 사례와 국제광고협회를
위한 삽지가 들어간 펼침면, 1929년
7월
6 얀 치홀트가 성문화한 '신타이
포그래피'에 관한 기사, 6권 1호,
1927년 1월
7 표지, 9권 4호, 1930년 4월
(디: Machteld den Hertog)
8 표지, 11권 28호, 1932년 7월
9 표지, 1929년 7월(디: Vanro)

2

3

4

5

6

7

8

9

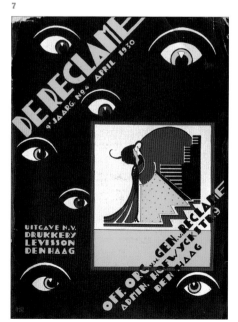

편집자: 편집위원회

발행처: 산업통상부Ministerstva Vnitřního Obchodu

언어: 체코어

발행주기: 월간

1948년 소련의 지원으로 이루어진 체코슬로바키아의 쿠데타로 체코공산당KSČ이 정부를 장악했고, 이후 40년 이상 독재가 이어졌다. 그러나 1954년 체코슬로바키아는 전시의 식량 배급 제도를 끝냈고 경제가 서서히 일종의 정상적인 사회주의로 돌아가고 있었다. 바로 이런 환경에서 체코 산업통상부가 『레클라마(광고)』를 발간했다. 소비주의 불꽃이 타오르자, 중앙 행정부는 비록 소비재 광고가 자본주의적 유해물이었다 해도, 바로 거기서 경제적 결실이 나왔다는 생각을 발전시키려 했다.

『레클라마』의 기사들은 거의 미국 기사들 같았다. 「대도시의 색색의 빛」은 조명을 이용하여 소비자가 피할 수 없는 메시지를 전달하는 브로드웨이의 능력을 칭송하면서, 체코에서 타임스 스퀘어식으로 조명을 밝힌 표지판들을 비교·대조했다. 「빅 비즈니스의 표면」에서는 조명을 이용하거나 이용하지 않은 다양한 표지판들을 소개하여 체코 디자이너들에게 영감을 주었다. 또 다른 호에서는 '기업들은 어떻게 상표를 홍보해야 하는가?'라는 질문을 던지며 다양한 스타일의 기업 로고를 공개했다. 대부분의 기사들은 행인들의 주의를 끄는 주된 수단으로서의 쇼윈도 디스플레이와 피오피 디스플레이에 초점을 두었다. 어떤 기사는 실제 인물들이 백화점 쇼윈도에서 낮부터 밤까지 일상적인 활동을 행인들에게 보여 주는 '살아 있는 광고'를 살펴보았다.

체코 산업통상부는 광고 메시지가 긍정적으로 보이는 전략을 공격적으로 홍보했다. 「광장과 가판대 광고」라는 기사는 첫 문장에서 "우리나라에서는 이런 유형의 광고가 간과된다"라고 비판하며 눈길을 사로잡는 독일과 프랑스의 거리 및 공공장소 표지판들을 보여 준다.

(유쾌한 분위기의 일러스트레이션이 들어간 표지를 제외하고는) 얇은 신문 용지에 흑백으로 인쇄했지만, 섬유 제품의 상표 기사 같은 그래픽 사례들은 매우 대담했다. 대개는 조금 더 두껍고 흰 종이에 인쇄된 사진 펼침면은 그에 비해 단조로웠다. 「소비자와 안내서」에서 최신 기기 광고 모음을 보여 줄 때는 1957년 기준으로도 기계들이 구식으로 보였다. 활자 표본은 대단하지 않지만 빛바랜 듯한 분위기 중간에 소개되면서 텍스트 위주의 지루한 내지를 빛냈다. 잡지 제작 과정을 보여 주기 위해 어떤 호에서는 '3색 『레클라마』 표지 시안'의 컬러 레이어를 3점의 섬네일로 복제하여 소개하는 기사를 실었다. 또 다른 기사 「심벌과 사인」에서는 슈투트가르트의 율리아 호프만의 상표가 어떻게 만들어졌는지 설명했다. 소비 제품은 『레클라마』를 통해 분명히 부각되었지만 정치적인 부분은 전적으로 배제되었다.

1

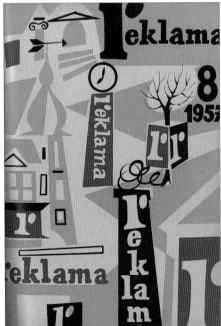

2

3

『레클라마』에서 볼 수 있듯이, 한때 데벳실Devětsil 아방가르드의 나라였던 체코슬로바키아는 광고 분야에서는 그만큼 탁월한 모습을 보이지 못했다.

1 표지, 2호, 1957년
2 표지, 8호, 1957년
3 표지, 7호, 1957년
4 소매점 디스플레이에 할애한 펼침면, 6호, 1957년
5 직물 판매 디스플레이에 할애한 펼침면, 2호, 1957년
6 표지, 6호, 1957년
7 표지, 3호, 1957년

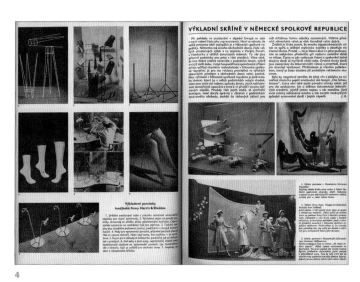

VÝKLADNÍ SKŘÍNĚ V NĚMECKÉ SPOLKOVÉ REPUBLICE

Výkladové pomůcky londýnské firmy Harris & Sheldon

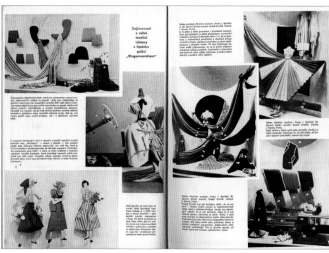

Zajímavosti z velké textilní výstavy v lipském paláci „Ringemessehaus"

ŕeklama

6

1957

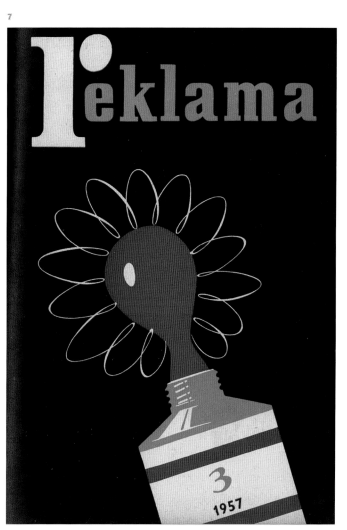

ŕeklama

3

1957

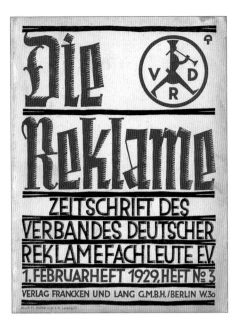

1

이 업계지는 타이포그래피와
일러스트레이션이 살아 있는
표지로 유명하다. 이 시기 다른
잡지들과 유사하게 사전 인쇄
된 견본과 삽지를 활용했고, 그
럼에도 고유한 개성이 있었다.

1 표지, 22권 3호, 1929년 2월
2 표지, 19권 2호, 1926년
1월(디: G. Schaffer)
3 사설과 견본 부록, 19권
2호, 1926년 1월
4 표지, 22권 24호, 1929년
12월(알: Rabenbauer)

5 표지, 22권 2호, 1929년
1월(디: Schiementz)
6 표지, 22권 22호, 1929년
11월(사: Mario V. Bucovich)
7 표지, 23권 20호, 1930년
10월
8 사설과 광고, 22권 2호,
1929년 1월
9 표지, 22권 8호, 1929년
4월(디: Wotzkow)
10 과자와 담배 포장 관련
특집 기사, 22권 8호, 1929년
4월

디 레클라메 DIE REKLAME(: 독일광고협회 저널)

1919-1933, 독일

창간인: 독일광고협회Deutsche Reklame-Verband
편집자: 독일광고협회

발행처: 프랑켄 & 랑 출판사Verlag Francken & Lang
언어: 독일어
발행주기: 월간

『디 레클라메(광고)』는 제1차세계대전이 끝난 후
1919년에 창간되어 1933년 봄까지 발간되다 아돌
프 히틀러의 검열로 폐간되었다.

높이 평가받았던 『다스 플라카트』(146-147쪽
참조)는 『디 레클라메』가 1920년대에 제 궤도에
들어섰을 때 열기를 잃어 가는 중이었고, 독자들이
『다스 플라카트』에서 보고 경험하던 많은 것을 『디
레클라메』가 이어받았다.

독일광고협회가 편집한 『디 레클라메』는 협회의
공식 기록을 담아냈다. 이 단체는 19세기 중반부
터 독일 전역에서 서비스와 제품 홍보의 중요성을
옹호했다. 이들의 목표는 새로운 광고 기법들이 성
장하는 상황에서 전문가들이 주목을 받도록, 그리
고 광고 대행사들이 전문 분야를 발전시키도록 돕
는 것이었다. 같은 시기 네덜란드의 『더 레클라머』
(170-171쪽 참조)와 마찬가지로 『디 레클라메』 역
시 신문 광고부터 인쇄 기법과 사진 활용 관련 보
도, 텍스트 레이아웃과 (견본을 포함하여) 종이의

평가까지 홍보와 관련된 기사들을 실었다. 이와 함
께 유럽의 다른 산업 국가에서는 어떤 광고 접근법
과 스타일이 생겨나는지 보도했다.

브로슈어, 접히는 상자, 라벨과 상표 등 오리지
널 광고를 복제하거나 삽지에 넣어 보여 주었다.
유명한 예술가들이 포스터와 광고 스케치 시안을
선보였다. 편집자들은 미국, 프랑스, 이탈리아와
심지어 일본에까지 특파원을 두고 관계를 유지하
여 잡지의 국제 활동 범위가 확장되었다.

그렇지만 잡지 디자인은 다수의 경쟁지들만큼
대단하지 않았다. 표지는 활력이 있었지만 일반적
인 내지 레이아웃은 텍스트가 많고 절제된 모더니
즘 스타일로 디자인되었다. 『디 레클라메』가 그 분
야에서 당대 최고의 잡지들처럼 훌륭한 정기간행
물이 된 이유는 접거나 붙여 넣은 오리지널 패키
지, 오리지널 시가 라벨과 병 라벨, 포장지와 포장
용기 등 풍성한 컬러의 견본을 끼워 주었기 때문이
다. 주요 포스터 디자이너들의 작품을 탁월하게 인
쇄해 정기적으로 선보였다. 하지만 독일뿐만 아니
라 오스트리아, 네덜란드, 헝가리 등 여러 나라의
노련한 전문가들의 작품을 주로 실었다. 그럼에도
각 호는 독일 광고 산업의 발전을 보여 주는 거울
이 되었다.

2 **3**

4

5

8

7

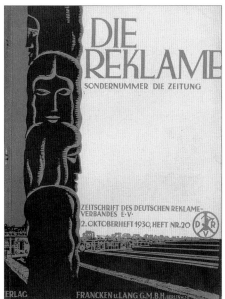

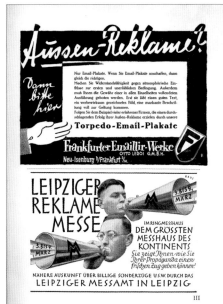

9

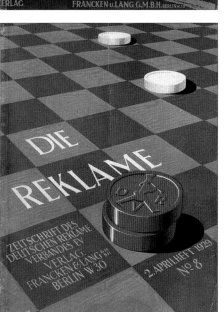

10

리싱킹 디자인RETHINKING DESIGN
1992-1999, 미국

편집자: 마이클 비에루트Michael Bierut**, 재닛 에이브럼스**Janet Abrams(4호)

발행처: 모호크 제지 공장Mohawk Paper Mills

언어: 영어

발행주기: 5호

『리싱킹 디자인』은 모호크 제지 공장에서 자사의 종이 제품 라인을 홍보 대상 디자이너들에게 노출하여 정보와 교육 효과를 거두려는 의도로 발간한 비평지였다. "이 시리즈의 표면적인 콘셉트는 단순히 모호크에서 제조한 다양한 종이 제품의 품질을 보여 주는 것이었다"라고 편집자 겸 디자이너 마이클 비에루트가 설명했다. 그러나 비에루트는 버려지는 물건이 아니라 디자이너의 서가에 꽂히는 물건을 창조하고 싶었다.

그러나 1990년대 초에는 '디자이너는 책을 읽지 않는다'고들 생각했다. 동시에 그래픽 디자인 분야가 성숙하고 전국적인 커뮤니티가 되면서 디자이너들은 그들의 작업 결과를 좀 더 비평적으로 탐구하는 데 관심을 가지게 되었다. 잡지 필자이며 모호크 제지 공장을 위해 잡지 발간을 의뢰했던 로라 쇼어는 『리싱킹 디자인』은 디자인 중심적인 관점에서 디자인 비평을 제공하기 위해 만들어졌다"라고 설명했다. 환경에 대한 우려가 점점 더 커지는 시대를 맞아 제지업계와 디자인계는 재생 종이를 사용해 풍성한 디자인이 담긴 인쇄물을 만들었다. "『리싱킹 디자인』의 목표는 실질적인 가치가 있는 무엇을 만드는 것이었다."

1990년대 초 경기 침체가 극에 달하자 많은 디자이너들이 자신의 실무 전체를 더욱 깊이 생각하게 되었다. 또한 디자인에 관한 비평적 글쓰기가 그 자체로 인정받는 때였다. '인쇄의 미래', '생각을 다시 디자인하다', '미디엄' 관련 호들은 점점 커지는 대중 매체의 범위를 살펴보고 이런 종류의 깊은 사고를 유발했다.

『리싱킹 디자인』은 에세이, 꾸밈없는 '뉴스' 기사, 인터뷰와 시각적 실험으로 기획된 것들의 조합이자 하이브리드였다. 첫 호에는, (당시로서는) 새롭고 환경을 고려했던 애플사의 패키지 프로그램 기사, 래리 킬리Larry Keeley 인터뷰, 에릭 스피커만의 라디슬라프 수트나Ladislav Sutnar 평가가 실렸다. 비에루트는 순수하게 시각적인 고故 스콧 마켈라Scott Makela의 기사를 특히 자랑스러워한다. 이 기사는 디자인에서 절제를 옹호했던 터커 비마이스터Tucker Viemeister의 에세이를 복잡한 타이포그래피 회화로 처리한 것이다. 이에 대해 비에루트는 "그저 비딱하고 재미있게" 하려 했다고 주장했다.

각 호는 전통적인 잡지 판형에서 대중적인 문고판까지 크기와 포맷이 달라졌다. 이처럼 펜타그램의 디자인과 타이포그래피 계획은 호마다 급진적으로 달라졌다.

1호(판권 표시 1992)는 1993년에 출간되었다. 비에루트는 "한 번에 한 호석, 항상 다음 호를 내기를 소망하면서도 매 호가 마지막이라 생각하고 작업했다"고 한다. 다섯 번째이자 마지막 호는 1999년에 출간되었다.

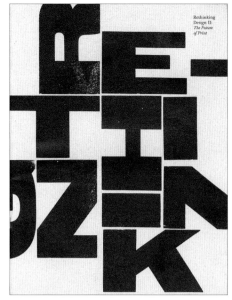

1

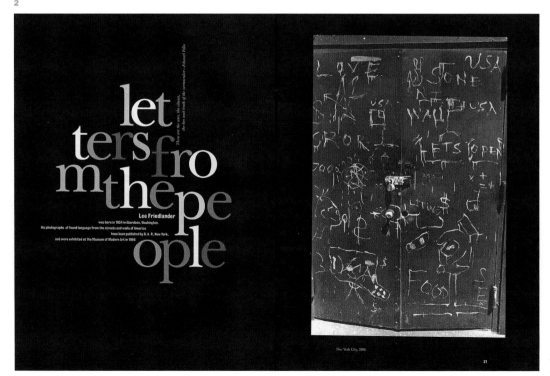

2

모호크 제지 공장에서 자사의 '좋은' 종이에 인쇄한 『리싱킹 디자인』은 일회성 간행물 시리즈로서, 각 호는 독특한 스타일과 뚜렷한 포맷으로 디자인되었다.

1 표지, '인쇄의 미래' 호, 2호, 1995(타이포그래피: Alan Kitching)
2 기사 「대중 속에서 나온 글자들」, 2호, 1995년(디: Michael Bierut, 사: Lee Friedlander)
3 '시각적 하위문화' 호의 셰퍼드 페어리 관련 기사, 5호, 1999년
4 표지, '말하는 책들' 호, 3호, 1996년(디: Michael Bierut)
5 표지 안쪽과 속표지, 2호, 1995년(디: Michael Bierut, Emily Hayes Campbell)
6 표지, 1호, 1992년(디: Michael Bierut)

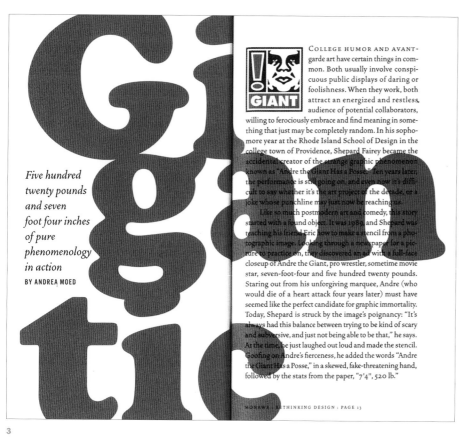

3

Five hundred twenty pounds and seven foot four inches of pure phenomenology in action
BY ANDREA MOED

4

```
%AI5_FileFormat1.2
% AI3_ColorUsage:
Black&White %AI3
_TemplateBox: 306
396 306 396 %AI3_
TileBox: 30 31 582
761%AI3_DocumentPr
eview: None%AI5_A
rtSize: 612 792 %A
I5_RulerUnits: 0%A
I5_ArtFlags: 1 0 0
1 0 0 1 1 0 %AI5_T
argetResolution:
800 %AI5_NumLayers
```

5

6

1

일 리소르지멘토 그라피코 IL RISORGIMENTO GRAFICO
1902-1936, 이탈리아

편집자: 라파엘로 베르티에리 Raffaello Bertieri
발행인 겸 소유주: 라파엘로 베르티에리
발행처: 일 리소르지멘토 그라피코 Il Risorgimento Grafico
언어: 이탈리아어
발행주기: 격월간, 월간

재기, 부활을 뜻하는 리소르지멘토는 1861년 이탈리아 왕국을 형성한 이탈리아의 통일 운동이었다. 밀라노를 기반으로 한 『일 리소르지멘토 그라피코』라는 이름은 비슷한 깨달음을 암시한다. 이번에는 한때 위대했던 이탈리아의 그래픽 아트와 타이포그래피와 인쇄의 전통을 쇠퇴에서 보통 수준으로 끌어올리자는 의도였다. 후자는 지정학적 통일보다 굉장한 일은 아니지겠지만, 새로운 국가의 역사 그리고 21세기 커뮤니케이션에서 그 나라가 차지하는 위상의 발전에 있어서는 중요한 의미가 있다.

『일 리소르지멘토 그라피코』는 1902년 간간이 삽화가 들어간 기술적인 잡지로 시작했다. 첫 번째 사설에 따르면 "최고의 영미권 출판물에 뒤지지 않는, 오직 그래픽 아트와 그래픽 아티스트들을 위한 광범위한 이탈리아 기술 잡지를 제공하기 위해" 창간되었다. 이후 10년 동안 이 잡지는 현대와 초현대를 기록하는 연대기로 발전했고, 결국은 타이포그래피 디자인과 광고 예술에서 파시스트에 순응하는 경향을 반영하게 되었다.

『일 리소르지멘토 그라피코』는 대부분 피렌체의 인쇄업자 라파엘로 베르티에리가 편집했다. 그는 이탈리아의 전통적 사례를 높이 평가하고 분석한 기사에서 수준 높은 기술적 예리함을 보였다.

시간이 흐르면서 인쇄업자, 타이포그래퍼, 레터링 전문가 등 상당히 전문적인 독자층에 비해 『일 리소르지멘토 그라피코』에서 보도하는 내용의 폭이 넓어졌다. 기술과 디자인 분야의 뉴스를 정기적으로 싣고, 이와 더불어 국내외 그래픽 혁신과 경제 뉴스, 상업적·산업적 관심사에 주목했다. 유럽의 라이노타이프 도입(1902)과 이탈리아 종이 부족 사태(1916) 등의 기사에 초점을 두었기 때문에 이 잡지는 오늘날 좋은 자료가 된다. 진보적인 움직임뿐 아니라 심미적인 관심사와 철학도 소개했다. 예를 들면, 책의 기술과 미학을 다룬 '그래픽적인 아이디어 표현', 미래주의 타이포그래피에 관한 가장 초기의 에세이(1913) 및 이후 미래주의 미학 원리에 관한 기사(1922)가 있었다. 이 아방가르드적인 관심은 1930년대 초까지 끈질기게 이어졌다. 28세의 미래주의자 브루노 무나리가 표지 공모전에 참여하여 2등상을 받았다.

몇몇 호는 황량하게 텍스트 위주였고 일부는 활기차게 삽화가 들어가 있다. 조판과 책 페이지 견본과 함께 광고 디스플레이, 호텔 라벨, 화장품 포장, 레터헤드, 포스터, 책과 잡지 표지, 넉넉하게 들어간 장서표와 워터마크를 두루 담은 절충주의 덕분에 이 잡지가 풍성해졌다. 안토니오 루비노, 피에로 베르나르디니, 아킬레 루치아노 마우찬, 프란체스코 카르네발리의 드로잉은 이탈리아 일러스트레이션의 다양성을 보여 주었다.

2

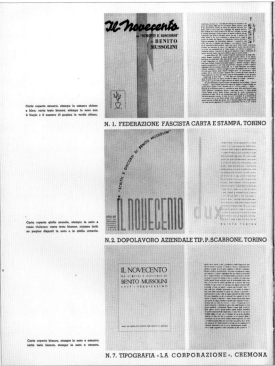

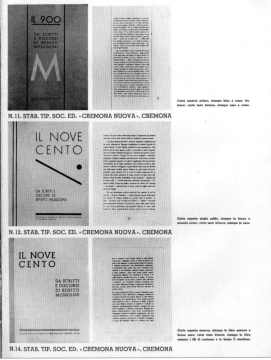

이 잡지는 이탈리아에서 파시스트가 권력을 잡기 전에 만들어졌지만, 그래픽 디자인에 고전적 레이아웃과 현대적 타이포그래피를 혼합한 파시스트적 접근법을 전파하는 데 협조하게 되었다.

1 표지, 4호, 1934년 4월 30일
2 1923년 제1회 노베첸토 전시회에서 무솔리니의 개막 연설을 위한 디자인 관련 기사, 2호, 1936년 2월 29일
3 표지, 2호, 1936년 2월 29일
4 장서표 디자인 관련 기사, 3호, 1939년 3월 31일
5 표지, 11호, 1934년 11월 30일
6 표지, 9호, 1934년 9월 30일

2 IL RISORGIME
NTO GRAFICO
RIVISTA D'ARTE
GRAFICA E PUB
BLICITÀ MENSI
LE ANNO XXXIII
FEBBRAIO 1936
XIV E.F. MILANO
C.C. POSTALE

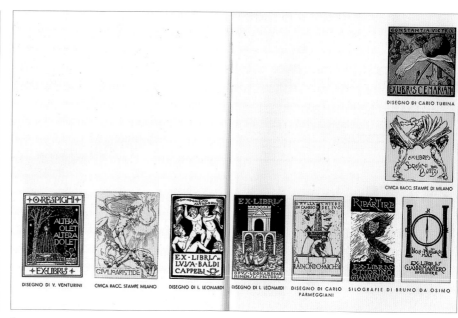

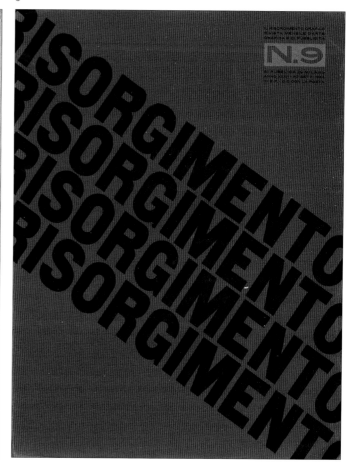

편집장: 라르스 하름센Lars Harmsen, 울리 바이스Uli Weiss

편집 주간: 율리아 칼Julia Kahl

아트디렉터: 라르스 하름센Lars Harmsen, 플로 개르트너Flo Gaertner

디자이너: 율리아 칼

발행처: 마그마 브랜드 디자인MAGMA Brand Design

언어: 독일어, 영어

발행주기: 계간

편집 주간 율리아 칼은 『슬랜티드』가 '불굴의 열정을 가진' 타이포그래피 잡지라고 주장한다. 그러나 이는 현대 디자인 출판계에서 가장 잘 지켜진 비밀이다. 이 잡지는 독일 카를스루에에서 창간되었지만, 실제로는 창간 한 해 전인 2004년에 타이포그래피와 디자인에 관심 있는 이들을 위한 웹블로그로 시작되었다. 이 분야에 대해 더욱 세심히 논의하고 관련 프로젝트를 보여 주며 서로 연락할 장을 마련하기 위해서였다. 처음에는 30명 정도만 그 사이트를 이용했고 누가 기사를 올리면 참가자들이 서로 알려 주려 이메일을 보냈다. 그러나 2005년 기대 이상으로 성장하여 창간인들이 웹블로그를 보완하는 학제적인 플랫폼으로 『슬랜티드』 잡지를 시작했다.

제목은 기울어진 활자를 뜻하는 타이포그래피 용어 'slanted'에서 나왔다. 오른쪽으로 살짝 기울어진 형태의 활자는 이탤릭처럼 아예 다른 글자 형태를 사용하지는 않지만, 이탤릭과 같은 방식으로 쓰인다. 당연히 『슬랜티드』의 주요 초점은 타이포그래피이고, 그래픽 디자인과 일러스트레이션 및 사진 안에서 시행되는 예술과 공예로서의 활자가 다뤄진다. 전문가 분석과 타이포그래피 실험, 디자인계 유명 인사 및 '언더그라운드 인물들'의 소개와 인터뷰 등, 그 분야에 직간접적으로 연관 있는 다양한 주제들도 일상적으로 다뤄진다. 매 호는 '인용 부호', '휴머니스트 산스Humanist Sans', '실험' 등 분명한 타이포그래피 주제에 전적으로 할애된다. 잡지의 외양과 레이아웃이 각 호의 주제를 반영하고 "항상 최신식을 유지한다"라고 칼은 이야기한다.

『슬랜티드』는 소셜 미디어 환경에서 탄생했고, 이는 잡지 형성에 중요한 요소다. "그렇지만 창조적인 작업을 크라우드소싱만으로 진행하면 빠른 속도로 제한을 받게 된다"라고 칼은 주장한다. 편집진이 주제와 가능한 내용 및 저자들에 관해 논의하기도 한다.

『슬랜티드』는 오늘날의 타이포그래피 분야에서 발생하는 창의성과 흥미로움, 변화를 전달한다. 이 잡지는 폭넓은 주제를 다루어 '타이포그래퍼가 아닌 사람들까지도 폰트에 대해 알고 싶어 하도록, 즉 폰트를 새로운 눈으로 보고 더 많이 배우고 그 중요성을 숙고하도록 그들을 매혹하고 독려하기를 희망한다.

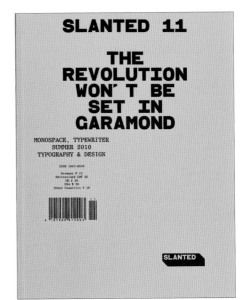

1

2

3

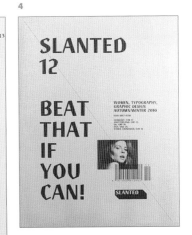

4

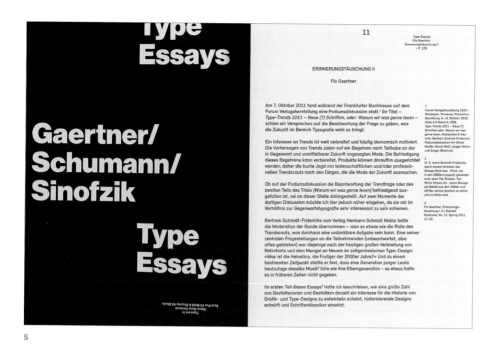

5

『슬랜티드』는 매 호를 특별한 타이포그래피 주제
에 할애한다. 이 독특한 '기울임'이 놀라울 때가
많다. 나올 만한 주제가 한정되어 있음에도 불구
하고 편집자들과 디자이너들은 예상보다 더욱 많
은 것을 찾아낸다.

1 표지, '모노스페이스, 타자기' 호, 11호, 2010년
여름
2 '폰트와 활자 라벨' 관련 시각적인 특집 기사,
'모노스페이스, 타자기' 호, 11호, 2010년 여름
3 '활자 에세이', '실험적인' 호, 15호, 2011년 가을
4 표지, '여성, 타이포그래피, 그래픽 디자인' 호,
12호, 2010년 가을

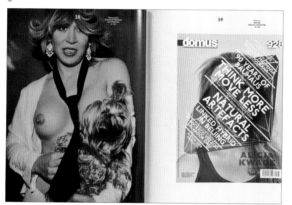

6

7

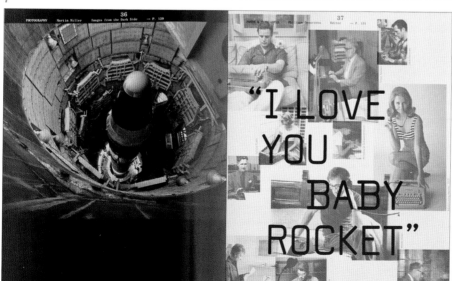

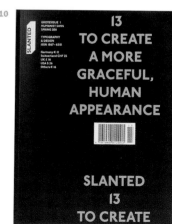

8

9

10

5 '활자 에세이', '그로테스크
2' 호, 14호, 2011년 여름
6 사진 관련 특집 기사, '그로
테스크 1' 호, 13호, 2011년 봄
7 시각 에세이, '모노스페이스,
타자기' 호, 11호, 2010년 여름
8 표지, '실험적인' 호, 15호,
2011년 가을
9 표지, '그로테스크 2' 호,
14호, 2011년 여름
10 표지, '창조하다' 호, 13호,
2011년 봄

1

소시알 쿤스트SOCIAL KUNST
1930-1932, 덴마크

발행처: 몬데스 포르라그Mondes Forlag
언어: 덴마크어
발행주기: 9호

『소시알 쿤스트』는 엄격한 의미에서 그래픽 디자인 잡지가 아니었으나, 사실은 매우 뚜렷한 그래픽 잡지였다. 총 9호를 발행하면서 정치적인 일러스트레이션, 만화, 캐리커처에 지면을 할애했고, 이미지에는 최소한의 텍스트를 넣거나 아예 텍스트를 넣지 않았다. 각 호는 다음과 같이 단 하나의 주제나 예술가에 초점을 두었다. 1호 학셀 요르겐센, 2호 안톤 한센, 3호 케테 콜비츠, 4호 미국 정치 만화, 5호 스토름 페테르센, 6호 소련 정치 포스터, 7호 안톤 한센과 안덴 삼링, 8호 선동적인 포토몽타주, 9호 조지 그로스.

『소시알 쿤스트』의 발행사 몬데스 포르라그는 유럽 전역의 사회주의자와 반파시스트 단체와 연결되어 있었고, 1928년부터 1931년까지 '몬데 그룹Monde Group'이라는 이름으로 좌파 경향이 강한 『몬데: 문학, 예술, 과학, 경제, 정치 월간지』라는

덴마크 잡지를 냈다. 이 잡지는 앙리 바르뷔스가 편집했던 프랑스의 동명 잡지와 정신적인 연관성이 있었다. 몬데스 포르라그의 『몬데』에 기고했던 필자들은 양차 세계대전 사이에 덴마크의 정치적, 문화적 논쟁에 영향을 주었다. 그들의 임무는 사회적 이슈를 마르크스주의 관점에서 다루는 것이었다. 하지만 『몬데』는 급진적인 관점에서 국제 경제학을 다루는 것 이상을 담당했다. 사회학적 건축과 도시 계획 분석을 소개했다.

『소시알 쿤스트』를 지원한 덕분에 출판사의 전반적인 관심사가 더욱 넓어졌다. 『몬데』는 덴마크 공산당 안에 파벌을 만든 이데올로기 갈등이 생긴 이후 출판을 중단했으나, 몬데스 포르라그는 사회주의 라이브러리와 의학적·사회적 글쓰기 시리즈 및 경제 이론, 노동 분쟁, 소련에 관한 많은 책들과 어린이 책들을 통해 활동을 지속했다. 『소시알 쿤스트』는 지속적인 토론을 위한 플랫폼을 제공하면서 좌파의 선동적인 그래픽 평론을 담아내는 수단이었다.

2

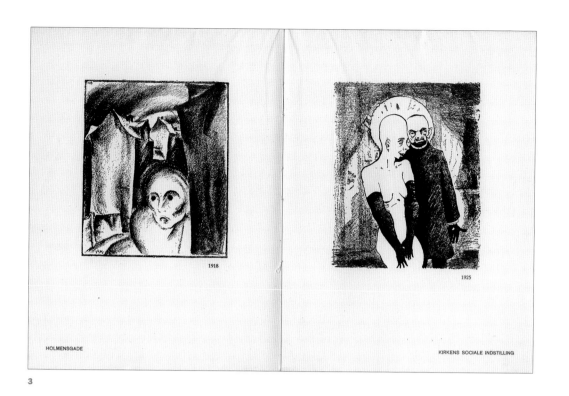

1918

HOLMENSGADE

1925

KIRKENS SOCIALE INDSTILLING

3

경제적으로 제작된 이 잡지의 내용은 전적으로 시각적이었다. 타이틀과 캡션을 제외하고는 정치 만화와 그래픽 그 자체로 의미를 전달했다.

1 표지. 로베르트 스토름 페테르센 호, 5호, 1932년
2 안덴 삼링의 포트폴리오, 7호, 1932년
3,5 안톤 한센의 포트폴리오, 7호, 1932년
4 표지. 안톤 한센/안덴 삼링 호, 7호, 1932년
6 속표지. 안톤 한센/안덴 삼링 호, 7호, 1932년

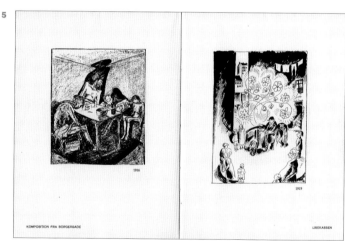

1916

1919

KOMPOSITION FRA BORGERGADE

LIREKASSEN

5

4

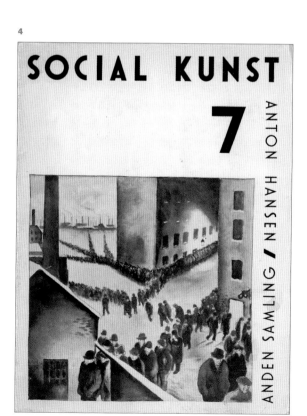

SOCIAL KUNST 7

ANTON HANSEN / ANDEN SAMLING

6

FREDERIK DREIER SKRIFTER

TEGN ABONNEMENT NU!

MONDES FORLAG
KØBENHAVN K.

SOCIAL KUNST 7

ANTON HANSEN
ANDEN SAMLING

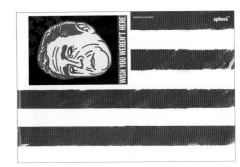

1

편집/크리에이티브 디렉터: 마크 랜들Mark Randall, 데
이비드 스털링David Sterling
편집자: 앤드리아 코드링턴Andrea Codrington, 피터 홀
Peter Hall, 에미 콘도Emmy Kondo
발행처: 월드스튜디오 재단Worldstudio Foundation
언어: 영어
발행주기: 7호

활동가 디자이너 숀 울프Shawn Wolfe가 그린 피눈물을 흘리는 미국 대통령 조지 W. 부시의 그림은, 9·11 사태의 공포를 겪은 직후 『스피어』 표지에 실릴 만한 가장 재치 있는 이미지는 아니었다. 그렇지만 이 이미지는 정치적 반대와 사회적 옹호를 담은 2001년 여름 '당신이 여기 있으면 좋을 텐데' 호와 함께 구독자들에게 선보였다. 내용에는 재활용, 에이즈, 환경, 전쟁, 조지 W. 부시가 앨 고어를 이긴 선거 논쟁 등이 포함되었다. 『스피어』의 모든 호는 크기와 포맷과 디자인이 달랐는데, 이 호에는 대중적인 반대를 표현하는 방법으로 디자이너들이 만들어 부시에게 보내는 구멍 뚫린 엽서들이 포함되었다.

『스피어』의 다른 호들은 '마케팅 관련 명분을 위한 포럼'(1호)과 '사회적 변화를 위한 힘으로서의 창조성 촉진'(5호) 등으로 덜 선동적이었다. 실제로 9·11 이전에 인쇄되고 직후에 배포된 '당신이 여기 있으면 좋을 텐데' 호에서는 편집자들이 디자인 전문가인 독자들의 열정을 사로잡을 만하다고 생각하며 이런 입장을 취했다. 타이밍은 더없이 나

빴다. 정치적 반대는 9·11 이후 무기한 보류되었다. 사회적 행동주의로 유명한 뉴욕의 디자인 회사 월드스튜디오의 공동 창업자인 편집자 마크 랜들은 독자들로부터 통렬한 비난을 받았다.

"당시에는 예술가들과 디자이너들이 사회적 문제를 다루는 과정에서 그들의 기술을 어떻게 사용하는지에 관해 아무도 이야기하지 않았다"라고 랜들이 말했다. "우리는 그런 것들이 디자인계나 주류 언론에서 다루어지지 않았을 뿐 세상에 존재하는 것을 알았다. 우리가 매우 중시하는 이러한 작업을 보여 주고 새로운 재단을 세상에 알리는 방편으로 『스피어』를 창간했다."

그다음 호는 어도비 시스템스와 모호크 파인 페이퍼스에서 후원했고, 관용을 소재로 작업했던 예술가들과 디자이너들의 기사를 실었다. "9·11 이후 무슬림들에게 벌어진 사건들을 통해 우리가 얼마나 편협할 수 있는지가 드러났다"라고 랜들이 말했다. 이 호의 주요 내용을 위해 월드스튜디오는 전문 디자이너들이 재능 있는 대학생들과 작업하는 멘토링 프로그램을 만들어 관용의 문제를 다룬 포스터를 제작했다. 풀사이즈 포스터들을 잡지에 붙여 제본하고 다른 호들과 마찬가지로 1만 5천 명의 디자이너들에게 무료로 배포했다.

『스피어』는 7호로 발간을 중단했지만, 랜들은 "우리는 디자인이 할 수 있는 일의 경계를 확장해야 한다"라는 이 잡지의 핵심 아이디어를 계속 전파하고 있다.

『스피어』의 모든 호가 형태, 크기, 주제 면에서 달랐기에 표준적인 그래픽 포맷이 필요 없었다. 내용에 따라 디자인이 자유롭게 변형되었다. 이 책의 모든 이미지는 '당신이 여기 있으면 좋을 텐데' 호에서 나온 것이다(6권 1호, 2001년 여름). 여기에는 예술가와 디자이너들이 만들어 조지 W. 부시 대통령에게 보내는 엽서가 포함되었다.

1 표지(디: Shawn Wolfe)
2 엽서들. 왼쪽 페이지: (왼쪽부터 시계 방향으로) Wild Plakking, Paul Rustand, Michael Ray Charles, Deborani Dattagupta. 오른쪽 페이지: (왼쪽부터 시계 방향으로) Paul Elliman, Ada Tolla, James Victore, Lily Yeh/Heidi Warren
3 월드스튜디오 재단 프로그램을 돕는 '메이크 타임' 경매를 위해 예술가들과 디자이너들이 만든 시계를 소개하는 특집 기사
4 표지 커버와 사설
5 사회적인 의제를 작업에 결합하는 예술가들과 디자이너들에 관한 짧은 기사

2

2000
make time
Worldstudio Foundation Benefit

WISH YOU WERE HERE

sphere

WHEN WE HEARD that our jubilant new president had made only one official overseas trip in his short political career, we decided to send him some postcards from around the world. We invited artists and designers to design postcards inviting the president to places they wish he could see, and suggested that the cards could also portray subjects and issues they thought worthy of the former Texas oilman's attention. The response was amazing. Almost everyone we contacted had an idea of something they wanted to say to Bush, to other policymakers in Washington, or just to the world at large.

3
4
5

Poster Pride

EnLightened in Tibet

Pop Art Redux

The Face of Repression

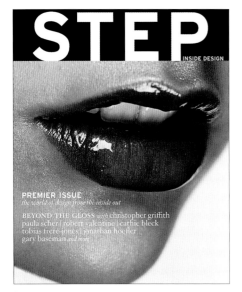

1

원래의 『스텝 바이 스텝』을 로
버트 발렌타인이 좀 더 세련된
타이포그래피 시스템을 적용
한 새로운 레이아웃으로 다시
디자인했다.

1 표지, 창간호, 18권 4호,
2002년 7/8월(사: Christo-
pher Griffin)
2 사진가 토마 겐지 관련 기
사, 20권 1호, 2004년 1/2월

Step-by-Step Graphics(1986-2002)
창간인: 낸시 올드리치-루엔절Nancy Aldrich-Ruenzel
편집자: 에밀리 포츠Emily Potts(1998-2006), 톰 비더
벡Tom Biederbeck

아트디렉터: 마이클 울리히|Michael Ulrich

발행처: 다이내믹 그래픽스Dynamic Graphics Inc.
언어: 영어
발행주기: 격월간

1986년 잠시 동안, 『스텝 바이 스텝』과 비교할 만
한 잡지가 없었다. 낸시 올드리치-루엔절은 그래
픽 디자이너와 일러스트레이터를 위한 책을 기획
했다. 독자들이 실제 프로젝트를 단계별 사진을 통
해 볼 수 있도록, 이미지와 텍스트를 다루거나 칼
을 이용해 사물을 자르는 모습을 구체적으로 보여
주었다.

1998년에 편집을 맡은 에밀리 포츠는(아트디렉
터는 마이클 울리히) 편집 과정에서 디자이너들에
게 더욱 초점을 두고, 무엇이 디자이너에게 동기
부여가 되고 영감을 주었는지를 강조했다. 울리히
는 정체성을 잃지 않기 위해 잡지를『스텝: 인사이
드 디자인』으로 부르자고 제안하고, 세련되고 '섹
시'하게 보이는 잡지를 위해 보기 좋은 로고와 템
플릿을 새로 만들었다. 간단명료하고 관습적이었
던 『스텝 바이 스텝』의 타이포그래피로부터 커다
란 발전을 이룬 것이다. 글도 더욱 활기가 있었다.

『스텝』의 목표는 학생 독자를 대상으로 했던『스
텝 바이 스텝』보다 더 폭넓은 독자층에 다다르는

것이었다. 포츠는 그래픽 디자인뿐 아니라 제품과
패션 디자인도 망라하는 좀 더 개성적인 잡지를 추
구했다. 그녀는 '그래픽 디자이너는 단순히 다른
디자이너의 작업뿐 아니라 모든 것에서 영감을 얻
는다'고 보았기 때문이다. 『스텝』은 디자인 문화 안
에 발을 담그고, 대중문화와 디자인이 서로에게 영
향을 미친 방식을 살펴보았다.

포츠가 쓴 『스텝』 창간호 특집 기사는 표지를 빛
낸 붉은 입술을 찍은 사진가 크리스토퍼 그리핀에
관한 글이었다. 이 작가의 개인적인 내러티브를 형
성하는 이 프로필로 인해 이어지는 특집의 분위기
가 정해졌다. 그렇지만 포츠는 '발행인이 요청한 대
로', 광고주들을 위해 한 해 전에 미리 정해진 주제
로 연간 편집 일정을 소화해야 했다. 이 일을 통해
그녀는 광고주들에게 매력적인 내용을 만들어 내는
방식을 알아내려 했다. 포츠는 정기적으로 글을 쓰
는 프리랜스 작가들에게 주제와 연관된 기사를 제
시하라고 요청했다. "나는 작가들이 그저 맡겨진 일
을 한다고 생각하지 않고 기사에 대해 주인 의식을
갖기를 바란다. 그러면 글이 달라진다"라고 말했다.

『스텝』은 항상 여러 스톡 포토 회사들이 소유했
는데, 이익을 거의 내지 못했다. 하지만 다른 제품
을 위한 좋은 광고 수단이었고, 그 점이 이 잡지의
주된 존재 이유였다. 사실, 사주들을 만족시키고
다른 스톡 포토 광고주들을 끌어들이기 위해 적어
도 1년에 두 호는 스톡 이미지의 특집 기사가 들어
가야 했다. 그럼에도 불구하고 2009년 게티Getty에
서 『스텝』을 폐간했다.

2

3

4

5

3 포스터 디자이너 트래비스 림
프 관련 기사, 20권 5호, 2004년
9/10월

4 일러스트레이터 루바 루카바 관
련 기사, 20권 1호, 2004년 1/2월

5 2004년 AIGA 메달 수상자들 관
련 기사, 20권 5호, 2004년
9/10월

6 2004년 최고의 광고 20선을 보
여 주는 기사, 20권 5호, 2004년
9/10월

7 표지, 20권 1호, 2004년 1/2월

6

7

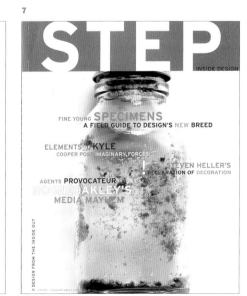

TM, 월간 타이포그래피TM, TYPOGRAFISCHE MONATSBLÄTTER
(SGM[스위스 그래픽 소식지], RSI[스위스 인쇄 리뷰])
1933–2014, 스위스

편집자: 신디콤Syndicom, 노조 미디어와 커뮤니케이션
Gewerkschaft Medien und Kommunikation

발행처: 스위스타이포그래피협회Schweizerischer
Typographenbund

언어: 독일어, 프랑스어(간혹 영어)

발행주기: 월간, 이후 2013년부터 계간

TM(Typografische Monatsblätter) SGM(Schweizer Grafische Mitteilungen) RSI(Revue Suisse de l'Imprimerie)는 대부분의 표지 디자이너들에게 악몽 같은 제호였을 테지만, 이 잡지가 홍보하는 스위스 타이포그래피의 논리 덕분에 신기하게도 모든 제목들이 조화를 이룬다. 지극히 간결한 방식으로, 『TM』 디자이너들은 이니셜을 크고 작게 섞어 사용하여 제멋대로 지어진 제목이 덜 난해하게 만들었다. 『TM』은 스위스 디자인 역사의 중요한 연대기다. 더욱이 1933년 이후 다양하게 나온 이 잡지는 반항적인 타이포그래피 아이디어를 선언하며 역사를 이룩했다.

『노이에 그라피크』(136–137쪽 참조)와 함께, 『TM』은 이성적인 스위스 타이포그래피를 온 세상에 주장하는 가장 중요한 창구였다. 1933년에 창간되어 1952년 『SGM(Schweizer grafische Mitteilungen) RSI』에 병합되었다. 그 이전 시기에 『TM』

은 진보적 상업 인쇄를 널리 알리는 창구였다. 새로운 스위스 사진술과 얀 치홀트의 신타이포그래피에서 나온 아이디어들을, 스위스 디자인보다 덜 엄격한 다른 현대적 방식과 형태에 결합했다. 자매지 『SGM』은 오랫동안 발행되어 외양과 관점이 매우 보수적이었다. 잡지에서 냉소적으로 '러시아 혁명' 스타일이라고 부르던 신타이포그래피에 대해서 완고하게 비판적이었다. 그러나 『TM』의 모든 것이 바우하우스풍은 아니었다. 1934년의 한 호는 허버트 매터가 초현실주의 스타일로 디자인했다. 『TM』과 『SGM/RSI』가 완벽하게 결합될 것이라고 예상하지는 않았으나 결과적으로 정통 스위스 타이포그래피에서 벗어난 절충적인 잡지가 되어 인쇄 기술을 집중적으로 다루었다.

1960년부터 1990년까지의 호들은 시각 커뮤니케이션에서 진화의 시기를 반영한다. 과학, 사회·정치 맥락과 심미적 이데올로기는 타이포그래피와 그래픽 디자인에도 심오한 영향을 미쳤다. 얀 치홀트, 아드리안 프루티거, 요스트 호훌리, 헬무트 슈미트, 한스 루돌프 루츠와 에밀 루더를 비롯한 합리적인 활자 전문가들과 디자이너들은 당대의 전문직 종사자들이자 권위자들이었다. 『TM』은 또한 볼프강 바인가르트, 윌리 쿤츠, 오더마트 & 티시 및 기타 디지털 시대 이전의 스위스 펑크 타이포그래피 실험가들의 새로운 스위스 타이포그래피를 받아들였다. 오늘날 『TM/SGM/RSI』는 타이포그래피를 재평가한 그 결정적인 시기를 보여 주는 창이다.

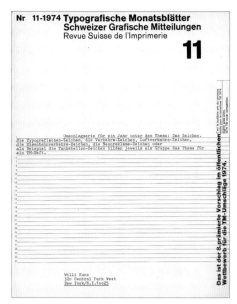

1

이 훌륭한 스위스 기술 잡지는 1970년대에 실험적인 타이포그래피로 불꽃 같은 지면을 구성했다. 타이포그래피 스타일들의 눈부신 만남 안에서 급진적인 면과 전통적인 스위스 합리주의가 결합되었다.

1 표지. 92권 11호. 1974년 (디: Willi Kunz)
2 표지. 100권 2호. 1981년
3 표지. 100권 1호. 1981년 (디: Dan Friedman)
4 기사 「그럼에도 불구하고 가독성은 명료하게 유지된다」. 95권 12호. 1976년(디: Wolfgang Weingart)

2
3

4

5

8

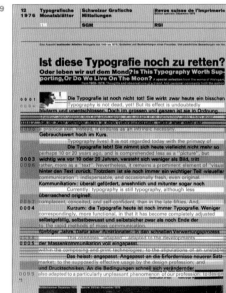

6

9

7

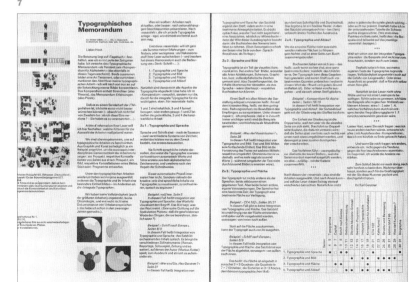

5 기사 「타이포그래피는 상품
이 아니다」, 95권 12호,
1976년(디: Wolfgang
Weingart)

6 카를 게르스트너의 작업 관
련 기사, 92권 11호, 1972년
2월(디: Karl Gerstner)

7 타이포그래피의 세부 사항
관련 기사, 92권 11호, 1972
년 2월

8 표지, 103권 3호, 1984년
(디: Odermatt & Tissi)

9 표지, 95권 12호, 1976년
(디: Wolfgang Weingart)

10 표지, '카를 게르스트너'
호, 92권 11호, 1972년 2월
(디: Karl Gerstner)

10

**Karl Gerstner:
typographisches Memorandum**

typographical memorandum
mémorandum typographique

TM

편집장: 린다 쿠드르노프스카Linda Kudrnovská
편집위원회: 필리프 블라제크Filip Blažek, **파벨 코치츠카**Pavel Kočička, **야쿱 크르츠**Jakub Krč, **파벨 젤렌카**Pavel Zelenka
디자이너: 야나 바할리코바Jana Vahalíková
발행처: Vydavatelství Svet tisku, spol. S.R.O.
언어: 체코어, 영어
발행주기: 계간

2002년에 창간된 『티포』는 국제적인 디자인 관심사를 다루면서 체코공화국의 활자와 디자인계를 대변했다. 오늘날의 쿠바 디자인, 이탈리아 현대 디자인과 약간의 절충주의, 강세 표시 틸드(~)의 진화에 대한 역사적 개요 등 다채로운 내용을 담았다. 마지막 예에서처럼 난해한 면이 있어, 이 잡지를 가장 주목받지 못하는 형태의 시각 언어를 기록한 연대기로 볼 수 있다.

원래 출판사에서는 1888년 이후 프라하에서 발간되던 『티포그라피아』(192-193쪽 참조)를 인수하고 싶었으나 협상에 실패하자 새로운 잡지 발간에 착수했다. 아무것도 없이 처음부터 시작하기란 결코 쉽지 않다. 『티포』는 격월간으로 시작했다가 2008년 봄 호 이후로 두 종류의 종이에 컬러로 인쇄된 훌륭한 계간지로 출간되었다.

과거의 유산이 이 잡지 편집에서 가장 중요한 부분이지만, 『티포』는 베테랑 전문가들과 젊은 타이포그래퍼들, 디자이너들을 소개하는 중요한 자리였다. 그렇지만 편집자 린다 쿠드르노프스카는 "우리는 개별 디자이너나 디자인 에이전시를 맥락 없이 소개하지 않는다"라고 한다. 『티포』는 종종 이란, 이스라엘, 한국, 러시아, 멕시코, 이탈리아, 인도 같은 '국가' 호를 발간했다. 릭 포이너, 얀 미텐도르프, 피터 빌락 등 전 세계 디자인 비평가들과 이론가들이 주로 새로운 폰트 리뷰와 타이포그래피 학회 소식과 기타 자료를 제공했다.

잡지 웹사이트의 사설에서는 "우리는 타이포그래피와 그래픽 디자인을 문화와 떼어 놓을 수 없는 부분으로 보기 때문에 건축, 도시 디자인, 사진, 철학, 사회학, 심리학, 생리학, 정치학, 종교 등 겉보기에 타이포그래피와 무관한 영역도 살펴본다"라고 밝혔다.

편집자들은 잡지를 현상, 주제, 프로젝트, 의견, 인터뷰, 교육, 행동 등 섹션별로 규정했다. 실레지아 알파벳 디자인, 폴란드 포스터 현상의 신화 깨뜨리기, 체코 타이포그래피 역사와 현재, 유럽의 지하철 시스템, 체코슬로바키아의 상업용 포장지 등 다른 출판물에서는 찾아볼 수 없는 특집 기사들이 많았다. 체코어로 쓰이고 영어로 번역된 이 기사들은, 여러 가지 중요한 디자인 문서들을 '출판'한 자료로서 중요한 역할을 한다.

훌륭하게 디자인된 각 표지는 일관성 있는 로고 아래 분명하게 새로운 시각적 접근법을 보여 준다. 로고는 과거와 미래를 암시하며 그것이 이 잡지의 본질이다. 과거가 결국은 미래와 어떻게 교차하는가를 살펴보는 것이다.

1

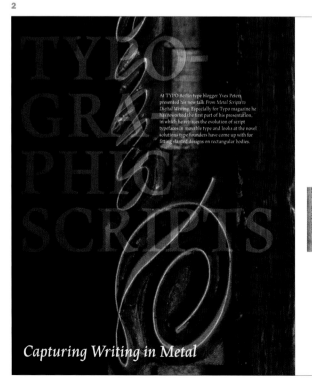

2

『티포』의 현대적이고 가독성 있는 포맷은 이 잡지가 소개하는 주류 디자인과 이 잡지가 높이 평가하는 더욱 실험적인 작업 모두에 적합하다. 여기 소개한 모든 표지와 기사는 야나 바할리코바가 아트디렉팅했다.

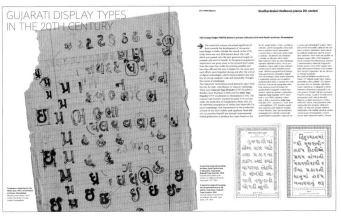

GUJARATI DISPLAY TYPES
IN THE 20TH CENTURY

3

4

5

6

7

8

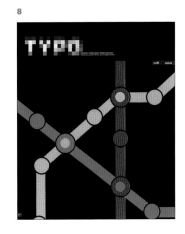

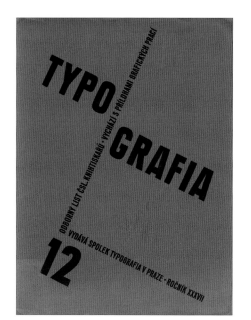

티포그라피아TYPOGRAFIA(: 체코 인쇄업자들을 위한 기술 잡지)
1888-2014, 체코슬로바키아

창간인: 한스 요제프 작스
편집자: 프란티셰크 마레크František Marek(1930년대)
발행처: 프라하타이포그래피협회|Prague Typografia
　　　Association
언어: 체코어
발행주기: 월간, 2013년부터 격월간

───────────

프라하에서 발간된 『티포그라피아』는 1920년에 창간된 체코슬로바키아 최고의 인쇄업계 잡지다. 이 월간지는 독자들에게 책의 구성과 인쇄에 필요한 적절한 수단, 패키지와 피오피 디스플레이 관련 정보를 제공한다는 임무에서 거의 벗어나지 않고, 선동가가 아니라 동시대 공예의 관찰자로서 중립적 태도를 유지했다. 표지들은, 타이포그래피 스타일에 변화를 주기도 하고 인쇄기나 기타 제작 도구의 이미지를 넣기도 했지만, 확실히 재미가 없었다. 이는 스타일 면의 경쟁을 초월하고 싶어 하는 편집자의 성향을 보여 준다. 그러나 나중에 독자들은 1920년대 말의 선도적인 움직임에 대한 기사들도 간혹 볼 수 있었다. 체코 아방가르드 예술가이자 디자이너 카렐 타이게Karel Teige도 데벳실(체코의 아방가르드예술가협회)과 포토몽타주의 영향에 관한 기사를 두어 편 기고했다. 식견 있는 편집위원회가 1930년대에도 지속적으로 이 분야를 파고든 덕분에, 나치가 체코를 점령한 1930년대 말까지 이런 기사들을 계속 볼 수 있었다.

『티포그라피아』의 메시지는 본질적으로 비즈니스 위주였다. 일반적으로 (최적의 잉크와 하프톤 복제 관련 데이터 및) 인쇄기, 제판기, 제본소를 다루고, 때로는 이미지를 넣지 않고 본문만으로 이루어진 기사를 실었다. 그러면서 광고나 포장에서 성과를 낸 주요 체코 기업들을 소개했다. 한 예로, 체코의 자동차 회사 스코다Skoda 특집 기사에서는 '저널리즘적 광고'에 전적으로 초점을 맞췄다. 아마도 타이포그래피가 주요 요소였기 때문일 것이다. 인상적인 일러스트레이션을 이용하여 보여 주기식으로 기사를 다루기보다, 타이포그래피 중심의 흑백 사례들을 페이지에 섞어 넣었다.

1920년대에 이 잡지는 단색조였고 간혹 내지에 빨강이 쓰였다. 당시의 유사 업계지와 마찬가지로, 부록으로 끼워 넣는 멋진 컬러 광고도 전혀 없었다. 심지어 간혹 색지에 인쇄했던 2색 표지도 다른 디자인 출판물과 비교하면 깊은 인상을 주지 못했다. 그럼에도 불구하고 『티포그라피아』는 체코슬로바키아 타이포그래피와 인쇄의 모든 것을 보여 주는 필수 자료였다.

전후에 이 잡지는 『티포그라피아: 예술 인쇄와 타이포그래피 전문 잡지Typografia: odborný časopis pro polygrafii a výtvarnou typografii』라는 새로운 형태로 지속되었다. 이전 잡지와 유사한 산업 중심 경로를 따르되 전후의 활기가 약간 더해진 형태였다.

2

3

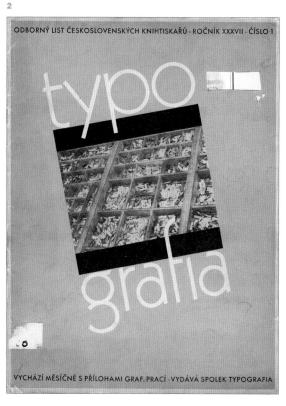

인쇄업자들을 위한 기술 잡지로, 『티포그라피아』는 기술적으로 훌륭한 인쇄의 표본을 제시했다. 종종 진보적 디자인이나 아방가르드 디자인의 전형을 동일한 수준의 상업 디자인과 나란히 담았다.

1 표지, 37권 12호, 1930년 12월
2 표지, 37권 1호, 1930년 1월
3 표지, 37권 2호, 1930년 2월
4 표지, 31권 1호, 1924년 1월
5 표지, 43권 11호, 1936년 11월
6 '타이포그래피의 기본' 관련 기사, 31권 1호, 1924년 1월
7 책과 레터헤드 인쇄의 사례, 43권 11호, 1936년 11월

4

5

6

ZÁKLADY KRESLENÍ A TYPOGRAFIE

VĚDOMOSTI POTŘEBNÉ K ZÍSKÁNÍ PEVNÉHO ZÁKLADU KRESEBNÉHO

20 21

7

Emil Šebesta

ODBORNÝ ZÁVOD PRO MALÍŘSTVÍ
PÍSMA, FIREM A REKLAMNÍCH NÁPISŮ
PRAHA VII. DĚLNICKÁ TŘÍDA ČÍSLO 12

TAJEMSTVÍ
MISTRA GUTENBERGA

Skizza

NAPSAL W. ZAMBRZYCKI

Emil Šebesta

ODBORNÝ ZÁVOD PRO MALÍŘSTVÍ
PÍSMA, FIREM A REKLAMNÍCH NÁPISŮ
PRAHA VII. DĚLNICKÁ TŘÍDA ČÍSLO 12

1

편집자: 독일인쇄업자교육협회|Bildungsverbandes der
 Deutschen Buchdrucker

발행처: 독일인쇄업자교육협회
언어: 독일어
발행주기: 월간

1925년, 원래 보수적이었던 『타이포그래피 소식지』는 세기의 전환기에 유럽을 강타한 가장 급진적인 새로운 디자인 접근법을 허용함으로써 전문가들에게 충격을 주었다. 타이포그래피 천재 얀 치홀트가 객원 편집자로 초빙되어 1925년 10월 호에서 기존 원리를 타파하는 비대칭 그래픽 디자인과 타이포그래피 스타일을 도입했다. 바우하우스에서 실험적으로 만들어지고 데스틸과 구성주의 운동의 영향으로 생겨난 스타일로서, 사회주의 정치 성향을 띤 심미적 비주류로 간주되었다. 이는 얀 치홀트가 '기초적인 타이포그래피'라고 불렀고 나중에 '신타이포그래피'로 칭한 새로운 레이아웃 개념을 독일 인쇄와 그래픽 산업이 전적으로 받아들인 첫 사례였다. 실행 가능할 뿐 아니라 광고와 북 디자인을 위한 실용적 대안이라는 평을 들었다.

『타이포그래피 소식지』는 1903년 독일 인쇄의 중심지 라이프치히에서 인쇄업자와 타이포그래퍼들의 '교육' 수단으로 창간되었다. 이 잡지는 활자, 인쇄, 일러스트레이션, 상표 디자인을 다루었다. 잡지의 근본적인 편집 지침은 적당히 절제되면서도 항상 시의적절했다. 실험적인 작업을 홍보하는 데 있어서, 편집자들은 현대 디자인 실무에 영향을 미치기 시작한 급진적인 학파나 운동을 거의 고려하지 않는 듯했다. 영감을 주는 이 잡지의 포트폴리오에는 로고, 책 표지, 레터헤드에 쓰인 관습적인 블랙레터 타이포그래피 복제도 포함되었다.

그럼에도 불구하고 편집자들은 치홀트에게, 현대의 조형가들을 소개하고 '그래픽 디자인 역사' 웹사이트에서 '모더니즘 타이포그래피의 초기 간행본'이라 평하는 잡지를 창조하도록 전례 없는 기회를 부여했다. 소개된 실무자들 가운데는 엘 리시츠키|El Lissitzky, 쿠르트 슈비터스|Kurt Schwitters, 헤르베르트 바이어, 막스 부르하르츠|Max Burchartz와 기타 미래에 '새로운 광고 디자이너|Neue Werbegestalter' 단체의 구성원이 될 인물들이 포함되었다. 이 단체의 1931년 암스테르담 전시는 신타이포그래피의 유효성을 연대순으로 보여 주었다.

치홀트가 편집한 호는 엄격하고 중심축을 가진 주류 상업 광고에 대항하는, 일종의 혁명이었다. 그의 『타이포그래피 소식지』는 역사가 되었지만 구습은 쉽게 없어지지 않았다. 다음 달에 이 잡지는 편안하고 일상적인 레이아웃으로 회귀했다. 그 발자취를 따라 『게브라우흐스그라피크』, 『디 레클라메』, 『아르히브』(86-89, 174-175, 34-35쪽 참조) 같은 잡지들이, '모던 스타일'을 주류에 편입시키는 데 일조한 아방가르드적 접근법에 상당히 주목하기 시작했다. 그러던 중 1933년 나치는 산세리프 활자와 비대칭을 '문화적 볼셰비즘'이라고 낙인찍었다.

이 잡지의 표지와 레이아웃은 훌륭하고 삽지로 들어간 견본도 영감을 주었지만, 디자인은 얀 치홀트의 1925년 10월 특집호에 와서야 진보적으로 바뀌었다.

1 표지, 22권 4호, 1925년 4월(디: Karl Koch)
2 표지, 22권 2호, 1925년 2월 (디: Heinrich Fleischhacker)
3 표지, '하노버' 호, 21권 7호, 1924년 7월

2

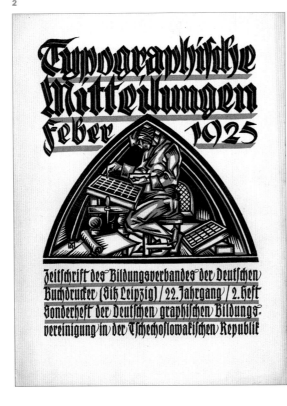

3

4 표지, 21권 11호, 1924년 11월(타이포그래피: 베를린의 Berthold A.G.)

5 표지, 21권 10호, 1924년 10월

6 표지, '기초적인 타이포그래피' 호, 22권 10호, 1925년 10월(디: Jan Tschichold)

7 블랙레터 샘플을 소개하는 펼침면, '하노버' 호, 21권 7호, 1924년 7월

8 얀 치홀트의 '새로운 그래픽 디자인'을 소개하는 기사, '기초적인 타이포그래피' 호, 22권 10호, 1925년 10월

9 바우하우스에서 이루어진 광고에 관한 마르트 스탐과 엘 리시츠키의 언급 인용, '기초적인 타이포그래피' 호, 22권 10호, 1925년 10월

4
5

6

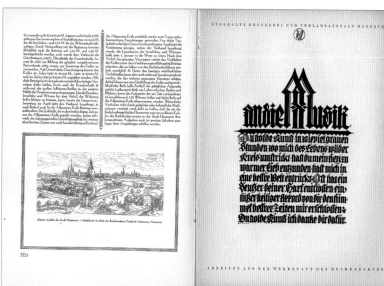

ANSCHRIFTEN DER URHEBER
DER IM HEFT ANGEBILDETEN ARBEITEN

DIE NEUE GESTALTUNG
IWAN TSCHICHOLD

FIRMEN UND ZEITSCHRIFTEN

ZEITSCHRIFTEN

BÜCHER

7
8

9

typographische mitteilungen

sonderheft

elementare typographie

natan altman
otto baumberger
herbert bayer
max burchartz
el lissitzky
ladislaus moholy-nagy
molnár f. farkas
johannes molzahn
kurt schwitters
mart stam
ivan tschichold

DIE REKLAME 206 MART STAM – EL LISSITZKY

DAS PLAKAT

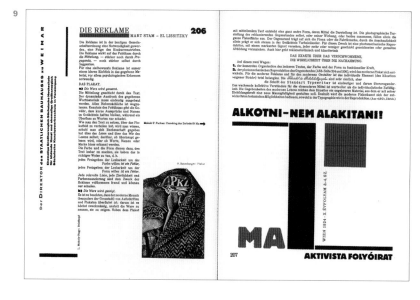

195

편집자: 데이비드 주리David Jury(1996–2006)
발행처: 국제타이포그래픽디자이너협회International
　Society of Typographic Designers
언어: 영어
발행주기: 연 2회(비정기)

『타이포그래픽』은 국제타이포그래픽디자이너협회(ISTD)의 잡지로 회원들에게 무료로 배포되었다. 협회는 1928년에 설립되었고(원래는 타이포그래퍼 길드로 시작) 잡지는 1971년 처음 발간되었다. 당시에는 잡지를 회원보다 더 많은 독자층에 배포할 계획이 없었고, 내용은 이런저런 일을 하는 타이포그래퍼들의 실질적인 관심사를 반영했다. 많은 필자들이 자신을 전문적인 작가라기보다 동료 ISTD 회원들과 생각을 나누고 싶은 디자이너와 교육자라 생각했다.

디자인 역사가이자 저자 겸 디자이너인 데이비드 주리가 1996년 편집을 맡았을 때 『타이포그래픽』은 슬럼프를 겪고 있었다. 주리는 창조적인 디자인 실무를 전면에 내세워 잡지를 회생시켰다. 그는 큐레이터, 언어학자, 역사가, 심리학자 등에게 글을 의뢰하여, 그들이 변해 가는 타이포그래피의 사회적·상업적 역할에 대해 더욱 폭넓고 포괄적인 관점을 제공하게 했다. 그는 또한 특정 호의 주제를 반영하는 방법론과 철학을 가진 다른 디자이너에게 그 호의 디자인을 의뢰했다.

지난 10년간 이 잡지에서는 조판 규칙의 필요성, 시각적 문법, (1900-1950년대) 미국 광고에 나타난 수작업 레터링, 자메이카 킹스턴 지역 특유의 포스터, 북 디자인의 타이포그래피 관습 등을 살펴보았다. 특히 스트럭투어Struktur, 디 애틱The Attik, 라인하르트 가스너Reinhard Gassner, 디자이너스 리퍼블릭, HDR 비주얼 커뮤니케이션, 이언 칠버스Ian Chilvers 등의 디자이너와 디자인 회사들을 다루었다.

주리가 편집을 담당하는 동안(1996년부터 2006년까지 16호), 디자이너들이 디자인과 인쇄 예산을 늘릴 창의적인 방법을 더욱 많이 찾아내면서 각 호의 지면이 16쪽에서 64쪽으로 꾸준히 늘었다. 제지 회사, 인쇄소, 인쇄 마감 업체의 후원을 받아 문제를 처리하는 경우도 많았다. 예산상의 제약을 보완하기 위해 비정통적인 제작 수단을 찾다 보니 디자이너와 인쇄소 간의 협업이 더욱 중요해졌다.

주리가 디자이너들에게 '조용히, 자기를 내세우지 않고' 텍스트를 전달하게 하지 않고 그러한 시범적인 역할을 허용한 것은 ISTD 위원회 회의에서 상당한 불안을 야기했다. 위원회가 『타이포그래픽』 65호에서 발생한 심각한 제본 오류를 수정하여 재인쇄하지 않고 보상으로 인쇄비를 할인받으려 하자, 주리와 ISTD 위원회의 관계가 갑자기 단절되었다. 디자이너인 주리와 폴 벨퍼드Paul Belford는 원래 사양대로 다른 인쇄소에서 200부를 인쇄하기로 결정했다. 여러 국제적인 상을 수상한 것이 바로 이 버전의 『타이포그래픽』 65호였다. 또한 이 호 때문에 주리는 일을 그만두어야 했다. 『타이포그래픽』은 이후로도 계속 발간되며 주리가 시작한 체계를 따르고 있다.

Typographic Sixty Nine

1

2

이 잡지는 카멜레온처럼, 잡지부터 포스터까지 다양한 형태와 크기, 포맷을 선보였다. 시각적인 내용은 한결같이 매력적이었다.

1 표지, '오스트랄라시아' 호, 69호, 2012년(디: Vince Frost)
2 폴란드 전후 포스터 관련 기사, '미완성' 호, 63호, 2005년(디: Kuba Sowiński, Jacek Mrowczyk)
3, 4 '미완성' 호에 실린 체코 아방가르드 그래픽 디자인 관련 기사, 63호, 2005년(디: Kuba Sowiński, Jacek Mrowczyk)
5, 7 '오스트랄라시아' 호의 펼침면, 69호, 2012년
6 표지, '미완성' 호, 63호, 2005년(디: Kuba Sowiński, Jacek Mrowczyk)

Jaroslav Andel
From a feast for the eye to an economy of means: Czech avant-garde graphic design between the wars

ŽIVOT

SBORNÍK NOVÉ KRÁSY

RED 7

MOŘSKÝ PRŮVAN

UNLIFE

5

6

Typo Graphic 63 un finished issue

7

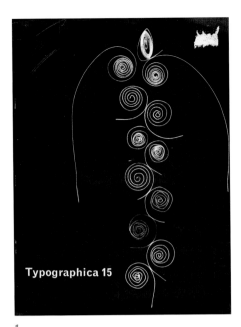

Typographica 15

1

타이포그래피카TYPOGRAPHICA
1949-1967, 영국

편집자/디자이너: 허버트 스펜서Herbert Spencer
발행처: 룬드 험프리스Lund Humphries
언어: 영어
발행주기: 각 16호씩 2개 시리즈

허버트 스펜서가 현대 디자인과 토착 디자인을 절제되면서도 절충주의적으로 혼합한 이 잡지는 이후 나온 모든 디자인 문화 잡지의 원형으로 볼 수 있다. 정확히 업계지도 아니고 예술 잡지도 아닌 이 잡지는 폭넓은 활자와 타이포그래피의 렌즈를 통해 대중 시각 커뮤니케이션의 급소 혹은 핵심을 탐구했다. 『타이포그래피카』는 『아르 에 메티에 그라피크』(44-45쪽 참조)에 비견할 만했으나 좀 더 짧은 기간 발행되었던 『포트폴리오』(154-155쪽 참조)와 유사하게 레이아웃이 더 경쾌했고 다른 여러 잡지에 영감을 주었다.

저명한 『펜로즈 애뉴얼Penrose Annual』을 발간한 출판사 룬드 험프리스는 스펜서에게 편집을 일임했고, 그는 18년간 『타이포그래피카』를 적자로 운영했다. 절대로 이익을 기대하지는 않았다. 그보다는 바우하우스와 다른 진보적인 디자인 학교의 실험에 열성적인 관심을 가졌던 스펜서는, 잠재적인 생명력은 있지만 소멸 직전인 전후 디자인 분야에 활기를 불어넣고자 했다. 어떤 호도 3천 부 이상을 인쇄하지 못했으나, 상대적으로 적은 발행 부수에도 불구하고 『타이포그래피카』는 룬드 험프리스의 인쇄 사업에 대단한 홍보 효과를 주었다.

스펜서는 확실히 자신의 관심사와 취향을 통해 이 분야를 풍성하게 만들었다. 내용의 범위를 확장하여 그래픽 디자인의 시야를 확대했다. 「인쇄소 스톡 블록의 등장」, 「신문 타이포그래피」, 「비석 레터링」과 「정보를 담은 화살」 같은 특집 기사들은, 그 이전에는 당연하게 여겼던 익명의 디자인을 기리고 분석하는 몇몇 사례다. 그는 동시대인들의 디자인, 특히 스위스 디자인을 보여 주면서 파울 스하위테마와 헨리크 베를레비 등 20세기 초 아방가르드주의자들의 작업을 반복 소개했다. 「섹스와 타이포그래피」라는 특집 기사는 로버트 브라운존Robert Brownjohn의 작업을 보여 주었다. 클립아트를 활용하는 간접적인 즐거움에 관한 앤 굴드의 글을 비롯하여 독특한 시각 에세이도 다루었다. 스펜서가 사진을 대단히 높이 평가했으므로 많은 다큐멘터리와 표현적인 에세이들이 나왔다.

『타이포그래피카』는 새로운 형태의 시각적 표현과 시각시visual poetry를 보는 창을 열었을 뿐 아니라, 돔 실베스터 후에다드Dom Sylvester Houédard와 이언 해밀턴 핀레이Ian Hamilton Finlay가 활약하고 있던 이론적인 논의의 장에 다른 잡지들보다 앞서 들어갔다. 스펜서는 그 창을 열고 이후의 이론적 관행을 강조하는 아이디어들을 전파했다.

1963년 스펜서는 『펜로즈 애뉴얼』의 편집자가 되었고 『타이포그래피카』 폐간이 계획되었다. 결국 16호씩 두 개의 시리즈가 제작되었고 매 호가 보석같이 훌륭했다.

2

허버트 스펜서의 잡지는 역사적인 연구와 동시대의 타이포그래피 활동을 탁월하게 혼합했다. 두 개의 시리즈로 제작된 『타이포그래피카』는 비평적인 그래픽 디자인 잡지의 선구자임을 증명했다.

1 표지, 15호, 1967년 6월(모토그램: Brian Foster)
2 파울 판 오스타이엔의 시 관련 기사, 15호, 1967년 6월

3

Typographica 16

5

6

Chance can be made by man or by natural forces. Rain and soot discolour walls.
Sun cracks, and bleaches a certain horrible unstable green to a beautiful chalky
Prussian blue. The careful architectural destiny of copper to black and then to green
might indeed be extended to predestine this change from green to blue? I know
why not; by the time the paint has changed colour it is too feeble to protect
anything. Pity.

Snow blunts shapes, sharpens colour and reflects, before the soot dulls it, light
from below; new tone on old faces. Wind tears paper, spins cowls, covers a tidy
street with twigs, races shadows. Vegetation smothers and muffles railings and
translates the pumps on derelict petrol stations to green statues.

Decay, though – wind, sun, rain, and age together – is the most powerful medium for
the improvement of cities. We are always angered by the harshness of restoration
on an old building, but often have to admit that every moulding has been most

'Double talk.'
Walls at Noto, Paddington, and Dun
Laoghaire, and, right, at Syracuse.

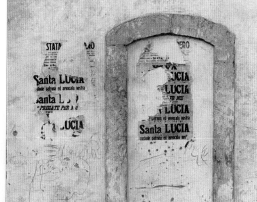

Typographica No.5 – a special
issue containing
over eighty illustrations (many in
colour) of post-war
printing design – is devoted to

PURPOSE AND
PLEASURE

an exhibition

A review of book, magazine and
commercial printing
from fourteen countries.
Contributors include Max Bill,
Paul Rand, Herbert Simon,
James Shand, W. J. H. B. Sandberg

Lund Humphries 5/-

7

8

9

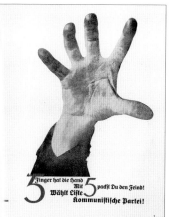

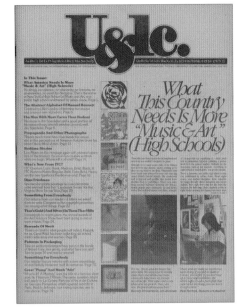

U&LC, Upper and Lower Case(: 국제 타이포그래픽 저널)

1973-1999, 미국

창간인: 허브 루발린Herb Lubalin

편집자: 허브 루발린(1973-1981), 에드워드 곳샬Edward Gottschall(1981-1990), 마거릿 리처드슨Margaret Richardson(1990-1997), 존 D. 베리John D. Berry (1997-1999)

발행처: 국제서체회사International Typeface Corporation (ITC)

언어: 영어

발행주기: 계간

미국 사진 식자의 개척자 허브 루발린은 『U&lc』의 공동 창간인 겸 수석 디자이너였다. ITC(국제서체회사)의 폰트 판매용 표본으로 기획된 오버사이즈 타블로이드 판형의 이 잡지는 절충주의적 구성 요소들을 루발린의 타이포그래피적 특이성과 시각적 호기심을 통해 창의적으로 결합시켰다. 『U&lc』는 뉴웨이브와 해체를 예시한 첨단 그래픽 디자인의 원천이었고, 디지털 활자가 도래하기 전 포토타이프phototype를 표현적으로 적용하는 것을 옹호했다.

27년간 120호에 달하는 잡지 발간 역사 가운데 초기 몇 년 동안 루발린의 개성이 『U&lc』에 많이 반영되어 그는 사실상 거의 모든 글을 쓰고 디자인했다. 1981년 그가 사망한 후, 잡지는 새 인물을 찾아야 했다. 루발린의 편집 계승자, 에드워드 곳샬이 이 잡지를 타이포그래피 측면에서 좀 더 예측 가능한 방향으로 이끌어 갔으나 신문 종이에 흑백 인쇄된 것이라 불리한 면이 있었다. 하지만 17권 4호부터는 잡지가 갑자기 새로운 활력을 얻었다.

『U&lc』의 새로운 편집자 마거릿 리처드슨은 게스트 아트디렉터/디자이너가 자유롭게 만드는 일련의 주제 호들을 비롯하여 급진적인 변화를 선언했다. 펜타그램의 우디 퍼틀Woody Pirtle이 처음으로 옛 『U&lc』의 틀을 깬 디자이너였고, 그다음으로 WBMG의 월터 버나드와 밀턴 글레이저, 그리고 유명 디자이너들이 대거 참여했다. 주제 호들은 부드러운 주제('협업')부터 다루기 힘든 주제('권리 장전')까지, 그리고 전문적 내용('광고')부터 절충적 내용('세련되지 않은'과 '디자인의 소리')까지 다채로웠다. 풀컬러도 도입되었다. 새로운 『U&lc』는 다양한 디자이너들이 옛 『U&lc』의 한계를 넘어 실험하도록 허락받은 무대였다.

1997년 엄청난 변화가 일어났다. 모던 독Modern Dog이 디자인한 '세련되지 않은'이라는 제목의 24권 3호는 오버사이즈 타블로이드판의 종말을 알렸다. 실험적인 단계가 끝나고 새로운 방법론이 시작되었다. 타이포그래퍼이자 북 디자이너 및 디자인 필자인 존 D. 베리가 편집자 겸 발행인으로 업무를 시작하며 25주년 기념호를 냈다(25권 1호). 새로운 타이포그래피 로고를 통해 『U&lc』가 관습적인 잡지 포맷으로 변모하는 것을 알렸다. 베리는 루발린의 호기심과 리처드슨의 대담성 사이에서 균형을 잡고 여기에 자신의 저널리즘적 합리성을 더했다. 1999년 이 잡지는 발행을 중단하고 온라인에서만 존재하게 되었다. 이제 『U&lc』는 약한 신문지가 부서져 먼지가 되지 않는 한 시대의 기록물로 남아 있다.

1

2

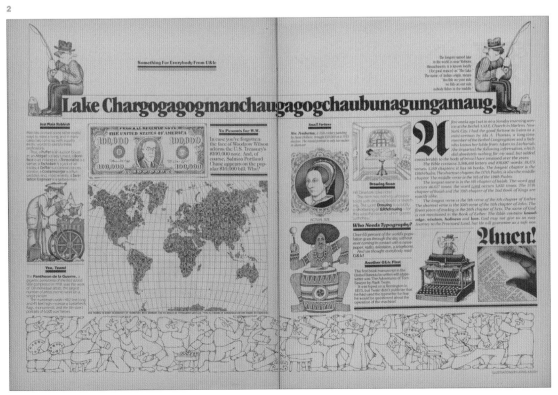

『U&lc』는 허브 루발린이 1981년 죽기 전까지 편집하고 디자인했던 잡지다. 이후 호들은 다양한 디자이너들이 마음껏 디자인했다. ITC 서체들만 사용했다.

1 표지, 4권 2호, 1977년 6월 (디: Herb Lubalin)

2 특집 기사 「모두를 위한 무언가…」, 5권 2호, 1978년 10월(일: Lionel Kalish)

3 타이포그래피 표본 시트 관련 기사, 23권 1호, 1996년 여름(디: Why Not Associates)

4 표지, '세련되지 않은 호, 24권 3호, 1997년 겨울(디: Modern Dog)

5 표지, 미국 독립 200주년 기념호, 3권 2호, 1976년 7월 (디: Herb Lubalin)

6 '해치 쇼 프린트' 인쇄소 관련 기사, '세련되지 않은' 호, 24권 3호, 1997년 겨울(디: Modern Dog)

7 옛 비석의 활자 관련 기사, 16권 4호, 1989년 가을(디자인디렉트: Weisz Yang Dunkelberger)

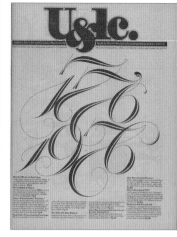

3

4

5

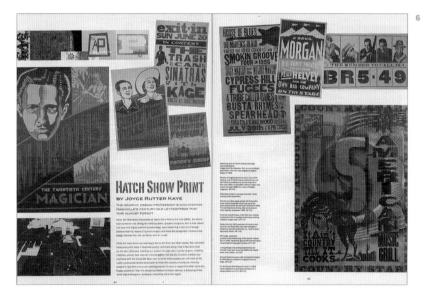

6

8 표지, 'ITC 보도니' 호, 21권 2호, 1994년 가을(디: Roger Balck Inc.)
9 표지, 14권 1호, 1987년 5월(아: Mo Leibowitz, 레터링: Raymond Monroe)

8

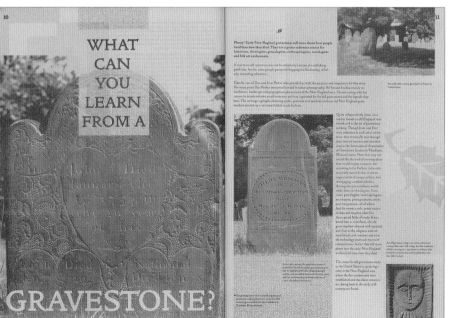

7

10

11

9

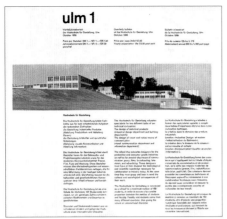

1

『울름』은 아름다움에 관한 모더니즘적 아이디어로 촉발된 그래픽 디자인의 환원주의적, 건축학적 이상을 보여 주는 전형이었다. 순백의 광택이 나는 지면은 흑백 활자와 이미지에 윤기를 더했다. 사진으로 소개하는 모든 표지와 기사는 앤서니 프로스허그가 디자인했다.

1 표지, 1호, 1958년 10월
2 취리히의 도시 계획 관련 기사, '순환 계획 사례'(좌)와 '거리 계획 사례'(우), 4호, 1959년 4월

울름ULM(: 조형대학 계간 안내지)
1958-1968, 스위스

창간인: 잉게 아이허숄Inge Aicher-Scholl, 오틀 아이허 Otl Aicher, 막스 빌Max Bill
편집자: 토마스 말도나도Tomás Maldonado, 하노 케스팅 박사Dr. Hanno Kesting, 기 본시페Gui Bonsiepe, 레나테 키츠만Renate Kietzmann
발행처: 울름 조형대학Hochschule für Gestaltung
언어: 독일어, 프랑스어, 영어(첫 5호), 독일어와 영어(이후 발간호)
발행주기: 계간

『울름』은 근본적인 임무가 있었다. 바우하우스 이후 유럽에서 가장 영향력 있는 디자인학교의 이론적·합리적·실질적 커리큘럼을 종합적으로 설명하는 것이다. 잉게 아이허숄, 오틀 아이허, 막스 빌이 공동 설립한 울름 조형대학(HfG)은 (공식적으로는 1955년이지만) 1953년 개교하여 1968년 문을 닫았다. 세월이 흐르고 잡지의 편집진이 바뀌면서 다른 뉘앙스의 내용과 편집 방향을 대변했다. 주요 편집자로 토마스 말도나도, 하노 케스팅 박사, 기 본시페, 레나테 키츠만 등이 참여했다. 디자이너들도 앤서니 프로스허그Anthony Fröshaug, 토마스 곤다Tomás Gonda, 헤르베르트 카피치Herbert Kapitzi, 만프레드 윈터Manfred Winter 등, 편집자들만큼이나 인상적인 인물들이었다. 매 호 스위스의 『노이에 그라피크』(136-137쪽 참조)에서 볼 수 있는 미니멀리즘 타이포그래피 스타일을 유지했으나, 프로스허그가 디자인한 텍스트 위주의 정사각형 포맷(1-5호)에서 곤다가 디자인한 우아한 사진 위주의

표지로 바뀌어, 전쟁 후 나타난 새로운 산업·기업 미학을 표현했다.

울름 조형대학은 전후 독일에서 처음 설립된 고등교육기관이었으므로 논란거리가 되었다. 정부는 동일한 프로그램을 갖춘 기존 공립대학교의 비용으로 울름의 건축, 그래픽 디자인, 제품 디자인 분야 과정을 지원하기를 꺼렸다. 그래서 울름은 처음부터 싸워야 했다. 디자인 역사가 르네 스피츠에 따르면 "그들은 자신들이 하는 일을 거듭거듭 설명"해야 했다.

대학은 이 일을 『울름』 잡지를 통해서 했다. 잡지는 연대기적 기록일 뿐 아니라 약속한 결과물을 보여 주는 증거였다. 교수, 초빙 강사, 방문자에 관한 기본 정보를 제공하되, 주요 내용은 이론적인 에세이와 르포르타주, 일러스트레이션과 사진, 레이아웃 자체였다. 스피츠는 "그것은 울름이 진실하고 올바르다고 믿었던 모든 것의 진술이었다"라고 말했다.

독자는 교육자, 언론인, 기타 디자인계 지성인과 종사자였다. 울름 조형대학이 영구히 문을 닫게 되자 이 잡지는 21호(그중 여섯 번은 2권씩 발행)를 내고 끝을 맺었다. 1968년 4월 말 발간된 21호는 앞날을 예견하듯 검은 표지였다. 사설의 일부는 이러했다. "1968년 2월 26일 HfG의 구성원들은, 정부와 바덴뷔르템베르크 주 의회가 기존에 발표한 계획 및 HfG 지속 조건을 고수할 경우 1968년 9월 30일부터 이 기관에서 활동을 중지하기로 결정했다." 이것이 마지막 호였다.

2

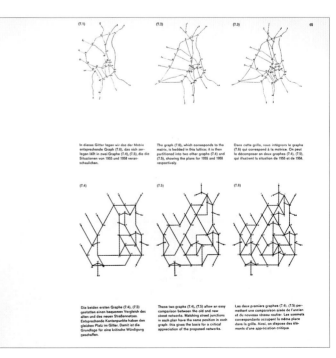

3 포토 에세이, 3호, 1959년 1월(사: 왼쪽부터 Otl Aicher, Adolf Zillmann, Sigrid Maldonado)

4 울름의 기초 과정 조사, 1호, 1958년 10월

5 표지, 토마스 말도나도의 글 '산업의 새로운 발전과 디자이너 교육', 1958년 9월 18일 브뤼셀 국제 박람회의 강의에서 발췌, 2호, 1958년 10월

6 표지, 3호, 1959년 1월(사: Herbert Lindinger)

어퍼케이스UPPERCASE(: 창의적이고 호기심 많은 사람들을 위한 잡지)
2009-현재, 캐나다

창간인: 재닌 뱅굴Janine Vangool

편집자: 재닌 뱅굴

디자이너: 재닌 뱅굴

발행처: 어퍼케이스 퍼블리싱UPPERCASE Publishing Inc.

언어: 영어

발행주기: 계간

『어퍼케이스』는 한 디자이너의 비전을 좋은 종이에 풀컬러로 인쇄한 것이다. 재닌 뱅굴은 12년간 예술, 문화, 출판 분야 고객을 둔 그래픽 디자이너로 일하다가 『어퍼케이스』를 시작했다. 이 잡지는 시각 문화의 다양성에 대한 관심과 인쇄에 대한 애정에서 시작되었다. 좀 더 유명한 스튜디오 중심의 잡지들과 달리, 『어퍼케이스』는 자체 홍보용이 아니다(52-53쪽 『브래들리』와, 168-169쪽의 『푸시핀』참조).

『어퍼케이스』의 태그라인은 '창의적이고 호기심 많은 사람들을 위한 잡지'이며, 바로 이런 기준에서 뱅굴은 어떤 전문적인 시각 콘텐츠를 잡지에 실을 것인지 결정했다. 그래픽 디자인, 일러스트레이션, 공예는 '호기심'이 파생되고 잡지를 '매 호 독특하고 놀랍게' 만드는 출발점이다. 뱅굴은 독자들의 창의적인 노력을 지지하고 잡지 내용 중 많은 부분이 구독자들이나 소셜 미디어에서 나온다고 지적한다. 그녀는 이것을 '독자들과의 협업'이라고 부른다.

이 잡지는 부룰렉 형제Bouroullec Brothers의 실험적인 가구와 카롤라 토르코스Karola Torkos의 그래픽 장신구 같은 현대적인 것부터, 재미있는 삽화를 넣은 알파벳 쓰기와 단순한 아름다움을 보여 주기 위해 지면에 구성한 다채로운 가위 컬렉션 등의 빈티지에 이르기까지, 전문적인 디자인과 예술, 공예를 절충적으로 종합했다. 그러나 모든 기사에서 미학을 다루는 것은 아니다. 예를 들어, 잉크의 정치학 특집 기사는 지속 가능성에 깃든 복잡성을 논의한다.

한 사람이 편집자와 큐레이터로서 (표지를 선정하고) 내용을 결정하므로 각 호마다 신선한 모습을 띠면서도 여전히 『어퍼케이스』의 느낌을 유지할 수 있다. 각 호는 몇 가지 폭넓은 주제와 키워드를 중심으로 이를 서로 다른 관점에서 탐구하면서 만들어진다. 이를 통해 잡지가 하나로 엮이는 연속성을 가지게 된다.

이 잡지는 매 호 단 몇 페이지의 광고만 넣고 구독자의 지원에 의존한다. 『어퍼케이스』가 창간되었을 때 인쇄 잡지들은 힘든 시기를 겪고 있었다. 대형 출판사들이 출판물을 폐간하며 부실한 광고 소득의 여파를 느끼고 있었다. 『어퍼케이스』는 그 시기에 처음으로 등장한 북미의 독립 인쇄 잡지 중 하나로서 좋은 디자인, 훌륭한 콘텐츠, 독자와의 활발한 관계를 통해 무엇이 가능했는지 보여 주었다.

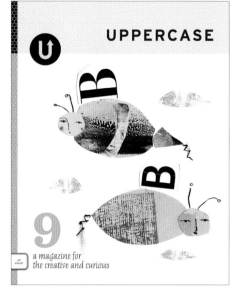

1

'맛깔스럽다'는 말은 『어퍼케이스』를 특징짓는 레이아웃과 이미지를 묘사하기에 적절한 표현이다. 이 잡지는 창의력을 불러일으키는 모든 사물과 아이디어를 다룬다.

1 표지, 9호, 2011년 봄(일: Andrea Daquino)

2 기사 「알파벳 쓰기」, 9호, 2011년 봄(디: Janine Vangool)

3 시각 에세이 「리사는 가위를 수집한다」, 2호, 2009년 여름(디: Janine Vangool)

4 표지, 11호, 2011년 가을(일: Diem Chau)

2

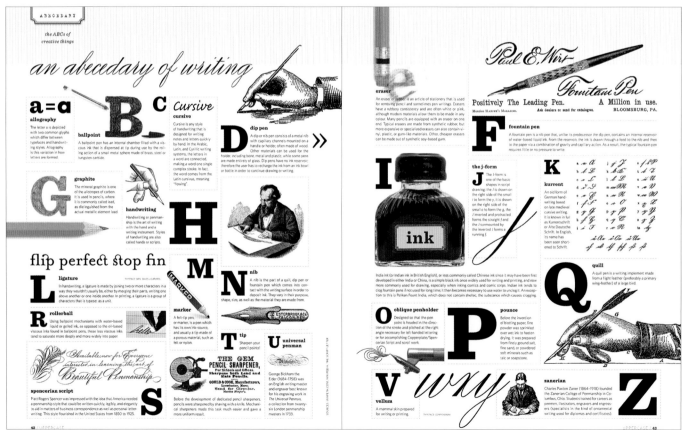

Lisa

collects

S C S O R S

CRAFT

KAROLA TORKOS

THE WORK IN PROGRESS SOCIETY
BY
VINCIANE DE PAPE

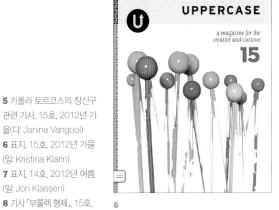

5 카롤라 토르코스의 장신구 관련 기사, 15호, 2012년 가을(디: Janine Vangool)

6 표지, 15호, 2012년 가을 (일: Kristina Klarin)

7 표지, 14호, 2012년 여름 (일: Jon Klassen)

8 기사 「부룰렉 형제」, 15호, 2012년 가을(디: Janine Vangool)

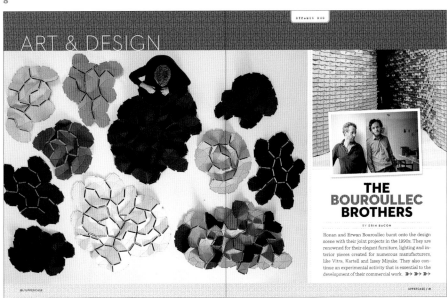

ART & DESIGN

THE BOUROULLEC BROTHERS

BY ERIN BACON

Ronan and Erwan Bouroullec burst onto the design scene with their joint projects in the 1990s. They are renowned for their elegant furniture, lighting and interior pieces created for numerous manufacturers, like Vitra, Kartell and Issey Miyake. They also continue an experimental activity that is essential to the development of their commercial work ▶▶▶

1

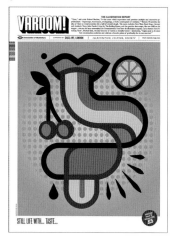

2
3

바룸VAROOM(: 일러스트레이션 리포트)

2005–현재, 영국

창간인: 일러스트레이터협회Association of Illustrators (AOI)

편집자: 에이드리언 쇼너시Adrian Shaughnessy (2005–2009), 존 오라일리John O'Reilly(2009–현재)

아트디렉터: 페르난도 구티에레스Fernando Gutiérrez (Studio Fernando Gutiérrez)

디자이너: 알리 에센Ali Esen

발행자: AOI, 데릭 브래젤Derek Brazell

언어: 영어

발행주기: 연 4호

『바룸』은 일러스트레이터들을 위한 잡지로, 디자인과 스타일을 비롯하여 일러스트레이션의 모든 측면을 다룬다. 런던 소재 AOI(특히 실비아 바움가르트Silvia Baumgart, 조 데이비스Jo Davies, 에이드리언 쇼너시)가 예술 형태에 관한 질문, 성찰, 논쟁을 촉진함으로써 일러스트레이터가 고객에게 주는 창의적·교육적 가치와 마케팅 측면의 가치를 높이기 위해 창간했다. 또한 잡지는 일러스트레이터의 아이디어를 탐구하고자 한다. 독자층은 아트디렉터, 디자이너, 출판인과 다양한 분야의 일러스트레이터들이다. 어린이책부터 패션까지, 애니메이터부터 카툰 작가와 앱 개발자들까지, 온갖 종류의 이미지 메이커들이 여기에 속한다. 『바룸』이란 제목은 인상적인 의성어로, 의도한 것이다.

디자인 분야의 필자 에이드리언 쇼너시가 편집하고 광택 있는 고급 잡지로 출간되던 『바룸』은 타블로이드 신문으로 포맷을 바꾸었다. "비용을 줄여

서 연간 3호 대신 4호를 내고 판매가를 낮출 수 있기 때문"이며 "그로 인해 더 많은 독자, 특히 학생들에게 다가갈 수 있었다"라고 현재 편집자인 존 오라일리가 설명한다. 그는 미학과 브랜드 이미지 면에서 신문 형태가 "좀 더 '팝'적이면서 (귀하진 않으나 재빨리 생각하고 본능에 충실한) 일러스트레이션의 감성을 더 많이 표현하는 느낌을 주었다"라고 덧붙인다.

『바룸』은 이미지 창작 과정을 분석하는 데 지면을 할애한다. 아트디렉터 페르난도 구티에레스와 디자이너 알리 에센이 축소·확대 비율을 예리하게 조율한다. 덕분에 잡지 지면이 '섬네일' 이미지로 구성한 '바룸 리포트'의 그리드와 '할리우드'식 고해상 블록버스터 일러스트레이션이 2면에 걸쳐 펼쳐지는 이미지 사이를 유연하게 넘나든다.

『바룸』의 필자들 가운데는 언론인, 학자, 일러스트레이터가 섞여 있다. "일러스트레이터가 써야 하는 기사들이 있다"라고 오라일리는 이야기한다. "그들은 '작업자의' 관심사를 부각하기 때문이다."

바룸랩VaroomLab은 명망 있는 학술 기관들로 구성된 국제적 네트워크로, 논문 검토를 용이하게 하는 리뷰 패널을 갖추고 2009년에 설립되었다. 『바룸』은 독자들이 쉽게 접할 수 있어야 한다는 생각으로 일부 연구를 발표하고 있다. 가능한 한 폭넓은 독자층에게 심층 연구를 제공하는 방편으로, 잡지와 협력해 온 일러스트레이션 심포지엄의 논문을 동일 분야 사람들의 검토를 거쳐 온라인 『바룸랩 저널』에서 발표한다.

4

1 표지, 20호, 2012년 겨울(일: Aude Van Ryn, 아: Fernando Gutiérrez)

2 표지, 11호, 2009년 겨울(일: James Joyce)

3 표지, 19호, 2012년 가을(일: Radio, 아: Fernando Gutiérrez, 디: Ali Esen)

4 11호, 2009년 겨울(일: James Joyce, 아: Fernando Gutiérrez, 디: Ali Esen)

5 「출처」 펼침면(일: Henryk Tomaszewski), 20호, 2012년 겨울(아: Fernando Gutiérrez, 디: Ali Esen)

6 피터 브룩스, 토머스 롤런드슨, 피터 틸의 만화가 등장하는 「말풍선의 기술」 펼침면, 16호, 2011년 가을

7 「하이스트」 펼침면, 18호, 2012년 봄(일: Noma Bar, 아: Fernando Gutiérrez, 디: Ali Esen)

8 표지, 7호, 2008년 9월(일: Jasper Goodall, 디: Non-Format)

9 표지, 8호, 2008년 11월(일: Thomas Hicks, 디: Non-Format)

10 표지, 16호, 2011년 가을(일: George Hardie, 아: Fernando Gutiérrez, 디: Ali Esen)

비저블 랭귀지|VISIBLE LANGUAGE
1967-현재, 미국

창간인: 메럴드 롤스태드Merald Wrolstad
편집자: 메럴드 롤스태드(1967–1986), 샤론 포겐폴
Sharon Poggenpohl(1987–)
발행인: 샤론 포겐폴(현재)
언어: 영어
발행주기: 연 3회

『비저블 랭귀지』는 1967년에 케이스웨스턴리저브 대학교에서 시작되었으며, 원제는 『타이포그래피 연구 저널Journal for Typographic Research』이었다. 창간인이자 약 20년간 편집자로 있던 메럴드 롤스태드는 와이오밍 대학교에서 타이포그래피로 박사학위를 받았고, 사람들이 타이포그래피적인 메시지를 어떻게 구성하고 다른 이들은 그것을 어떻게 읽는지에 관한 학술 정보가 거의 없다는 사실을 알고 있었다. 그의 편집 콘셉트는, 언어학은 주로 음성 언어에 초점을 두지만 쓰기·읽기는 대체로 간과되는 또 다른 언어적 형태라는 가정에 뿌리를 두고 있었다. 4년 후 좀 더 포괄적인 잡지에 적합한 『비저블 랭귀지』로 제목이 바뀌었다. 주제의 폭을 넓히기 위해 객원 편집자들이 참여했다.

현재 편집자인 샤론 포겐폴의 설명에 따르면, 롤스태드가 언어학자, 타이포그래퍼, 심리학자, 디자이너, 역사학자로 구성된 학제적인 자문위원회를 구성했으며 제출된 논문은 종종 학제적인 그룹에게 학술적인 검토를 받았다. 검토를 거쳐 통과된 논문은 발표되었다. 초기에는 다양한 관련 주제 영역에서 나온 논문을 실은 잡지가 나왔고, 나중에는 특정한 『비저블 랭귀지』 토픽을 다루는 특집호들이 발간되었다.

1987년 포겐폴이 잡지를 맡으면서, 디지털 정보와 그것이 어떻게 구성되고 사람들이 그에 어떻게 접근하고 사용하는지에 더욱 관심을 가지게 되었다.

오늘날 이 잡지는 연구와 발표의 압박감에 점점 더 많이 시달리는 학자들을 대상으로 한다. 다른 어떤 업계지보다도 더 많은 학술 용어를 사용하며, 피상적인 추정은 다루지 않는다. 딱 맞는 사례가 에린 마커스가 쓴 장문의 기사다. 네덜란드 교수 헤이르트 호프스테드Geert Hofstede의 문화적 차이의 차원을 이용하되, 국제적인 기업들(맥도날드, 지멘스)의 웹사이트를 살펴보고 호프스테드의 방법에 따라 커뮤니케이션 전략을 분석했다. 이는 매우 실용적인 응용 연구였다.

두 번째 편집자 포겐폴은 롤스태드의 모델을 이어갔다. 포겐폴의 표현에 따르면 "두 사람 다 좌뇌와 우뇌의 활동을 중요하게 생각"했기 때문이다. 그녀가 잡지를 맡았을 때 디지털 세계가 발전 단계에 들어섰다. 로드아일랜드 디자인 스쿨의 교수인 포겐폴은 새로운 발전상을 인식하고 있으며 잡지는 매 호마다 다른 조사를 수행한다.

1

2
3

Part 3: *Interpretations*

4

Part 1: *Critiques*

5

Part 2: *Practices*

6

8

7

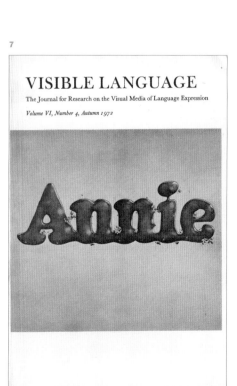

『비저블 랭귀지』의 디자인은 잡지의 진지한 학술적 본질을 시사하며, 때로는 판독성과 가독성의 한계를 시험하기도 한다.

1 표지, '그래픽 디자인 교육' 호, 13권 4호, 1979년(디: Sharon Helmer Poggenpohl)
2 표지, 롤랑 바르트 관련 호, 11권 4호, 1977년
3 표지, 버내큘러 타이포그래피, 13권 2호, 1979년(사: Brief Eater)
4, 5, 6 표지, '그래픽 디자인의 비평적 역사' 시리즈, 28권 3–4호 및 29권 1호, 1994년(디: Paul Mazzuca)
7 표지, 에드워드 루샤의 〈메이플 시럽으로 만든 애니〉(1966), 6권 4호, 1972년
8 표지, 오하이오 주 클리블랜드의 쿠야호가 커뮤니티 칼리지, 19권 3호, 1985년

1

브래드버리 톰슨은 제지 회사의 사외 홍보용 브로슈어를 흥미와 감동을 전달하는 잡지로 변모시켰다. 주제가 있는 호들은 컬러, 활자, 사진에 대한 인식을 높였다.

웨스트바코 인스퍼레이션스 WESTVACO INSPIRATIONS
1925-1962, 미국

편집자: 브래드버리 톰슨Bradbury Thompson
디자이너: 브래드버리 톰슨

발행처: 웨스트버지니아 펄프 앤드 페이퍼 사West
 Virginia Pulp and Paper Company
언어: 영어
발행주기: 대략 연 2회

풍부한 삽화를 담은 『웨스트바코 인스퍼레이션스』는 웨스트버지니아 펄프 앤드 페이퍼 사(웨스트바코)가 1925년 창간했다. 이 회사가 제조한 종이에 동시대 최고의 타이포그래피, 사진, 미술, 일러스트레이션을 인쇄해 보여 주기 위해서였다. 1962년까지 오랫동안 발행된 것으로 미루어 볼 때, 대략 3만 5천 명에 달하는 디자이너, 인쇄업자, 교사, 학생 독자층이 실제로 그 결과물에서 영감을 얻었다고 볼 수 있다. 『웨스트바코 인스퍼레이션스』는 모던 스타일과 아르 데코 스타일이 국제적으로 주류를 이루던 시기에 탄생했다. 표지는 종종 새로 만들어졌으나 내지 레이아웃은 기존 광고와 브로슈어들을 모아 놓은 셈이어서, 전형적인 아트디렉터 연감과 다르지 않았다.

브래드버리 톰슨은 1939년에 디렉터 겸 디자이너가 되어, 샘플 자료를 선정해 다른 아이템과 조화시키는 방식 및 전반적인 디자인에 개념적인 기준을 도입했다. 그는 일부 맞춤 페이지도 디자인했는데, 이 디자인은 장난기 있는 현대 디자인의 패러다임으로서 그래픽 디자인 역사에서 주목할 만한 것이 되었다. 톰슨이『웨스트바코 인스퍼레이션스』를 제작하는 데는 별 제약이 없었으나, 예산이 변변치 않았다. 이미지 복제를 위해 해당 출판물 발행처에서 빌려온 인쇄용 판과 색분해 판을 쓰거나, 활자 케이스에서 얻을 수 있는 요소는 무엇이든 활용해야 했다. 그는 인쇄소의 '기물'인 금속 활자 자료를 이용하여 잉크와 페인트를 사용한 듯한 이미지를 만들었다. 초기의 호들은 출판과 광고 예술에 대한 톰슨의 관심을 보여 준 반면, 이후의 호들은 순수 예술을 강조하는 경향이 있었다.

톰슨은 18년간『웨스트바코 인스퍼레이션스』 작업을 하면서 이 잡지를 20세기 중반의 절충적인 현대 미학을 보여 주는 시범적인 책자로 변모시켰다. 그렇지만 가장 초기의 표지들은 웨스트바코의 광고 책임자가 매 호 회사를 대변하는 진부한 그림을 선택했기 때문에 탁월하다고는 할 수 없다. 광고 책임자의 전통적인 표지와 톰슨의 모더니즘적 내지 디자인이 불일치하는 경우가 많았다. 톰슨이 대표적으로 자신감을 보인 부분은 클래식 타이포그래피를 현대적 표현 양식으로 각색한 것이다. 그가 제작한 60여 호 중 다수가 실험적인 디자인의 백미였다. 예를 들어, 단순한 형태의 '알파벳 26자'를 주제로 한 호에서는 소문자와 대문자의 요소들을 결합하여 하나의 서체로 만들었는데, 이는 사실상 서체와 언어 개혁에 대한 선언이었다.

2

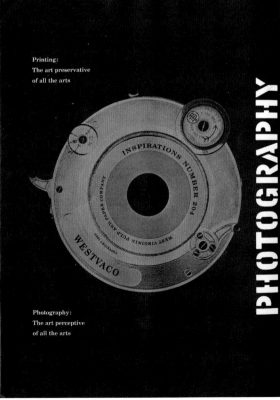

1 표지, 204호, 1957년(디:
Bradbury Thompson, 사:
Rolf Tietgens)
2 사진 관련 펼침면, 204호,
1957년(디: Bradbury
Thompson)
3 폭발물 관련 펼침면, '주州들
간의 전쟁' 특집호, 216호,
1961년(디: Bradbury
Thompson)
4 철도의 확장 관련 펼침면,
'주들 간의 전쟁' 특집호, 216호,
1961년(디: Bradbury
Thompson)
5 표지 안쪽과 도입부 페이지,
30주년 기념호, 200호,
1955년(디: Bradbury
Thompson)
6 표지, 200호, 1955년(디/
작가: Joan Miró)
7 표지, 94호, 1935년(일: H.
Stoops)
8 표지, '주들 간의 전쟁'
특집호, 216호, 1961년(디:
Bradbury Thompson)
9 '사진' 특집호의 표지
사진, 198호, 1954년(디:
Bradbury Thompson, 사:
Ben Somoroff)

5

6

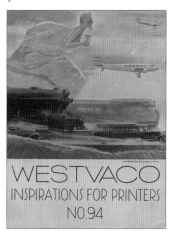

3
4

9

7

WESTVACO
INSPIRATIONS FOR PRINTERS
NO.94

8

The war between the states

편집자 겸 디자이너: F. H. 엠케F. H. Ehmcke와 객원 편집자들

발행처: 다스 첼트 출판 그래픽디자이너협회Das Zelt
Verlag Gebrauchsgraphiker

언어: 독일어

발행주기: 비정기

『다스 첼트』는 프리츠 헬무트(F. H.) 엠케의 디자인과 그래픽 아트에 대한 열정을 대변하는 소규모 잡지로서 비정기적이지만 자주 발간되었다(연평균 10호). 『푸시 펀 먼슬리 그래픽』(168-169쪽 참조)과 『더 노우즈The Nose』 같은 디자인 스튜디오 잡지의 전신 『다스 첼트』에는 독일의 다양한 전문직 종사자들과 학자들이 글을 썼다. 유료 광고는 싣지 않았고 열성적인 애호가들이 대상 독자였다.

뮌헨에서 활동했던 엠케는 오늘날 그래픽업계의 심벌을 담은 도서를 디자인하고 편찬한 일로 가장 잘 알려졌을 것이다. 서체와 책을 디자인했던 그래픽 아티스트로서, 인쇄업자와 타이포그래퍼로 일했으며 이론가, 저자, 교육가로도 알려졌다. 그는 독일의 그래픽디자이너 오스카 H. W. 하

단크, 루치안 베른하르트, 빌헬름 데프케Wilhelm Deffke와 같은 위상을 누렸다. 그의 '서클'은 성공적인 디자인 스튜디오였고 『다스 첼트』는 광고 속의 유머, 캐리커처, 문장학, 종교적인 그래픽과 담배 포장 등의 주제뿐 아니라 중요한 일러스트레이터들과 활자 디자이너들을 다룬 32-48쪽짜리 간행물이었다. 동시대 그래픽 디자인을 기념하는 잡지 『다스 첼트』는 양차 대전 사이 독일의 그래픽적인 노력과 스타일을 형식에 얽매이지 않고 포착한 기록물이었다. 때때로 엠케는 자신이 한 작업의 요소들을 소개하곤 했으나, 앞서 언급한 두 편의 홍보 잡지와 달리 이 잡지는 결코 엠케 서클의 홍보를 위한 것이 아니었다. 그보다는 독일의 상업 디자인 작업을 높이 평가하고 기억하는 잡지였다.

잡지 제호는 (당시 잡지에서 흔히 하던 대로) 다양한 디자이너들이 서로 다른 방법으로 디자인했다. 때로는 프락투어와 안티쿠아 같은 독일 서체들과 고전적·현대적 스타일을 동원하여 엠케가 디자인했다. 엠케는 그가 만든 하나의 지붕 아래 시사적이고 역사적인 여러 접근법을 개방적으로 도입했다. '텐트'라는 의미의 잡지 제호가 정말 적절했다.

1

2

상표 디자이너 F. H. 엠케가 출간한 이 잡지는 매 호 하나의 주제를 다루었고, 표지도 끊임없이 바뀌었다. 엠케는 잡지를 통해 알려진 디자이너와 알려지지 않은 디자이너를 모두 다루었다.

1 표지. 상표와 모노그램을 주제로 한 호. 3권 8호, 1931년
2,4 율리우스 슈미트의 와인 라벨 디자인을 주제로 한 호의 펼침면. 2권 1호, 1930년
3,8 상표 사례가 실린 면. 3권 8호, 1931년
5,6 캘리그래퍼 아나 지몬스의 작업을 소개한 호의 표지와 펼침면. 10권 7호, 1935년
7 표지. 2권 1호, 1930년

3

4

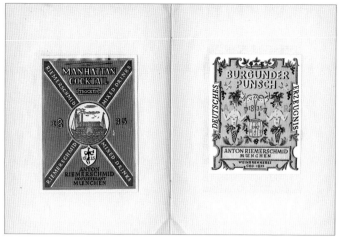

5

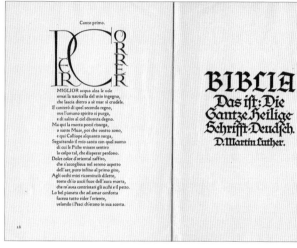

6

7

8

감사의 말

이 책이 나오기까지 준비하는 과정에서 감사 인사를 전할 분들이 많다. 우선 디자인과 디자인 역사를 열정적으로 후원하는 로렌스 킹Laurence King 출판사에게 감사한다. 또한 로렌스 킹 출판사의 조 라이트풋Jo Lightfoot과 존 저비스John Jervis에게 감사하며, 특히 담당 편집자 존 파턴John Parton은 작은 부분까지 세세하게 신경을 써 주고 저자들을 상대할 때 우아한 모습을 보여 주어 고마웠다. 샌드라 애서손Sandra Assersohn은 이 방대한 자료의 저작권 문제를 다루느라 끊임없이 애를 썼고 커스티 시모어우르Kirsty Seymour-Ure는 파란 펜으로 능수능란하게 원고를 교정해 주었다.

예나 지금이나 잡지를 통해 다양한 한계에 도전하면서 전문성을 지켜 온 여러 편집자와 아트디렉터, 필자와 디자이너 들에게 이 책을 바친다. 우리는 현직에 있거나 은퇴한 많은 사람들에게 빚을 지고 있다. (무순으로 열거하자면) 존 월터스, 릭 포이너, 마틴 폭스, 한스 디터 라이헤르트, 줄리 래스키, 캐럴라인 로버츠, 조이스 루터 케이, 마이클 실버버그, 마시모 비넬리, 빅터 마골린, 패트릭 코인, 루디 반데란스, 시모어 쿼스트, 루카스 하트만, 마르틴 페데르센, 데이비드 코츠, 마지드 압바시, 에밀리 포츠, 패트릭 버고인, 윌 허드슨, 찰스 하이블리, 에릭손 스트라우브, 신시아 자노토, 윌마 와브니츠, 헤더 스트렐렉키, 앤디 플라타, 로베르토 카스텔로티, 마티 뉴마이어, 패멀라 퀵, 딜런 콜. 스튜어트 베일리, 노엘 커셴바움, 피터 코포니, 시몬 마더, 제이네프 테미즈, 앤서니 카이파노, 제임스 푹스베일, 마릴리 오웬스, 해미시 뮤어, 황지원, 티에리 호이저만, 무로가 기요노리, 미셸 샤노, 모드 쉐블린, 마이클 비에루트, 게리 린치, 알렉세이 세레브렌니코프, 조반니 바울레, 율리아 칼, 마크 랜들, 니콜 헤이스, 린다 쿠드르노프스카, 기 본시페, 재닌 뱅굴, 샤론 포겐폴, 세라 에번스호지붐, 헤닝 크라우제, 안토니오 페레즈 이라고리, 리카르도 팔치넬리, 키트 하인릭스, 케이트 볼렌, 스테파니아 사비, 마르쇼바 즈데나, 크리스 옹, 캐시 레프, 데릭 메를로, 데릭 브래젤에게 감사한다.

대부분의 시각자료가 저자들의 개인 소장품에서 나왔지만 다른 자료도 많이 사용했다. 최고의 자료는 카인드 컴퍼니Kind Company의 그렉 도노프리오Greg D'Onofrio와 퍼트리샤 벨렌Patricia Bellen이 보유한 20세기 중엽 모던 아카이브다. 이들은 곧바로 활용 가능한 진귀하고 멋진 디자인 물품들을 전시하는 디스플레이 갤러리(http://www.thisisdisplay.org/)를 보유하고 있다. 또한 티포테카 이탈리아나(http://www.tipoteca.it/)와 디렉터 산드로 베라Sandro Berra가 자료 수집에 도움을 주었다. 일부 현대 잡지의 자료들도 각 잡지의 편집자들에게서 받았다. 끝으로 수석 연구 조교들에게 큰 고마움을 전한다. 스쿨 오브 비주얼 아츠School of Visual Arts의 디자인 비평 석사 과정 학생들이었던 타라 굽타Tara Gupta와 애나 킬리Anna Kealey가 이 프로젝트 초기에 작업을 해 주었다.

— 스티븐 헬러 & 제이슨 고드프리

Advertising display
6: ⓒ Simon Rendall
American Printer
2: Raymond H, Eisenhardt의 기사;
2, 5 & 11: 그래픽 아트 산업의 정보를 담은
『American Printer』 잡지 내용을 재인쇄
Affiche
Carolien Glazenburg, 『Affiche』 잡지 편집자,
현재 Stedelijk Museum Amsterdam의 큐레
이터; Ilse van Looyen, 『Affiche』 잡지 디자이
너, Noordhoff Publishers의 디자인 전문가;
Wilma Wabnitz, 『Affiche』 잡지 발행인, 현재
Wabnitz Editions Ltd의 설립자 겸 대표
Artlab
4: Shanghai Propaganda Poster Art Cen-
ter: Strive for Producing More and Better
Steel in 1959. Shanghai People's Fine Art
Publishing House의 의뢰로 Qiongwen이 디
자인, 1958;
5: Carsten Nicolai, 'Grid Index' Die Ge-
stalten Verlag GmbH & Co. KG, 2009
Creation
2: Marshall Arisman; 4: Ivan Chermayeff
DAPA
The Wolfsonian–Florida International
University (Miami, Florida)의 허가를 받아 이
미지 게재
Design Quarterly
1, 3, 5, 7, 9: ⓒ Walker Art Center
Etapes
all images ⓒ Pyramyd ntcv – étapes /
www.etapes.com;
1: ⓒ Boy Vereecken, 2011; 2: ⓒ Geoff
McFedridge, 2011; 3: Caroline Bouige

가 진행한 Hanif Kureshi 인터뷰 ⓒ Hanif
Kureshi, 2012; 4: 『Octavo』 잡지 관련 기
사, Stéphane Darricau ⓒ Octavo, 1987–
1989; 5: Morag Myerscough와의 국제적
인 만남, Robert Urquhart의 기사 ⓒ Morag
Myerscough, 2012; 6: Isabelle Moisy가 진
행한 인터뷰 ⓒ Felix Pfäffli, 2011; 7: Isabelle
Moisy가 진행한 인터뷰 ⓒ Felix Pfäffli, 2011;
8: ⓒBarney Bubbles
Eye
http://eyemagazine.com/issues
Eye Magazine Ltd의 Simon Esterson과
John L Walters에게 감사
Gebrauchsgraphik 1924-44
3: ⓒ Simon Rendall
Gebrauchsgraphik 1950-96
4: Eric Carle 작품, Eric Carle Studio의 허가
를 받아 이미지 사용
Graphis
2: Illustration by Tomi Ungerer, copyright
(c) Tomi Ungerer / Diogenes Verlag AG
Zurich, Switzerland, All rights reserved
Idea
Images ⓒ Seibundo Shinkosha Co Ltd
Inland Printer
『American Printer』의 허가를 받아 『Inland
Printer』 잡지의 이미지를 재인쇄
Linea Grafica
Editore: Progetto Editrice, Milan
Direttore responsabile: Giovanni Baule
Monotype
Images ⓒ Monotype Corporation
Novum
3: Dieter Leistner

Octavo
2: Photos courtesy of IDEA Magazine
Pagina
Aiap, Italian Association of visual com-
munication design – CDPG, Centro di
Documentazione sul Progetto Grafico
www.aiap.it/www.aiap.it/cdpg
The Poster
Outdoor Advertising Association of Ameri-
ca
PM/AD
1, 4, 8, 9: ⓒ Simon Rendall
Upper and Lower Case
Images ⓒ Monotype Corporation
Westvaco Inspiration
MeadWestvaco Corporation의 허가를 받아
이미지 사용
Varoom
6: ⓒ The Trustees of the British Museum

Stenberg Vladimir Avgustovich ⓒ DACS
　2013
Shahn Ben ⓒ Estate of Ben Shahn/
　DACS, London/VAGA, New York 2013
Carlu Jean ⓒ ADAGP, Paris and DACS,
　London
Mercier Jean ⓒ ADAGP, Paris and DACS,
　London 2013
Francois Andre ⓒ ADAGP, Paris and
　DACS, London 2013
Bill Max ⓒ DACS 2013
Orosz Istvan ⓒ DACS 2013
Carrilho André Machado ⓒ DACS 2013
Jensen Robert ⓒ DACS 2013

Zwart Piet ⓒ DACS 2013
Eichenberg Fritz ⓒ Fritz Eichenberg
　Trust/VAGA, New York/DACS, Lon-
　don 2003
Bernhard Lucian ⓒ DACS 2013
Bayer Herbert ⓒ DACS 2013
Lenica Jan ⓒ ADAGP, Paris and DACS,
　London 2013
Eksell Olle ⓒ DACS 2013
Beall Lester Sr. ⓒ Estate of Lester Sr.
　Beall, DACS, London/VAGA, New York
　2003
Martins Carlos ⓒ DACS 2013
Villemot Bernard, Savignac Raymond
　(1907) ⓒ ADAGP, Paris and DACS,
　London 2013
Odermatt Arnold ⓒ DACS 2012
Schwitters Kurt ⓒ DACS 2013
Heartfield John ⓒ The Heartfield Commu-
　nity of Heirs/VG Bild–Kunst, Bonn and
　DACS, London 2013
Miro Joan ⓒ Succession Miro/ADAGP,
　Paris and DACS, London 2013
Ozenfant Amedee ⓒ ADAGP, Paris and
　DACS, London 2013

저작권자들과 접촉하려는 모든 노력을 기울였
음에도 불구하고 저작권 표기에 오류나 생략된
내용이 있다면 추후에 이를 적절히 수정하고자
합니다.

Bierut, Michael, and others, editor. *Looking Closer: Critical Writings on Graphic Design*. New York: Allworth Press, 1994.

Bierut, Michael, and others, editor. *Looking Closer III: Classic Writings on Graphic Design*. New York: Allworth Press, 1999.

Blackwell, Lewis, contributor. *The End of Print: The Graphic Design of David Carson*. San Francisco: Chronicle Books, 1996.

Cabarga, Leslie. *Progressive German Graphics, 1900-1937*. San Francisco: Chronicle Books, 1994.

Chwast, Seymour. *The Push Pin Graphic: A Quarter Century of Innovative Design and Illustration*. Chronicle Books (2004)

Craig, James and Bruce Barton. *Thirty Centuries of Graphic Design*. New York: Watson-Guptill Publications, 1987.

Dluhosch, Eric and Rotislav Svácha, editors. *Karel Teige 1900-1951: L'enfant Terrible of the Czech Modernist Avant-Garde*. Cambridge, London: MIT Press, 1999.

Dormer, Peter. *Design Since 1945*. New York: Thames and Hudson, Inc., 1993.

Duncombe, Stephen. *Notes from Underground: Zines and the Politie of Alternative Culture*. London, New York: Verso, 1997.

Friedman, Mildred. *Graphic Design in America: A Visual Language History*. Minneapolis: Walker Art Center. New York: Harry N. Abrams, Inc., 1989.

Godfrey, Jason. *Bibliographic: 100 Classic Graphic Design Books*. Laurence King Publishing (2009)

Heller, Steven and Julie Lasky. *Borrowed Design: Use and Abuse of Historical Form*. New York: Van Notrand Reinhold, 1993.

Heller, Steven and Karen Pomeroy. *Design Literacy: Understanding Graphic Design*. New York: Allworth Press, 1997.

Heller, Steven. *Design Literacy (continued) Understanding Graphic Design*. New York: Allworth Press, 1999.

Heller, Steven. *Merz to Emigre and Beyond: Avant-Garde Magazine Design of the Twentieth Century*. Phaidon Press (2003)

Heller, Steven and Louise Fili. *Typology: Type Design from The Victorian Era to The Digital Age*. San Francisco: Chronicle Books, 1999.

Hekett, John. *Industrial Design*. New York: Thames and Hudson, Inc., 1993

Hiesinger, Kathryn B. and George H. Marcus. *Landmarks of Twentieth-Century Design: An Illustrated Handbook*. New York: Abbeville Press Publishers, 1993.

Hollis, Richard. *Graphic Design: A Concise History*. London: Thames and Hudson, Ltd., 1994.

Horsham, Michael. *20s & 30s Style*. London: Chartwell Books, Inc., 1989.

Lewis, John. *The Twentieth Century Book*. London: Studio Vista Limited, 1967.

Lupton, Ellen and Abbot Miller. *Design, Writing Research: Writing on Graphic Design*. London: Phaidon Press Limited, 1999.

Meggs, Philip B. *A History of Graphic Design, First Edition*. New York: Van Nostrand Reinhold, 1983.

Meggs, Philip B. *A History of Graphic Design, Second Edition*. New York: Van Nostrand Reinhold, 1992.

Meggs, Philip B. *A History of Graphic Design, Third Edition*. New York: John Wiley & Sons, 1998.

Müller-Brockmann, Josef. *A History of Visual Communications*. Teufen, Switzerland: Verlag Arthur Niggli, New York: Visual Communication Books, Hastings House, 1971.

Pedersen, B. Martin. *42 Years of Graphis Covers*, Graphis Press, Switzerland (1993)

Remington, R. Roger. *American Modernism: Graphic Design, 1920-1960*, Yale University Press (2003).

Thomson, Ellen M. *The Origins of Graphic Design in America*. New Haven & London: Yale University Press, 1997.

Thompson, Ellen Mazur. *American Graphic Design: A Guide to the Literature*, Greenwood; annotated edition (1992)

VanderLans, Rudy. *Emigre: Graphic Design into the Digital Realm*, Wiley; 1 edition (1994)

Whitford, Frank, editor. *The Bauhaus: Masters and Students by Themselves*. Woodstock, NY: The Overlook Press, 1993.

참고 도서와 백과사전

Dormer, Peter, introduction. *The Illustrated Dictionary of Twentieth Century Designers*. New York: Mallard Press, 1991.

Crystal, David. *The Cambridge Factfinder*. New York: Cambridge University Press, 1993.

Julier, Guy. *The Thames and Hudson Encyclopedia of 20th Century Design and Designers*. London: Thames and Hudson, Ltd., 1993.

Pile, John. *Dictionary of 20th Century Design*. New York: Roundtable Press, Inc., 1990.

찾아보기

영감을 얻고 싶은 디자이너들에게
100권의 디자인 잡지

2017년 12월 19일 초판 1쇄 인쇄
2017년 12월 29일 초판 1쇄 발행

지은이 | 스티븐 헬러 & 제이슨 고드프리
옮긴이 | 김현경
발행인 | 이원주

책임편집 | 한소진
책임마케팅 | 이재성

발행처 (주)시공사
출판등록 1989년 5월 10일(제3-248호)

주소 | 서울시 서초구 사임당로 82 (우편번호 06641)
전화 | 편집(02)2046-2843·마케팅(02)2046-2800
팩스 | 편집·마케팅(02)585-1755
홈페이지 www.sigongart.com

ISBN 978-89-527-7965-6 03600

이 도서의 국립중앙도서관 출판예정도서목록(CIP)은 서지정보유통지원시스템 홈페이지
(http://seoji.nl.go.kr)와 국가자료공동목록시스템(http://www.nl.go.kr/kolisnet)에서 이용하
실 수 있습니다. (CIP 제어번호: 2017034286)